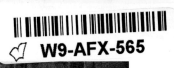

GRAHAM SUTHERLAND, **Lord Beaverbrook**, 1951
Collection: The Beaverbrook Art Gallery / La Galerie d'art Beaverbrook

Exhibition Itinerary

24 May 1998 - 13 September 1998
 The Beaverbrook Art Gallery
 Fredericton, New Brunswick

15 October 1998 - 15 December 1998
 Arthur Ross Gallery, University of Pennsylvania
 Philadelphia, Pennsylvania

1 January 1999 - 15 February 1999
 Dalhousie Art Gallery
 Halifax, Nova Scotia

5 March 1999 - 25 April 1999
 Mendel Art Gallery
 Saskatoon, Saskatchewan

15 September 1999 - 31 October 1999
 Canada House Gallery
 London, England

15 December 1999 - 30 January 2000
 Graves Art Gallery
 Sheffield, England

15 March 2000 – 30 April 2000
 London Regional Art & Historical Museums
 London, Ontario

Exposition itinérante

24 mai 1998 au 13 septembre 1998
 Galerie d'art Beaverbrook
 Fredericton, Nouveau-Brunswick

15 octobre 1998 au 15 décembre 1998
 Arthur Ross Gallery, Université de Pennsylvanie
 Philadelphie, Pennsylvanie

1er janvier 1999 au 15 février 1999
 Dalhousie Art Gallery
 Halifax, Nouvelle-Écosse

5 mars 1999 au 25 avril 1999
 Mendel Art Gallery
 Saskatoon, Saskatchewan

15 septembre 1999 au 31 octobre 1999
 Canada House Gallery
 Londres, Angleterre

15 décembre 1999 au 30 janvier 2000
 Graves Art Gallery
 Sheffield, Angleterre

15 mars 2000 au 30 avril 2000
 London Regional Art and Historical Museums
 London, Ontario

de Sargent à to Freud

Richard Shone
Ian G. Lumsden

with catalogue entries by Ian G. Lumsden
avec les notices de catalogue par Ian G. Lumsden

**Modern British Paintings
and Drawings in the
Beaverbrook Collection**

**Toiles et dessins de peintres
britanniques modernes dans
la collection Beaverbrook**

GALERIE · D'ART
BEAVERBROOK
ART · GALLERY

Published to coincide with the exhibition, *Sargent to Freud: Modern British Paintings and Drawings in the Beaverbrook Collection*, at The Beaverbrook Art Gallery, 24 May 1998 to 13 September 1998, and thereafter to tour Canada, the United States and Great Britain from 1998 to 2000.

Funded by Museums Assistance Programme, Department of Canadian Heritage; The Beaverbrook Foundation; Arthur Ross Foundation; and The British Council.

On the cover: Lucian Freud (b. 1922), *Hotel Bedroom*, 1954. Collection of The Beaverbrook Foundation.

Canadian Cataloguing in Publication Data

Shone, Richard.
 Sargent to Freud = De Sargent à Freud

 Text in English and French.
 Includes bibliographical references and index.
 ISBN 0-920674-44-5

1. Painting, Modern – 20th century – Great Britain – Exhibitions.
2. Painting, British – Exhibitions.
3. Drawing – 20th century – Great Britain – Exhibitions.
4. Drawing, British – Exhibitions. 5. Beaverbrook Art Gallery – Exhibitions.
I. Lumsden, Ian G. II. Title. III. Title: De Sargent à Freud.

ND468.S56 1998 759.2'074'715515 C98-950067-5E

Published by The Beaverbrook Art Gallery
PO Box 605, 703 Queen Street
Fredericton, New Brunswick
CANADA E3B 5A6

Publié pour accompagner l'exposition *De Sargent à Freud : toiles et dessins de peintres britanniques modernes dans la collection Beaverbrook*, à la Galerie d'art Beaverbrook, du 24 mai au 13 septembre 1998, qui sera présentée par la suite ailleurs au Canada, aux États-Unis et en Grande-Bretagne de 1998 à 2000.

Financement : Programme d'aide aux musées, ministère du Patrimoine canadien; The Beaverbrook Foundation; Arthur Ross Foundation; et The British Council.

Sur la couverture: Lucian Freud (né 1922), *Hotel Bedroom*, 1954. De la Beaverbrook Foundation.

Données de catalogage avant publication (Canada)

Shone, Richard.
 Sargent to Freud = De Sargent à Freud

 Texte en anglais et en français.
 Comprend des références bibliographiques et un index.
 ISBN 0-920674-44-5

1. Peinture – 20e siècle – Grande-Bretagne – Expositions.
2. Peinture britannique – Expositions.
3. Dessin – 20e siècle – Grande-Bretagne – Expositions.
4. Dessins britanniques – Expositions. 5. Galerie d'art Beaverbrook – Expositions.
I. Lumsden, Ian G. II. Titre. III. Title: De Sargent à Freud.

ND468.S56 1998 759.2'074'715515 C98-950067-5F

Publié par La Galerie d'art Beaverbrook
Case postale 605, 703, rue Queen
Fredericton, Nouveau-Brunswick
CANADA E3B 5A6

Contents

Table des matières

7 **Foreword**
Avant-propos

13 **RICHARD SHONE**
"Look, stranger, at this island now":
A View of British Painting in the 20th Century
Un aperçu de la peinture britannique au XXᵉ siècle

35 **IAN G. LUMSDEN**
Beaverbrook's Patronage of Modern British Artists
Le mécénat de Lord Beaverbrook auprès des
artistes modernes britanniques

63 **Catalogue Entries**
Notices de catalogue

177 **Reference Texts**
Textes de référence

205 **Bibliography**
Notices bibliographiques

209 **Index**

Foreword

Sargent to Freud: Modern British Paintings and Drawings in the Beaverbrook Collection has been in an incubative state for at least a decade. This exhibition constitutes part of a series of exhibitions which focus upon aspects of the Gallery's permanent collection. The first exhibition was *20ᵗʰ Century British Drawings in The Beaverbrook Art Gallery*, organized for national circulation in 1986 and 1987, which was followed by *Victorian Painting in The Beaverbrook Art Gallery*, touring internationally between 1989 and 1991. Following its venue at The Beaverbrook Art Gallery, *Sargent to Freud: Modern British Paintings and Drawings in the Beaverbrook Collection* will begin its international tour in autumn 1998 and will be shown in Great Britain from 1999 to 2000. The Beaverbrook Art Gallery's own policy of sharing its cultural artifacts with an ever-expanding audience is congruent with the federal Department of Canadian Heritage's prioritization of "Access and Service," one facet of the Museums Assistance Programme.

Research on the Modern British Collection began two decades ago with the engagement of Robert Lamb as Research Assistant in 1977 as the result of the receipt of two Catalogue Assistance Grants through the National Inventory Programme, National Museums of Canada. At the end of Lamb's contract, research on the permanent collection became the responsibility of Paul A. Hachey, Assistant Curator, who, with the assistance of numerous students through Summer Canada Works Programmes over a ten-year period, broadened the curatorial files which, for the past ten years, have been added to on a more sporadic basis.

Because of the breadth of the Gallery's holdings of modern British painting, covering primarily the first sixty years of this century, corresponding to the period of Beaverbrook's patronage of these artists in his capacity as politician, publisher and philanthropist, three or four quite different exhibitions could have been possible. The selection of works for *Sargent to Freud: Modern British Paintings and Drawings in the Beaverbrook Collection* was undertaken on a collaborative basis by the guest curator, Richard Shone, and the Gallery's

Avant-propos

L'exposition *De Sargent à Freud : toiles et dessins de peintres britanniques modernes dans la collection Beaverbrook* a connu une gestation d'au moins une décennie. Elle s'inscrit dans le cadre de toute une série d'expositions mettant l'accent sur diverses facettes de la collection permanente de la galerie. La première exposition a été *Dessins d'artistes britanniques du XXᵉ siècle à la Galerie d'art Beaverbrook,* qui avait été organisée en vue d'une exposition itinérante nationale en 1986 et 1987. Puis, il y a eu *Toiles de style victorien dans la Galerie d'art Beaverbrook,* qui a pour sa part fait l'objet d'une exposition itinérante internationale entre 1989 et 1991. Après avoir été présentée à la Galerie d'art Beaverbrook, l'exposition *De Sargent à Freud : toiles et dessins de peintres britanniques modernes dans la collection Beaverbrook,* fera aussi l'objet d'une exposition itinérante internationale à l'automne de 1998 et sera montrée en Grande-Bretagne en 1999 et 2000. La politique de la Galerie d'art Beaverbrook visant à partager ses artefacts culturels avec un auditoire de plus en plus vaste entre dans la ligne de pensée du ministère fédéral du Patrimoine canadien concernant l'importance prioritaire du principe d'« accès et service », l'une des facettes du Programme d'aide aux musées.

La recherche sur la collection d'œuvres britanniques modernes de la galerie a commencé il y a une vingtaine d'années lorsque Robert Lamb a été embauché comme adjoint à la recherche en 1977, grâce à l'octroi de deux subventions d'aide à la création d'un catalogue par l'entremise du Programme du répertoire national des Musées nationaux du Canada. Au terme du contrat de Robert Lamb, la recherche sur la collection permanente a été confiée à Paul A. Hachey, conservateur adjoint, qui a réussi sur une période de dix ans, avec l'aide de nombreux étudiants embauchés dans le cadre de programmes Canada au travail-Emplois d'été, à étoffer les dossiers d'œuvres qui, pendant les dix dernières années, s'étaient enrichis de façon plus sporadique.

Étant donné l'étendue de la collection de la galerie en ce qui a trait aux toiles de peintres britanniques modernes, principalement pour les soixante premières années du siècle (correspondant à la période de mécénat de ces artistes par Lord Beaverbrook en tant que politicien, éditeur et philanthrope), il aurait été possible d'organiser trois ou quatre expositions

7

director, Ian G. Lumsden. The parameters of the exhibition had to be extended to include drawings if major British artists were not to go unrepresented, Barbara Hepworth and Henry Moore, in particular.

Several circumstances conflated to move this project off the back burner. One was the bequest of Graham Sutherland's definitive portrait of Lord Beaverbrook from the Estate of the Dowager Lady Beaverbrook. Another was the expression of interest by Arthur Ross in showcasing a selection of his old friend's paintings in the Gallery that bears his name at the University of Pennsylvania. And still another was the number of major retrospective exhibitions accorded to such twentieth century British masters as Sickert, Spencer, Sutherland, and Freud to which The Beaverbrook Art Gallery had been a lender.

Essential to giving shape to this concept was the procurement of sponsors who share the same vigorous belief in the currency of an exhibition of this nature as do the organisers. The Beaverbrook Foundation was attracted by the prospect of bringing together for the first time in their country of origin works which have only been exhibited individually but never as a collection, acquisitions having been dispatched to their new home in New Brunswick almost immediately upon their purchase in the 1950s.

In the spirit of promoting national understanding, the Department of Canadian Heritage, through its Museums Assistance Programme, has awarded The Beaverbrook Art Gallery two subsidies, a Planning Grant and a Production Grant, under the "Access and Service" component, to share this important facet of our material culture with all Canadians.

To underwrite the organisation of this exhibition for the Arthur Ross Gallery, University of Pennsylvania, Philadelphia, the Arthur Ross Foundation made a generous grant toward the production phase of *Sargent to Freud: Modern British Paintings and Drawings in the Beaverbrook Collection.*

To facilitate the research phase of this project, The British Council awarded this writer a Visitor's Grant which, in addition to a financial subsidy, furnished valuable assistance with the development of the overseas research itinerary.

The Provincial Conservation Laboratory, under the Department of Supply and Services, and administered by Marion Beyea and Adam

différentes. Le choix des œuvres pour *De Sargent à Freud : toiles et dessins de peintres britanniques modernes dans la collection Beaverbrook* a été réalisé par le conservateur invité, Richard Shone, en collaboration avec le directeur de la galerie, Ian G. Lumsden. Les paramètres de l'exposition ont du être élargis de façon à inclure des dessins, dans le cas où certains artistes britanniques importants n'étaient pas représentés, notamment Barbara Hepworth et Henry Moore.

Plusieurs circonstances ont contribué à raviver ce projet, notamment le legs par la succession de Lady-mère Beaverbrook du portrait définitif de Lord Beaverbrook réalisé par Graham Sutherland. Il faut noter également l'intérêt exprimé par Arthur Ross, qui a présenté l'exposition d'un choix de toiles de son vieil ami dans la galerie qui porte son nom à l'université de Pennsylvanie. Sans compter le grand nombre d'expositions rétrospectives importantes sur les maîtres britanniques du XXe siècle comme Sickert, Spencer, Sutherland, et Freud, pour lesquels la Galerie d'art Beaverbrook avait prêté des œuvres.

L'un des éléments clés à l'origine de ce concept est la contribution d'un certain nombre de commanditaires qui sont aussi convaincus que les organisateurs du caractère d'actualité que représente une exposition de cette nature. La Beaverbrook Foundation a été séduite à l'idée de rassembler pour une première fois dans leur pays d'origine des œuvres qui avaient été seulement exposées individuellement mais jamais sous forme de collection, soit des acquisitions qui avaient été expédiées dans leur nouvel environnement au Nouveau-Brunswick presque immédiatement après leur achat dans les années 50.

Voulant promouvoir une vision nationale, le ministère du Patrimoine canadien a accordé deux subventions à la Galerie d'art Beaverbrook, par l'entremise du son Programme d'aide aux musées, soit une subvention de planification et une subvention de production, sous le volet d'« accès et service », afin de partager avec tous les Canadiens cette importante facette de notre culture matérielle.

Afin de garantir l'organisation de cette exposition pour la Arthur Ross Gallery, à l'université de Pennsylvanie, à Philadelphie, la Arthur Ross Foundation a accordé une subvention généreuse pour la phase de production de *De Sargent à Freud : toiles et dessins de peintres britanniques modernes dans la collection Beaverbrook.*

Karpowicz, undertook to conserve many of the works in this exhibition to help withstand the rigours of an international tour.

I was assisted throughout the research phase by the Gallery's librarian, Barry Henderson, along with the co-operation of Mary Flagg and her staff at the University of New Brunswick Archives; Margaret Pacey at the Legislative Library, Fredericton; and Murray Waddington, Chief Librarian, and Cyndie Campbell, Head, Archives Documentation and Visual Resources, of the National Gallery of Canada.

In Britain I received the unconditional assistance and co-operation of The British Council through the persons of Andrea Rose, Head, Visual Arts, and Sheila Mykoo, and in Ottawa, that of Caroline Warrior, Acting Director, The British Council. My research was facilitated through the assistance of Katherine Bligh and her staff at the House of Lords Record Office; Jennifer Booth, Archivist, Tate Gallery; Michael Moody, Imperial War Museum Archives; and Dr. Charles Saumarez Smith, Director, National Portrait Gallery.

The production of the catalogue was the result of a collation of multiple talents and expertise. The design and production of the catalogue was ably undertaken by Julie Scriver, Goose Lane Editions. Copy editor for the catalogue was Banny Belyea, with the translation being shared between *texte en contexte*, Moncton, and André Carrière, Fredericton.

Credits for the colour photography go to Keith Minchin, Fredericton; Gammon/Burke Photography, Fredericton; and Andrew Myatt, Sackville, their individual contribution being recorded in the colophon.

Without the contribution of my own staff, this project would never have been realised. The Education and Communications Departments under the direction of Caroline Walker and assisted by Adda Mihalescue have undertaken the organisation of all educational and promotional activities, including the production of a visitor's guide, didactic panels and the educational programs which animate the exhibition. The Gallery's curator, Curtis Collins, assumed responsibility for the co-ordination of production details. Framing, installation and the preparation of the works for travel was undertaken by the Art Preparator, Greg Charlton, assisted by the Gallery's security officers.

Pour faciliter la phase de recherche du projet, le British Council a accordé au rédacteur du présent ouvrage une subvention à l'étranger qui, en plus de constituer une aide financière, a représenté une aide précieuse pour la préparation d'un itinéraire de recherche outremer.

Le laboratoire provincial de conservation, qui relève du ministère de l'Approvisionnement et des Services et qui est administré par Marion Beyea et Adam Karpowicz, a entrepris la conservation de bon nombre des œuvres de cette exposition afin de leur permettre de supporter les rigueurs d'une exposition itinérante internationale.

Pendant toute la phase de recherche, j'ai pu compter sur l'aide du bibliothécaire de la galerie, Barry Henderson, de même que sur la coopération de Mary Flagg et de son personnel des archives à l'Université du Nouveau-Brunswick, de Margaret Pacey de la bibliothèque de l'Assemblée législative à Fredericton, de même que de Murray Waddington, bibliothécaire en chef et Cyndie Campbell, responsable de la documentation des archives et des ressources visuelles au Musée des beaux-arts du Canada.

En Grande-Bretagne, j'ai bénéficié de l'aide inconditionnelle et de la coopération du British Council par l'entremise d'Andrea Rose, responsable des arts visuels, et de Sheila Mykoo, tandis qu'à Ottawa, j'ai pu compter sur le concours de Caroline Warrior, directrice par intérim au British Council. Ma recherche a aussi été facilitée par Katherine Bligh et son personnel du service des dossiers à la Chambre des Lords, par Jennifer Booth, archiviste à la Tate Gallery, Michael Moody, aux archives du Imperial War Museum, ainsi que Charles Saumarez Smith, directeur de la Galerie nationale de portraits.

La publication du catalogue est la somme de multiples talents et compétences. La conception et la réalisation du catalogue ont été confiées aux bons soins de Julie Scriver, des éditions Goose Lane. La révision a été effectuée par Banny Belyea, et la traduction a été assurée par *texte en contexte*, de Moncton, et André Carrière, de Fredericton.

Le crédit pour la photographie en couleur va à Keith Minchin, de Fredericton, à Gammon/Burke Photography, de Fredericton, et à Andrew Myatt, de Sackville, leur contribution individuelle étant indiquée à la dernière page.

Sans l'apport de mon propre personnel, ce projet n'aurait jamais pu voir le jour. Les services d'éducation et de communication, sous la direction de

The enormous task of the preparation of the typescript for the catalogue came through the efficiency and good humour of Lynda Hachey, with Marion Roussie attending to the co-ordination of the exhibition's tour.

Certainly one of the project's greatest assets was the contribution of its guest curator, Richard Shone, who brought his daunting knowledge of this period of modern art history to focus upon the Beaverbrook Collection, which manifests itself in his catalogue essay.

I want to thank all the foregoing, as well as those whose names have been inadvertently omitted, for bringing this project to fruition, thereby enabling a vastly larger audience the opportunity of experiencing this important facet of the Beaverbrook Collection.

IAN G. LUMSDEN, Director
The Beaverbrook Art Gallery

Caroline Walker et avec l'assistance d'Adda Mihalescue, se sont occupés de l'organisation de toutes les activités éducatives et promotionnelles, y compris la réalisation d'un guide du visiteur, de panneaux didactiques et de programmes d'éducation permettant de donner vie à cette exposition. Le conservateur de la galerie, Curtis Collins, a assumé la responsabilité de la coordination des détails de production. L'encadrement, l'installation et la préparation des œuvres pour les déplacements ont été réalisés par le responsable de la préparation des œuvres d'art, Greg Charlton, avec l'aide des agents de sécurité de la galerie.

L'énorme tâche de la dactylographie du catalogue a été réalisée grâce à l'efficacité et à la bonne humeur de Lynda Hachey, tandis que Marion Roussie s'est occupée de la coordination de la tournée.

Il ne fait aucun doute que l'une des contributions majeures dans la réalisation de ce projet a été celle du conservateur invité, Richard Shone, qui nous a fait profiter de sa grande connaissance de cette période de l'histoire de l'art moderne, pour ce qui est des oeuvres de la collection Beaverbrook, comme on peut le constater dans l'essai que l'on retrouve dans le présent catalogue.

Je tiens à remercier toutes ces personnes, de même que celles dont le nom a pu être omis par inadvertance, qui ont contribué à la réalisation de ce projet, en permettant ainsi à un auditoire beaucoup plus vaste de profiter de l'expérience de cette facette importante de la collection Beaverbrook.

IAN G. LUMSDEN, Directeur
La Galerie d'art Beaverbrook

de SARGENT à

to FREUD

Essays

Les essais

"Look, stranger, at this island now":*
A View of British Painting in the 20th Century

RICHARD SHONE

The broad narrative of British painting soars to remarkable peaks and plunges to desolate troughs. It is studded with illustrious foreign names, has few artists comparable to the canonical greats of Western art and has several isolated figures who yet achieved unforgettable imaginative feats. In the twentieth century we find successive waves of influence from abroad, first chiefly from Paris, then from New York, overturning or inflecting often insular practice. At the same time, jealous of native traditions, even John Bullish in their aesthetic xenophobia, artists have clung to home-grown recipes to produce memorable dishes of their own. Religious and historical painting have occupied, at most, threadbare roles; still life and the nude hardly counted as fertile ground until the twentieth century; the most consistent vehicles of expression have been portraiture and landscape. In the nineteenth century figurative composition — anecdotal or mythical — gained ascendance and saw a final splendid fling in the twentieth century through the work of Stanley Spencer. But even he pursued landscape painting as a special part of his output and thus maintained a connection with the world of nature and topography that has inspired much British art. At the same time, the human figure and face have been central to the development of painting and sculpture, continuing that strong vein of realism and the observation of human affairs that has characterised earlier British art and a great swath of its literature.

Before looking more closely at the figure and landscape paintings of the present collection within the context of the twentieth century — and all the paintings, with the exception of a few still lifes, fit into one category or the other — it is well to address the expectations aroused by the exhibition's title. Why "modern"? There is no abstract painting in the collection, no constructivism or non-figurative surrealism nor even the radical machine-aesthetic of the Vorticist painters such as Wyndham Lewis or Edward Wadsworth. Modernism, as

"Look, stranger, at this island now":**
un aperçu de la peinture britannique au XXe siècle

RICHARD SHONE

L'histoire générale de la peinture britannique atteint des sommets remarquables et traverse des abîmes de désolation. Elle est émaillée de noms illustres aux consonances étrangères et elle comporte peu d'artistes d'une envergure comparable aux grands maîtres de l'art occidental. La peinture britannique a néanmoins quelques personnages isolés qui ont réussi à nous léguer des œuvres d'une richesse imaginative mémorable. Au cours du XXe siècle, les peintres anglais ont subi des vagues d'influence successives de l'étranger, en premier lieu de Paris, puis de New York, surmontant ou délaissant quelque peu leur art insulaire. Parallèlement, des artistes soucieux des traditions vernaculaires, voire quelque peu chauvin dans leur xénophobie esthétique, ont persisté à conserver la façon de faire traditionnelle et ont produit des œuvres au caractère unique. Les thèmes religieux et historiques ont pour l'essentiel été ignorés en peinture; de même, les natures mortes et les nus n'ont jamais su véritablement s'imposer en Angleterre jusqu'au XXe siècle. Les thèmes les plus couramment utilisés dans la représentation picturale anglaise demeurent sans contredit les portraits et les paysages. Au XIXe siècle, la représentation figurative, qu'elle fût anecdotique ou mythique, a connu une très grande popularité, ce qui a donné lieu à un dernier éclat splendide de ce courant au XXe siècle, sous le pinceau de Stanley Spencer. Toutefois, Spencer lui-même consacra une certaine partie de sa production à la peinture des paysages, permettant ce faisant de conserver un lien avec le thème de la nature et de la topographie qui a tellement inspiré l'art britannique. Simultanément, le portrait et le visage humain sont demeurés au centre du développement de la peinture et de la sculpture, perpétuant de la sorte le fort courant du réalisme et de l'observation des activités humaines qui ont caractérisé l'art britannique plus ancien et une grande partie de la littérature anglaise.

Avant d'examiner plus attentivement dans le contexte du XXe siècle les peintures de portrait et de paysage de la collection que nous présentons — toutes les peintures, exception faite de quelques natures mortes, corres-

* from W.H. Auden's poem "Look, Stranger!" (1936)

** Vois, étranger, cette île maintenant [tiré du poème de W.H. Auden Look, Stranger! (1936)]

exemplified by the work of, say, Mondrian, Picasso, Léger or Malevich, has played little part in British art of this century. The British have taken from abroad whatever elements they have needed and refashioned, cannibalised and transformed them to their own personal ends. Some critics have viewed this ultimate refusal of modernism as a great strength of British art and find a vindication of it in the later careers of David Bomberg, Jacob Epstein and Henry Moore. Yet this collection is not anti-modern and it includes work by most of those figures who would be pre-eminent in any list of modern British artists up to the early 1950s. It would be appropriate to read "contemporary" or "progressive" for "modern" in this context.

Turning to the word "British" further questions arise. We talk of "English literature" but the term "English art" is now uncommon. "English" strikes a more lyrical, pastoral, even polite, note; "British" is more comprehensive but also a little aggressive and less suggestive. How do we read "British" in relation to the headline *Sargent to Freud*? Although long resident in England and a fervent europhile, John Singer Sargent remained an American all his life, indeed was an "admirable Bostonian" in the words of his friend, Henry James. His cosmopolitan style of portraiture offers a swaggering contrast to the more discreet British approach in the later nineteenth century. Lucian Freud was born in Berlin to the son of Sigmund Freud; he was ten years old when he came to England in 1932 and took British citizenship in 1939. Although he trained in England (principally under the painter Cedric Morris), aspects of German realism from Grünewald to Christian Schad inform the close, linear observations of his early work. Several other artists in this exhibition came from foreign parentage: Mark Gertler, though born in the East End of London, spent his earliest years in Austria and spoke only Yiddish at that time; Walter Sickert was Danish on his father's side and was born in Munich; Philip de László was Hungarian; Robert Buhler was from a Swiss family; and the Australian-born Roy de Maistre did not make London his permanent home until he was in his mid-thirties. Other artists — David Bomberg, Jacob Epstein, Henri Gaudier-Brzeska — added distinctly foreign elements to the British mainstream. Several, particularly Sickert, Epstein and Gaudier, brought a greater awareness of aesthetic developments from abroad to the insular picture that, in

pondent à l'une ou l'autre de ces catégories — il convient d'expliciter les interrogations soulevées à n'en pas douter par le titre de l'exposition. En quoi ces œuvres sont-elles « modernes »? La collection ne comprend aucune peinture abstraite, le constructivisme ou le surréalisme non figuratif y sont absents, et même l'esthétique mécanicienne radicale des peintres adeptes du vorticisme comme Wyndham Lewis ou Edward Wadsworth brille par son absence. Le modernisme tel qu'il s'exprime dans les œuvres de peintres comme Mondrian, Picasso, Léger ou Malevich a eu peu d'impact sur l'art britannique de ce siècle. Les Britanniques ont en réalité importé de l'étranger les éléments dont ils avaient besoin, les ont remodelés, les ont absorbés et les ont transformés à leurs propres fins. Des critiques ont vu dans ce refus ultime du modernisme comme un point fort indéniable de l'art britannique et évoquent pour étayer cette interprétation les œuvres tardives d'un David Bomberg, d'un Jacob Epstein et d'un Henry Moore. Et pourtant, cette collection ne s'inscrit pas dans un courant anti-moderniste, car on y trouve tout de même des œuvres de la plupart des artistes qui occuperaient une place de choix dans une liste d'artistes modernes britanniques qui ont marqué le XXᵉ siècle, jusqu'au début des années 1950. En ce sens, donc, il conviendrait de voir dans « moderne » le sens de « contemporain » et « progressiste ».

L'appellation « britannique » peut aussi soulever d'autres interrogations. Il y a une « littérature anglaise », mais l'expression « art anglais » laisse quelque peu perplexe. L'épithète « anglais » confère à l'art une teinte lyrique, bucolique, voire même une certaine amabilité naïve. Par contre, l'adjectif « britannique » se veut plus globalisant, mais aussi un peu plus agressif et moins évocateur. En quoi le titre « De Sargent à Freud » a-t-il un caractère britannique? Bien qu'ayant longtemps habité en Angleterre et européen de cœur, John Singer Sargent est demeuré un Américain toute sa vie et à vrai dire, comme se plaisait à le surnommer son ami Henry James, il était un de ces « Bostoniens admirables ». Son style de peinture de portrait cosmopolite présente un contraste saisissant à l'approche britannique plus discrète caractéristique de la fin du XIXᵉ siècle. Lucian Freud, pour sa part, est né à Berlin et son grand-père était nul autre que Sigmund Freud. Il arriva en Angleterre à l'âge de dix ans en 1932 et devint citoyen britannique en 1939. Bien qu'il reçut sa formation en Angleterre (principalement sous la férule du peintre Cedric Morris), les observations intimistes et linéaires dans ses

spite of the presence of Sargent and Whistler, existed in London at the turn of the century. Such insularity, however, was shattered in 1910, the year in which, as Virginia Woolf famously declared, "human nature changed."

Although artists in Britain were cautiously digesting what had been happening in recent European painting, it is impossible to underrate the impact of the two celebrated Post-Impressionist exhibitions held at the Grafton Galleries, London, in 1910 and 1912. They hit British painting in the solar plexus, divided the public and added to the general cultural ferment of the pre-First War period. The music of Stravinsky and Debussy was heard in the context of the splendours of Diaghilev's Russian Ballet, providing a welcome alternative to the Germanic diet of the time. Russian literature, particularly the work of Tolstoy, Dostoevsky and Tchekov, made the contemporary fame of John Galsworthy and Arnold Bennett seem tawdry and, to more adventurous readers, new poetry from France came as a relief from the soft-focus sentiments of the Edwardian poets. In the visual arts in 1910, more adventurous artists were still taking stock of High Impressionism, especially the later work of Monet and Renoir; Rodin was the most famous sculptor of the day, with many English friends and patrons; and a variety of work by foreign artists could be seen in the International Society's annual exhibitions. But of the latest developments, Fauvism and Cubism, little was heard. Among homegrown talents, Augustus John and William Orpen were cultivated as young geniuses; and Sargent, among a fashionable public, was, in Walter Sickert's words, considered "the *ne plus ultra* of modernity." His restatement of the achievements in portraiture of Van Dyck, Hals, Reynolds and Gainsborough clothed Old World values in scintillating contemporary dress. For those who found Sargent's portraits too *mondaine* , even vulgar, there were his landscapes and interiors, dashed off in "shirt-sleeve order": *Pressing the Grapes* (cat. no. 32) is a perfect example of cosmopolitan genre, its Stygian gloom relieved by touches of pink *à la* Manet. The handling of paint rather than colour shows Sargent's awareness of Impressionism, studied at first hand in France where Monet had befriended the young American.

Sargent was not alone in giving the British public some first glimmerings of the Impressionist movement. Wilson Steer (Fig. 1),

premières œuvres renvoient au réalisme allemand de Grünewald à Christian Schad. Plusieurs autres artistes de cette collection ont une affiliation étrangère : Mark Gertler, né dans le East End de Londres, a passé les premières années de son enfance en Autriche et ne parlait que le yiddish à l'époque; Walter Sickert était danois par son père et naquit à Munich; Philip de László était hongrois; Robert Buhler provenait d'une famille suisse; et le peintre d'origine australienne Roy de Maistre ne s'établit définitivement à Londres que dans le milieu de la trentaine. D'autres artistes, comme David Bomberg, Jacob Epstein, Henri Gaudier-Brzeska, ajoutèrent des éléments étrangers distincts au principal courant britannique. Plusieurs artistes, dont surtout Sickert, Epstein et Gaudier, insufflèrent une plus grande connaissance des développements esthétiques dans les beaux-arts de l'étranger dans une peinture britannique qui se caractérisait au tournant du siècle par son insularité, en dépit de l'influence qu'ont pu exercer Sargent et Whistler. En 1910, toutefois, cette insularité fut rompue à tout jamais, car désormais, selon le mot célèbre de Virginia Woolf, « la nature humaine était irrévocablement changée ».

Alors que les artistes de l'Angleterre abordaient avec prudence les récents développements de la peinture européenne, nous ne pouvons en aucun cas sous-estimer les répercussions qu'eurent deux expositions post-impressionnistes qui furent marquantes aux Grafton Galleries, à Londres, en 1910 et 1912. Ces expositions mirent en état de choc le milieu artistique, divisèrent le public et alimentèrent encore plus la grande effervescence culturelle qui marqua les années précédant la Première Grande guerre. La musique de Stravinsky et de Debussy était entendue dans le contexte des splendeurs des Ballets russes de Diaghilev, offrant une alternative chaudement accueillie qui contrastait avec la mode teutonique du jour. La littérature russe, en particulier les œuvres de Tolstoï, Dostoïevski et de Tchekov, rendaient mièvre la renommée contemporaine d'un John Galsworthy et d'un Arnold Bennett. Par ailleurs, pour les lecteurs plus audacieux, la verve de la nouvelle poésie française était vécue comme une brise rafraîchissante face aux bons sentiments exprimés par les poètes de l'Angleterre édouardienne. En 1910, au chapitre des arts visuels, les artistes les plus aventureux en étaient toujours à prendre le pouls de l'impressionnisme dans sa période la plus forte, en particulier dans les œuvres tardives de Monet et Renoir. Rodin était le sculpteur le plus célèbre

RICHARD SHONE
"Look, stranger, at this island now": A View of British Painting in the 20th Century /
Un aperçu de la peinture britannique au XXᵉ siècle

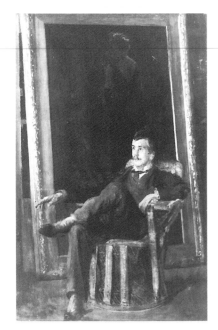

Fig. / ill. 1
Walter Sickert, **Philip Wilson Steer**,
c. / vers 1890
Collection: National Portrait Gallery,
London / Londres

whose reputation has sunk irredeemably since his death in 1942, was at his finest in the late 1880s and early 1890s; he had close knowledge of Impressionist landscape painting, especially of Monet and Sisley, he exhibited with the avant-garde society, "Les XX," in Brussels and was a prominent founder member of the New English Art Club in 1886. For a short while he abandoned familiar tonal modelling for pure sparkling colour, endowing his paintings of the coast at Walberswick with a visionary intensity. Alert connoisseurs and collectors saw him as the bright, long-awaited hope of British art. But by 1910 something sluggishly conventional in his imaginative make-up had overwhelmed his early-morning freshness of vision. There followed a long relaxed afternoon in which Elgarian sweep was gradually replaced by the repetitive clichés of the picture postcard. This tale of disappointment has been re-enacted throughout modern British painting. Great gifts have been dissipated; fine talents, through some imperfection in self-knowledge or unavoidable social pressure, have dwindled to a whisper. The line of least resistance has been seductive. What are we to make of the careers of Augustus John and William Orpen, to say nothing of Henry Tonks, Ambrose McEvoy and John Lavery?

All these artists are represented in this collection and form a necessary, if somewhat wobbly, backbone to the work of later, more substantial figures. Tonks, McEvoy and Lavery need detain us only briefly. Henry Tonks is chiefly remembered as an influential teacher (and later Professor) at the Slade School of Art, University College, London, where he was responsible for the stern imposition of a

du temps et avait de nombreux amis et clients anglais. On pouvait également voir le travail de divers artistes étrangers aux expositions annuelles de la International Society. Quant aux courants artistiques les plus récents comme le fauvisme et le cubisme, il n'en était guère question. Parmi les talents que l'Angleterre pouvait revendiquer comme siens, Augustus John et William Orpen avaient la cote des jeunes génies. Quant à Sargent, qui cultivait un public imbu de l'air du temps, Sickert le considérait comme « le ne plus ultra de la modernité ». Sa reformulation des grands portraits que réalisèrent Van Dyck, Hals, Reynolds et Gainsborough permettait de revêtir les valeurs du Vieux monde d'un habit qui avait tout l'éclat contemporain du Nouveau. Et pour les personnes qui trouvaient les portraits de Sargent trop mondains, voire vulgaires, il y avait autrement ses paysages et ses peintures d'intérieur, produits en « deux temps, trois coups de pinceau ». La peinture *Pressing the Grapes* (n° de catalogue 32) illustre à merveille le ton cosmopolite, son éclat glauque étant rehaussé de touches de rose à la façon de Manet. La manipulation de la peinture et non de la couleur traduit la connaissance qu'avait Sargent de l'impressionnisme, qu'il étudia sur place en France, où Monet et le jeune américain qu'il était se lièrent d'amitié.

Sargent n'était pas le seul à offrir au public britannique ses premiers aperçus du courant impressionniste. La réputation de Wilson Steer (ill. 1) a sombré dans un abîme d'indifférence irrécupérable depuis son décès en 1942. Pourtant, il était au meilleur de sa forme à la fin des années 1880 et au début des années 1890. Il connaissait très bien la peinture de paysages impressionnistes, en particulier le travail de Monet et de Sisley, il exposa des œuvres en compagnie des membres de la société avant-gardiste « Les XX » de Bruxelles et fut un des principaux membres fondateurs du New English Art Club en 1886. Pour un court laps de temps, il abandonna la représentation usuelle des tons au bénéfice d'une couleur pure et éclatante, conférant de la sorte à ses peintures de la côte à Walberswick une grande intensité visionnaire. Les connaisseurs et les collectionneurs avertis le reconnurent comme l'espoir brillant et longtemps attendu de l'art britannique. Mais en 1910, une nonchalance plus conventionnelle dans la représentation de son imaginaire s'était substituée à sa fraîcheur de juvénile visionnaire. Il y eut ensuite une longue période d'accalmie où le large mouvement d'une musique d'Elgar céda graduellement le pas aux clichés

manner of drawing that had its effect on successive generations of British artists, from Augustus John and Stanley Spencer to William Coldstream and Rodrigo Moynihan. Technical adroitness and acuity of line were instilled at the expense of imaginative well-being; he thus raised a brood of artists of commendable skill, but with little to say. It took the advent of Post-Impressionism to galvanise some of his hitherto obedient students such as David Bomberg, William Roberts and Mark Gertler. Tonks's own work, limited by his teaching commitments, is curiously varied. It runs from contemporary genre — conversation pieces, girls in a hat shop, a family scene (as here in *Hunt the Thimble* (cat. no. 51) in which temperate sentiment filters through "good drawing"), to a series of astonishingly objective heads of First War casualties treated for facial plastic surgery, and a group of satirical sketches lampooning fellow artists, above all his implacable foe, Roger Fry.

Tonks's favourite student was undoubtedly Augustus John whose drawings, derived from Rubens, Rembrandt, Watteau and others, were described by Tonks as unequalled since Michelangelo. John's early personal magnetism and flamboyant painting style made him the cynosure of his contemporaries. He was the comet in the sky, the coming man whose Bohemian, yet lordly, behaviour indicated a picture of individual genius to which few were unable to succumb. His conservative yet "modern" handling of paint, fine drawing, Old-Master references and snatches of Celtic twilight were the ingredients of a seductive recipe. He became more ambitious, attempting large figurative compositions which, through a defect in spatial organisation and imaginative conviction, refused to gell; they become easily picturesque and escapist. John's strength remained in portraiture. The full-length painting of Dorelia shown here (cat. no. 16) falls between two stools — realist portraiture in the grandish manner and an attempt at a "gypsy Giaconda" (in Roger Fry's phrase)[1] from John's fantasy world.

Of John's contemporaries, Ambrose McEvoy and William Orpen (both born in 1878, the same year as John), we can say that the star of the former has faded and that of the latter glimmers only intermittently. A handful of McEvoy's studies, usually of young women, has survived the wreck of his early reputation: *Dorothy* (cat. no. 23) is

répétitifs d'une reproduction picturale de carte postale. Cette déception est un générique qui se répète dans toute l'histoire de la peinture moderne britannique. De grands talents se sont tus; des peintres doués, affligés au départ de quelque défaut de complaisance ou forcément tentés de céder aux pressions sociales, ne sont devenus que le pâle reflet de ce qu'ils promettaient de devenir. Les sirènes de la ligne de moindre résistance eurent finalement gain de cause. Qu'en est-il au juste de la carrière des peintres comme Augustus John et William Orpen, sans compter celle de Henry Tonks, Ambrose McEvoy et John Lavery?

Tous ces artistes sont représentés dans la collection et ils forment ensemble la charpente, quelque peu vacillante par moment, avouons-le, de ce qui viendra plus tard sous le pinceau de peintres plus marquants de la peinture britannique. Nous ne nous attarderons que brièvement sur Tonks, McEvoy et Lavery. Henry Tonks est surtout connu pour avoir enseigné avec influence (puis détenu ultérieurement le titre de professeur) à la Slade School of Art, du University College de Londres. C'est lui qui imposa une technique de dessin très austère qui fit sentir son effet sur plusieurs générations d'artistes britanniques, de Augustus John et Stanley Spencer à William Coldstream et Rodrigo Moynihan. La dextérité et la précision techniques furent inculquées au détriment de l'expression bienheureuse de l'imaginaire; il contribua donc à la mise au monde d'une école d'artistes qui étaient certes talentueux, mais dont le propos artistique se caractérisait par sa fadeur. Il fallut l'intervention opinée du post-impressionnisme pour galvaniser certains de ses étudiants jusque-là fidèles, comme David Bomberg, William Roberts et Mark Gertler. Les œuvres de Tonks, forcément limitées en raison de sa charge d'enseignement, sont curieusement variées. On y trouve le genre contemporain, des peintures de groupe, des filles dans une boutique de chapeaux, une scène de famille (comme ici dans *Hunt the Thimble*, n° de catalogue 51, où le « dessin adroit » fleure bon le sentiment ordonné). Par ailleurs, il y a une série de portraits de têtes de victimes de la Première Grande guerre traitées en chirurgie plastique dont l'objectivité laisse pantois, de même qu'un groupe de croquis satiriques où Tonks met sur la sellette des artistes contemporains, et au premier chef son ennemi de toujours, Roger Fry.

L'étudiant préféré de Tonks fut sans contredit Augustus John, dont les dessins inspirés de Rubens, Rembrandt, Watteau et d'autres grands maîtres,

RICHARD SHONE
"Look, stranger, at this island now": A View of British Painting in the 20th Century /
Un aperçu de la peinture britannique au XX^e siècle

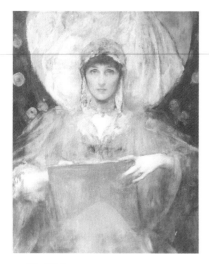

Fig. / ill. 2
James Shannon, **Violet, Duchess of Rutland**, 1896
Collection: Clarendon Gallery, London / Londres

typical in its evanescent likeness, delicate washes of colour and blue-green background. Orpen was a more robust talent, second to John in his Slade School draughtsmanship and occasionally outdoing John in painterly panache and box-office appeal. If John suffered defeat at the hands of a commonplace sensibility, Orpen has been tricked from a place in history by an obviousness of vision and a glossy, over-dramatic approach in his portraits and interior scenes. Ironically, such qualities helped to make him, in his day, one of "the most successful painters who have ever worked in England."[2] The landscape here (cat. no. 29) is not untypical but its frank breeziness and modesty of approach come as a relief in Orpen's work as a whole.

Of the other older artists in this collection, the Hungarian-born emigré, Philip de László, gained a colossal reputation as a portrait painter, influenced by Sargent and Boldini. He was the swishest of the swish in his portrayal of European royalty and the aristocracy. Fortunately, he is seen here at an earlier, less meretricious stage of his career, although even the continental local colour of this Italian peasant girl (cat. no. 19) was shrewdly commercial. The early French-inspired work of John Lavery shows undoubted powers in tonal fluency and an ability to draw in paint; later years saw flashy interiors-with-figures, fashionable portraits and landscapes recording the playgrounds of the rich from Monte Carlo to Hollywood. His *House of Commons — Sketch* (cat. no. 20) shows him in journalistic mode — notes in short hand for a leading article — and remains a brilliant morsel of reportage (surprisingly close in effect to Sickert's *Old Middlesex*).

In 1910 all these painters would have been listed as among the best and best-known artists in Britain, alongside Lawrence Alma-Tadema, James Shannon (Fig. 2), Frank Brangwyn and that

furent décrits par Tonks comme inégalés depuis Michel-Ange. Le magnétisme personnel de John qui apparût très tôt et son style de peinture flamboyant en firent le chef de file de ses contemporains. Il était l'étoile filante dans le ciel dont l'allure bohème mâtinée d'une pose de seigneur traduisait une personnalité de génie à laquelle très peu de personnes pouvaient éviter de succomber. L'approche conservatrice, mais par ailleurs « moderne » de sa peinture, ses dessins tout en finesse, des références aux grands maîtres du passé et ses allusions lumineuses au crépuscule celtique furent les ingrédients d'une recette qui eut tout pour plaire. John devint plus ambitieux, et s'attaqua à de vastes représentations figuratives qui ne parvinrent toutefois jamais à devenir signifiantes au plan artistique, en raison des lacunes dans l'organisation spatiale et du manque de conviction dans l'imagination. Ces œuvres ne devinrent facilement que cela, de charmants tableaux et on n'y sentait plus la présence de l'artiste. La grande force de John demeura dans le portrait. La grande peinture en pied de Dorelia montrée ici (n° de catalogue 16) offre deux interprétations possibles : le portrait réaliste grandiloquent, et la tentative de peindre une « Giaconda bohémienne » (selon le mot de Roger Fry)[1] issue de l'imagination de John.

Au sujet des artistes contemporains de John, Ambrose McEvoy et William Orpen (tous deux nés en 1878, la même année que John), nous pouvons observer que l'étoile du premier a pâli, tandis que celle du deuxième ne brille encore que de façon intermittente. Quelques études de dessin, habituellement des jeunes femmes, ont survécu au naufrage de la renommée que connut McEvoy. La peinture *Dorothy* (n° de catalogue 23) est caractéristique par sa vraisemblance évanescente, l'emploi de vagues successives de couleurs délicates et l'arrière-plan vert marin. Orpen avait pour sa part un talent plus robuste et il talonna John à la Slade School dans l'adresse au dessin; il surpassa à l'occasion John par le brio de ses peintures et leur capacité à séduire le public. Si d'aventure John succomba à une sensibilité par trop complaisante, Orpen perdit sa place dans l'histoire par une évidence de la vision et une approche lustrée et trop mélodramatique dans ses portraits et ses scènes d'intérieur. Il est ironique de constater que ces qualités ont contribué à faire de lui à une époque un « des peintres les plus réputés ayant jamais travaillé en Angleterre ».[2] Le paysage peint ici (n° de catalogue 29) n'est pas si étranger au style d'Orpen, mais sa fraîcheur

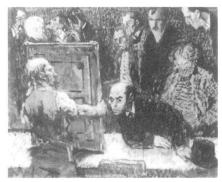

Fig. / ill. 3
William Orpen, **The Selecting Jury
of the New English Art Club**, 1909
Collection: National Portrait Gallery,
London / Londres
Left to right / de gauche à droite: D.S. MacColl,
A.W. Rich, Frederick Brown, Ambrose McEvoy,
William Orpen, Walter Sickert, Wilson Steer,
Augustus John and / et Henry Tonks; in the
foreground / en avant: William Rothenstein.

formidable relic from the Pre-Raphaelite Brotherhood, William Holman Hunt, who died that year. More alert surveyors of the scene might have included William Nicholson, James Pryde, George Clausen and William Rothenstein. Very few people would have added the best painter then at work in England, Walter Richard Sickert, then aged fifty and still comparatively obscure. But to a group of younger painters he was already something of a hero and he himself saw his role as exemplary. He was teacher, impresario, influence and animator "sent from heaven to finish *all* your educations," as he wrote to one of his potential disciples.[3]

Very real difficulties faced the younger artists of the Edwardian period who were not prepared to be swallowed whole by portraiture or by commercial art. The Royal Academy was more or less out of bounds to the adventurous young. The New English Art Club, though still an "alternative venue," was not performing its original function, its jury (Fig. 3) "unable to assimilate the bolder language" of more recent French art;[4] dealers' galleries were timid in the face of advanced art and sympathetic criticism was rare. But there were some young shoots of independence. In 1905 Vanessa Bell (or Stephen as she then was) had founded an exhibiting society called the Friday Club which included lectures and meetings in its programme and which drew to it younger artists such as Henry Lamb and Duncan Grant (both of whom had studied in Paris under Jacques-Emile Blanche). But it was not until after 1910 that its exhibitions began to attract wider notice. In 1908 the Allied Artists Association held its first exhibition and, though it accepted work by interesting young painters, its large exhibitions, modelled on the

dynamique et la modestie de l'approche font ressortir cette peinture de l'ensemble de l'œuvre d'Orpen.

Parmi les artistes plus anciens de la collection, l'émigré hongrois Philip de Lászió s'est acquis une réputation de géant en tant que portraitiste, ayant subi les influences de Sargent et de Boldini. Pour sa production des portraits des têtes couronnées et de l'aristocratie européennes, il fut l'un des peintres les plus courus. Heureusement, nous le voyons ici à une étape de sa carrière où l'authenticité est davantage présente, même si la couleur locale continentale de sa jeune paysanne italienne (n° de catalogue 19) dénote malgré tout un effort pour plaire au public. Les œuvres précoces d'inspiration française de John Lavery témoignent de talents manifestes dans la façon de rendre la fluidité des tons et d'une capacité à incorporer graduellement la peinture. Plus tard dans sa carrière, Lavery s'attachera à peindre des intérieurs rutilants avec des sujets, des portraits et des paysages à la mode qui relataient les loisirs des gens riches, de Monte Carlo à Hollywood. Son croquis de la *Chambre des communes* (n° de catalogue 20) nous le montre ici dans son allure journalistique, son calepin à la main pour la préparation d'un article de manchette; il s'agit d'un brillant compte rendu de reportage (dont l'effet s'apparente de façon assez surprenante à l'œuvre de Sickert intitulée *Old Middlesex*.

En 1910, tous ces peintres se seraient classés parmi les artistes les plus réputés et les mieux connus de l'Angleterre, aux côtés de noms comme Lawrence Alma-Tadema, James Shannon (ill. 2), Frank Brangwyn et ce formidable rescapé de la confrérie des préraphaélites, William Holman Hunt, qui mourut au cours de l'année. Les observateurs plus avertis du milieu artistique auraient sans doute inclus dans le panégyrique William Nicholson, James Pryde, George Clausen et William Rothenstein. Très peu de gens auraient d'office ajouté le meilleur peintre anglais en activité à l'époque, Walter Richard Sickert, alors âgé de 50 ans et toujours relativement peu connu. Pourtant, pour un certain nombre de jeunes peintres, il faisait déjà figure de héros et lui-même se voyait comme un modèle. Il enseigna la peinture, il fut imprésario et il était un animateur « descendu des cieux pour parfaire votre éducation à vous tous », ainsi qu'il l'écrivit à l'un de ses disciples putatifs.[3]

Des difficultés bien réelles attendaient les jeunes artistes de l'époque édouardienne qui n'étaient pas disposés à se vendre corps et âme à la

19

RICHARD SHONE
"Look, stranger, at this island now": A View of British Painting in the 20th Century /
Un aperçu de la peinture britannique au XXe siècle

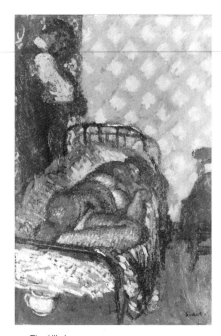

Fig. / ill. 4
Walter Sickert, **L'Affaire de Camden Town**, 1909
Private collection / Collection privée

Paris Salon des Indépendents, often produced an impression of miscellaneous cacophony. In 1907-08, under Sickert's aegis, the Fitzroy Street Group was formed, and though it had similarities with the Friday Club, it ran on a more professional basis. (Sickert was always keenly aware of the market.) Three years later it was transformed into the Camden Town Group which held three exhibitions in 1911-12. Between them, the Friday Club and the Camden Town Group attracted nearly all the vital younger painters in London at that time; at the former's exhibitions one found works by Mark Gertler, C.R.W. Nevinson, William Roberts and David Bomberg; at the latter's, paintings by Sickert, Spencer Gore and Harold Gilman (as well as by Charles Ginner and Robert Bevan). Though its existence was brief, the Camden Town Group is of the greatest significance in that it established a style of contemporary, hard-nosed realism that has remained a constant presence in modern British art to this day.

It was Sickert who delved most uncompromisingly into realist subject matter — domestic, working-class life in the shabby inner district of Camden Town where he and other artists in the group kept their studios. This period in Sickert's work is represented by three particularly characteristic paintings in this collection — a tart on a bed, a domestic tiff and an audience at a music hall. The first is the absolute antithesis of what most people expected of an English painter: here is no "nicely got up young person" or genteel interior as might be seen in works by Tonks or Steer or McEvoy. Unlike those painters, Sickert turned his back on his own domestic situation and the social circles to which he was accustomed in order to construct

peinture de portrait ou à l'art commercial. Pour les jeunes esprits indépendants, la Royal Academy était plus ou moins interdite d'accès. Le New English Art Club était certes un débouché « alternatif » mais ne réussissait pas à remplir le rôle qui lui avait été initialement dévolu, car le jury (ill. 3) qui y travaillait « éprouvait encore de la difficulté à confronter toute l'audace du langage artistique » plus récent d'outre-Manche.[4] Les marchands des galeries d'art se montraient timides envers les nouveaux courants artistiques, et les critiques favorables étaient rares. Il y avait néanmoins quelques velléités d'indépendance. En 1905, Vanessa Bell (ou Stephen à l'époque) avait fondé une société d'exposition appelée le Friday Club, qui tenait des exposés et des réunions et qui attira des artistes plus jeunes comme Henry Lamb et Duncan Grant (tous deux avaient étudié à Paris sous Jacques-Émile Blanche). Ce n'est cependant qu'après 1910 que les expositions commencèrent à faire parler d'elles. En 1908, la Allied Artists Association tint sa première exposition. Bien qu'on accepta le travail de jeunes peintres intéressants, ses grands vernissages organisés sur le modèle du Salon des indépendants de Paris produisirent souvent l'effet d'un amalgame diffus d'œuvres trop variées. En 1907 et 1908, à l'instigation de Sickert, le Fitzroy Street Group fut formé. Ayant au départ des affinités avec le Friday Club, il s'en démarqua par son assise davantage professionnelle (Sickert fut toujours bien au fait des exigences du marché). Trois années plus tard, le Fitzroy Street Group prit le nom du Camden Town Group, lequel organisa trois expositions en 1911-1912. Les deux groupes attirèrent pratiquement tous les jeunes peintres dynamiques en activité à l'époque à Londres. Le Friday Club présentait dans ses expositions les œuvres de Mark Gertler, C.R.W. Nevinson, William Roberts et David Bomberg; le Camden Town Group présentait pour sa part les peintures de Sickert, Spencer Gore et Harold Gilman (ainsi que celles de Charles Ginner et Robert Bevan). En dépit de la brièveté de son existence, le Camden Town Group a joué un rôle de grande importance dans la peinture britannique du XXe siècle, dans la mesure où il établit un style de réalisme contemporain sans compromission qui marqua de son empreinte la peinture britannique moderne et qui la caractérise encore aujourd'hui.

Sickert fut celui qui s'investit le plus résolument dans la peinture de sujets réalistes, à savoir les scènes domestiques de la classe laborieuse dans le vieux quartier central de Camden Town, où lui-même et d'autres artistes du

a way of life that was not his own. Several familiar models such as Marie and the factotum, Hubby, seen in *Sunday Afternoon* (cat. no. 35), and two or three rented rooms in Camden Town constituted the raw material for his imaginative evocation of petty quarrels, domestic boredom and marital frustrations. Such themes were frequently the subject matter of the songs Sickert heard (and knew by heart) in the Bedford and the Old Middlesex, small music halls more local in character than the sumptuous variety palaces of London's West End (which Spencer Gore frequented and painted). But Sickert was no social realist in the accepted sense of the term: he pointed no moral, criticised no system, suggested no alternative. It was this seeming indifference to the lives of the men and women whom he painted that perplexed and even scandalised some of his contemporaries who saw his work as "odious" and "sordid," unredeemed by moral outrage. He had been similarly rebuked in the 1890s when he had shown his first music-hall paintings and was accused of "deliberate vulgarity." In his turn, Sickert never failed to damn (in his trenchant writings on art) the too-often genteel subject matter of much British art with its attachment to society portraiture, titillating female nudes, drawing-room trivialities and the "august sites" of its landscapes. For these, he substituted the morose lighting of dingy bedrooms, life reflected in dusty, overmantel mirrors, the banal repeated pattern of lodging-house wallpaper (Fig. 4). A certain raciness in his human situations was never allowed to overwhelm or caricature the scenes he presented: the key was understatement and ambiguity. His paintings of "real life" subjects are assured a more enduring existence than so much documentary realism with its meaningful detail and obvious senti-ment.

In painters such as Gilman and Gore, Sickert found eager disciples, although neither went as far as Sickert in his programmatic avoidance of the pretty or picturesque. Gore's delicacy of handling and simplic-ity of feeling can be seen in his *Woman Standing in a Window* (cat. no. 11), a perfect Camden Town subject that owes much to Camille Pissarro's figures-in-interiors. If we turn to Gilman's *The Verandah, Sweden* (cat. no. 9) we immediately notice the deployment of much brighter, less inflected colour and a design that tends to a patchwork of geometric elements. Unlike several contemporaries who were equally in thrall to recent French art, Gilman never sacrificed a sturdy engage-

groupe avaient leur studio. Trois peintures de la collection témoignent de façon tout à fait exemplaire de cette période dans l'œuvre de Sickert : une prostituée assise sur un lit, une querelle de ménage et le public d'un music-hall. La première peinture est entièrement à l'opposé de ce que l'on serait en droit d'attendre d'un peintre anglais; ici, pas question de « charmante jeune personne » ou d'un intérieur douillet, comme cela pourrait être le cas dans des œuvres de Tonks, Steer ou McEvoy. Contrairement à ces peintres, Sickert tourna le dos à sa propre situation domestique et au milieu social dans lequel il évoluait pour rendre compte d'un mode de vie qui n'était pas le sien. Quelques modèles familiers (comme les personnages de Marie et de son conjoint domestique, dans la peinture *Sunday Afternoon*, n° de catalogue 35) et deux ou trois chambres louées dans Camden Town ont fourni la matière première pour son évocation imaginative des petites scènes de ménage, de l'ennui domestique et des frustrations conjugales. Ces thèmes étaient souvent ceux abordés dans les chansons que Sickert entendait (et qu'il connaissait par cœur) dans le Bedford et le Old Middlesex, dans les petits music-halls au cachet beaucoup plus intimiste que les grands palais somptueux du West End de Londres (que fréquentait et peignait souvent Spencer Gore). Et pourtant, Sickert ne prétendait aucunement au réalisme social dans le sens généralement donné à l'expression; ses peintures n'exprimaient aucun point de vue moral, elles ne mettaient pas en cause le système ou ne proposaient pas de solution. C'est précisément cette apparente indifférence à la vie des hommes et des femmes qu'il peignait qui rendait perplexe ou qui scandalisait même certains de ses contemporains qui trouvaient que ses œuvres avaient un caractère « odieux » ou « sordide », n'étant pas en quelque sorte rachetées par une indignation morale. Dans les années 1890, Sickert avait déjà été la cible de vertes critiques pour ses premières peintures de music-hall; on l'accusa alors de « cultiver délibérément la vulgarité ». À sa décharge, Sickert n'a jamais manqué de condamner (dans ses écrits très incisifs sur l'art) les thèmes souvent trop doucereux et mièvres de l'art britannique, caractérisé par un attachement maladif aux portraits de société, aux nus féminins suggestifs, aux banalités du cabinet de dessin et aux « augustes sites paysagers ». À ces thèmes, il opposa l'éclairage morose de chambres à coucher de troisième ordre, la vie reflétée par des miroirs de cheminée poussiéreux, la banalité répétitive des motifs de tapisserie des garnis (ill. 4). L'authenticité des situations humaines qu'il mettait en scène

RICHARD SHONE
"Look, stranger, at this island now": A View of British Painting in the 20th Century /
Un aperçu de la peinture britannique au XXe siècle

ment with subject matter for the pursuit of simplified design and intense colour.

By 1912 both Gilman and Gore were moving away aesthetically (and in Gilman's case personally) from Sickert and in 1913-14 the Camden Town Group was absorbed into the larger and more varied London Group. The advent of Post-Impressionism in Britain (through the two celebrated Grafton Galleries shows and other London exhibitions) left Sickert in an increasingly isolated position. He was too old and set in his tastes to run after the Post-Impressionist flag, yet too independent and recalcitrant to fall into the arms of the Establishment. Degas remained his hero, not Cézanne, and he had only contempt for modernist manifestations such as Vorticism.

Although the immediate impact of the work of the Post Impressionists and artists such as Picasso, Matisse and Derain is only faintly detectable in this collection, several of the painters at the sharpest end of that influence are seen here at a maturer phase. The adventurous work, for example, of Matthew Smith and Duncan Grant in the period 1910-20 and the early abstraction of Wyndham Lewis and Edward Wadsworth was superseded in the 1920s by personal, figurative styles of a more conservative nature. The First World War atrophied intellectual activity and experiment; contacts with France dried up and little new foreign art was seen in London between 1914 and 1919. There had been a real sense of internationalism in the arts in England and such an optimistic climate bred innumerable groups and associations of artists culminating in Vorticism, the one reasonably coherent movement that has gained a place in the history of European modernism. It held only one exhibition and there were just two issues of its publication *Blast*. The war put a stop to it almost at once; its adherents dispersed; Gaudier-Brzeska was killed as was the influential critic T. E. Hulme; Wyndham Lewis, William Roberts and others were all at the Front. The one bleak benefit of the war for several of these young painters was the scheme by which they were officially commissioned, towards the end of the war, to record aspects of the hostilities. Most of those who embarked on these works produced magnificent paintings, many of which are now in London's Imperial War Museum and in the National Gallery of Canada where can be found Gilman's *Halifax Harbour*, for which a study is exhibited

n'a jamais masqué ou caricaturé les scènes peintes; tout était sous-entendu et ambiguïté. Les peintures de Sickert de sujets « de la vraie vie » sont assurées d'une plus grande postérité que le réalisme trop documentaire, caractérisé par le détail lourd de sens et le sentiment manifeste.

Chez les peintres comme Gilman et Gore, Sickert a trouvé de fervents disciples, même si ceux-ci ne sont jamais allés aussi loin que Sickert dans son souci d'éviter systématiquement la beauté ou la joliesse convenue. Dans la peinture *Woman Standing in a Window* (n° de catalogue 11), la délicatesse et la simplicité des sentiments exprimés par Gore sont manifestes, soit un sujet qui illustre à merveille l'école de Camden Town et doit beaucoup aux personnages d'intérieur de Camille Pissarro. Si nous examinons maintenant la peinture *The Verandah, Sweden* (n° de catalogue 9) de Gilman, nous constatons immédiatement le déploiement beaucoup plus éclatant et moins courbe de la couleur, dans une construction picturale qui s'apparente à une courtepointe de formes géométriques. Contrairement à plusieurs de ses contemporains eux aussi férus des courants artistiques français récents, Gilman ne sacrifia jamais une exploration authentique de son sujet au profit d'une construction spatiale simplifiée et de l'intensité chromatique.

En 1912, Gilman et Gore se distanciaient déjà au plan esthétique (dans le cas de Gilman, la distance était physique) de Sickert, et en 1913-1914 le Camden Town Group fut absorbé dans le London Group, d'une composition plus large et plus variée. L'arrivée du courant post-impressionniste en Angleterre (par l'entremise des deux grandes expositions des Grafton Galleries et d'autres expositions à Londres) laissa Sickert dans une situation de plus en plus isolée. Il était devenu trop vieux et ancré dans ses goûts pour revendiquer lui aussi l'appartenance au post-impressionnisme, mais en même temps son esprit d'indépendance et sa réserve naturelle l'empêchaient de se soumettre aux diktats de l'establishment artistique. Degas et non Cézanne demeura son héros; il n'eut que du mépris pour les manifestations modernisantes comme le vorticisme.

Bien que les répercussions directes de l'œuvre des post-impressionnistes et des artistes comme Picasso, Matisse et Derain ne soient pas entièrement perceptibles dans cette collection, on peut voir le travail plus mûr de plusieurs des peintres à l'autre bout du spectre de ces influences. Ainsi, les œuvres audacieuses de Matthew Smith et de Duncan Grant au cours des années 1910 et les premiers sujets abstraits de Wyndham Lewis et d'Edward

here. These large-scale, ambitious works in which factual record is conveyed through a legible modernism, seem temporarily to have exhausted a whole generation or, at least, to have summed up a period that was over.

In the early 1920s most of the artists involved in the radical pre-war movements reverted to more conservative positions. There was a drawing in of horns, a comfortable self-rehabilitation. This was true of course of many European artists but it was almost universal in Britain. For some time the 1920s has been regarded as a fallow period in British art. But more recent, revisionary accounts, with less stress on the imperative of an avant-garde practice, have pointed to the considerable achievements of figures such as Matthew Smith, Stanley Spencer, David Bomberg, Paul Nash, Edward Wadsworth and, a little later in the decade, Ben Nicholson and Christopher Wood. Nor should be forgotten the lonely voice of Gwen John, living an increasingly isolated life in France, her portraits of women, then hardly known to the general public, being among the most singular and affecting paintings of the period.

The decade saw a re-emergence of more specifically English qualities — an attention to quieter harmonies of colour, to the poetics of place and to landscape as a conduit for native lyricism. At the beginning of the period Paul Nash geometrised the Kent coast; at the end, Christopher Wood made vernal interpretations of Corn-wall and Brittany. There was much indigenous, Frenchified landscape — Sussex and Hampshire took on aspects of the Bouche du Rhône; Clive Bell, one of the best-known writers on art of the period, trumpeted the continuation of the tradition of Constable through the influence of Cézanne as found in the exhibitions of the London Group and the London Artists' Association. Cézannisms and Derainisms gave conservative art just those accents of modernity which a progressive but not adventurous public fell for. Painters such as Matthew Smith, Mark Gertler and Duncan Grant, arriving at their characteristic styles in the 1920s (and all three supported by the most influential critic of the time, Roger Fry), showed themselves as valuable representatives of a relaxed formalism that for a while appeared to be the acceptable face of modernism. But just below the surface of these seemingly calm Anglo-French waters swam a handful

Wadsworth sont graduellement supplantés dans les années 1920 par un style figuratif personnel davantage conservateur. La Première Grande guerre réduisit l'activité et l'expérimentation intellectuelle à leur portion congrue; les contacts avec la France se firent presque inexistants et il y eut très peu de nouvelles œuvres d'art étrangères à Londres entre 1914 et 1919. Il y avait eu auparavant un réel sentiment d'internationalisme dans le courant artistique en Angleterre, et l'optimisme ambiant connut une telle ampleur qu'il donna naissance à un foisonnement de groupes et d'associations artistiques dont les explorations ultimes donnèrent lieu au vorticisme, le seul mouvement artistique raisonnablement cohérent qui sut occuper une place dans l'histoire du modernisme européen. Les adeptes de ce mouvement n'organisèrent qu'une seule exposition et il n'y eut que deux parutions de leur publication, *Blast*. La guerre y sonna le glas presque immédiatement, et ses promoteurs se dispersèrent. Gaudier-Brzeska fut tué, comme le fut le critique influent T.E. Hulme; Wyndham Lewis, William Roberts et d'autres étaient tous au front. Le seul maigre apport bénéfique de la guerre pour plusieurs de ces jeunes peintres fut le mécénat qui en découla, sous forme de commandes officielles vers la fin de la guerre, dans le but de rendre compte des divers aspects du conflit. La plupart des artistes qui exécutèrent ces œuvres produisirent des peintures magnifiques, dont un grand nombre se trouvent maintenant au Imperial War Museum de Londres et dans la Galerie nationale du Canada, laquelle possède la grande fresque de Gilman, *Halifax Harbour*, dont une des études apparaît dans cette collection. Ces grandes fresques ambitieuses qui rendent compte de leur temps par un modernisme articulé semblent avoir temporairement épuisé les ressources d'une génération entière, ou du moins, résumées une période révolue.

Au début des années 1920, la majeure partie des artistes identifiés aux mouvements radicaux d'avant-guerre adoptèrent une attitude plus conservatrice. Les griffes furent rentrées et on se conforta dans une légitimation personnelle douillette. Ce phénomène fut bien sûr le cas de nombreux artistes européens, mais il était pratiquement universel en Angleterre. Pendant un certain temps, plusieurs observateurs ont considéré les années 1920 en Angleterre comme une période plutôt creuse en terme de production artistique. Des interprétations révisionnistes plus récentes qui mettent moins l'accent sur l'incontournable adhésion au mouvement avant-gardiste ont permis de relever des réalisations remarquables d'artistes comme

RICHARD SHONE
"Look, stranger, at this island now": A View of British Painting in the 20th Century /
Un aperçu de la peinture britannique au XXᵉ siècle

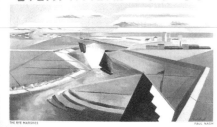

Fig. / ill. 5
Paul Nash, **Rye Marshes**, 1932

of figures who from c. 1930 onwards, were to dominate British art for several decades — Ben Nicholson (son of the highly regarded painter William Nicholson; see cat. no. 28), the sculptors Henry Moore and Barbara Hepworth, and John Piper and Ivon Hitchens, all represented in this exhibition, though not always at their most typical.

The 1930s was a decade of great variety and complexity in British art, at the start overshadowed by the Depression and at the end by events leading to the outbreak of war. Geometric abstraction and figurative Surrealism were the main forms of the avant-garde; but the volatile political climate produced socially motivated art and there was much straightforward documentary painting of contemporary life. "Art for the People," "Art and Society," "The Artist and his Public" were the rubrics for ceaseless discussion on what was appropriate to paint or sculpt and in what style. "For anyone of human feeling, it was impossible, in the Chamberlain era, to be an artist without being also some sort of a radical," wrote Colin MacInnes.[5] There were exhibitions in support of the refugees from the Spanish Civil War, anti-Fascist exhibitions, the showing of Picasso's *Guernica* in London and the arrival of emigré artists fleeing Hitler's anti-semitism and his prescriptive views on modern art. The conflicts and anxiety of the age were reflected in the increasingly disturbing images of Edward Burra, John Armstrong and Tristram Hillier as much as in the sober transcriptions of daily life by painters of the Euston Road School or the spiky ambiguities of Graham Sutherland's landscapes. And not least among the urgent questions of the day was that of patronage. Who was to buy the art produced? Collectors were thinner on the ground than in the 1920s; there were plenty of dealers' galleries but many restricted their shows to exhibitors with obvious commercial potential; a number of artists had to take jobs or even temporarily give up their vocation or work for companies producing posters (Shell

Matthew Smith, Stanley Spencer, David Bomberg, Paul Nash, Edward Wadsworth et, vers la fin de la décennie, Ben Nicholson et Christopher Wood. Par ailleurs, il ne faudrait surtout pas omettre l'apport solitaire de Gwen John, qui vécut une vie de plus en plus recluse en France. Ses portraits de femmes alors presque inconnus du grand public présentent une grande singularité et expriment une émotion peu commune et sont marquantes pour la période.

Les années 1920 virent aussi resurgir des qualités typiquement anglaises, à savoir une attention aux harmonies chromatiques moins contrastantes, à la poésie du lieu et du paysage en tant qu'expression du lyrisme vernaculaire. Au début de la période, Paul Nash a illustré par ses formes géométriques la côte du Kent; à la fin, Christopher Wood a produit des interprétations de Cornwall et de la Bretagne qui avaient la fraîcheur printanière. Il y eut beaucoup de paysages indigènes à la française; les peintures du Sussex et du Hampshire prenant alors l'aspect de la Bouche du Rhône. Clive Bell, un des auteurs d'art parmi les plus réputés sur cette période, a évoqué la perpétuation de la tradition de Constable sous l'influence de Cézanne, comme en témoignèrent les expositions du London Group et de la London Artists Association. Le cézannisme et le derainisme conférèrent à l'art conservateur ce zeste de modernisme qui plaisait tant au public, épris de progressisme sans pour autant se montrer audacieux dans ses goûts. Les peintres comme Matthew Smith, Mark Gertler et Duncan Grant établirent leur style caractéristique dans les années 1920 (tous trois encensés par Roger Fry, le critique d'art le plus influent de l'époque) et se firent les représentants crédibles d'un formalisme ouvert qui sembla pour un temps véhiculer de façon acceptable les vertus du modernisme. Et pourtant, directement sous la surface de ces eaux franco-anglaises en apparence fort calmes, il y avait un groupe d'artistes qui, à partir des années 1930, allait dominer l'art britannique pendant plusieurs décennies : ce sont Ben Nicholson (le fils du peintre de grande renommée William Nicholson, nº de catalogue 28), le sculpteur Henry Moore et la sculptrice Barbara Hepworth, ainsi que John Piper et Ivon Hitchens; tous sont représentés dans cette exposition, bien que les œuvres exposées ne rendent pas entièrement justice à leur style caractéristique.

Dans les années 1930, la scène artistique britannique fut très variée et complexe. Le début de la décennie fut assombri par la Dépression, et à la

or the London Underground; Fig. 5), textiles (Allan Walton or the Edinburgh Weavers) or ceramics. There was no Arts Council of Great Britain to purchase difficult new art, the Tate Gallery was, for most of the decade, pathetically behind the times, and the Contemporary Art Society which purchased new work on behalf of subscribing public collections lost some of its bold initiative in the 1930s.

In the middle of the decade, the young Kenneth Clark, Director of the National Gallery, tried to elucidate the difficulties (both aesthetic and material) that artists were then confronting. In so doing he swiped out at abstraction, not so much because it excluded "subject matter" (the Marxist viewpoint as enunciated by, for example, the young critic and art historian, Anthony Blunt) but because it simply appeared to him to be tasteful decoration. His article in *The Listener* aroused controversy: Herbert Read, guru of the Hampstead modernists who included Moore and Hepworth, defended abstraction, particularly that of his friend Ben Nicholson (Fig. 6); Roland Penrose, under the spell of Picasso, Ernst and the Surrealist movement, pleaded for a big Surrealist exhibition in London "to clear away some of the existing confusion."[6] This exchange is typical of several such spats throughout the decade though the really big row was reserved for an older artist when Jacob Epstein's *Genesis* was shown to widespread derision in 1931.

Traditional art — or rather what the majority of the public regarded as traditional — continued on its untroubled course. The annual Summer Exhibition of the Royal Academy remained the focus of many a provincial gallery's purchasing forays to London. The *Royal Academy Illustrated* volumes record the unchanging fare of its shows during the period: "The state and boardroom portraits, heads of colleges and bank chairmen, the informal equestrian group, the hunting and racing scenes . . . almost all appear to be reworkings of earlier pictorial formulas, particularly those of the eighteenth century."[7] Anything likely to prove controversial was refused by the Hanging Committee — two paintings by Stanley Spencer in 1935 and Wyndham Lewis's *Portrait of T.S. Eliot* in 1938 (which cost the Academy its illustrious member, Augustus John, who resigned in protest). Similarly, Walter Sickert resigned in 1935 (only a year after his election as an Academician) because the President of the Royal

fin les événements se précipitèrent pour engendrer le cataclysme de la Deuxième Grande guerre. L'abstraction géométrique et le surréalisme figuratif furent les deux principaux modes d'expression du mouvement avant-gardiste. Du reste, le contexte politique explosif produisit des œuvres de critique sociale et des peintures dont le réalisme documentaire rendait directement compte de la vie contemporaine. Les discussions sans fin sur ce qu'il convenait de peindre et de sculpter et le style à adopter donnaient lieu à des slogans du genre « l'art pour le peuple », « l'art et la société », « l'artiste et son public ». Comme l'écrit Colin MacInnes,[5] « à l'époque de Chamberlain, il était impossible pour un artiste qui éprouvait un sentiment humain de ne pas simultanément revendiquer un certain radicalisme ». Il y avait alors des expositions pour lever des fonds en faveur de réfugiés de la Guerre civile espagnole, les expositions antifascistes, le vernissage de l'œuvre de Picasso, *Guernica*, à Londres, ainsi que l'arrivée d'artistes émigrés qui fuyaient l'antisémitisme hitlérien et le rejet radical de l'art moderne par le régime nazi. Les conflits et l'angoisse de l'époque se retrouvèrent dans les images de plus en plus perturbées de Edward Burra, John Armstrong et Tristram Hillier, tout comme dans les sobres transpositions de la vie quotidienne par les peintres de la Euston Road School ou encore dans les ambiguïtés contrastées des paysages de Graham Sutherland. Une des questions primordiales qui se posaient par ailleurs à l'époque tenait au mécénat. Qui allait acheter les œuvres produites? Les collectionneurs étaient plus rares que dans la décennie précédente; il y avait certes de nombreuses galeries de marchands d'art, mais un bon nombre d'entre elles réservaient leurs vernissages aux exposants ayant un potentiel commercial manifeste. Un certain nombre d'artistes durent accepter d'autres emplois ou même abandonner temporairement leur vocation ou travailler pour le compte d'entreprises qui produisaient des affiches (Shell ou le métro de Londres — ill. 5), des produits textiles (Allan Walton ou les Edinburgh Weavers) ou des articles de céramique. Il n'y avait pas de conseil des arts de la Grande-Bretagne qui achèterait les nouvelles œuvres audacieuses. La Tate Gallery fut pour une bonne partie des années 1930 misérablement à la remorque des courants artistiques, et la Contemporary Art Society qui achetait les nouvelles œuvres au nom des collections publiques itinérantes perdit un peu de son esprit novateur pendant la décennie.

Au milieu de la décennie, le jeune Kenneth Clark, directeur de la

RICHARD SHONE
"Look, stranger, at this island now": A View of British Painting in the 20th Century /
Un aperçu de la peinture britannique au XXᵉ siècle

Fig. / ill. 6
Ben Nicholson, **Painting 1937**, 1937
Collection: Courtauld Institute Galleries,
London / Londres

Academy, Sir William Llewellyn, refused to sign an appeal for the preservation of Epstein's 1908 sculptures on the British Medical Association building in the Strand. But these were minor ruffles; self-doubt was not on the Academy's menu. The portraitists of the day continued to draw the crowds — John Lavery, James Gunn, Oswald Birley and Gerald Kelly; popular artists included Laura Knight (gypsies, circus acts, dancers), Alfred Munnings (horses) and Leonard Campbell Taylor (well-appointed interiors). The "Picture of the Year" at the Academy in 1930 was Mark Symons's *Were you there when they crucified my Lord?* and in 1939 it was Charles Spencelayh's sentimentally topical *Why War?* depicting a veteran of the trenches in his cosy Victorian parlour, brooding over the headlines of the *Daily Sketch*.

Of the artists who had contributed to the earlier phases of modernism and for whom, in some senses, the battle was won, the septuagenarian Walter Sickert had a remarkable resurrection in the 1930s. Since the Camden Town period he had fiercely cultivated his independence, continuing to surprise and disconcert his admirers, to join or resign from this or that organisation, publicly proclaiming one belief while privately avowing its opposite. In the 1930s (when he was in his seventies) he produced a series of paintings based on photographs, often of current events and people in the news in which, once again, he constructed a recognisable contemporary world and certainly caught something of the flavour of the decade. They may not be, in the famous words he used to describe his work of the Camden Town years, "pages torn from the book of life" but they add an exceptionally vivid and haunting coda to his career and have proved prophetic when seen in relation to British art of the 1950s and 60s. The Beaverbrook Collection includes two of his outstanding full-

National Gallery, voulut aplanir les obstacles (de nature tant esthétique que matérielle) qui se présentaient aux artistes à cette époque. Ce faisant, il condamna l'art abstrait, non pas tant parce qu'il excluait le « sujet » (par référence au point de vue marxiste énoncé, par exemple, par le jeune critique et historien d'art Anthony Blunt), mais tout simplement parce que l'art abstrait lui apparaissait comme un élément décoratif de bon goût. Son article paru dans *The Listener* souleva la controverse : Herbert Read, gourou des modernistes de Hampstead, dont Moore et Hepworth faisaient partie, défendait l'art abstrait, particulièrement celui de son ami Ben Nicholson (ill. 6); Roland Penrose, sous le charme de Picasso, Ernst et du mouvement surréaliste, plaida pour une grande exposition surréaliste à Londres « afin d'éclaircir en partie la confusion qui règne ».[6] Cet échange est typique des prises de bec qui eurent lieu tout au long de la décennie, bien que la véritable querelle ait été réservée à un artiste plus mûr, lorsque le *Genesis* de Jacob Epstein fut l'objet de la dérision générale en 1931.

L'art traditionnel (ou plutôt, ce que la majorité du public considérait comme tel) poursuivit son cours immuable. L'exposition d'été qui avait lieu chaque année à la Royal Academy demeurait le point de mire de nombreuses galeries provinciales qui se procuraient leurs tableaux à Londres. Les volumes illustrés de la Royal Academy font état de l'esprit de l'exposition, qui demeura le même pendant cette période : « Les portraits de la grande salle de réception et de la salle du conseil, les portraits des directeurs de collège et des présidents de banque, les groupes équestres non formels, les scènes de chasse et de course… presque tous semblent des reprises de formes picturales précédentes, en particulier celles du XVIIIe siècle ».[7] Tout ce qui était susceptible de soulever la controverse était refusé par le jury de l'exposition : deux tableaux de Stanley Spencer en 1935 et le portrait de T.S. Eliot par Wyndham Lewis en 1938 (ce qui coûta à l'Academy son illustre membre, Augustus John, qui démissionna en signe de protestation). Pareillement, Walter Sickert démissionna en 1935 (un an seulement après qu'il fut devenu académicien) parce que le président de la Royal Academy, Sir William Llewellyn, avait refusé de signer un appel en faveur de la préservation des sculptures créées en 1908 par Epstein sur l'édifice de la British Medical Association, sur le Strand. Mais ce ne furent que des peccadilles. L'Academy n'avait pas l'habitude de se remettre en question. Les portraitistes de l'heure attiraient toujours les foules : John Lavery, James

length portraits *H.M. King Edward VIII* (cat. no. 37) and *Viscount Castlerosse* (cat. no. 36), both based on photographs, the former from a newspaper, the latter from a snapshot taken by Sickert's wife, the painter Thérèse Lessore.

Wyndham Lewis, relatively inactive as a painter (though busy as a draughtsman) in the 1920s, showed that the old volcano of modern British art was by no means extinct and in 1937 held a one-man show of paintings, his first since 1921. Lewis's fusion of harsh satire and an abstracted linear style as found in works such as *One of the Stations of the Dead* (1933; Aberdeen Art Gallery) and *The Mud Clinic* (cat. no. 21), both of which seem to have emerged from some automaton's nightmare, attracted the attention of younger artists such as Merlyn Evans and Robert Colquhoun and confirmed the direction of the Australian-born painter Roy de Maistre who had settled in London. Artists of roughly the same generation as Lewis, such as Matthew Smith and Duncan Grant, matured opulently, rarely deviating from their chosen paths. Grant (cat. no. 12) was one of the best-known British artists of the inter-war period. His generally high palette and pleasing subject matter — French and English landscapes, flowerpieces, the banks and bridges of the Thames — had wide appeal but lacked something of the lyrical allure and compositional surprise of his early work. By the 1940s, as his painting became less ambitious, caught in the trap of an easy formalism, his high renown dwindled. During the same period, Matthew Smith's reputation soared and towards the end of the 1930s (which he spent mostly in France) his colour became brighter and more various and his paint texture more clarified — as can be seen in a comparison of the two paintings shown here (cat. nos. 38 and 39). The sometimes clogging chiaroscuro of earlier nudes and still lifes gave way to a blitz of brilliant colour and sweeping contours.

As they reached middle age, substantial figures such as Smith and Grant were unlikely to be tempted into radically different modes of expression. But two artists who appeared to change direction in the late 1920s and early 1930s by taking on board a further cargo of continental modernism, were Paul Nash and Edward Wadsworth. Nash is beautifully represented here by two paintings — the De Chirico-esque *Nostalgic Landscape* (cat. no. 25)and the Surrealist-

Gunn, Oswald Birley et Gerald Kelly; parmi les artistes populaires, on comptait Laura Knight (gitans, scènes de cirque, danseurs), Alfred Munnings (chevaux) et Leonard Campbell Taylor (scènes d'intérieurs cossus). En 1930, l'académie fit du tableau de Mark Symons *Were you there when they crucified my Lord?* le tableau de l'année et, en 1939, elle choisit le tableau d'actualité de Charles Spencelayh *Why War?*, montrant un vétéran de la guerre des tranchées dans son boudoir victorien douillet, le visage songeur devant les gros titres du *Daily Sketch*.

Parmi les artistes qui avaient contribué aux premiers balbutiements du modernisme et pour qui, en quelque sorte, la bataille était gagnée, figure le septuagénaire Walter Sickert, lequel connut un formidable regain de popularité au cours des années 1930. Depuis la période du Camden Town Group, il avait jalousement cultivé son indépendance, continuant à surprendre et à déconcerter ses admirateurs, à se joindre à telle ou telle organisation ou à en démissionner, proclamant haut et fort une opinion, en avouant secrètement une autre. Au cours des années 1930 (il était alors septuagénaire), il réalisa une série de tableaux à partir de photographies représentant souvent des événements et des gens d'actualité et dans lesquels, encore une fois, il construisit un monde contemporain reconnaissable et où il saisit sans contredit un peu de l'esprit de la décennie. Il ne s'agissait peut-être pas, pour reprendre les mots célèbres qu'il utilisait pour décrire son travail à l'époque de Camden Town, « des pages usées du livre de la vie », mais ces tableaux ajoutaient un fleuron exceptionnellement vivant et éclatant à sa carrière. En outre, ces œuvres préfigurèrent l'art britannique des années 1950 et 1960. La collection Beaverbrook comprend deux de ces remarquables portraits en pied : *H.M. King Edward VIII* (n° de catalogue 37) et *Viscount Castlerosse* (n° de catalogue 36), tous deux réalisés à partir de photographies, la première tirée d'un journal, la deuxième tirée d'un instantané pris par l'épouse de Sickert, la peintre Thérèse Lessore.

Wyndham Lewis, relativement peu actif dans le domaine de la peinture (bien que productif en tant que dessinateur) dans les années 1920, fit la preuve que le vieux volcan de l'art moderne britannique n'était aucunement éteint et, en 1937, il exposa ses œuvres dans une exposition solo, sa première depuis 1921. Chez Lewis, la fusion entre l'âpre satire et un style linéaire abstrait, comme on peut la voir dans des œuvres telles que *One of the Stations of the Dead* (1933, Aberdeen Art Gallery) et *The Mud Clinic* (n° de

RICHARD SHONE
"Look, stranger, at this island now": A View of British Painting in the 20th Century /
Un aperçu de la peinture britannique au XXᵉ siècle

influenced *Environment for Two Objects* (cat. no. 26). Nash had begun in a limpid graphic style indebted to the English water-colour tradition, to William Blake and to Samuel Palmer; his world was overturned by the First War when he became the outstanding recorder of the ravages of war on the landscape, depicting, in Herbert Read's words, "the phantasmagoric atmosphere of No Man's Land"[8]; in the 1920s he stumbled but towards the end of the decade the influence of Surrealism, more especially of the *objet trouvé*, combined with his sense of the "spirit of place," brought about a transformation. *Nostalgic Landscape*, based on the view from Nash's flat towards the Neo-Gothic railway station of St. Pancras in North London, clearly shows the influence of De Chirico: here is a place of arrival and departure (staple imagery in the Italian painter's work), enhanced by Nash's combination of the man-made structure of a hoarding and the world of natural growth as exemplified by the cramped, urban tree. Such juxtapositions, set in dream-like topographies, were the mainstay of Nash's art through the 1930s. In *Environment for Two Objects* a porcelain doll's head and a burnt door-handle are locked in cosmic dialogue on the shale shore of the Dorset coast. It is in such clearly defined images that Nash's visual poetry is contained, demonstrating his "habit of metaphor," as his admirer C. Day Lewis wrote.[9] The work was painted in the year of the International Surrealist Exhibition held in London: Nash played a prominent role in its organisation alongside Penrose, Read and Moore. If Nash made the most original and enduring contribution to the English Surrealist movement, there were many pale imitators purveying ill-digested ideas. But for artists such as Edward Burra, John Armstrong and Tristram Hillier, Surrealism was a liberating influence.

The movement also had a salutary effect on another painter of an earlier generation, Edward Wadsworth, whose career had taken off in the Omega Workshops and the Vorticist group in 1913-14. By the early 1930s he was becoming internationally known and was a member of the Paris-based association *Abstraction-Création* and, a little later, a high-profile member of the short-lived Unit One (1933-34), which brought together artists working in both Surrealist and non-figurative styles under a manifesto composed by Nash. Wadsworth's second phase of abstract painting belongs to this period but his best

catalogue 21), qui semblent toutes deux sorties du cauchemar d'un automate, attira l'attention d'artistes plus jeunes comme Merlyn Evans et Robert Colquhoun et confirma l'orientation du peintre d'origine australienne Roy de Maistre, qui s'était établi à Londres. Des artistes appartenant pratiquement à la même génération que Lewis, comme Matthew Smith et Duncan Grant, s'épanouirent dans la magnificence, quittant rarement la route qu'ils avaient choisie. Grant (n° de catalogue 12) est l'un des artistes britanniques de l'entre-deux-guerres les plus connus. Ses sujets agréables et généralement hauts en couleur (paysages anglais et français, motifs floraux, berges et ponts de la Tamise) plaisaient beaucoup mais n'avaient pas cette allure lyrique et la composition surprenante de ses premières œuvres. Dans les années 1940, alors que sa peinture devenait moins ambitieuse, prisonnière d'un formalisme facile, sa renommée chuta. Pendant la même période, la réputation de Matthew Smith monta en flèche, et vers la fin des années 1930 (qu'il passa surtout en France) ses couleurs devinrent plus vives et plus diversifiées, la texture de sa peinture plus claire, comme on peut le voir en comparant les deux œuvres illustrées ici (n°s de catalogue 38 et 39). Les nus et les natures mortes précédents, parfois gênés par un clair-obscur, firent place à une explosion de couleurs éclatantes et à d'amples contours.

Avec l'âge, les personnages imposants comme Smith et Grant furent moins tentés par des modes d'expression radicalement différents. Deux artistes toutefois changèrent de cap à la fin des années 1920 et au début des années 1930, au gré d'un vent de modernisme continental : Paul Nash et Edward Wadsworth. Nash est magnifiquement représenté ici avec deux tableaux, *Nostalgic Landscape* (n° de catalogue 25), à la manière de De Chirico, et *Environment for Two Objects* (n° de catalogue 26), d'influence surréaliste. Nash avait débuté avec un style graphique limpide redevable à la tradition de l'aquarelle anglaise, à William Blake et à Samuel Palmer; son monde chavira avec la Première Grande guerre, lorsqu'il devint le remarquable peintre des ravages de la guerre sur le paysage, illustrant, comme le dit Herbert Read, « l'atmosphère fantasmagorique des *No Man's Land* ».[8] Au cours des années 1920, il connut un certain déclin, mais vers la fin de la décennie, l'influence du surréalisme, plus particulièrement de l'objet trouvé, combiné avec son sens de « l'esprit des lieux », amena une transformation. *Nostalgic Landscape*, inspiré de la vue que Nash avait de son appartement sur la gare de chemin de fer néogothique de St Pancras, dans le

work is derived from marine and coastal imagery carried out in careful tempera owing much to Seurat in its constructive pointillist touch. The wrecked fishing boat in *The Jetty, Fécamp* (cat. no. 53) assumes the kind of sinister presence familiar from figurative Surrealism, heightened here by the inclusion of the discarded boots and hanging lifebelt.

If Nash and Wadsworth, Burra and Armstrong transformed the native traditions of landscape art through charged, metaphysical imagery, other artists extended those traditions through a closer adherence to the implications of the late works of Constable and Turner. Chief among them was Ivon Hitchens. Although he turned to still life and to the figure at moments throughout his career, Hitchens's true achievement lies in his landscape painting. His was a private world of half-glimpsed pools, overhanging trees and mysterious "exits and entrances" carried out with spatial fluidity and sensuous colour. But it is manifestly wrong to see Hitchens as isolated from his times; the impact of Matisse and Fauve colour, of 1930s abstraction (he was a member of the Seven and Five group alongside Ben Nicholson), even perhaps of Dufy, all contributed to his personal style. But by the 1940s his was a unique voice. He was not a topographical recorder either in the hallucinatorily detailed manner of Stanley Spencer (cat. nos. 40-42) or in the nostalgic calligraphic style of John Piper (cat. no. 31); nor was he a romantic symbolist who converted the landscape into a repository of highly emotive effects. This last was Graham Sutherland's terrain. In the later 1930s in Wales, Sutherland developed a new kind of landscape in which dramatic light, hills, boulders and vegetation were ambushed by symbolic colour; the anxieties of the decade and Sutherland's own restless psychology contributed to the resonance of these often threatening works. A little later he enlarged his repertory with vivid animal and human references — an eagle's head and claw are present in his *Blasted Oak* (1941), some ancestor of the lizard in his *Green Tree Form* (1940), religious imagery in *Thorn Tree* (1945-46; Fig. 7). The ominous tenor of many of these works is detectable even in some of Sutherland's more "straightforward" paintings such as *Men Walking* (cat. no. 45) of 1950. No one can fail to notice in this work its affinities with Francis Bacon's painting of the same period. Received

nord de Londres, illustre clairement l'influence de De Chirico : voici un lieu de départ et d'arrivée (principal sujet dans l'œuvre du peintre italien), amélioré par Nash grâce à la juxtaposition d'une structure d'entassement construite de main d'homme et de la végétation naturelle illustrée par un arbre cerné de toutes parts par l'environnement urbain. De telles juxtapositions, campées dans des topographies oniriques, constituèrent la clé de voûte de l'œuvre de Nash tout au long des années 1930. Dans *Environment for Two Objects*, la tête d'une poupée de porcelaine et une poignée de porte brûlée sont engagées dans un dialogue cosmique sur la côte argileuse du Dorset. C'est dans de telles images si clairement définies que la poésie visuelle de Nash apparaît, illustrant son « habitude de la métaphore », comme le dit son admirateur C. Day Lewis.[9] Cette œuvre fut réalisée pendant l'année où se tenait l'exposition surréaliste internationale de Londres. Nash joua un rôle de premier plan dans l'organisation de cette exposition, aux côtés de Penrose, Read et Moore. Si Nash apporta la contribution la plus originale et la plus durable au mouvement surréaliste anglais, nombre d'imitateurs sans génie ressassèrent des idées mal digérées. Pour des artistes comme Edward Burra, John Armstrong et Tristram Hillier, le surréalisme fut toutefois une influence déterminante.

Le mouvement eut un effet salutaire également sur un autre peintre de la génération précédente, Edward Wadsworth, dont la carrière avait débuté au sein des Ateliers Omega et des vorticistes en 1913-1914. Au début des années 1930, sa renommée devint internationale, et il fut membre de l'association Abstraction-Création, située à Paris. Peu après, il devint un membre important du groupe Unit One, qui réunit brièvement (1933-1934) des artistes travaillant sur le style surréaliste et non figuratif en vertu d'un manifeste rédigé par Nash. La deuxième période abstraite de Wadsworth date de cette époque, mais ses plus belles œuvres sont tirées d'une imagerie marine et côtière réalisée dans une délicate détrempe dont la touche pointilliste constructive doit beaucoup à Seurat. Le bateau de pêche naufragé dans *The Jetty, Fécamp* (n° de catalogue 53) est nimbé de cet air lugubre propre au surréalisme figuratif, accentué ici par les vieilles bottes abandonnées et la ceinture de sauvetage qui pend.

Si Nash et Wadsworth, Burra et Armstrong transformèrent la tradition britannique du paysage grâce à une imagerie chargée et métaphysique, d'autres artistes approfondirent ces traditions en respectant plus étroitement

RICHARD SHONE
"Look, stranger, at this island now": A View of British Painting in the 20th Century /
Un aperçu de la peinture britannique au XXe siècle

Fig. / ill. 7
Graham Sutherland, **Thorn Tree**,
1945-46
Collection: The British Council

opinion tells us that Sutherland was heavily influenced by Bacon during the years of their friendship (the late 1940s and early 50s). As Bacon's latest biographer has written: "the coiled malevolence and razor spikes of Sutherland's organic forms looked like the landscape that Baconian man might discover if he ever escaped from his cell-like surrounds."[10] Bacon hated to acknowledge influence from his contemporaries and his later denigration of Sutherland (whose reputation as an artist of international standing dwindled as Bacon's soared) has persuaded writers on Bacon to leave the question of influence to one side. Is it a mere coincidence that *Men Walking* bears striking similarities in image, mood and colour to some of Bacon's works made a few years later such as the studies of Van Gogh and the North African landscapes? Whatever the final verdict, *Men Walking* will surely prove to be a crucial document when the aesthetic relations between the two artists are finally unravelled.

Bacon particularly disliked Sutherland's portraits, a series which made a spectacular start with his *Somerset Maugham* (cat. no. 44) in 1949. Certainly a good number of them are the drily conscientious fulfilment of increasingly onerous commissions. One of his early sitters, Edward Sackville-West, wrote of them in 1955: "The painting of the heads is as 'realistic' as Sutherland's handling of an old stone or a seed pod, except that this painter lavishes on old stones and seed pods an affection he apparently does not feel for human beings."[11] Sackville-West puts his finger on Sutherland's forensic detachment, his hands-off scrutiny of the landscape of the face, charting individual failures, disappointments, cynicism and self-doubt. The most successful of these works are those of Maugham and Sackville-West; that of Lord Beaverbrook is less searching though obviously characteristic.

les enseignements des dernières œuvres de Constable et de Turner. Parmi ceux-ci, on retiendra surtout Ivon Hitchens. Bien qu'il se soit tourné vers la nature morte et l'art figuratif à certains moments, sa véritable réalisation s'inscrit dans ses paysages. Son monde bien à lui se composait de mares à peine aperçues, d'arbres en surplomb et de mystérieuses « entrées et sorties » empreintes de fluidité spatiale et de sensualité colorée. Toutefois, on aurait tort de considérer Hitchens comme faisant cavalier seul. L'influence de Matisse et des couleurs du fauvisme, de l'abstraction des années 1930 (il était membre du groupe de la Seven and Five Society aux côtés de Ben Nicholson), voire de Dufy, tout cela contribua à la création de son style personnel. Dans les années 1940 cependant, sa voix était unique. Il n'était pas non plus un chroniqueur topographique à la manière de Stanley Spencer (nᵒˢ de catalogue 40-42), dont les détails devenaient hallucinés, ni à la manière calligraphique et nostalgique de John Piper (nᵒ de catalogue 31). Il n'était pas non plus un symboliste romantique qui convertissait le paysage en un ensemble d'effets hautement émotifs. C'était là le créneau de Graham Sutherland. À la fin des années 1930, au pays de Galles, Sutherland mit au point une nouvelle sorte de paysage, dans lequel une lumière remarquable, des collines, des rochers et de la végétation se fondent dans une couleur symbolique. Les craintes propres à cette décennie et le propre caractère agité de Sutherland contribuèrent à la résonance de ces œuvres souvent menaçantes. Un peu plus tard, il élargit son répertoire en ajoutant des références animales et humaines très éloquentes : on voit dans son *Blasted Oak* (1941) la tête et les serres d'un aigle; un ancêtre du lézard dans son *Green Tree Form* (1940); une imagerie religieuse dans son *Thorn Tree* (1945-1946, ill. 7). L'ambiance sinistre de nombre de ces œuvres est reconnaissable même dans certains des tableaux les plus purs de Sutherland, comme *Men Walking* (nᵒ de catalogue 45), qui date de 1950. On ne peut manquer de voir dans cette œuvre les affinités avec les tableaux de Francis Bacon de la même période. Une opinion admise veut que Sutherland ait été grandement influencé par Bacon pendant leurs années d'amitié (à la fin des années 1940 et au début des années 1950). Comme l'écrit le dernier biographe de Bacon : « la malveillance lovée et les pointes acérées des formes organiques de Sutherland ressemblaient au paysage que le personnage baconien aurait pu découvrir s'il s'était enfui de son environnement semblable à une prison ».[10] Bacon détestait reconnaître l'influence de ses contemporains,

Its source in photography is as blatant as in Sickert's late portraits (compare Sickert's version of Lord Beaverbrook in the National Portrait Gallery, London, p.42); but where Sickert leaves passages of light and dark unexplained — thus adding to the potency of his images — Sutherland follows every flashlit crevice of the face and teeters on the edge of caricature. But in the Sackville-West (cat. no. 47, a study for the finished full-length portrait now at Knole, Kent) a sympathy for the highly-strung critic and collector led to what is surely Sutherland's most satisfying achievement in portraiture. "I think it absolutely masterly . . ." wrote the sitter to the artist. "The picture is the portrait of a very frightened man — almost a ghost. . . . You have got the essence of me in the picture, and the vividness is terrifying."[12]

Whereas Sutherland's portraits engendered no school of followers, his landscape painting and scenes of war-time destruction proved highly influential. He became an avuncular figure to several younger artists — Keith Vaughan, John Craxton, John Minton and others — who emerged in the 1940s and early 50s. The Neo-Romantics, as such artists were called, were predominantly painters of figures in the landscape, celebrating aspects of Britain's topography as well as the nation's inner, imaginative life that appeared under threat in the closed atmosphere of a country at war (Fig. 8). At the same time, the day-to-day anxieties of the period imbued such landscape images with a sense of neurotic foreboding so that even a fallen tree trunk, a tangled hedge or an evening sky assumed a symbolic force in the tradition of William Blake, Samuel Palmer, John Martin and the Sutherland of the 1930s. Their vision of a threatened Arcadia, peopled by solitary poets, wanderers and shepherds, combined personal, sexual longing with the idea of the unfettered outsider. Parallels are to be found in the music of Benjamin Britten of the same period, especially his opera *Peter Grimes* of 1945; in the writings of Denton Welch and in films by Powell and Pressburger. The graphic, linear style of, for example, John Minton and John Craxton was highly suited to reproduction and their work was widely disseminated in war-time publications such as *Horizon* and *Penguin New Writing*. Dramatic re-interpretations of the human face and figure, in the hands of artists such as Edward Burra, Robert Colquhoun and

et le fait qu'il ait par la suite dénigré Sutherland (dont la réputation d'artiste de calibre international chuta au moment où celle de Bacon connut un essor) persuada ceux qui écrivaient à son sujet de laisser de côté la question des influences. Est-ce pure coïncidence si *Men Walking* comporte des similitudes frappantes dans l'image, l'atmosphère et les couleurs, avec certaines œuvres de Bacon réalisées quelques années plus tard, comme les études de Van Gogh et les paysages nord-africains? Quel que soit le verdict, *Men Walking* s'avérera sans contredit un document de première importance lorsque les filiations esthétiques entre les deux hommes seront enfin élucidées.

Bacon détestait particulièrement les portraits de Sutherland, une série qui débuta avec éclat par le portrait de Somerset Maugham (nº de catalogue 44) en 1949. Il ne fait pas de doute que bon nombre de ces portraits sont le fruit de l'accomplissement consciencieux de commandes de plus en plus coûteuses. L'un de ses premiers modèles, Edward Sackville-West, écrit à ce sujet en 1955 : « La peinture des visages est aussi « réaliste » que le fait pour Sutherland de manipuler une vieille pierre ou un pot à semis, à cette exception près que le peintre prodigue aux vieilles pierres et au pot à semis une affection dont il semble incapable pour les êtres humains. »[11] Sackville-West pointe du doigt le détachement clinique de Sutherland, son examen minutieux du paysage qu'est le visage, reproduisant les échecs de chacun, les désappointements, le cynisme et le manque de confiance en soi. Les meilleures de ces œuvres sont celles qui représentent Maugham et Sackville-West; le portrait de Lord Beaverbrook est moins recherché bien que parfaitement caractéristique. L'influence de la photographie est aussi patente que dans les derniers portraits de Sickert (comparer le portrait de Lord Beaverbrook que réalisa Sickert exposé à la National Portrait Gallery de Londres, p.42); mais là où Sickert laisse des passages de lumière et d'obscurité inexpliqués (ajoutant ainsi à la puissance de ses images), Sutherland souligne la moindre trace de luminosité sur le visage et s'approche de la caricature. Par contre, dans le portrait de Sackville-West (nº de catalogue 47, une étude pour le portrait en pied qui se trouve maintenant à Knole, dans le Kent), une sympathie pour le collectionneur et critique très influent mena à ce qui est sans doute la réalisation la plus satisfaisante de Sutherland en matière de portrait. « À mon avis, c'est tout simplement magistral . . . », écrivit le modèle à l'artiste. « Le tableau est le portrait d'un homme extrêmement

31

RICHARD SHONE
"Look, stranger, at this island now": A View of British Painting in the 20th Century /
Un aperçu de la peinture britannique au XXᵉ siècle

Fig. / ill. 8
John Minton, **Summer Landscape**, 1945
Collection: Fischer Fine Art Limited, London / Londres

Michael Ayrton, culminated in the astonishing emergence of Francis Bacon with his *Three Studies for Figures at the Base of a Crucifixion* (1944; Tate Gallery). This triptych was first exhibited in London in April 1945 — the "cruellest month" in which Hitler committed suicide, Allied Victory was secure and Britain was already rejoicing. To the few who saw them, Bacon's images appeared to have been painted almost wilfully against the grain of national sentiment. Only when the full horrors of the extermination camps were revealed soon afterwards was it possible, perhaps, to experience the prescient force of Bacon's "unrelievedly awful" vision.[13]

Neo-Romanticism was short-lived, an insular though valid response to the times. It seemed to have no place in the reconstruction of post-war Britain though it left its mark on a variety of artists and continued to influence applied design — book jackets, textiles and ceramics. Although it was represented in *60 Paintings for '51*, the Festival of Britain's major celebration of current British art, it failed on the large scale of works prescribed by the Festival where the abstract paintings of Ben Nicholson, Victor Pasmore and William Gear (a controversial prizewinner) attracted wide attention. But another prizewinner, the young Lucian Freud, seemed to fuse something of the "observant anxiety" of Neo-Romanticism with a new note of impersonal clarity.

Freud's *Hotel Bedroom* (cat. no. 7), one of the most striking pictures in this collection, shows just those characteristics. It is linear in overall effect, a drawn painting in which colour, though suggestive, is subordinate; the slim figure of Freud himself is seen *contre-jour*, looming over his wife Caroline who appears both alertly apprehensive and lost in thought. The subject matter, though here newly interpreted, is not unfamiliar in British art — the composition has

effrayé, presqu'un fantôme . . . Vous avez saisi mon essence dans ce tableau, et la vivacité en est terrifiante. »[12]

Alors que les portraits de Sutherland n'engendrèrent aucun mouvement d'adhésion, ses paysages et ses scènes de guerre eurent une grande influence. Il devint un père spirituel pour plusieurs de ses cadets (Keith Vaughan, John Craxton et John Minton, entre autres) qui émergèrent dans les années 1940 et au début des années 1950. Les néoromantiques, comme on les appelait, regroupaient surtout des peintres qui représentaient des personnages dans un paysage, célébrant la topographie de l'Angleterre autant que la vie intérieure et imaginaire de la nation, qui semblait menacée dans l'atmosphère étouffante d'un pays en guerre (ill. 8). En même temps, les soucis quotidiens de cette période imprègnent ces paysages d'une prémonition névrotique au point que même un tronc d'arbre tombé, une haie enchevêtrée ou un ciel en soirée prennent une force toute symbolique dans la tradition de William Blake, Samuel Palmer, John Martin et le Sutherland des années 1930. Leur vision d'une Arcadie menacée, peuplée de poètes solitaires, de vagabonds et de bergers, conjugue un désir personnel et sexuel avec le concept de l'étranger libre de toute entrave. On peut établir un parallèle avec la musique de Benjamin Britten à cette même époque, particulièrement son opéra *Peter Grimes* de 1945; avec les écrits de Denton Welch et avec les films de Powell et de Pressburger. Le style graphique et linéaire de John Minton et de John Craxton convenait parfaitement à la reproduction, et leur œuvre fut largement publié dans les revues d'après-guerre telles que *Horizon* et *Penguin New Writing*. De remarquables réinterprétations du visage et du personnage humain par des artistes comme Edward Burra, Robert Colquhoun et Michael Ayrton débouchèrent sur l'émergence stupéfiante de Francis Bacon et de son œuvre *Three Studies for Figures at the Base of a Crucifixion* (1944, Tate Gallery). Ce triptyque fut d'abord exposé à Londres en avril 1945, le « mois le plus cruel », celui au cours duquel Hitler s'enleva la vie; la victoire des Alliés était assurée, et l'Angleterre célébrait déjà. Aux rares personnes qui purent les voir, les images de Bacon semblèrent avoir été peintes presque délibérément pour heurter le sentiment national. Ce ne fut que lorsque l'horreur des camps d'extermination fut révélée peu après qu'on put peut-être reconnaître la puissance prémonitoire de l'évocation de Bacon, « horrible et sans complaisance ».[13]

Le néoromantisme fut de courte durée, une réaction insulaire

similarities, for example, with Sickert's *L'Affaire de Camden Town* (Fig. 4)and with Stanley Spencer's nude, two-figure painting of himself and his wife Patricia Preece. In all three the sexual element is to the fore and in the Freud is given an underlay of disquiet by the painting's transitory setting, the broad daylight in which the scene takes place and the interior with its light fixture, basin and hanging jacket seen through the window in the house across the street.

If something of the adventurous spirit of twentieth-century British art is missing from the Beaverbrook Collection, it does accurately mirror other strands in that history's defining characteristics. No artist exists in a vacuum but there are several uncommonly singular figures represented here — Burra, Lowry, Spencer — confirming Britain's reputation for producing isolated, often eccentric "geniuses." Landscape has long been dominant as a vehicle for expressive mood and is seen here in all its variety — from elegiac to disturbing, prosaic to romantic; its counterpoint is surely British artists' relish for human character and an avid social curiosity. These have made portraiture and records of domestic life a hallmark of the national school, from Elizabethan death-beds and Georgian conversation pieces to the populous world of Victorian anecdotal painting and the observations of society by present-day video artists. Less easily defined are those passages of heightened reality, potent "incidents" that transport sometimes quite ordinary scenes into the imaginative realm. In this collection, I think particularly of the shadows in Sutherland's *Men Walking*, the passing yacht in Wood's still life, King Edward's furtive glance in Sickert's portrait, Wadsworth's beached shoes and Hepworth's moment of silent confabulation. It is in such moments that a magical transformation of day-to-day life takes place, carried out with visual finesse and an almost truculent concern for the truth of individual experience.

NOTES

1 R. Fry: "The Exhibition of Fair Women," *The Burlington Magazine* (April 1909), p.17.

2. J. Rothenstein: "William Orpen," *Modern English Painters*, Volume 1, (1984 ed.), p.178.

3 W.R. Sickert to Ethel Sands, early 1907, quoted in W. Baron: *Sickert* (1973), p.105.

4 R. Morphet: *British Painting 1910-1945*, (Tate Gallery 1967), p.1.

compréhensible à l'époque. Il semble qu'il n'y ait pas eu de place pour lui dans la reconstruction de l'Angleterre d'après-guerre bien qu'il ait laissé sa marque sur divers artistes et continue à influencer le design appliqué : jaquettes de livres, textiles et céramique. Bien qu'il ait été représenté dans *60 paintings for '51*, la plus grande célébration de l'art britannique contemporain du Festival of Britain, il fut surpassé par l'ampleur des œuvres inscrites au programme du Festival où les œuvres abstraites de Ben Nicholson, Victor Pasmore et William Gear (lauréat controversé) attirèrent grandement l'attention. Toutefois, un autre lauréat, le jeune Lucian Freud, semblait incorporer quelque chose de « l'anxiété de l'observateur » propre au néoromantisme avec un ton nouveau de limpidité impersonnelle.

L'œuvre de Freud *Hotel Bedroom* (nº de catalogue 7), l'une des œuvres les plus frappantes de cette collection, illustre parfaitement ces caractéristiques. Son effet global est linéaire, un tableau dessiné dans lequel la couleur est secondaire quoique suggestive; la mince silhouette de Freud lui-même est en contre-jour, penchée sur son épouse Caroline, laquelle semble à la fois alertée par quelque chose et plongée dans ses pensées. Le sujet, bien qu'interprété ici avec originalité, n'est pas nouveau dans l'art britannique : la composition comporte certaines similitudes, par exemple, avec *L'Affaire de Camden Town* (ill. 4) de Sickert, et avec un nu de Stanley Spencer mettant en scène deux personnages, son épouse Patricia Preece et lui-même. Dans ces trois œuvres, l'élément sexuel est à l'avant-plan et, dans le tableau de Freud, on y perçoit une touche d'inquiétude, en raison du cadre transitoire de la scène, en pleine lumière, et l'intérieur avec ses meubles légers, la cuvette et le veston accroché qu'on aperçoit par la fenêtre de la maison d'en face.

Si la collection Beaverbrook ne rend pas entièrement compte de l'esprit aventureux qui soufflait sur l'art britannique du XXᵉ siècle, elle reflète en revanche fidèlement d'autres aspects de ses caractéristiques historiques. Aucun artiste ne se démarque, mais plusieurs personnages particulièrement singuliers sont représentés, comme Burra, Lowry et Spencer, confirmant la réputation qu'a l'Angleterre de produire des personnages isolés, souvent excentriques. Le paysage a longtemps prévalu comme véhicule d'expression et on le voit ici dans toute sa variété : élégiaque ou troublant, prosaïque ou romantique. En contrepartie, il y a le goût des artistes anglais pour les personnages et une grande curiosité pour la chose sociale. C'est ce qui a produit des portraits et des témoignages de la vie domestique marqués du

33

RICHARD SHONE
"Look, stranger, at this island now": A View of British Painting in the 20th Century /
Un aperçu de la peinture britannique au XXᵉ siècle

5 C. MacInnes: "Thelma Hulbert," introduction to retrospective exhibition, Whitechapel Art Gallery, London (1962), p.8.

6 For a fuller account of this episode see W. Feaver: "Art at the Time," *Thirties. British art and design before the war*, Hayward Gallery, London (1980), pp.32-33.

7 D. Farr: *English Art 1870-1940* (1978), p.297.

8 H. Read: *Paul Nash* (1944), p.8.

9 C. Day Lewis: "Paul Nash: A Private View" in M. Eates: *Paul Nash* (1973), p.xiii.

10 M. Peppiatt: *Francis Bacon* (1996), p.126.

11 E. Sackville-West: *Graham Sutherland* (1955), p.13.

12 M. De-la-Noy: *Eddy, The Life of Edward Sackville-West* (1988), p.271.

13 J. Russell: *Francis Bacon* (1979 ed.), p.10.

sceau de l'école nationale, depuis les scènes au chevet des mourants de l'époque élisabéthaine et les scènes d'intérieur de l'époque du roi George, jusqu'aux denses tableaux anecdotiques de l'époque victorienne et les observations sur notre société par les artistes vidéo d'aujourd'hui. Moins faciles à cerner sont les passages à des scènes au réalisme intense, à des « incidents » puissants qui transforment à l'occasion des scènes au départ plutôt quelconques au plan imaginaire. Je pense particulièrement, en ce qui concerne cette collection, aux ombres dans le *Men Walking* de Sutherland, le yacht qui fend une nature morte de Wood, le regard furtif du roi Edward dans son portrait signé Sickert; les chaussures de plage chez Wadsworth et le conciliabule silencieux chez Hepworth.

Ce sont dans de tels moments qu'on assiste à une transformation magique de la vie de tous les jours, portée par une finesse de l'observation et un souci presque truculent pour la vérité de l'expérience individuelle.

NOTES

1 R. Fry, « The Exhibition of Fair Women », *The Burlington Magazine*, avril 1909, p.17.

2 J. Rothenstein, « William Orpen », *Modern English Painters,* volume 1, éd. 1984, p.178.

3 W.R. Sickert à Ethel Sands, au début de 1907, cité dans W. Baron, *Sickert*, 1973, p.105.

4 R. Morphet, *British Painting, 1910-1945*, Tate Gallery, 1967, p.1.

5 C. MacInnes, « Thelma Hulbert », présentation d'une exposition d'œuvres rétrospectives, Whitechapel Art Gallery, Londres, 1962, p.8.

6 Pour un compte rendu plus complet de cet épisode, voir W. Feaver: « Art at the Time », *Thirties, British art and design before the war*, Hayward Gallery, Londres, 1980, pp. 32-33.

7 D. Farr, *English Art 1870-1940*, 1978, p.297.

8 H. Read, *Paul Nash,* 1944, p.8

9 C. Day Lewis, « Paul Nash: A Private View », in M. Eates: *Paul Nash,* 1973, p.xiii.

10 M. Peppiatt, *Francis Bacon,* 1996, p.126.

11 E. Sackville-West, *Graham Sutherland,* 1955, p.13.

12 M. De-la-Noy, *Eddy, The Life of Edward Sackville-West,* 1988, p.271

13 J. Russell, *Francis Bacon,* éd. 1979, p.10

Beaverbrook's Patronage of Modern British Artists

IAN G. LUMSDEN

I was very well aware of all that you had done for the arts at the Ministry of Information and as the head of the Canadian War Records. What was done then is, I think, widely acknowledged as one of the brilliant examples of official patronage — and these are not common. I have, however, apparently been unjust to you in thinking that when the Government wanted good art you called it into being rather in the same way as when the Government wanted aircraft you produced them, and that it was only fairly recently that you yourself became personally fascinated by the arts and gave them your personal, and therefore imaginative and generous, support.[1]

This apology was penned by Sir John Rothenstein, Director of The Tate Gallery, in amendment for the writer's dismissive assumption that what Beaverbrook did was motivated more out of political expediency than any long-standing passion for the visual arts and the well-being of the visual artist. Beaverbrook's biographer and former employee, A.J.P. Taylor, was less charitably disposed:

It cannot be said that Beaverbrook himself had a cultivated taste. He liked the folk-art of the German-Canadian painter Cornelius Krieghoff, whom Dunn dismissed as not an artist at all. He liked paintings of the English countryside and the luscious females of Boucher and Fragonard. Otherwise he bought pictures much as he made up his investment portfolio, never acquiring many by the same artist, with the exception of personal friends — Orpen, Sickert, Graham Sutherland and Churchill — and oddly enough William Etty.[2]

In fact, the truth lies somewhere in between. Much has been written about Beaverbrook's activities as a financier, politician, press

Le mécénat de Lord Beaverbrook auprès des artistes modernes britanniques

IAN G. LUMSDEN

Je connaissais très bien tout ce que vous aviez fait pour les arts au ministère de l'Information et à la direction du Bureau canadien des archives de guerre. Ce qui a alors été accompli demeure, à mon avis , largement reconnu comme l'un des plus brillants exemples du mécénat officiel; et ces exemples sont rares. J'ai semble-t-il été injuste en laissant entendre que lorsque le gouvernement voulait obtenir de bonnes œuvres d'art, vous avez abordé cette tâche un peu comme si le gouvernement voulait obtenir des avions : vous les produisiez tout simplement. Ce ne serait que tout récemment que vous-même seriez devenu directement fasciné par les arts et leur auriez accordé votre soutien personnel, soit une aide aussi imaginative que généreuse.[1]

Cette excuse est attribuée à Sir John Rothenstein, directeur de la Tate Gallery. Elle se voulait une apologie de la présomption de Sir Rothenstein, selon laquelle les gestes posés par Beaverbrook étaient davantage motivés par l'efficacité politique que par une passion durable pour les arts visuels en général et pour les artistes visuels en particulier. Le biographe de Beaverbrook et un de ses anciens employés, A.J.P. Taylor, était pour sa part enclin à moins de charité :

On ne peut soutenir sérieusement que Beaverbrook avait pour sa part un goût raffiné. Il aimait l'art populaire du peintre germano-canadien Cornelius Krieghoff, que Dunn avait rejeté en disant de lui qu'il n'était pas un véritable artiste. Il aimait les peintures de la campagne anglaise et les femmes lascives de Boucher et de Fragonard. Du reste, il achetait des peintures un peu comme il gérait son portefeuille d'investissements; il n'achetait jamais de nombreuses œuvres du même artiste, exception faite des œuvres de quelques amis proches dont Orpen, Sickert, Graham Sutherland, Churchill et — ce qui a de quoi surprendre — William Etty.[2]

35

IAN G. LUMSDEN
**Beaverbrook's Patronage of Modern British Artists /
Le mécénat de Lord Beaverbrook auprès des artistes modernes britanniques**

Fig. / ill. 1
Cherkley, near Leatherhead, Surrey / Cherkley,
près de Leatherhead, Surrey.

lord, historian and philanthropist, but little on either his patronage of the visual arts or his activity as a collector, and on both counts his contribution was far from negligible.

Born in 1879, the son of a Scottish Presbyterian minister, Max Aitken's[3] childhood experiences were in the rural communities of Maple, Ontario, and Newcastle, New Brunswick, in a country little more than a decade after Confederation. The only exposure young Max would have had to significant works of art would have been through reproductions in his father's ample library. In Max Aitken's biography of his childhood friend, Sir James Dunn, he reflects: "The remote and inhospitable Province of New Brunswick, as I knew at the close of the 19th Century, did not appear to be a promising breeding ground for eminent men destined for great achievements of different kinds."[4]

In the environment in which he and James Dunn found themselves, intellectual pursuits were actively discouraged by the Calvinist ethic of hard work.

> Indeed, study was not approved of, except for some severely practical purposes. There were no public libraries and the habit of general reading was not widespread. Reading for pure pleasure or to satisfy an unprofitable curiosity was not encouraged. There was no room for flights of fancy in a Province where life was real and grimly earnest It was a constricting environment for a boy of imagination, ambition and vision.[5]

Growing up in a milieu bereft of aesthetic and intellectual stimuli, Max Aitken's philanthropic commitment to building libraries at Newcastle, his childhood home, and the University of New Bruns-

À vrai dire, la vérité se situe un peu entre ces deux pôles. On a beaucoup écrit sur les activités de Beaverbrook le financier, l'homme politique, le magnat de la presse, l'historien et le philanthrope. Très peu de choses ont néanmoins été publiées sur son mécénat des arts visuels ou son activité de collectionneur; son apport dans ces deux domaines est pourtant loin d'être négligeable.

Max Aitken[3] est né en 1879 d'un père écossais ministre du culte presbytérien. Il a vécu sa vie d'enfant dans les localités rurales de Maple, en Ontario, et de Newcastle, au Nouveau-Brunswick, dans un Canada qui venait à peine dix ans auparavant d'entrer dans le pacte confédératif. L'unique contact qu'a pu avoir le jeune Maxwell avec des œuvres d'art marquantes a été par les reproductions dans les ouvrages que comptait la bibliothèque bien garnie de son père. Dans la biographie produite par Max Aitken sur son ami d'enfance, Sir James Dunn, il décrit ainsi le contexte de son enfance : « Telle que je l'ai connue à la fin du XIXe siècle, la province du Nouveau-Brunswick était isolée et peu accueillante et ne semblait pas destinée à voir naître sur ses terres des hommes éminents appelés à réaliser de grandes choses dans divers domaines ».[4] Dans le milieu où lui-même et James Dunn grandirent, les activités intellectuelles étaient fortement découragées, compte tenu de l'éthique calviniste qui valorisait l'ardeur au travail.

> De fait, les études n'étaient pas bien vues, sauf si elles avaient quelque finalité absolument pratique. Il n'y avait aucune bibliothèque publique, et l'habitude générale de lecture n'était pas répandue. La lecture pour le simple plaisir de combler une curiosité naturelle n'était pas encouragée. Il n'y avait aucune évasion possible vers la fantaisie dans une province où il fallait affronter les dures et grises réalités de la vie. C'était là un milieu très oppressant pour un garçon débordant d'imagination, d'ambition et imbu de vision.[5]

Ayant grandi dans un milieu exempt de stimuli esthétiques et intellectuels, Max Aitken a ultérieurement fait œuvre philanthropique en construisant des bibliothèques à Newcastle, l'endroit où il a passé son enfance, en finançant la mise sur pied de l'Université du Nouveau-Brunswick et en créant des bourses d'études, puis il couronna sa carrière en

wick, establishing scholarships, and then concluding his career with the construction of The Beaverbrook Art Gallery, constituted his attempt to furnish the youth of New Brunswick with what he, himself, had been denied. In Beaverbrook's estimation, James Dunn in fairly short order acquired the accoutrements of the cultivated lifestyle. Five years older, having read law at Dalhousie and possessing the patrician good looks and a worldliness which Aitken lacked, Dunn became a mentor:

> How fortunate is the man who possesses some ruling passion in which he can find refuge from the harsh struggles of life! James Dunn had this good fortune: he loved paintings with ardour and an instructed perception. Rich men have assembled striking collections on their walls. Dunn did something more than that: he made two collections, the first small but of extraordinary quality, the second a fine and individual gathering of art, yet quite different in character from the first.[6]

Although Beaverbrook enjoyed a lifestyle worthy of a Medici prince, he did not share the same aesthetic sensibility as his childhood companion. Dunn's attention to the visual details of his life bordered on the obsessive. Beaverbrook's seven homes, although comfortable, often tended to be sparse in their decoration. On visiting Cherkley, Beaverbrook's Victorian villa in Surrey, (Fig. 1) in 1939, Lady Mary Clive was struck by the unloved garden, the dingy ground-cover called St. John's wort, the half-mown lawn and the oddly surreal giant floodlit cross. In the house she observed that "the rooms were large and light and equipped with mildly modern furniture, adequate but sparse. There were few knick-knacks and the general effect was that a clearance had been made before spring-cleaning. The food, however, was delicious."[7]

In marked contrast to Lady Clive's first visit to Stornoway House in 1934, where the only painting in evidence was a portrait of Lady Beaverbrook in evening dress (Fig. 2),[8] she arrived at Arlington House in 1957 to encounter walls "covered as thickly as could be with large paintings bought for his gallery in Fredericton, and he showed me round with justifiable pride, though not without complaints about

construisant la Galerie d'art Beaverbrook. De la sorte, il a voulu donner aux jeunes du Nouveau-Brunswick ce que lui, étant enfant, n'a jamais pu obtenir. De l'avis de Beaverbrook, James Dunn a revêtu très rapidement le vernis d'un style de vie raffiné. Son aîné de cinq ans, James Dunn avait étudié le droit à la Dalhousie University et avait cette imparable allure patricienne et un cosmopolitisme qui faisaient défaut à Aitken. Dunn devint son mentor.

> Qu'il est heureux l'homme qui a en lui quelque passion enivrante dans laquelle il peut se réfugier, à l'abri des durs combats de la vie! James Dunn avait eu cette grande chance : il aimait la peinture avec ferveur et avait une sensibilité éclairée. Des hommes riches ont accumulé de riches collections sur leurs murs. Dunn a fait beaucoup mieux : il a constitué deux collections; la première, modeste mais d'une qualité exceptionnelle; la deuxième, une collection raffinée et personnelle d'œuvres d'art, dont l'esprit diffère tout à fait de la première.[6]

Bien que Beaverbrook eût un mode de vie qui s'apparentait à celui d'un prince de la Renaissance, il n'avait pas en commun avec son compagnon d'enfance la même sensibilité esthétique. L'attention de Dunn aux aspects visuels de sa vie confinait presque à l'obsession. Les sept maisons de Beaverbrook étaient certes confortables, mais la décoration en était souvent plutôt sobre. À sa visite de Cherkley en 1939 (ill. 1), à la villa victorienne de Beaverbrook dans le Surrey, Lady Mary Clive fut frappée par le jardin peu entretenu, les plantes de parterre ternes appelées millepertuis, la pelouse en partie tonte et la croix géante illuminée, vaguement surréaliste. Dans la maison, elle remarqua : « . . . que les pièces étaient grandes et spacieuses, meublées de mobilier vaguement moderne, en nombre suffisant, mais épars. Il y avait un peu de bric-à-brac, et l'effet général était qu'on avait dégagé quelque peu l'intérieur avant de faire le grand ménage du printemps. La nourriture était par ailleurs délicieuse. »[7]

Contrairement à sa première visite à Stornoway House en 1934, où seul le portrait de Lady Beaverbrook en robe du soir méritait qu'on s'y attarde (ill. 2),[8] à son arrivée à Arlington House en 1957, Lady Mary Clive releva que « les murs étaient couverts de grands tableaux, aussi tassés les uns contre les autres que possible, tableaux qu'il venait d'acheter pour sa galerie de

IAN G. LUMSDEN
Beaverbrook's Patronage of Modern British Artists /
Le mécénat de Lord Beaverbrook auprès des artistes modernes britanniques

Fig. / ill. 2
George Washington Lambert, **Portrait of Lady Beaverbrook**, 1916
Collection: The Beaverbrook Foundation

the dishonesty of dealers."[9]

Beaverbrook exhibited little interest in creating a showplace out of any one of his residences. A friend ruefully reflected that "He has seven houses but no home Every one of them is a glorified office."[10] His houses were little more than a stage for the panoply of players he brought together to entertain him. Beaverbrook had no need for the validating capacity of a collection of old masters to ennoble or lend prestige to his person. To the end of his days, he took delight in regaling his high-born friends with tales of his humble origins referring to himself as "the barefoot boy from the Miramichi."

In a period of forty years Dunn commissioned fourteen portraits of himself, which might reflect on the high regard he attached to his physical presence.[11] During Beaverbrook's lifetime, three portraits were executed. Sickert, Sutherland, and Zinkeisen were the artists; the Sickert was commissioned by Sir James Dunn and the Sutherland by the staff of the *Daily Express* as a birthday present. Beaverbrook was always conscious of his size and thought himself unattractive and indeed, in the eyes of the art historian, Quentin Bell, Sutherland painted him "very much like a diseased toad bottled in methylated spirits"(cat. no. 46).

For most of Beaverbrook's life, his acquisitive instincts were fulfilled through his financial and publishing interests, to say nothing of the large coterie of friends and admirers he acquired. Beaverbrook's disinterest or incapacity to embrace the arts is illuminated by Tom Driberg: "abstract, philosophic, artistic or antiquarian argument is beyond his competence; his passionate obsession is with the concrete, the 'human,' the financial, the topical."[12] Driberg explains that Beaverbrook's obsessive quest for worldly power precluded his developing a broader range of interests.

Fredericton, et il me fit faire le tour du propriétaire avec une fierté justifiée, mais non sans se plaindre de la malhonnêteté des marchands d'art ».[9]

Beaverbrook ne se montra jamais très intéressé à transformer une de ses résidences en galerie. Un ami eut cette remarque cinglante : « Il possède sept maisons mais n'habite aucune d'entre elles . . . Chacune d'elle n'est pas plus qu'une annexe embellie de son bureau ».[10] De fait, les propriétés de Beaverbrook n'étaient pas plus que la scène sur laquelle il conviait la brochette de personnages qu'il aimait à réunir pour le divertir. Beaverbrook n'avait nullement besoin de la crédibilité anoblissante ou du prestige personnel que lui aurait conféré une collection de peintures des grands maîtres. Jusqu'à ses tout derniers jours, il jubilait de relater à ses amis de haute extraction des anecdotes de ses humbles origines et il aimait à se décrire comme « le petit va-nu-pieds de la Miramichi ».

En l'espace de quarante ans, Dunn a commandé quatorze portraits de lui-même, ce qui traduit peut-être la grande estime dans laquelle il tenait sa personne.[11] Durant la vie de Beaverbrook, trois portraits ont été peints de lui. Les artistes étaient Sickert, Sutherland et Zinkeisen. Le portrait de Sickert fut commandé par Sir James Dunn, tandis que celui exécuté par Sutherland le fut sous l'égide du personnel du *Daily Express*, comme présent d'anniversaire. Beaverbrook a toujours eu conscience de sa petite taille et se trouvait lui-même peu attirant. À vrai dire, selon l'historien de l'art Quentin Bell, dans sa peinture, Sutherland le faisait apparaître « initialement comme un crapaud mort baignant dans une bouteille de formol » (n° de catalogue 46).

Pendant la plus grande partie de sa vie, les pulsions d'acquisition de Beaverbrook ont été satisfaites par ses intérêts financiers et dans la presse, sans compter le vaste cercle d'amis et d'admirateurs dont il sut s'entourer.

Les observations de Tom Driberg mettent en lumière le manque d'intérêt de Beaverbrook envers l'art ou son incapacité à s'y investir : « le raisonnement abstrait, philosophique, artistique ou du point de vue de l'antiquaire lui est tout simplement étranger; son obsession première réside dans le concret, l'aspect « humain », financier ou analytique ».[12] Driberg continue en disant que la recherche du pouvoir matériel de Beaverbrook l'a empêché de cultiver d'autres champs d'intérêt.

Ce qui peut s'expliquer en partie par le fait qu'après une enfance fort peu consacrée à l'instruction officielle, la recherche incessante du

Partly this may be because, after a boyhood little of which was devoted to formal education, the single-minded pursuit of worldly power has left him no time to turn aside and develop wider intellectual resources and cultural interests. Therefore if he stopped doing the only things he knows how to do, his life and his mind would be a vacuum. (By contrast, his friend Churchill, though his academic performance in boyhood was undistinguished, read widely and deeply in early manhood and has in later life cultivated the art of painting.)[13]

Throughout his life Beaverbrook surrounded himself with acolytes, garnering for himself the reputation of a "king maker." It was not long after his arrival in Britain in 1910 that established and promising writers such as Rudyard Kipling, Arnold Bennett, H.G. Wells, Rebecca West, and Barbara Cartland began to be drawn into his web. He became their friend, confidante, patron and suitor and, as all had some experience as journalists, he was able to use their talents to advance the quality of his newspapers while at the same time furnishing both direct and indirect subsidies to their literary careers. In his social history of England at the end of the first war, *Children of the Sun*, Martin Green characterizes Beaverbrook in the category of the rogue-uncle to son-protégé figures like Michael Foot and Captain Michael Wardell. Beaverbrook's mischievous and iconoclastic ways influenced a whole generation of surrogate nephews (and some nieces), primarily in the political and literary fields. "He seems to have been one of the most successful of the uncles in winning over young men to his influence. The books about him include some by nephews who had a strong political or moral prejudice against him at the beginning, but were seduced."[14]

Beaverbrook collected men and, for that matter, women, in lieu of artifacts. He was an enabler, a facilitator who liked to create opportunities to help in the molding of his protégés, thereby enhancing their ineluctable bond to him. It was in the autumn of 1916 that the British and Canadian artist were to come to know that sense of indebtedness to Lord Beaverbrook.

As publisher of the *Daily Express* and later Minister of Information[15] in the wartime cabinet, Beaverbrook was acutely aware of the

pouvoir matériel lui a laissé peu de temps libre pour s'investir dans autre chose, élargir ses horizons intellectuels et cultiver d'autres intérêts culturels. Ainsi, s'il devait cesser de faire les choses qu'il connaissait bien, sa vie et son esprit se videraient de tout contenu. (Par contre, son ami Churchill, dont les résultats scolaires au jeune âge n'eurent rien de remarquable, apprit à lire beaucoup et avec énormément d'appétit au début de sa vie adulte et réussit à cultiver plus tard l'art de la peinture).[13]

Pendant toute sa vie, Beaverbrook a su s'entourer de collaborateurs et s'attirer ainsi la réputation d'être une « éminence grise ». Peu après son arrivée en Angleterre en 1910, des écrivains connus et aussi prometteurs que Rudyard Kipling, Arnold Bennett, H.G. Wells, Rebecca West et Barbara Cartland ont commencé à fréquenter son cercle d'intimes. Il devint leur ami, leur confident, leur mécène et mentor. La plupart d'entre eux ayant frayé avec le journalisme, Beaverbrook put mettre leurs talents à contribution pour améliorer la qualité de ses journaux, tandis qu'il subventionnait directement et indirectement la poursuite de leur carrière littéraire respective. Dans son histoire sociale de l'Angleterre publiée à la fin de la Première Grande guerre, *Children of the Sun*, Martin Green place Beaverbrook dans la catégorie de l'oncle fruste qui agit comme le protecteur de personnages comme Michael Foot et le Capitaine Michael Wardell. Le tempérament cabotin et iconoclaste de Beaverbrook a influencé toute une génération de neveux (et de quelques nièces) putatifs dans le milieu politique et littéraire.

Il apparaît comme ayant été l'oncle ayant le mieux réussi à convaincre des jeunes hommes d'accepter son influence. Parmi les livres qui lui sont consacrés, certains ont été écrits par des neveux qui étaient en profond désaccord politique ou moral avec lui au début, mais qui sont ultérieurement tombés sous le charme du personnage.[14]

Beaverbrook ne collectionnait pas les pièces, mais plutôt les hommes et à vrai dire, les femmes. Il était un facilitateur, un animateur qui adorait fournir les occasions qui allaient aider à modeler ses protégés, et par là nouer les liens indéfectibles qui les rattacheraient à lui. C'est à l'automne 1916 que

IAN G. LUMSDEN
**Beaverbrook's Patronage of Modern British Artists /
Le mécénat de Lord Beaverbrook auprès des artistes modernes britanniques**

important role that propaganda would play in the winning of the war. This motive, coupled with Beaverbrook's desire to create a more permanent record of Canada's war activities than that afforded by photographs and films, led him in conjunction with his fellow press baron, Lord Rothermere,[16] to establish the Canadian War Memorials Fund, each one making a personal contribution of $20,000. It would operate under the aegis of the Canadian War Records Office, which itself had only been officially established in March 1916, following the receipt of the requested allocation of $25,000 from Sir Robert Borden.[17] To demonstrate the role of the Canadian War Memorials Fund in history painting, a genre which had never fully flowered in Britain, Beaverbrook embarked upon the acquisition of historical pictures beginning with Benjamin West's *The Death of Wolfe*,[18] generously donated to the Fund by the Duke of Westminster, and added Romney's *Portrait of Thayeadanegea, Sachern of the Mohawks*, Reynolds's *Sir Jeffrey Amherst*, Lawrence's *Sir Alexander Mackenzie* and Thomas Phillips's *Sir John Franklin*. In addition, he acquired ten watercolours by Admiral Sir George Back documenting one of his Arctic explorations in the 1820s.[19]

Because the Canadian War Memorials Fund was financed by Beaverbrook and Rothermere, the ownership of the collection and the credit for amassing it resided with them. Ultimately they planned to donate the collection to the Canadian people with the expectation that the government would provide a suitable memorial building to house the collection. Paul Konody, art critic for *The Observer*, was appointed to hire and supervise the war artists comprising both British and Canadian artists, the number of the former exceeding the latter. Konody's mandate was that the Fund would embrace both the traditionalists, those who were associated with the Royal Academy and the Royal Canadian Academy, and the modernists, those associated with the Vorticist movement in Britain and the Group of Seven in Canada.

Eighteen months after the Fund was established, more artists were hired to portray specific war-related activities without being commissioned into the forces. In Canada the awarding and supervision of these commissions fell to the National Gallery of Canada director, Eric Brown, and his chair, Sir Edmund Walker.[20]

les artistes britanniques et canadiens ont appris à connaître ce qu'était une dette envers Lord Beaverbrook.

En tant qu'éditeur du journal *Daily Express* et plus tard comme ministre de l'Information[15] dans le cabinet de guerre, Beaverbrook connaissait pertinemment le rôle important que jouerait la propagande dans la victoire. Cette motivation, conjuguée au désir de Beaverbrook de créer un monument qui rendrait compte des activités canadiennes pendant la guerre et plus permanent que ne pouvaient le faire les photographies et le cinématographe, l'amèneront à s'associer à son collègue et magnat de la presse Lord Rothermere[16] et à créer le Fonds de souvenirs de guerre canadiens, chacun y allant d'une mise personnelle de 20 000 $. Le Fonds relèverait du Bureau canadien des archives de guerre, dont la création officielle ne remontait qu'au mois de mars 1916, après que les instigateurs du projet eurent reçu le crédit demandé de 25 000 $ de Sir Robert Borden.[17] Pour témoigner du rôle que pouvait jouer le Fonds de souvenirs de guerre canadiens dans la peinture épique, un genre qui ne réussit jamais à s'imposer en Angleterre, Beaverbrook se mit à acquérir des œuvres historiques. Il débuta par la peinture de Benjamin West, *The Death of Wolfe*,[18] gracieusement offerte au Fonds par le duc de Westminster; il y ajouta la peinture de Romney, *Portrait of Thayeadanegea, Sachern of the Mohawks*; la peinture de Reynold, *Sir Jeffrey Amherst*; la peinture de Lawrence, *Sir Alexander Mackenzie*; ainsi que l'œuvre de Thomas Phillips, *Sir John Franklin*. Il fit aussi l'acquisition de dix aquarelles de l'amiral Sir George Back, qui rendaient compte de l'une de ces explorations dans l'Arctique dans les années 1820.[19]

Le Fonds de souvenirs de guerre canadiens était financé par Beaverbrook et Rothermere; la propriété de la collection et le crédit des acquisitions leur revenaient donc. En bout de course, les deux mécènes projetaient de donner la collection aux Canadiens et espéraient que le gouvernement fournirait pour ce faire un immeuble commémoratif convenable pour loger ces œuvres. Le critique d'art du journal *The Observer*, Paul Konody, fut nommé pour recruter et superviser le travail d'artistes commémoratifs canadiens et britanniques, les Anglais étant en plus grand nombre. Le mandat confié à Konody faisait en sorte que le Fonds comprendrait à la fois des œuvres de peintres traditionalistes, ceux associés à la Royal Academy et à l'Académie royale des arts du Canada, et celles de peintres dit modernes, plus

In addition to preserving for posterity Canada's role in the great war, Beaverbrook was aware that the war had effectively eradicated the art market, and thus the livelihood of many artists, and the establishment of the Fund would guarantee the artists a regular salary or, for those who did not receive official military designation, the prospect of being awarded specific commissions. The Canadian War Memorials Fund anticipates the establishment in the United States of the Works Progress Administration by President F. D. Roosevelt in 1939 which was designed to increase the purchasing power of people on relief by employing them on useful projects.

In 1918 Beaverbrook became the Minister of Information. Almost his first act as Minister was the establishment of the British War Memorials Committee, modeled after the Canadian War Memorials Fund. The charge had been leveled that the Canadian War Memorials Fund was stealing all the British artists from the Department of Information by employing virtually every prominent painter in Britain. William Orpen, who had originally made the charge, pointed out that the British and Canadian operations were complementary. The British required immediate propaganda, the Canadians permanent memorials.

Beaverbrook decided to extend the scope of the activities of the Canadian War Memorials Fund to the Dominion and to that end dispatched Harold Gilman to Canada to record the wartime activities in Halifax harbour, the site of the catastrophic explosion of the French munitions ship, *Mont Blanc*, on 6 December 1917. The Beaverbrook Art Gallery holds a preparatory study (cat. no. 10) for the mural-sized painting, *Halifax Harbour*, now in the collection of the National Gallery of Canada.[21]

Almost every significant modern British artist worked either for the Canadian War Memorials or the British War Memorials Committee. Even Duncan Grant and Mark Gertler, who had declared their conscientious objector status, were approached by the British War Memorials Committee. The only artist to refuse a commission from the committee was Walter Richard Sickert on the grounds of his antipathy to Arnold Bennett, a member of the committee who had set himself up as arbiter of taste. Beaverbrook did not hold any malice against Sickert. This is demonstrated by Beaverbrook's willing-

étroitement reliés au mouvement vorticiste en Angleterre et au Groupe des sept au Canada.

Dix-huit mois après la création du Fonds, d'autres artistes furent recrutés pour rendre compte d'activités particulières reliées à la guerre, sans avoir à servir sous les drapeaux. Au Canada, l'adjudication et la supervision de ces commandes officielles échut au directeur de la Galerie nationale du Canada, Eric Brown, ainsi qu'à son président, Sir Edmund Walker.[20]

En plus d'avoir à cœur la commémoration pour la postérité du rôle du Canada dans la Première Grande guerre, Beaverbrook savait que la guerre avait somme toute détruit le marché de l'art et par là, le moyen de subsistance de nombreux artistes. La création du Fonds permettrait donc aux artistes d'obtenir un salaire ou du moins, à ceux qui ne reçurent pas d'affectations militaires officielles, de se voir offrir la possibilité de commandes précises. Le Fonds des souvenirs de guerre canadiens préfigure l'établissement aux États-Unis sous l'Administration Roosevelt en 1939 de la Works Progress Administration, qui visera à accroître le pouvoir d'achat des personnes inscrites au secours public en les faisant travailler à des projets utiles.

En 1918, Beaverbrook devint donc le ministre de l'Information. Peu après sa nomination, il fonda le comité de souvenirs de guerre britanniques sur le modèle du Fonds de souvenirs de guerre canadiens. On avait protesté contre le fait que le Fonds de souvenirs de guerre canadiens accaparait tous les artistes britanniques du ministère de l'Information, car il employait pratiquement tous les peintres de renommée en Angleterre. William Orpen est celui qui lança le premier l'accusation; il fit remarquer ultérieurement que les opérations britanniques et canadiennes avaient un caractère complémentaire. Les Britanniques voulaient immédiatement des œuvres de propagande, tandis que les Canadiens désiraient obtenir des œuvres commémoratives permanentes.

Beaverbrook décida d'élargir le champ d'activité du Fonds des souvenirs de guerre canadiens au Dominion et dépêcha à cette fin Harold Gilman au Canada afin qu'il rende compte des activités de guerre dans le port de Halifax, là où eut lieu la terrible explosion du navire de munitions français, le *Mont Blanc*, le 6 décembre 1917. La Galerie d'art Beaverbrook possède une étude préparatoire (n° de catalogue 10) de la peinture murale *Halifax Harbour*, maintenant dans la collection de la Galerie nationale du Canada.[21]

La presque totalité des artistes modernes britanniques qui comptaient

IAN G. LUMSDEN
Beaverbrook's Patronage of Modern British Artists /
Le mécénat de Lord Beaverbrook auprès des artistes modernes britanniques

Fig. / ill. 3
Walter Sickert, **Lord Beaverbrook**, 1935
Collection: National Portrait Gallery,
London / Londres

ness to sit for one of the twelve portraits Sir James Dunn had commissioned from Sickert in 1932,[22] (Fig. 3) by the role he played as mediator in the ensuing imbroglio between Dunn and Sickert, and by his determination to have Sickert well represented in the collection that he was assembling for his gallery in New Brunswick.

Neither did Beaverbrook manifest any resentment toward either A.J. Munnings or Augustus John for their failure to complete major commissions they had received from the Canadian War Memorials Fund.[23] Beaverbrook and Rothermere eventually agreed to accept Munnings's unfinished canvas. In a reply to Munnings's solicitation for funds in September 1956 for the restoration of Gainsborough House, Beaverbrook said he felt obliged to refuse because of his commitment "to this great gallery in New Brunswick, which I mean to make up of British and Canadian paintings, and I propose to have the finest examples of every great British artist." In a compensatory manner he added: "I am trying to buy your portrait of F.E. Smith (Earl of Birkenhead) on horseback, and I won't rest content until I get it."[24]

Forty years later, Beaverbrook and John were still corresponding about the unfinished forty- foot canvas, *The Pageant of War,* which had been shown in a Canadian War Memorials exhibition at Burlington House in January 1919. That Beaverbrook had vouchsafed a position for John in his gallery is reflected in Beaverbrook's response to John:

My dear Comrade, I was quite willing to build a Gallery in Ottawa but the Canadians did not have a suitable site and also there seemed little enthusiasm for the project. Now there

travaillèrent pour le Fonds de souvenirs de guerre canadiens ou pour le comité de souvenirs de guerre britanniques. Même Duncan Grant et Mark Gertler, deux objecteurs de conscience notoires, furent sollicités par le comité de souvenirs de guerre britanniques. Le seul artiste à refuser une commande du comité fut Walter Richard Sickert, qui éprouvait une vive antipathie à l'endroit d'Arnold Bennett, un des membres du comité qui s'était érigé en arbitre du bon goût. Beaverbrook n'en voulut jamais à Sickert pour autant. À preuve la volonté de Beaverbrook de poser pour l'un des douze portraits commandés par Sir James Dunn à Sickert en 1932 (ill. 3),[22] le rôle de médiateur qu'il joua dans l'imbroglio qui s'ensuivit au sujet de ces peintures entre Dunn et Sickert, ainsi que sa détermination à voir les œuvres de Sickert occuper une place de choix dans la collection qu'il constituait pour sa galerie du Nouveau-Brunswick.

De même, Beaverbrook ne se montra aucunement vindicatif à l'endroit de A.J. Munnings ou de Augustus John qui ne purent livrer les commandes importantes reçues du Fonds de souvenirs de guerre canadiens.[23] Beaverbrook et Rothermere acceptèrent finalement de se satisfaire de la toile non achevée de Munnings. Dans une réponse à une demande de fonds de Munnings en septembre 1956 pour les travaux de restauration de Gainsborough House, Beaverbrook dit qu'il se voyait dans l'obligation de refuser en raison de son engagement envers « cette grande galerie au Nouveau-Brunswick, pour laquelle j'entends obtenir des œuvres de peintres britanniques et canadiens. Je me propose en outre d'avoir les plus beaux échantillons de chaque grand artiste britannique ». Pour atténuer un peu la dureté de son refus, Beaverbrook ajoutait plus loin : « Je tente actuellement d'acheter votre portrait de F.E. Smith (comte de Birkenhead) à cheval, et je n'aurai de cesse de l'obtenir ».[24]

En 1959, Beaverbrook et John correspondaient toujours au sujet de la toile inachevée de 40 pieds *The Pageant of War*, montrée pour la première fois à l'exposition du Fonds des souvenirs de guerre canadiens organisée à Burlington House en janvier 1919. La place qu'avait réservée Beaverbrook à John dans sa galerie apparaît clairement dans sa réponse à ce dernier :

Très cher camarade, j'étais entièrement disposé à construire une galerie d'art à Ottawa, mais les Canadiens n'avaient pas

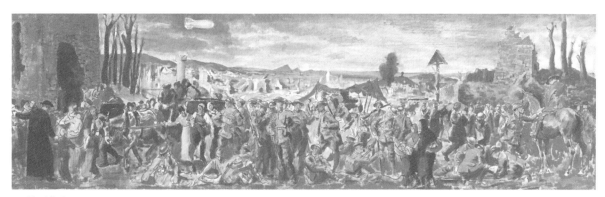

Fig. / ill. 4
Augustus John, **Canadians at Liévin Castle**, 1918
Collection: The Beaverbrook Foundation

d'emplacement convenable, et le projet ne semblait pas soulever un grand enthousiasme.

Il y a toutefois cette merveilleuse galerie d'art sur les rives du fleuve à Fredericton que j'ai fait construire et où vous trouverez deux de vos dessins, deux de vos peintures, et une troisième qui doit y être accrochée sous peu.

Comme j'aimerais que cette grande peinture (*The Pageant of War*) nous soit remise pour y être exposée.[25]

is a beautiful Art Gallery by the River in Fredericton built by me and in it you will find two John drawings and two John paintings with a third on the way. How I wish that big picture [*The Pageant of War*] might be handed over to us for exhibition there.[25]

Among those works acquired by The Beaverbrook Foundation is an oil sketch for *Canadians at Liévin Castle*, 1918 (Fig. 4). The vast charcoal cartoon (12 ft. x 40 ft.) for the painting, *The Canadians Opposite Lens*, was acquired by Vincent Massey and returned to Canada in 1946 following his tenure as Canadian High Commissioner when it was donated to the National Gallery of Canada along with the rest of his collection of modern British paintings.

Beaverbrook was often called upon to arbitrate between opposing factions and among those artists on whose behalf he interceded were Sickert, William Orpen, and Augustus John. John had been appointed Honourary Major in the Overseas Military Forces of Canada in 1917. He had been deployed to France and soon found "quite a remarkable place which might make a good picture," the medieval town of Liévin just opposite Lens, north of the front at Vimy Ridge.[26] Nonetheless a powerful sense of dislocation overcame him, and in a sudden act of self-assertion he knocked out one of his fellow officers. To avoid John's being court-martialed, Beaverbrook rushed him out of France. "Do you know I saved him [John] at a Court-martial for hitting a

Au nombre des œuvres acquises par la Fondation Beaverbrook, mentionnons un croquis à l'huile pour l'œuvre *Canadians at Liévin Castle*, de 1918 (ill. 4). À son départ du poste de Haut-commissaire canadien et à son retour au Canada en 1946, Vincent Massey fit l'acquisition de la grande esquisse au fusain (12 pi sur 40 pi) pour la peinture *The Canadians Opposite Lens*; elle fut par la suite offerte à la Galerie nationale du Canada, en même temps que le reste de sa collection de peintures d'artistes modernes britanniques.

Beaverbrook a souvent dû jouer un rôle d'arbitre entre diverses factions et au nombre des artistes auprès de qui il intercéda, il y eut Sickert, William Orpen et Augustus John. Pendant la Première Grande guerre, John avait été nommé en 1917 major honoraire du corps expéditionnaire canadien outre-mer. Lui et son unité avaient été déployés en France, et il trouva très tôt « un endroit remarquable qui se prêterait très bien à la peinture »[26]; il s'agissait de la ville médiévale de Liévin, située juste en face de Lens, au nord du front de la crête de Vimy. Un puissant sentiment de dissociation assaillit John et dans un geste d'affirmation aussi soudain qu'imprévisible, John assomma un de ses collègues officiers. Afin d'éviter à John la cour martiale, Beaverbrook lui fit quitter sans tarder la France. Beaverbrook se plaignit de l'ingratitude de John dans une lettre personnelle à Sir Walter Monckton, datée du 30 avril 1941 :

« Savez-vous que je lui ai évité (à John) la cour martiale pour avoir frappé un homme nommé Peter Wright? Je ne peux vous dire tous

43

IAN G. LUMSDEN
Beaverbrook's Patronage of Modern British Artists /
Le mécénat de Lord Beaverbrook auprès des artistes modernes britanniques

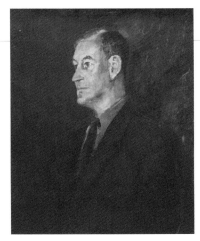

Fig. / ill. 5
Augustus John, **Sir James Dunn**, 1929
Collection: The Beaverbrook Art Gallery /
La Galerie d'art Beaverbrook

man named Peter Wright?" Beaverbrook complained in a private letter to Sir Walter Monckton (30 April 1941). "I cannot tell you what benefits I did not bestow on him. And do you know what work I got out of John? Not a damned thing."[27]

About a decade later, John solicits Beaverbrook's assistance again: "Will you be so kind as to have the enclosed forwarded to Sir James Dunn who wants me to come to the South of France to do some portraits. Unfortunately I do not have his address down there."[28] John arrived at Villa Lomas, St. Jean Cap Ferrat, to begin his commission for Dunn whom he referred to as the "friendly financier." But, like Sickert, John failed to please Dunn, who destroyed a conversation piece and relegated two portraits to the attic. "Dunn's quarrels with John over the various portraits were furious," Lord Beaverbrook wrote, "and much tough language was tossed to and fro, without reaching any conclusion . . . John, however, gave as much as he got."[29] Surviving this fray is a half-length of a somber-looking James Dunn (Fig. 5), now in the collection of The Beaverbrook Art Gallery, and a swagger portrait of the second Lady Dunn, Irene Clarice, former Marchioness of Queensberry.[30]

Although Beaverbrook suffered his disappointments at the hands of artists, he never allowed his relationships to unravel the same way Dunn did. But there was one artist to whom both Beaverbrook and Dunn extended their patronage and which did not result in any ruptures, and that was William Orpen.

Beaverbrook interceded on behalf of Orpen, who as a commissioned major in the Canadian army had been detailed to France. To justify the inclusion of a nubile nude as part of his corpus of war paintings, he concocted a story about a female spy who adroitly managed to disrobe before a firing squad by undoing one button, thus thwarting the French firing squad. The authorities wanted Orpen

les bienfaits que je lui ai accordés. Et voulez-vous savoir le travail que j'ai obtenu en contrepartie? Rien, simplement rien! »[27]

Environ une dizaine d'années plus tard, John demande encore une fois l'aide de Beaverbrook. « Auriez-vous l'amabilité de transmettre le contenu sous pli à Sir James Dunn, qui désire que je me rende dans le sud de la France afin d'y réaliser quelques portraits. Je n'ai malheureusement pas son adresse là-bas ».[28] John arriva à Villa Lomas, à Saint-Jean-Cap-Ferrat, pour y commencer la peinture commandée par Dunn, qu'il appelait l' « aimable financier ». À l'instar de Sickert, John ne sut pas plaire à Dunn, qui détruisit un portrait de groupe et remisa deux portraits au grenier. Lord Beaverbrook écrivit plus tard que « les querelles de Dunn avec John au sujet des divers portraits furent épiques, et les deux personnages y allaient de réparties peu châtiées, sans qu'il soit possible d'en arriver à une décision . . . John donna au moins autant qu'il reçut ».[29] Ont survécu à cette confrontation une peinture en demi-pied d'un James Dunn d'allure sombre (ill. 5), maintenant dans la collection de la Galerie d'art Beaverbrook, et un portrait en habit d'équitation de la deuxième Lady Dunn, Irene Clarice, ancienne marquise de Queensberry.[30]

Bien que Beaverbrook eut lui aussi sa part de déceptions dans ses relations avec les artistes, il ne permit jamais que ses relations ne se détériorent comme ce fut le cas pour Dunn. Il y eut au moins un artiste auquel Beaverbrook et Dunn accordèrent leurs largesses de mécène et avec lequel il n'y eut jamais de rupture, il s'agit de William Orpen.

Beaverbrook plaida à au moins une reprise la cause d'Orpen. Pendant la guerre, ce dernier était un major dans l'armée canadienne et il avait été envoyé en France. Il tenta de justifier l'inclusion dans son corpus de peintures commémoratives d'un nu d'une jeune modèle nubile en inventant une histoire à propos d'une espionne qui sut en défaisant un bouton laisser tomber ses vêtements à temps devant le peloton d'exécution français, qui en fut quelque peu désarmé sous le charme. Les autorités exigèrent le départ d'Orpen de la France, mais celui-ci implora Beaverbrook : « Que votre Excellence me laisse continuer à travailler en France. Je m'imagine sans difficulté que les choses qui se déroulent ici même seront d'une valeur bien supérieure à toutes les décorations solennelles qui pourront être remises

removed from France. Orpen appealed to Beaverbrook: "Let me remain here Lordship please. To my mind the things done on the spot here will be of far more value than all the huge decorations that can be done afterwards."[31] Beaverbrook's intercession kept Orpen in France.

Dunn's patronage took a more orthodox form through the commissioning of seventeen portraits of famous politicians and generals attending the Versailles Peace Conference in 1919. For the paintings and expenses, Dunn paid Orpen £17,500.

Beaverbrook's friendship with Orpen came about upon his receipt of the commission of major in the Canadian army attached to the Canadian War Memorials programme. Orpen was occasionally engaged to write articles for the *Daily Express* on artists such as Sargent and frequently accompanied Beaverbrook on his travels. He would send illustrated letters in gratitude for favours received, many of which bore clever caricatures of his host. Nonetheless, Beaverbrook never felt motivated to sit for his portrait, notwithstanding expressions of interest on the part of Orpen:

> Yes my Lord I will paint your friend with pleasure but I have missed him at the Ritz Hotel Paris — "next Tuesday to Thursday" so what can I do? How is Ladyship — give her my love — I look forward to painting her some day — not to mention yourself — that will be a blinking masterpiece if it ever comes off — I'm painting a rich man now called Morgan.[32]

Beaverbrook engaged other official war artists to portray members of his family. The Australian artist, George Washington Lambert, executed Lady Beaverbrook's portrait in 1916 and the Canadian, Frederick Horsman Varley, was invited to Cherkley in 1919 to paint their daughter, Janet (Fig. 6).[33] Beaverbrook also had a role in arranging for Orpen to paint Mackenzie King's portrait. Orpen refers to this commission in a letter to Beaverbrook: "Mackenzie King is a fine fellow — and has been most charming to me. But I am afraid my portrait is not "bizarre" he didn't like the idea of anything weird — and I think he was right."[34]

ultérieurement ».[31] L'intervention de Beaverbrook permit à Orpen de demeurer en France.

Le mécénat de Dunn s'exerça d'une manière un peu plus orthodoxe. Il commanda en effet en 1919 dix-sept portraits d'hommes politiques et de généraux célèbres de la Conférence de paix de Versailles. Dunn versa la somme de 17 500 £ à Orpen pour les peintures et les frais.

L'amitié de Beaverbrook envers Orpen se manifesta à l'occasion de l'octroi à Orpen d'un brevet d'officier (major) dans l'armée canadienne, et de son affectation au programme des souvenirs de guerre canadiens. Orpen devait à l'occasion rédiger des articles pour le *Daily Express* sur des artistes comme Sargent. Il accompagnait en outre fréquemment Beaverbrook dans ses voyages. Il envoyait des lettres de gratitude illustrées pour remercier Beaverbrook des faveurs reçues; bon nombre de ces illustrations comprenaient des caricatures perspicaces de son bienfaiteur. En tout état de cause, Beaverbrook ne fut jamais enclin à laisser Orpen peindre son portrait, malgré l'intérêt maintes fois réitéré du peintre envers ce projet :

> Oui, votre Excellence. Je peindrai votre ami avec plaisir, mais je l'ai manqué à l'Hôtel Ritz, à Paris. « Entre mardi et jeudi, m'a-t-on dit » . . . Que puis-je faire? Comment se porte Madame? Transmettez-lui mes amitiés, je vous prie. J'attends avec impatience le jour où je pourrai la peindre, et il en va de même pour vous, votre Excellence. Si jamais j'ai l'occasion de vous peindre, ce sera sans contredit un chef-d'œuvre magnifique. Je peins maintenant un homme riche appelé Morgan.[32]

Beaverbrook engagea d'autres artistes de guerre officiels pour exécuter des portraits de membres de sa famille. Le peintre australien George Washington Lambert fit le portrait de Lady Beaverbrook en 1916, et le peintre canadien Frederick Horsman Varley fut invité à Cherkley en 1919 pour y peindre leur fille Janet (ill. 6).[33] Beaverbrook agit également comme intermédiaire dans la commande de portrait que fit Orpen de Mackenzie King. Orpen parle de cette commande dans une lettre à Beaverbrook : « Mackenzie est un homme vraiment bien . . . qui s'est montré tout à fait aimable avec moi. Mais je crains que mon portrait ne

45

IAN G. LUMSDEN
Beaverbrook's Patronage of Modern British Artists /
Le mécénat de Lord Beaverbrook auprès des artistes modernes britanniques

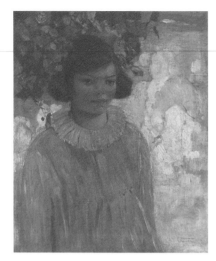

Fig. / ill. 6
F.H. Varley, **Portrait of Janet**, 1918
Collection: The Beaverbrook Art Gallery /
La Galerie d'art Beaverbrook

Initially patronage was directed exclusively to British artists in those commissions awarded by Beaverbrook and Konody. The exclusion of Canadian artists may be attributable to the fact that, save for Beaverbrook, none of the officials associated with the Canadian War Memorials Fund had any Canadian affiliation. It was only when Canadian sensitivity about their exclusion manifested itself that Sir Edmund Walker and Eric Brown were invited to join the Committee, resulting in the appointment of Canadian artists such as Milne and Varley. As well as their understandable desire to have leading contemporary Canadian artists adopt a prominent role in the creation of this Canadian war memorial, they shared a secondary goal. It was their hope that the building in which these works of art would be housed could be shared with a new facility for the National Gallery of Canada and that Beaverbrook and Rothermere would be the "public-spirited citizens" who would provide the seed money.[35]

This did not happen. Beaverbrook and Rothermere never received the public recognition from the government for their seminal role in Canada's war art scheme. Because Prime Minister Mackenzie King could not justify the investment of funds in depressed times to house this collection of works, and the mid-1920s anti-war sentiment undermined the goal of Beaverbrook, Rothermere, and Konody "to provide a memorial to sacrifice and heroism so that future generations might not forget,"[36] the project lost momentum and a permanent home was never constructed.[37]

There is no denying that one of the salutary residual benefits of the Canadian War Memorials Fund was the generation of patronage for the modern British and Canadian artist. Pictures by John, Orpen, Wyndham Lewis, Paul Nash, Fred Varley and many others who

soit pas « bizarre » . . . Orpen n'aimait pas l'idée de l'étrangeté . . . Je crois qu'il avait raison ».[34]

Au départ, le mécénat de Beaverbrook visait exclusivement les artistes britanniques pour des œuvres commandées par Beaverbrook et Konody. L'exclusion des artistes canadiens peut avoir été attribuable au fait qu'aucun des responsables du Fonds de souvenirs de guerre canadiens, hormis Beaverbrook lui-même, n'avait de lien avec le Canada. C'est seulement lorsque le sentiment d'exclusion des artistes canadiens se manifesta que le comité invita Sir Edmund Walker et Eric Brown à joindre ses rangs, ce qui se traduisit par la nomination d'artistes canadiens comme Milne et Varley. Parallèlement à leur désir compréhensible de faire jouer aux artistes canadiens contemporains renommés un rôle majeur dans la création de cette collection commémorative de guerre, les deux artistes poursuivaient aussi un autre but. Ils souhaitaient que l'immeuble qui abriterait ces œuvres d'art pourrait également devenir le nouveau foyer de la Galerie nationale du Canada. Plus encore, ils espéraient que Beaverbrook et Rothermere seraient les citoyens « imbus du bien public » qui offriraient le financement nécessaire au projet.[35]

Le projet ne se concrétisa jamais. Plusieurs facteurs y contribuèrent. Beaverbrook et Rothermere ne réussirent pas à obtenir la reconnaissance publique par le gouvernement de leur rôle de premier plan dans les œuvres d'art de guerre canadiennes. En outre, en ces temps de dépression, le Premier ministre Mackenzie King ne pouvait justifier l'injection de fonds dans un édifice qui abriterait la collection d'œuvres. Du reste, le sentiment pacifiste qui se manifestait dans le milieu des années 20 allait quelque peu à l'encontre du projet de Beaverbrook, Rothermere et Konody d'offrir « un monument commémoratif au sacrifice et à l'héroïsme des soldats canadiens afin que les générations futures n'oublient pas ».[36] Il n'y eut plus d'enthousiasme pour le projet, et un foyer permanent pour la collection ne vit jamais le jour.[37]

Sans contredit, une des retombées positives du Fonds des souvenirs de guerre canadiens a été l'établissement d'un mécénat envers les artistes modernes britanniques et canadiens. Les œuvres de peintres comme John, Orpen, Wyndham Lewis, Paul Nash, Fred Varley et de nombreux autres artistes qui avaient peint pour le Fonds se retrouvèrent dans la collection privée de Beaverbrook. En 1931, Paul Konody rédigea un article sur le

de SARGENT à

to FREUD

worked for the Fund found their way into Beaverbrook's private collection. Paul Konody wrote an article on the Vorticist painter, C.R.W. Nevinson, in 1931, and the following year co-authored a book on Orpen with Sidney Dark. He sat for his portrait by Vorticist William Roberts in 1920, and just before Konody's death in 1933 helped David Bomberg exhibit in the Soviet Union.[38] It is an example of Beaverbrook's creative ingenuity that at a time when the art market was at a low ebb, he managed to catapult the modern artist onto the proscenium through his engagement to create a permanent memorial to Canada's role in the Great War.

Varley wrote to Beaverbrook in 1942 with the hope that his services would be once again conscripted for the Canadian war art programme and cited his indebtedness to the press lord. "I shall never forget the opportunity you gave me then to be actively engaged in war work and of giving me the privilege of visiting your home in order to make a painting of your daughter."[39] Although sympathetic in tone, Beaverbrook's reply reflects his withdrawal from government affairs. The Canadian war artists' programme would effectively come under the direction of Vincent Massey, High Commissioner for Canada in London, and H.O. McCurry, Director of the National Gallery of Canada.

> It is my view that the value of a record such as artists alone can make is as great in this war as it was in the last. But that is simply a personal opinion.
>
> Certainly it would not be possible for me to influence the Canadian authorities, with whom I have no contact of any kind. As for the British situation, it seems to me that this has been completely organized. And as I am not a member of the Government, I could not interfere.
>
> I hope greatly that at some stage the Canadians will decide to develop a group of war artists. If that step were taken I have no doubt that your claims would be among the first considered by the organisers.
>
> I have a lively recollection of the fine work you did twenty-five years ago, when Canada gave a lead in these matters to the whole Empire.[40]

vorticiste C.R.W. Nevinson, et l'année suivante il cosigna avec Sydney Dark un livre sur Orpen. Il prit la pose afin de se faire peindre par le vorticiste William Roberts en 1920, et juste avant son décès en 1933 il aida David Bomberg à exposer en Union Soviétique.[38] Quel meilleur exemple de l'ingéniosité créatrice de Beaverbrook : à un moment où le marché de l'art était à un point mort, il réussit à catapulter l'artiste moderne sur l'avant-scène grâce à son engagement envers la création d'un monument permanent au rôle que joua le Canada dans la Grande Guerre.

En 1942, Varley écrivit à Beaverbrook dans l'espoir que ses services seraient encore une fois requis dans le cadre du programme d'œuvres de guerre canadiennes. Il mentionna à cette occasion toute la gratitude qu'il devait à son bienfaiteur : « Je n'oublierai jamais l'occasion que vous m'avez offerte de participer activement aux œuvres d'art de guerre, puis de m'accorder le privilège de visiter votre maison et d'y peindre votre fille ».[39] La réponse de Beaverbrook, bien qu'elle fut empreinte de sympathie, s'expliquait par son retrait des affaires gouvernementales, car le programme des œuvres de guerre canadiennes relèverait effectivement de Vincent Massey et de H.O. McCurry, respectivement Haut-commissaire du Canada à Londres et directeur de la Galerie nationale du Canada :

> Je crois que la valeur du legs que peut laisser par exemple un artiste est aussi importante dans la présente guerre que ce fut le cas dans la dernière. Mais il s'agit là de mon opinion personnelle.
>
> Je ne serais certainement pas en mesure d'influencer les autorités canadiennes dans un sens ou dans l'autre, car je n'entretiens avec elles aucun contact, quel qu'il soit. En ce qui concerne les autorités britanniques, il me semble que les choses sont déjà entièrement organisées. Comme je ne suis pas membre du gouvernement, je ne pourrais intervenir.
>
> J'espère ardemment qu'en fin de compte, les Canadiens se décideront à former un groupe d'artistes qui exécutent des œuvres de guerre. Si une telle mesure était prise, il ne fait aucun doute dans mon esprit que vos services seraient parmi les premiers sollicités par les responsables.
>
> Je me rappelle avec beaucoup de chaleur le beau travail que vous avez exécuté il y a vingt-cinq ans, à une époque où le Canada a fait figure de pionnier en ces matières dans tout l'Empire.[40]

IAN G. LUMSDEN
Beaverbrook's Patronage of Modern British Artists /
Le mécénat de Lord Beaverbrook auprès des artistes modernes britanniques

Fig. / ill. 7
Bryan Kneale, **Pony in the Snow**, 1954
Collection: The Beaverbrook Art Gallery /
La Galerie d'art Beaverbrook

The death of Bonar Law in 1924 signaled a watershed in Beaverbrook's life, and he removed himself from political life to focus more completely upon his newspaper empire. Here the patronage of young artists continued, but in a different context. Beaverbrook's support and engagement of cartoonists such as Strube, Vicky, Giles, Cummings, and Low often transcended the provision of a salary with extra financial assistance when Beaverbrook felt the situation warranted it. The *Daily Express* cartoonist, Strube, with his oppressed *Little Man*, was reputed to be the best paid cartoonist in Fleet Street.[41] The collection of three thousand plus cartoons that Beaverbrook amassed, and which fall outside the parameters of this exhibition, has been donated to the University of Kent, Canterbury.

Just as he liked to take young writers such as Michael Arlen and William Gerhardie under his wing, he was also anxious to extend his patronage to aspiring visual artists. To facilitate this, he conceived the idea of the *Daily Express* Young Artists' Exhibition which was dedicated to showcasing the work of artists between eighteen and thirty-five. Irregularly scheduled, the Young Artists' Exhibitions did furnish many artists with the requisite "leg-up" in the art world. Beaverbrook's decision to build the gallery in New Brunswick gave an added impetus to the 1955 *Daily Express* Young Artists' Exhibition, and he appointed as its coordinator, Le Roux Smith Le Roux, who had already been engaged as a consultant to build the collection for the new gallery. Notwithstanding the distinguished jury that had been assembled comprising Sir Herbert Read, Professor Anthony Blunt, Graham Sutherland, and Le Roux, Beaverbrook monitored every stage of the exhibition's development.[42]

In order to capitalize on the availability of an impressive corps of work by promising young artists, Le Roux petitions Beaverbrook for

La mort de Bonar Law en 1924 marque un tournant décisif dans la vie de Beaverbrook : il se retira de la vie politique pour mieux se consacrer à son empire journalistique. Il poursuivit son mécénat auprès de jeunes artistes, mais dans une nouvelle perspective. Le soutien et l'emploi qu'il offrait à des caricaturistes comme Strube, Vicky, Giles, Cummings et Low allaient souvent au-delà du salaire versé et de l'aide financière supplémentaire qu'il leur offrait quant il le jugeait nécessaire. Le caricaturiste du *Daily Express,* Strube, avec son *Little Man* opprimé, avait la réputation d'être le caricaturiste le mieux payé de Fleet Street.[41] La collection de plus de trois mille caricatures réunie par Beaverbrook, laquelle n'entre pas dans les limites de cette exposition, fut remise à la University of Kent, Canterbury.

Tout comme il aimait prendre sous son aile de jeunes écrivains tels que Michael Arlen et William Gerhardie, il souhaitait ardemment étendre son mécénat aux artistes visuels pleins de potentiel. Dans ce but, il conçut le projet de l'exposition *Daily Express,* consacrée aux artistes âgés de dix-huit à trente-cinq ans. Bien qu'irrégulièrement à l'affiche, cette exposition fut un véritable tremplin pour de nombreux artistes. La décision de Beaverbrook de fonder une galerie au Nouveau-Brunswick donna une nouvelle perspective à l'exposition *Daily Express* de 1955, et il nomma au poste de coordonateur de l'exposition Le Roux Smith Le Roux, déjà engagé comme conseiller pour réunir la collection de la nouvelle galerie. Nonobstant le distingué jury formé de Sir Herbert Read, du professeur Anthony Blunt, de Graham Sutherland et de Le Roux, Beaverbrook supervisa chaque étape de l'organisation de l'exposition.[42]

Afin de tirer profit de la disponibilité du corpus impressionnant d'œuvres réalisées par de jeunes artistes prometteurs, Le Roux pria Beaverbrook d'acquérir des œuvres pour la galerie de Fredericton. « J'aimerais grandement vous suggérer de m'autoriser à acquérir, sous les conseils de Graham Sutherland, disons huit ou dix tableaux dès l'ouverture de l'exposition. Le prix de la plupart des œuvres étant modeste, cela n'engagerait pas de très grandes sommes. »[43] La réponse se trouve dans le message enregistré que Beaverbrook transmit à Mme Ince :

Veuillez noter que j'ai autorisé M. Le Roux à acheter dix tableaux, pas plus, au prix de 30 £ chacun, à l'exposition *Daily Express* des jeunes artistes, et de les envoyer au Canada. M. Le Roux a promis

the acquisition of works for the gallery in Fredericton. "I should very much like to suggest that you give me permission, in consultation with Graham Sutherland, to acquire, say eight or ten of the paintings from the Exhibition as soon as it opens. Most of the works are modestly priced so this would not involve a great deal of money."[43] The reply is in Beaverbrook's soundscriber message to Mrs. Ince:

> Make a note please I have authorized Mr. Le Roux to buy ten paintings, not exceeding ten paintings at the Young Artists' Exhibition of the *Daily Express*, and to pay £30 apiece for them, and to send them out to Canada after he has bought them. And Mr. Le Roux has promised me he will not buy futurist stuff, and he is going to ask Graham Sutherland if he will take part in the choice.[44]

Beaverbrook's reference to "futurist stuff" has nothing to do with Futurism, the Italian artistic and literary movement founded by Marinetti in 1909, but is an allusion to Beaverbrook's aversion to modernist art, preferring the sort of works which place a premium on literary values. Armed with his employer's directive, Le Roux purchased the top prize winners including Bryan Kneale (Fig. 7) and Geoffrey Banks who shared first prize, each receiving £750; Lucian Freud, second prize winner of £500 for *Hotel Room* (cat. no. 7); Henry Inlander and Denis Williams who shared third prize of £250; and George P. Wilson, one of the recipients of honourable mention at £100, a Christo Coetzee still-life and works by Erik Forrest, Keith Grant, R.D. Lee and Tim Phillips. Time has proven the Freud to be the most perspicacious of these acquisitions for The Beaverbrook Art Gallery.[45]

Beaverbrook benefited as well from the observations of the Editor of the *Daily Express*, E.J. Robertson. He assured Beaverbrook that the Exhibition was first class, possessed of "colour, novelty, vigour and a great deal of confidence." Knowing Beaverbrook's conservative tastes, he went out of his way to assuage any apprehensions he might harbour. "Being a young artists' exhibition it is modern in its outlook, but only about 25% or 30% is abstract to the point of ambiguity."[46]

Beaverbrook appeared perplexed regarding the sharing of the first

de ne rien acheter de futuriste; il demandera à Graham Sutherland de bien vouloir participer à la sélection.[44]

La référence de Beaverbrook aux tableaux « futuristes » n'a rien à voir avec le futurisme, le mouvement littéraire et artistique italien fondé par Marinetti en 1909. Il s'agit plutôt d'une allusion à l'aversion qu'éprouvait Beaverbrook pour le modernisme, lui préférant les œuvres qui privilégiaient les valeurs littéraires. Fort des directives de son employeur, Le Roux acheta les œuvres primées, dont celles de Bryan Kneale (ill. 7) et de Geoffrey Banks, qui se partagèrent le premier prix, recevant chacun 750 £; Lucian Freud, qui se vit décerné le deuxième prix de 500 £ pour son *Hotel Room* (nᵒ de catalogue 7); Henry Inlander et Denis Williams qui se partagèrent le troisième prix de 250 £, et enfin, George P. Wilson, un des récipiendaires de la mention honorable récompensée de 100 £, ainsi qu'une nature morte de Christo Coetzee, le tout accompagné de diverses œuvres de Erik Forrest, Keith Grant, R.D. Lee et Tim Phillips. Avec le temps, l'œuvre de Freud s'avéra l'acquisition la plus perspicace pour la Galerie d'art Beaverbrook.[45]

Beaverbrook bénéficia également des observations de l'éditeur du *Daily Express*, E.J. Robertson. Ce dernier assura en effet à Beaverbrook que l'exposition en était une de première classe, « remplie de couleur, de nouveauté, de vigueur et de beaucoup de confiance. » Connaissant les goûts conservateurs de Beaverbrook, il s'efforça d'apaiser toute appréhension qu'il aurait pu nourrir : « Puisqu'il s'agit d'une exposition réunissant les œuvres de jeunes artistes, elle est moderne dans sa présentation, mais 25 p.100 à 30 p.100 seulement de son contenu est abstrait au point d'être ambigu. »[46]

Beaverbrook semble avoir été perplexe devant le fait que les premier et troisième prix aient été partagés; en outre, il remit sérieusement en question l'admissibilité d'un artiste aussi solidement établi que Lucian Freud, qui remporta le deuxième prix de 500 £.

> Je ne comprends pas quel plaisir on peut trouver à cette exposition, M. Robertson, quand Lucien (sic) Freud remporte le prix de 500 £. Bien sûr, c'est un bon artiste, très expérimenté, mais que fait-on de la concurrence si un garçon comme Lucien est autorisé à participer? Il me semble qu'il s'agit d'une curieuse exposition. Je ne mets pas en doute le travail des juges. Je suis convaincu qu'ils se sont

IAN G. LUMSDEN
**Beaverbrook's Patronage of Modern British Artists /
Le mécénat de Lord Beaverbrook auprès des artistes modernes britanniques**

and third place prizes and seriously questioned the eligibility of so established an artist as Lucian Freud who walked away with the second prize of £500.

> I can't see the fun of this Exhibition, Mr. Robertson, when Lucien [sic] Freud gets the £500. Prize. Of course he is a good artist, an experienced artist. It is no competition at all when a boy like Lucien is able to enter . . . I think it is a queer exhibition. I am not questioning the judges. I am sure they did perfectly right. I am questioning the use of such an exhibition, Mr. Robertson. It is no encouragement to young people at all. How can a lot of lads who have never had any success at all in painting compete with Lucien Freud?[47]

The future of the entire enterprise is thrown into question with Beaverbrook's conclusion. "Mr. Robertson, I would look into this whole situation and talk it over with Mr. Le Roux, because I don't think there is anything in it for the future." Defeated, Robertson informs Beaverbrook that the exhibition has not been as "successful as we had hoped." The dismissal of this exhibition as a failure was slightly precipitous, neglecting the long-term benefits accruing to a generation of young British artists. Michael Wardell perceptively assesses Beaverbrook's underlying motivation.

> In the period between the two wars, Lord Beaverbrook made an outstanding contribution to art in Britain by his series of *Daily Express* Young Artists' Exhibitions. In promoting them, I think he was moved less by a desire to render service to art than by his constant preoccupation with helping young men and women to assert themselves and claim their place in the sun. He has always seemed to see youth as oppressed and confined under a crust of privilege, inertia and intolerance created by the established order of old men, the young writhing and wriggling to get out and claim their dues; and Beaverbrook has been ever ready to crack a bit of crust off with a zeal that has occasionally attracted the criticism of the elderly and the orthodox.[48]

parfaitement acquittés de leur tâche. Je mets en doute l'utilité d'une telle exposition, M. Robertson. Elle n'encourage pas du tout les jeunes. Comment des gamins qui n'ont encore connu aucun succès dans le domaine de la peinture peuvent-ils concurrencer Lucien Freud?[47]

L'avenir de toute cette entreprise est remise en question quand Beaverbrook en vient à sa conclusion. « M. Robertson, j'examinerai l'ensemble de la situation et en parlerai avec M. Le Roux, car je ne crois pas qu'il y ait place pour un tel événement à l'avenir. » Vaincu, Robertson informe Beaverbrook que l'exposition n'a pas connu « le succès escompté ». L'abandon de cette exposition pour cause d'échec était quelque peu précipité, puisqu'on ne tenait pas compte des avantages qu'allait en tirer toute une génération de jeunes artistes britanniques. Michael Wardell a cerné avec perspicacité la motivation sous-jacente de Beaverbrook :

> Pendant l'entre-deux-guerres, Lord Beaverbrook contribua grandement à l'art en Grande-Bretagne grâce à sa série d'expositions *Daily Express* consacrées aux jeunes artistes. Je crois que ce qui l'incita à mettre sur pied ces expositions n'était pas tant son désir d'appuyer les arts, que la préoccupation constante qu'il avait d'aider les jeunes hommes et les jeunes femmes à s'affirmer et à faire leur place au soleil. Il semble qu'il ait toujours considéré la jeunesse comme opprimée, emprisonnée sous une croûte de privilèges, victime de l'inertie et de l'intolérance engendrées par l'ordre établi par des hommes mûrs, les jeunes devant faire des pieds et des mains pour s'échapper et réclamer leur dû. Beaverbrook était même prêt à briser un morceau de cette croûte avec un zèle qui, à l'occasion, lui attira les foudres des personnalités plus âgées et des orthodoxes.[48]

Beaverbrook ne perdit pas de temps à regretter une exposition qui, apparemment, avait fait son temps, et se tourna vers la galerie qu'il projetait à Fredericton.

Aucun artiste ne profita autant du mécénat de Beaverbrook que Graham Sutherland. La relation entre l'artiste et son mécène débuta au printemps de 1951, avec le retour de Sutherland à Cap-d'Ail, à la faveur du succès que

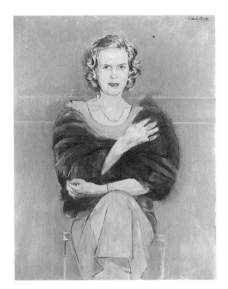

Fig. / ill. 8
Graham Sutherland, **Mrs. John David Eaton**, 1957
Collection: The Beaverbrook Art Gallery /
La Galerie d'art Beaverbrook

Beaverbrook did not waste any time lamenting an exhibition which had apparently outlived its usefulness but instead moved ahead with his plans for his gallery in Fredericton.

No artist received more patronage from Beaverbrook than Graham Sutherland. The relationship between artist and patron began in the spring of 1951 with Sutherland back in Cap d'Ail, in the wake of the acclaim garnered by his portrait of Somerset Maugham, to begin the Beaverbrook portrait (cat. no. 46).[49] The portrait had been commissioned by the staff of the Beaverbrook Newspapers as a birthday present. The mercurial nature of his new subject became immediately apparent as the artist recounts in a letter to Sir Kenneth Clark:

> I found him very agreeable and amusing and entertaining. As a sitter he never keeps still, neither as regards the whole head, nor the individual features on it, for, literally, one second. I had to crawl around his face to see what I was drawing a second before I made a lot of *very* indifferent drawings and one colour sketch. But he has a thousand "faces," and it is difficult consciously to select one which seems to be the real person. Alternately he was blasting someone to hell on the telephone, or in retrospective contemplation, or allowing his face to light up with love of his granddaughter, who is the apple of his eye — or comparing the appearance of the Pope ("little rat") adversely with that of the Moderator of the Church of Scotland, or singing hymns![50]

son portrait de Somerset Maugham lui avait valu, pour entreprendre celui de Beaverbrook (nº de catalogue 46).[49] Le portrait était un présent commandé par les employés des journaux de Beaverbrook pour l'anniversaire de leur patron. Le caractère plein de vivacité et d'entrain de son nouveau sujet sauta immédiatement aux yeux de Sutherland, comme le rapporte l'artiste dans une lettre à Sir Kenneth Clark :

> Je l'ai trouvé très agréable et amusant, divertissant. C'est un sujet qui ne demeure jamais en place une seule seconde, qu'il s'agisse de la tête entière ou de chacun des traits de son visage. J'ai dû tourner autour de son visage pour retrouver ce que je dessinais une seconde plus tôt. J'ai réalisé de nombreux dessins *sans* grand caractère et un croquis en couleur . . . Mais il possède mille « visages », et il est difficile d'en choisir consciemment un qui semble refléter la personne réelle. Un moment, il attaque quelqu'un à boulets rouges au téléphone, tombe ensuite en contemplation à quelque souvenir; son visage s'illumine soudain, empreint d'amour pour sa petite-fille, la prunelle de ses yeux, puis il compare l'apparence désavantageuse du pape (« un petit rat ») avec celle du modérateur de l'Église d'Écosse, ou encore il entonne des hymnes![50]

Sutherland connut de nombreux problèmes : « La tâche n'a pas été facile avec le portrait de Beaver, et je n'ai pas encore fini. Je suis complètement démoralisé. »[51] Finalement, le portrait fut terminé en novembre et livré à Arlington House par l'épouse de l'artiste, Kathleen, sur quoi Beaverbrook déclara : « c'est un scandale, mais c'est un chef-d'œuvre. »[52] L'œuvre de Sutherland fut bientôt prêtée à la Tate Gallery, à laquelle elle était initialement destinée. En 1952, elle fut exposée au pavillon britannique de la Biennale de Venise.

Bien que Beaverbrook ne joua aucun rôle direct dans les négociations de Sutherland pour peindre le portrait maintenant honni de Churchill qui devait être offert à l'homme d'État par la Chambre des lords et la Chambre des communes à l'occasion de son quatre-vingtième anniversaire, il encouragea Sutherland à relever le défi. Dans le cas du portrait de Signy Eaton (ill. 8) peint en 1957, Beaverbrook intervint directement, dissuadant

IAN G. LUMSDEN
Beaverbrook's Patronage of Modern British Artists /
Le mécénat de Lord Beaverbrook auprès des artistes modernes britanniques

Fig. / ill. 9
Graham Sutherland, **Helena Rubinstein**, 1957
Collection: The Beaverbrook Foundation

Sutherland encountered numerous problems: "I've been through hell over Beaver's portrait and haven't finished yet. Completely demoralized."[51] Eventually the portrait was finished in November and was delivered to Arlington House by the artist's wife, Kathleen, whereupon Beaverbrook pronounced, "it's an outrage — but it's a masterpiece."[52] Sutherland's portrait was soon placed on loan to The Tate Gallery, which originally was destined to be its final resting place. In 1952, it was featured in the British Pavilion of the Venice Biennale.

Although Beaverbrook played no direct role in the negotiations with Sutherland to paint the now infamous portrait of Churchill for presentation by the House of Lords and the House of Commons on his eightieth birthday, he did encourage Sutherland to take on the challenge. In the case of Signy Eaton's portrait (Fig. 8) painted in 1957, Beaverbrook directly intervened, dissuading Signy and her department store magnate husband, John David, from commissioning Pietro Annigoni, a decision which the Eatons ultimately came to regret. The sittings took place at Sutherland's home at Trottiscliffe, Kent, and early on Mrs. Eaton expressed her apprehension regarding the mouth which appeared sour to her. Sutherland delivered the finished portrait to her rented villa at Antibes in July. Incurring the disfavour of her husband and friends in Toronto, the painting was dispatched to Fredericton as a gift to Lord Beaverbrook's yet-to-be-built art gallery, an appropriate gesture in terms of the role he had played as its facilitator. Acknowledging that the portrait had been executed while at an emotional low in her life, she said: "I was relieved

Signy et son mari John David, le magnat des magasins à rayons, de passer la commande à Pietro Annigoni, une décision que le couple finit par regretter. Les séances de pose eurent lieu chez Sutherland à Trottiscliffe, dans le Kent, et rapidement, M^me Eaton exprima son mécontentement à propos de la bouche, qui lui semblait amère. En juillet, Sutherland livra le portrait terminé à la villa que M^me Eaton louait à Antibes. Son mari et ses amis de Toronto désapprouvant le portrait, elle l'envoya à Fredericton pour en faire don à la galerie d'art projetée par Lord Beaverbrook, geste élégant si on songe au rôle que Beaverbrook avait joué dans la réalisation de ce portrait. Reconnaissant que l'œuvre avait été peinte à une période creuse de sa vie, sur le plan émotionnel, elle déclara : « J'ai été soulagée de m'en défaire car, mystérieusement, quand je me regardais dans le miroir, j'y voyais un reflet fidèle de ce que Graham avait peint. »[53]

Quand il commença à réunir la collection pour la galerie qu'il projetait, Beaverbrook décida d'en faire une « grande galerie vouée à Sutherland » et, à cette fin, il entreprit d'acheter autant d'études que possible du portrait honni de Churchill. Il pria Sutherland de lui vendre non seulement les croquis à l'huile, mais aussi les études à l'encre et au graphite sur papier pelure qui ne quittaient habituellement jamais son studio. Il y eut de longues palabres avec le marchand d'art Alfred Hecht, à propos du profil de Churchill sur fond noir. Beaverbrook envisagea même l'éventualité de demander à Lady Churchill de lui prêter ou de lui vendre le portrait final rejeté pour sa galerie. Il y avait en outre le portrait en pied de Helena Rubinstein (ill. 9) et plusieurs dessins préliminaires pour lesquels il débours a la somme de 3 500 £. Des études à l'huile et au graphite pour les portraits de Edward Sackville-West (n^os de catalogue 47 et 48) et de Somerset Maugham (n^o de catalogue 44) complétaient l'ensemble des portraits réalisés par Sutherland qui allaient faire partie de la collection de la nouvelle galerie. On y ajouta trois paysages « organiques », dont *Men Walking,* 1950 (n^o de catalogue 45) et quelques études sur papier d'aigles héraldiques, préparatifs en vue de la tapisserie de la cathédrale de Coventry (n^o de catalogue 50).

À l'instigation de son ami Le Roux Smith Le Roux, Sutherland fut consulté relativement aux acquisitions pour la galerie de Fredericton. Au départ, Le Roux voulait que Sutherland appuie la douteuse recommandation qu'il avait faite à Beaverbrook d'acquérir la toile attribuée à Constable, *View of the Stour, Dedham* (aussi connue sous le nom de *Flatfort Mill*), dont la

to take it down, because in some uncanny way, when I looked in the mirror I saw a reflection of myself as Graham had depicted me."[53]

At the commencement of the formation of the collection for the gallery he was planning, Beaverbrook had decided to make it "the great Sutherland gallery," and to that end set out to buy as many of the studies for the rejected Churchill portrait as he could. He petitioned Sutherland not only for the oil sketches but also for the ink and graphite studies on onion skin which usually never left his studio. There were protracted exchanges with the dealer, Alfred Hecht, regarding the profile of Churchill's head on a black ground. Beaverbrook even considered the prospect of requesting the loan or purchase of the rejected definitive portrait from Lady Churchill for his gallery. Added to this cache were the standing version of the portrait of Helena Rubinstein (Fig. 9) and several preliminary drawings for which he paid £3500. Oil and graphite studies of the portraits of Edward Sackville-West (cat. nos. 47 and 48) and Somerset Maugham (cat. no. 44) completed Sutherland's portrait representation. To these were added three "organic" landscapes including *Men Walking*, 1950 (cat. no. 45) and a couple of paper studies of heraldic eagles, preparatory to the Coventry Cathedral tapestry (cat. no. 50).

Through the aegis of his friend, Le Roux Smith Le Roux, Sutherland's counsel was sought regarding the acquisitions policy for the gallery in Fredericton. Originally Le Roux sought out Sutherland to support his questionable recommendation to Beaverbrook for the acquisition of the alleged Constable painting, *View of the Stour, Dedham* (also known as *Flatford Mill*) with its deficient provenance,[54] but he also proffered advice on the contemporary section. It was Sutherland's opinion that a better collection would be formed if the number of works by individual artists was not limited so severely. To this end, he recommended the acquisition of more works by Steer, Sickert, and Matthew Smith. (Obviously, in the case of this restriction there could be exceptions, as witnessed by the forty-seven works by Sutherland in the collection.) Le Roux wrote to his employer: "He [Sutherland] is also letting me have a list of painters he would advise us to have represented but I fear the list will contain the names of men whose work you have already turned down on the grounds of style."[55] This is, of course, a reference to work that veered toward the abstract.

provenance était incertaine,[54] mais il offrit également ses conseils pour la section contemporaine. Sutherland était d'avis qu'on réunirait une collection plus intéressante si le nombre de tableaux de chaque artiste n'était pas si étroitement limité. Il recommanda donc l'acquisition d'autres tableaux de Steer, Sickert et Matthew Smith (il est clair qu'en ce qui concerne cette restriction, il pourrait y avoir des exceptions comme en témoignent les quarante-sept œuvres de Sutherland au sein de la collection). Le Roux écrivit à son employeur : « Il (Sutherland) me donnera également une liste des peintres qui, selon lui, devraient être représentés, mais je crains que cette liste ne contienne le nom de peintres dont vous avez déjà rejeté le travail à cause du style. »[55] Cette remarque fait référence, bien sûr, à des œuvres tournées vers l'abstrait.

Une partie de l'attrait qu'exerçait Beaverbrook sur Sutherland s'explique par le pouvoir. Le fait que Beaverbrook utilisait sans scrupules ses journaux pour appuyer les causes qu'il défendait, dont celle de Graham, était sans contredit intéressant. Il est évident que les journaux de Beaverbrook consacrèrent de l'espace incalculable à Sutherland et aux nombreuses commandes qu'il reçut et aux marques d'approbation que lui valut son rôle de premier plan dans le monde de l'art contemporain. Toutefois, la position de Beaverbrook à l'endroit de ses protégés changeait souvent du tout au tout, la critique se faisant plus forte au fur et à mesure que l'acolyte acquérait de l'indépendance. Les critiques de Sutherland à propos de la qualité de la reproduction de son portrait de l'héritière Daisy Fellowes, dans le *Daily Express,* souleva l'ire de son principal actionnaire : « Voici une lettre de Graham Sutherland qui se plaint, se plaint et se plaint . . . Envoyez-la aux archives à Cherkley. »[56]

D'un autre côté, il fit montre d'une fierté toute paternaliste lorsque Sutherland reçut l'Ordre du Mérite en 1957, jugeant que cet honneur rejaillissait en quelque sorte sur la galerie qui allait ouvrir à Fredericton et qui allait contenir tant d'œuvres de Sutherland.

Ce fut en partie sur la recommandation de Graham Sutherland que Beaverbrook en vint à retenir les services de Le Roux Smith Le Roux, un Sud-Africain raffiné, d'abord comme journaliste au *Evening Standard,* ensuite comme agent pour réunir la collection qui viendrait meubler sa galerie.

Ce fut sans contredit la période la plus soutenue du mécénat de

IAN G. LUMSDEN
Beaverbrook's Patronage of Modern British Artists /
Le mécénat de Lord Beaverbrook auprès des artistes modernes britanniques

Part of the attraction that Beaverbrook held for Sutherland was power. The fact that Beaverbrook was shameless in the deployment of his newspapers to champion his causes, Graham being one of them, was undeniably compelling. Certainly the Beaverbrook newspapers devoted untold column inches to Sutherland and his numerous commissions and accolades vouchsafing the pre-eminent position he occupied in the contemporary art world. But Beaverbrook's position toward his protégés often ran hot and cold, the level of criticism increasing in direct relation to the growing independence of the acolyte. Sutherland's criticism of the quality of the reproduction of his portrait of the heiress, Daisy Fellowes, in the *Daily Express* provoked an outburst from its principal shareholder: "Here is a Graham Sutherland letter complaining, complaining, complaining . . . Send it down to the Archives at Cherkley."[56] On the other hand, he basked in a paternal pride upon the induction of Sutherland into the Order of Merit in 1957, feeling that the gallery-to-be in Fredericton which held so many of his works somehow shared in the honour.

It was, in part, upon the recommendation of Graham Sutherland that Beaverbrook came to engage the debonair South African, Le Roux Smith Le Roux, first as a writer for the *Evening Standard*, then as an agent for Beaverbrook in assembling the collection for his gallery.

Certainly this was the most sustained period of Beaverbrook's patronage of modern British artists, but unlike other major 20th century collectors in this area such as Sir Michael Sadler, Sir Edward Marsh, John Quinn or his fellow Canadian, Vincent Massey, Beaverbrook lacked the confidence of a connoisseur and consequently enlisted a myriad of advisors. He appreciated pictures which placed a primacy upon literary values, in other words, paintings which told a story. He had little time for artists who prioritized formal values over associative ones, as is well known by his denunciation of abstract art and the degree to which it was not represented in his gallery in Fredericton.

Soon after he had been engaged by the *Standard*, Le Roux found himself functioning as a liaison between the art dealers and auction rooms, regularly having paintings delivered to Beaverbrook's flat in Arlington House for his consideration. Uncertain though he may have been in creating the appropriate balance in his collection, nothing was acquired without his approval. Beaverbrook became almost obsessed

Beaverbrook pour les artistes britanniques modernes. Malgré cela, contrairement à la plupart des grands collectionneurs du XXe siècle dans ce domaine, comme Sir Michael Sadler, Sir Edward Marsh, John Quinn, ou encore son compatriote Vincent Massey, Beaverbrook n'avait pas l'assurance d'un connaisseur; c'est pourquoi il eut recours à une myriade de conseillers. Il appréciait les tableaux qui mettaient en lumière les valeurs littéraires, en d'autres mots, les tableaux qui racontaient une histoire. Il n'avait pas beaucoup de temps à consacrer aux artistes qui donnaient la priorité à la forme au détriment de la représentation, comme le démontre très bien sa dénonciation de l'art abstrait, si peu représenté dans sa galerie de Fredericton.

Peu après avoir été engagé par le *Standard*, Le Roux agit comme agent de liaison entre les marchands d'art et les salles de vente, faisant régulièrement livrer les tableaux à l'appartement de Beaverbrook à Arlington House pour qu'il puisse les examiner. Bien que Beaverbrook ne savait pas exactement comment créer une collection à l'équilibre parfait, aucune toile n'était acquise sans son approbation. L'idée de payer plus cher que le prix du marché l'obsédait littéralement, d'autant plus que les acteurs dudit marché connaissaient parfaitement son enthousiasme à l'idée de réunir une collection pour sa galerie.

Dans un message enregistré à sa secrétaire du 18 mars 1955, Beaverbrook en fait la démonstration : « J'ai l'impression de payer des prix beaucoup plus élevés à (Augustus) John que les prix qui ont cours ici. Beaucoup plus élevés. »[57] C'est peut-être le prix qui incita Beaverbrook à retourner le tableau de John *Irish Girl* à Knoedlers à New York en échange d'un crédit de 1 000 $ applicable à l'achat du tableau de Joshua Reynolds *Mrs. Thrale and her Daughter, Hester*. Dans une note adressée par Mme Ince à Leroux, elle explique que, peu importe à quel point il désire un tableau, Beaverbrook n'est pas prêt pour autant à le payer n'importe quel prix. « Lord Beaverbrook est d'avis que le croquis de Churchill que possède Hecht ne vaut pas 1 500 £. »[58]

Compte tenu de son mandat, Le Roux fit montre de diligence et, à peine un mois après avoir été engagé, il annonça qu'il était prêt à faire livrer douze toiles de peintres britanniques modernes provenant de cinq différents marchands d'art pour les faire approuver. Chez Agnew's, il avait retenu un paysage de Wilson Steer; chez Arthur Tooth and Son, une nature morte de

with the prospect of paying more than the fair market price, especially in view of the market's cognizance of his all-consuming interest in building a collection for his gallery.

In a soundscriber message to his secretary, March 18, 1955, Beaverbrook evinces that: "I seem to be paying much higher prices to [Augustus] John than these prices which prevail here. Very much higher prices."[57] It may have been the price which resulted in Beaverbrook returning the John painting, *Irish Girl*, to Knoedlers in New York for a $1000 credit against the purchase of Joshua Reynolds's *Mrs. Thrale and her Daughter, Hester*. In a memorandum from Mrs. Ince to Le Roux, Beaverbrook demonstrated that, as badly as he might want a picture, he was not prepared to pay any price for it. "Lord Beaverbrook says the sketch of Churchill held by Hecht is not worth £1500 in his opinion."[58]

Given his mandate, Le Roux moved with haste, and barely one month after his engagement announced that he had arranged to have twelve modern British paintings from five different dealers delivered to his flat for approval. From Agnew's came a Wilson Steer landscape; from Arthur Tooth and Son, a Matthew Smith still-life, one Edward Wadsworth landscape, a Paul Nash landscape with the note "I think we can find a better one," and two Stanley Spencer religious subjects, one a Resurrection; from Redfern Galleries, a painting by Christopher Wood ("a bargain") and one by Wyndham Lewis; from Gimpel Brothers, a Ben Nicholson abstract painting, an Ivon Hitchens and a Francis Bacon, *Yawning Man* (also "a bargain"); and finally, from Lefevre Galleries, a still-life by Peploe.[59] The majority of these recommended acquisitions met with the approval of Le Roux's "senior partner" and save for the Francis Bacon and the Nicholson abstract work, all constitute part of the gallery's collection.

Many of Le Roux's recommendations were not acted upon, either because they may not have been congenial to Beaverbrook's taste or because in the short period that Le Roux was engaged by Beaverbrook, barely two years, appropriate works did not present themselves on the market. This is borne out in Le Roux's letter to Beaverbrook regarding the inadequate representation of Scottish painters in the collection. "This reminds me that we have not yet filled out the Scottish 20th century side of the collection, beyond the

Matthew Smith, un paysage de Edward Wadsworth, un paysage de Paul Nash accompagné de la note suivante : « Je crois que nous pouvons trouver mieux », ainsi que deux sujets religieux de Stanley Spencer, dont une résurrection; aux Redfern Galleries, il avait déniché une toile de Christopher Wood (« une bonne affaire ») et une de Wyndham Lewis; chez Gimpel Brothers, un tableau abstrait de Ben Nicholson, un Ivon Hitchens et un Francis Bacon, *Yawning Man* (également « une bonne affaire »); et enfin, aux Lefevre Galleries, une nature morte de Peploe.[59] La majorité de ces recommandations fut approuvée par le « principal associé » de Le Roux et, exception faite des œuvres abstraites de Francis Bacon et de Nicholson, toutes trouvèrent une place dans la collection de la galerie.

Nombre des recommandations de Le Roux ne trouvèrent pas écho, soit parce qu'elles ne correspondaient pas au goût de Beaverbrook, ou tout simplement parce que dans le court laps de temps où Le Roux fut au service de Beaverbrook, deux ans à peine, aucune œuvre intéressante ne se présenta. Le Roux en fait état dans une lettre qu'il adresse à Beaverbrook et dans laquelle il souligne la faible représentation des peintres écossais au sein de la collection. « Cela me rappelle que la collection ne comble pas encore le XXᵉ siècle écossais, exception faite de la nature morte de Peploe (nᵒ de catalogue 30). Nous devrions acquérir un MacTaggart, un J.D. Ferguson et un W.G. Gillies, à tout le moins, mais on les voit rarement chez les marchands d'art londoniens. »[60]

En plus de réunir la collection, qui comprenait des œuvres historiques et contemporaines, dont un Constable et un Turner, qui s'avérèrent tous deux des pastiches, Le Roux participa directement à la sélection du site de la galerie et de l'architecte chargé de la réaliser.[61] Il fut également chargé d'organiser deux expositions à partir de la collection personnelle de Beaverbrook, qui eurent lieu à la bibliothèque Bonar Law de l'Université du Nouveau-Brunswick en 1954 et en 1955, lesquelles donnèrent aux habitants de Fredericton un avant-goût de ce que la nouvelle galerie allait leur offrir.

À la fin de la première année de travail de Le Roux, le désenchantement de Beaverbrook l'incita à envisager l'abandon de tout le projet. Dans une lettre adressée à R.A. Tweedie, Le Roux raconte que Beaverbrook « se plaint ouvertement qu'il manque de conseils fiables. Je lui ai donc dit qu'il avait trop de conseillers et, qu'à mon avis, il n'écoutait que les avis qui concordaient avec ses propres idées préconçues. Cela a considérablement

IAN G. LUMSDEN
**Beaverbrook's Patronage of Modern British Artists /
Le mécénat de Lord Beaverbrook auprès des artistes modernes britanniques**

Peploe still-life (cat. no. 30). We should have a MacTaggart, a J.D. Ferguson and a W.G. Gillies at least, but they never seem to turn up at the London dealers."[60]

In addition to assembling the collection, which included historical as well as contemporary works, to wit the acquisition of a Constable and a Turner, both of which turned out to be pastiches, Le Roux was directly involved with the selection of the site for the gallery and its architect.[61] He was also responsible for the organization of two exhibitions of Beaverbrook's personal collection held at the Bonar Law Library at the University of New Brunswick in 1954 and 1955, which furnished Frederictonians with a foretaste of what lay in store when his gallery was completed.

By the end of the first year of Le Roux's engagement, Beaverbrook's disenchantment led him to contemplate the abandonment of the entire project. In a letter to R.A. Tweedie, Le Roux recounts that Beaverbrook was "complaining pointedly that he lacked reliable advice. So I told him that he had too many advisors and from my point of view seemed only interested in advice which agreed with his own preconceptions. That cleared the air considerably but may also hasten my own demise as a member of the set-up!"[62]

Le Roux survived as Beaverbrook's advisor just another year and in the face of demands for increased accountability for his actions, he hurriedly resigned, with the reason that "he must leave immediately for consultations and treatment with specialists on the continent."[63] Beaverbrook's suspicions were aroused to the point that he had Percy Hoskins, the crime reporter for the *Daily Express,* provide a report on Le Roux. Although Beaverbrook did not pursue Le Roux, he told John Rothenstein that Le Roux had swindled him out of £40,000 and added that "the investigation that he had caused to be made had very strongly suggested that, in addition, Le Roux had been drawing secret commissions from many dealers — including some reputable ones."[64]

Other would-be advisors occupied a position on the periphery. Beaverbrook accepted Douglas Cooper's invitation to dine at Chateau de Castille. His host naturally waxed enthusiastic over the gallery's emphasis on Sutherland but could not convince Beaverbrook to venture into twentieth century French art. Sir Chester Beatty, though unsuccessful in persuading Beaverbrook of the importance of the

allégé l'atmosphère, mais a peut-être aussi hâté ma chute en tant qu'associé au projet! »[62]

Le Roux demeura conseiller de Beaverbrook une autre année et, poussé de plus en plus à rendre compte de ses actes, il démissionna bientôt, prétextant qu'il devait « quitter sans délai pour consulter des spécialistes sur le continent et y recevoir des traitements ».[63] Les soupçons de Beaverbrook étaient tels qu'il demanda à Percy Hoskins, reporter judiciaire au *Daily Express,* de faire un rapport sur Le Roux. Bien que Beaverbrook n'ait pas intenté de poursuites contre Le Roux, il déclara à John Rothenstein que Le Roux l'avait escroqué de 40 000 £, en ajoutant que « l'enquête qu'on avait dû mener laissait très fortement entendre qu'en plus, Le Roux avait secrètement obtenu des commissions de nombreux marchands d'art, dont certains très réputés. »[64]

D'autres soi-disant conseillers oeuvraient plus discrètement. Beaverbrook accepta une invitation à dîner de Douglas Cooper au Château de Castille. Son hôte se montra naturellement enthousiaste à l'idée que la galerie serait surtout consacrée à Sutherland, mais il ne put convaincre Beaverbrook de faire une incursion du côté de l'art français du XXe siècle. Sir Chester Beatty, sans réussir à persuader Beaverbrook de l'importance de l'école de Barbizon, recommanda l'acquisition d'une « très belle collection des fameux portraitistes anglais », étant donné l'accent mis sur l'art britannique, suggestion que Beaverbrook a évidemment retenue. Sir Alec Martin, président de Christie's, plaida en faveur de la représentation de formes d'expression plus expérimentales dans la galerie de Beaverbrook. Dans une note adressée à Beaverbrook, Mme Ince défend son point de vue : « D'après Sir Alec, la galerie devrait faire place, dans une certaine mesure, aux laissés-pour-compte de l'art, puisqu'il s'agit de la production actuelle et qu'une galerie doit exposer tous les genres. »[65] Cependant, pour l'essentiel, c'est l'avis de Beaverbrook lui-même qui prévalait dans le choix des œuvres qui allaient contribuer à « mes efforts d'amateur pour créer une galerie digne de ce nom au Nouveau-Brunswick. »[66]

Indubitablement, la construction de la Galerie d'art Beaverbrook et la réunion de sa collection viennent couronner les dernières années de la vie de Lord Beaverbrook, une vie ponctuée de faits marquants dans des domaines étonnants par leur diversité. Avec la minutie qui le caractérisait, il en supervisa toutes les facettes et les détails, depuis le système d'éclairage

French Barbizon painters to his collection, did recommend the acquisition of "a very fine collection of the famous English portrait painters" in view of his emphasis on British art, a suggestion that was obviously heeded. Sir Alec Martin, Chairman of Christie's, made the case for the representation of more experimental forms of expression in Beaverbrook's gallery. In a memorandum to Beaverbrook, Mrs. Ince makes his point. "The dustbin business in art Sir Alec thinks, must be exhibited in the Gallery in modest measure because after all it is the current production and it is the duty of a Gallery to show every type."[65] But essentially Beaverbrook prevailed in the selection of which works would contribute to "my amateurish efforts to build up a sensible gallery in New Brunswick."[66]

Indubitably the building of The Beaverbrook Art Gallery and the amassing of its collection were the crowning achievements in the twilight years of his life, a life punctuated by numerous high points in areas bewildering in their diversity. With characteristic thoroughness, he oversaw every facet and detail from the rectification of the woefully inadequate lighting system to the proper medieval spelling of Hillyarde, the Elizabethan miniaturist to the Queen. But his chief joy seemed to be the pictures. In the draft for an article to be published in the *Evening Standard*, James Leasor enthuses somewhat too rapturously about his publisher's all-consuming passion:

> His friends certainly know where his heart lies, for in his flat at the top of Arlington House, where behind the thick glass doors the floor is papered with torn newspaper cuttings, screwed-up letters, discarded memos, the walls are lined with paintings, some in frames, some without, some wrapped, some raw, some by the famous, others by unknowns. These are his birthday presents. Two Graham Sutherland sketches stand near a wonderful flower picture by Augustus John, next to a bust of Balzac by Rodin. Across the room is a small Orpen drawing.

Unlike Shelley's Ozymandias, Beaverbrook was not building a hollow monument to his own glory. In the role which he had repeatedly cast himself, that of a facilitator, he was creating a legacy for a

cruellement inadéquat jusqu'à la graphie médiévale de Hillyarde, miniaturiste de la reine à l'époque élisabéthaine. Mais sa plus grande joie semble être les tableaux. Dans l'ébauche d'un article qui allait paraître dans le *Evening Standard,* James Leasor encense avec un peu trop d'ardeur la grande passion de son éditeur :

> Ses amis connaissent certainement sa passion, puisque dans son appartement, au haut de Arlington House, là où, derrière les épaisses portes vitrées, le plancher est tapissé de coupures de journaux déchirées, de lettres chiffonnées, de notes jetées, les murs, eux, sont couverts de tableaux, certains encadrés, d'autres non, certains emballés, d'autres tels quels, certains réalisés par des peintres célèbres, d'autres par d'illustres inconnus. Ce sont des cadeaux d'anniversaire. Deux croquis de Graham Sutherland avoisinent de superbes fleurs peintes par Augustus John, près d'un buste de Balzac, sculpté par Rodin. De l'autre côté de la pièce, on remarque un petit dessin de Orpen.

Contrairement au Ozymandias de Shelley, Beaverbrook ne construisait pas un monument à sa propre gloire. Conformément au rôle qu'il s'était constamment donné, celui d'un animateur, il créait un héritage pour un jeune pays et ses artistes. Dans l'ébauche du discours qu'il allait prononcer le 16 septembre 1959 à l'occasion de l'ouverture officielle de la Galerie d'art Beaverbrook, il déclare ce qui suit :

> La plupart des galeries sont des témoignages de l'art de jadis. Je crois et j'espère que celle-ci sera différente. Elle appartient dans son essence à une frontière. La frontière entre des terres où les arts sont pratiqués depuis longtemps, et une terre où c'est à notre époque seulement que la peinture et la sculpture commencent à s'affirmer chez nous. Mais le but de la galerie est d'inspirer une nouvelle génération d'artistes canadiens. Il faut montrer le passé; il faut connaître le travail qui se fait ailleurs; mais en bout de ligne, c'est en tant que collection d'art canadien qu'il faut juger cette collection. Les prémices de la collection sont ici. Rien d'autres que les prémices. Une nation en plein développement ressent le besoin irrésistible de

IAN G. LUMSDEN
**Beaverbrook's Patronage of Modern British Artists /
Le mécénat de Lord Beaverbrook auprès des artistes modernes britanniques**

young country and its artists. In the draft for the speech that he would deliver on 16 September 1959, on the occasion of the official opening of The Beaverbrook Art Gallery, he reflects:

> Most art galleries are records of the art of bygone years. I believe, and certainly I hope, that this gallery may be something different. It belongs essentially to the frontier. The frontier between the lands where the arts have long been practiced and a land where, only in our time, have painting and sculpture begun to assert themselves among our people. But the purpose of this Gallery is to inspire Canadian artists of the new generation. The past must be seen. The work of other nations must be inspected. But, in the end, it is as a collection of Canadian art that this collection must be judged. The beginnings of the collection are here. No more than the beginnings. A nation as it grows up feels the irresistible urge to express itself in art. Art is a national possession - like a native tongue. And each nation as it grows up, as its character becomes definite, speaking in a distinct and unmistakable language of art. The Canadian school of painting will soon be as recognizable as the schools of Siena and Paris.[67]

Beaverbrook regarded himself as a builder, laying a foundation upon which future generations of Canadians could build and develop their own national visual language of expression.[68] Diminishing his achievements as a politician and a press lord, he furnishes his own eulogy:

> It may be that I am recalled chiefly as the builder and founder of an art gallery. The labour of age may prove more lasting than the strident achievements of youth or the aggressive toil of middle life. If this is so, I shall be content. My name will be linked with a beautiful building, with a collection of fine paintings, some of which will be imperishable relics of our time, and — most important of all in my eyes — with a fresh inspiration imparted to the art of Canada. The eyes of youth, falling upon these walls, may draw from them an impulse to create and emulate.[69]

s'exprimer dans les arts. L'art est un bien national, comme la langue. Et chaque nation au fur et à mesure qu'elle s'épanouit, que son caractère se définit, parle un langage artistique distinct qu'on reconnaît entre mille. L'école canadienne de peinture sera bientôt aussi reconnaissable que l'école de Sienne et celle de Paris.[67]

Beaverbrook se considérait comme un fondateur, posant les fondations sur lesquelles les générations futures de Canadiens pourraient construire et développer leur propre langage visuel national.[68] Faisant peu de cas de ses réalisations d'homme politique et de magnat de la presse, il fit son propre panégyrique :

> Il se peut que l'on se souvienne de moi surtout comme du constructeur et du fondateur d'une galerie d'art. Le travail d'un homme mûr peut se révéler plus durable que les réalisations éclatantes d'un jeune homme ou que le dur labeur accompli au mitan de la vie. Si c'est le cas, j'en serais heureux. Mon nom sera associé à un bel édifice, recelant une collection de tableaux admirables, dont certains constitueront des témoignages impérissables de notre époque. Plus important encore à mes yeux, cette galerie apportera un vent d'inspiration pour l'art canadien. Les jeunes dont les yeux se poseront sur ces œuvres y trouveront peut-être un élan créateur qui les poussera à imiter ces artistes.[69]

NOTES

1 Lettre de Rothenstein à Beaverbrook, 24 juillet 1956, Archives Beaverbrook, n° 15207. Bibliothèque Harriet Irving, UNB.

2 A.J.P. Taylor, *Beaverbrook*, 1972, p.624.

3 En 1917, George V octroya à Max Aitken un titre de lord héréditaire, et il devint ainsi le premier baron Beaverbrook.

4 Lord Beaverbrook, *Courage: The Story of Sir James Dunn*, 1961, p.15.

5 *Ibid.*, p.20.

6 *Ibid.*, p.230.

NOTES

1 Letter from Rothenstein to Beaverbrook – 24 July 1956 – No.15207. Beaverbrook Papers, Harriet Irving Library, U.N.B.

2 A.J.P. Taylor, *Beaverbrook* (1972), p.624.

3 An hereditary peerage was bestowed upon Max Aitken in 1917 by George V, thereby becoming First Baron Beaverbrook

4 Lord Beaverbrook, *Courage: The Story of Sir James Dunn* (1961), p.15.

5 *Ibid.*, p.20.

6 *Ibid.*, p.230

7 Lady Mary Clive, "The Little Man," in Logan Gourlay, ed., *The Beaverbrook I Knew* (1984), p.25.

8 This portrait was painted by the Australian artist, George Washington Lambert, A.R.A. (1873-1930) in 1916.

9 Lady Mary Clive, "The Little Man," in Logan Gourlay, ed., *The Beaverbrook I Knew* (1984), p.28.

10 Tom Driberg, " Robin Badfellow," in Logan Gourlay, ed., *The Beaverbrook I Knew* (1984), p.108.

11 For a list of the artists see Beaverbrook's *Courage* (1961), p.246.

12 Tom Driberg, "Robin Badfellow," in Logan Gourlay, ed., *The Beaverbrook I Knew* (1984), p.107.

13 *Ibid.*, pp.112-13.

14 Martin Green, *Children of the Sun* (1976), p.59.

15 Beaverbrook received this appointment in the newly-established ministry in February 1918 as a reward for his role in bringing Lloyd George to power in December 1916.

16 Rothermere was publisher of *The Observer* and *The Daily Mail*.

17 In effect the Canadian War Records Office had been functioning since the beginning of January at Aitken's own expense.

18 The painting (*Death of Wolfe*), Beaverbrook wrote, gives "us a means of comparing the new battle pictures with one of the greatest of the old, bringing the second battle of the Ypres into touch with the Battle of the Plains of Abraham." See Maria Tippett, *Art at the Service of War: Canada, Art and the Great War* (1984), p.45.

19 These paintings now constitute part of the permanent collection of The National Gallery of Canada.

20 Beaverbrook bribed Walker with the promise of $15,000 for acquisitions for the National Gallery in exchange for Walker's active participation in the affairs of CWMF.

21 See Ian G. Lumsden, *20th Century British Drawings in The Beaverbrook Art Gallery*, p.9.

22 Now in the collection of the National Portrait Gallery, London.

23 Munnings and John had been paid £693 and £613 respectively for works that remained undelivered after 3 years.

24 Letter from Beaverbrook to Sir Alfred Munnings – 3 September 1956 – No. 15132. Beaverbrook Papers, Harriet Irving Library. U.N.B.

25 Michael Holroyd, *Augustus John: A Biography* (1975), p.74.

7 Lady Mary Clive, « The Little Man », in Logan Gourlay, éd., *The Beaverbrook I Knew*, 1984, p.25.

8 Il s'agit d'un portrait réalisé en 1916 par l'artiste australien George Washington Lambert, membre associé de la Royal Academy (1873-1930).

9 Lady Mary Clive, « The Little Man », in Logan Gourlay, éd., *The Beaverbrook I Knew*, 1984, p.28.

10 Tom Driberg, « Robin Badfellow », in Logan Gourlay, éd., *The Beaverbrook I Knew*, 1984, p.108.

11 Pour avoir un aperçu de ces artistes, consulter l'ouvrage de Beaverbrook, *Courage, op. cit.*, 1961, p.246.

12 Tom Driberg, « Robin Badfellow », in Logan Gourlay, éd., *The Beaverbrook I Knew*, 1984, p.107.

13 *Ibid.*, pp.112-113.

14 Martin Green, *Children of the Sun*, 1976, p.59.

15 Beaverbrook accéda à ce nouveau ministère en février 1918, en remerciement de ses efforts en vue de l'arrivée au pouvoir de Lloyd George en décembre 1916.

16 Rothermere était l'éditeur des journaux *The Observer* et *The Daily Mail*.

17 Dans les faits, le Bureau canadien des archives de guerre fonctionnait depuis janvier 1916 grâce au seul financement de Aitken.

18 Beaverbrook écrit : « Cette peinture (*The Death of Wolfe*) nous offre une comparaison des nouvelles scènes de bataille et nous présente l'une des plus célèbres, qui juxtapose la deuxième bataille d'Ypres et la bataille des plaines d'Abraham ». Voir Maria Tippett, *Art at the Service of War: Canada, Art and the Great War*, 1984, p.45.

19 Ces peintures font maintenant partie de la collection permanente de la Galerie nationale du Canada.

20 Beaverbrook s'attira les bonnes grâces de Walker en lui promettant 15 000 $ destinés au programme d'acquisition de la Galerie nationale, en échange de la participation active de Walker aux affaires du Fonds de souvenirs de guerre canadiens.

21 Voir Ian G. Lumsden, *20th Century British Drawings in The Beaverbrook Art Gallery*, p.9.

22 Ces portraits font maintenant partie de la collection de la National Portrait Gallery, à Londres.

23 Munnings et John avaient reçu respectivement 693 £, et 613 £, pour des œuvres dont la livraison tardait toujours après trois ans.

24 Lettre de Beaverbrook à Sir Alfred Munnings, 3 septembre 1956, no. 15132, Archives Beaverbrook, Bibliothèque Harriet Irving, UNB.

25 Michael Holroyd, *Augustus John: A Biography*, 1975, p.74.

26 *Ibid.*, p.70.

27 *Ibid.*, p.73.

28 Lettre de John à Beaverbrook, Collection Beaverbrook, House of Lords Record Office.

29 Lord Beaverbrook, *Courage: The Story of Sir James Dunn*, 1961, pp.247-248.

30 Cette œuvre se trouve maintenant dans la collection de sa fille, Anne Dunn.

31 Anne Chisholm et Michael Davie, *Beaverbrook: A Life*, 1992, p.160.

32 Lettre de Sir William Orpen à Beaverbrook, sans date, Collection Beaverbrook, House of Lords Record Office.

33 Ces œuvres font maintenant partie de la collection de la Galerie d'art Beaverbrook.

IAN G. LUMSDEN
Beaverbrook's Patronage of Modern British Artists /
Le mécénat de Lord Beaverbrook auprès des artistes modernes britanniques

26 *Ibid.*, p.70.

27 *Ibid.,* p.73.

28 Letter from John to Beaverbrook – Beaverbrook Collection, House of Lords Record Office.

29 Lord Beaverbrook, *Courage: The Story of Sir James Dunn* (1961), pp.247-48.

30 Now in the collection of her daughter, Anne Dunn.

31 Anne Chisholm & Michael Davie, *Beaverbrook: A Life* (1992), p.160.

32 Letter from Sir Willliam Orpen to Beaverbrook – undated – Beaverbrook Collection, House of Lords Record Office.

33 This work is now in the collection of The Beaverbrook Art Gallery.

34 Letter from Orpen to Beaverbrook – 8 November 1926 – Beaverbrook Collection, House of Lords Record Office.

35 In December 1918, Beaverbrook offered to donate $25,000 if Rothermere would do the same, and the remainder of the funds would be raised through CWMF exhibitions and CWRO publications. See Maria Tippett, *Art at the Service of War* (1984), pp.98-99.

36 Maria Tippett, *Art at the Service of War* (1984), p.101.

37 The collection is now divided between the Canadian War Museum and the National Gallery of Canada.

38 Maria Tippett, *Art at the Service of War* (1984), pp.104-105.

39 Letter from F.H. Varley to Beaverbrook – 17 September 1942 – Beaverbrook Collection – House of Lords Record Office.

40 Letter from Beaverbrook to Varley – 19 October 1942 – Beaverbrook Collection – House of Lords Record Office.

41 Anne Chisholm & Michael Davie, *Beaverbrook: A Life* (1992), p.211.

42 Sir Kenneth Clark had been invited to serve as a juror but declined because he thought it in conflict with his position as Chairman of the Arts Council of Great Britain.

43 Letter from Le Roux to Beaverbrook – 29 March 1955 – No. 71083. Beaverbrook Papers, Harriet Irving Library, U.N.B.

44 Soundscriber message from Beaverbrook to Mrs. Ince – 30 March 1955 – No. 71081. Beaverbrook Papers, Harriet Irving Library, U.N.B.

45 In a letter to Beaverbrook (7 April 1955), Le Roux explains that although the average price for the 6000 works entered was only £30, the average price of the works accepted was considerably higher and correspondingly the authorised expenditure of £300 did not go as far as might have been expected. No. 71095. Beaverbrook Papers, Harriet Irving Library, U.N.B.

46 Letter from Robertson to Beaverbrook – 18 April 1955 (No. 6) – Beaverbrook Collection, House of Lords Record Office.

47 Soundscriber message from Beaverbrook to Robertson – Beaverbrook Collection, House of Lords Record Office.

48 Michael Wardell, "The Beaverbrook Art Gallery," *The Atlantic Advocate*, vol. 50, no. 1 (September 1959), p.61.

34 Lettre d'Orpen à Beaverbrook, 8 novembre 1926, Collection Beaverbrook, House of Lords Record Office.

35 En décembre 1918, Beaverbrook offrit de faire un don de 25 000 $, sous réserve d'un don semblable par Rothermere ; le reste de l'argent proviendrait des fonds recueillis par des expositions du Fonds de souvenirs de guerre canadiens et des publications du Bureau canadien des archives de guerre. Voir Maria Tippett, *Art at the Service of War*, 1984, pp. 98-99.

36 Maria Tippett, *Art at the Service of War*, 1984, p.101.

37 La collection se trouve maintenant répartie entre le Musée canadien de la guerre et la Galerie nationale du Canada.

38 Maria Tippett, *Art at the Service of War*, 1984, pp.104-105.

39 Lettre de F.H. Varley à Beaverbrook, 17 septembre 1942, Collection Beaverbrook, House of Lords Record Office.

40 Lettre de Beaverbrook à Varley, 19 octobre 1942, Collection Beaverbrook, House of Lords Record Office.

41 Anne Chisholm et Michael Davie, *Beaverbrook: A Life,* 1992, p.211.

42 Sir Kenneth Clark avait été invité à être membre du jury, mais il déclina l'invitation, alléguant un conflit avec son poste de président du Arts Council of Great Britain.

43 Lettre de Le Roux à Beaverbrook, 29 mars 1955, nº 71083, Archives Beaverbrook, Bibliothèque Harriet Irving, UNB.

44 Message enregistré de Beaverbrook à Mᵐᵉ Ince, 30 mars 1955, nº 71081, Archives Beaverbrook, Bibliothèque Harriet Irving, UNB.

45 Dans une lettre à Beaverbrook (7 avril 1955), Le Roux explique que, malgré le fait que le prix moyen des 6 000 oeuvres proposées n'était que de 30 £, le prix moyen des oeuvres acceptées était considérablement plus élevé et que, par conséquent, la dépense autorisée de 300 £ ne permettait pas d'acquérir autant d'oeuvres qu'il était prévu au départ. nº 71095, Archives Beaverbrook, Bibliothèque Harriet Irving, UNB.

46 Lettre de Robertson à Beaverbrook, 18 avril 1955, nº 6, Collection Beaverbrook, House of Lords Record Office.

47 Message enregistré de Beaverbrook à Robertson, Collection Beaverbrook, House of Lords Record Office.

48 Michael Wardell, « The Beaverbrook Art Gallery », *The Atlantic Advocate*, vol. 50, nº 1, septembre 1959, p.61.

49 Beaverbrook avait d'abord suggéré que les séances de pose se tiennent à sa résidence de la Jamaïque.

50 Roger Berthoud, *Graham Sutherland: A Biography*, 1982, pp.149-150.

51 *Ibid.*, p.150.

52 *Ibid.*, p.151.

53 *Ibid.*, p.232.

54 Finalement, Beaverbrook l'acheta pour la somme de 6 250 £ et, peu après, l'oeuvre fut discréditée par les experts. Beaverbrook était d'avis que Le Roux avait empoché une importante commission pour cette vente.

49 Beaverbrook had originally suggested that Sutherland do the sittings at his home in Jamaica.

50 Roger Berthoud, *Graham Sutherland: A Biography* (1982), pp.149-50.

51 *Ibid.*, p.150.

52 *Ibid.*, p.151.

53 *Ibid.*, p.232.

54 Eventually it was purchased by Beaverbrook for the sum of £6250 and soon thereafter it was discredited by experts. It was Beaverbrook's belief that Le Roux had pocketed a substantial commission from the sale.

55 Letter from Le Roux to Beaverbrook – 25 August 1954 – No. 70960. Beaverbrook Papers, Harriet Irving Library, U.N.B.

56 Roger Berthoud, *Graham Sutherland: A Biography* (1982), p.249.

57 Soundscriber message from Beaverbrook to Mrs. Ince – No. 71060. Beaverbrook Papers, Harriet Irving Library, U.N.B.

58 Memorandum from Mrs. Ince to Le Roux – 9 May 1955 – No. 71133. Beaverbrook Papers, Harriet Irving Library, U.N.B.

59 Letter from Le Roux to Beaverbrook – 22 June 1954 – No. 70905. Beaverbrook Papers, Harriet Irving Library, U.N.B.

60 Letter from Le Roux to Beaverbrook – 8 August 1955 – No. 71269. Beaverbrook Papers, Harriet Irving Library. U.N.B.

61 At one time Beaverbrook contemplated building the gallery in Saint John. When he reverted to Fredericton, the site was going to be Officer's Square until Le Roux suggested the site of the Fredericton Canoe Club on the St. John River.

62 R.A. Tweedie, *On With the Dance* (1986), p.173.

63 Letter from Le Roux to Beaverbrook – 26 May 1956 – No. 71394. Beaverbrook Papers, Harriet Irving Library, U.N.B.

64 John Rothenstein, *Brave Day, Hideous Night* (1966), pp.372-73.

65 Memorandum from Mrs. Ince to Beaverbrook – 7 June 1960 – Beaverbrook Collection, House of Lords Record Office.

66 Letter from Beaverbrook to Sir Chester Beatty – 22 June 1956 – No. 14937. Beaverbrook Papers, Harriet Irving Library, U.N.B.

67 Excerpts from Beaverbrook's speech for the opening of The Beaverbrook Art Gallery dated 7 August 1959 – Beaverbrook Collection, House of Lords Record Office.

68 It should be mentioned that Beaverbrook appears unaware of the native visual culture of the First Nations People and the Inuit.

69 Excerpts from Beaverbrook's speech for the opening of The Beaverbrook Art Gallery dated 7 August 1959 – Beaverbrook Collection, House of Lords Record Office.

55 Lettre de Le Roux à Beaverbrook, 25 août 1954, n° 70960, Archives Beaverbrook, Bibliothèque Harriet Irving, UNB.

56 Roger Berthoud, *Graham Sutherland: A Biography,* 1982, p.249.

57 Message enregistré de Beaverbrook à M^me Ince, n° 71060, Archives Beaverbrook, Bibliothèque Harriet Irving, UNB.

58 Note de M^me Ince à Le Roux, 9 mai 1955, n° 71133, Archives Beaverbrook, Bibliothèque Harriet Irving, UNB.

59 Lettre de Le Roux à Beaverbrook, 22 juin 1954, n° 70905, Archives Beaverbrook, Bibliothèque Harriet Irving, UNB.

60 Lettre de Le Roux à Beaverbrook, 8 août 1955, n° 71269, Archives Beaverbrook, Bibliothèque Harriet Irving, UNB.

61 À un certain moment, Beaverbrook envisagea la possibilité de construire la galerie à Saint John. Quand il opta finalement pour Fredericton, le site prévu était Officer's Square jusqu'à ce que Le Roux suggère l'emplacement du Fredericton Canoe Club, sur le fleuve Saint-Jean.

62 R.A. Tweedie, *On With the Dance,* 1986, p.173

63 Lettre de Le Roux à Beaverbrook, 26 mai 1956, n° 71394, Archives Beaverbrook, Bibliothèque Harriet Irving, UNB.

64 John Rothenstein, *Brave Day, Hideous Night,* 1966, pp.372-373.

65 Note de M^me Ince à Beaverbrook, 7 juin 1960, Collection Beaverbrook, House of Lords Record Office.

66 Lettre de Beaverbrook à Sir Chester Beatty, 22 juin 1956, n° 14937, Archives Beaverbrook, Bibliothèque Harriet Irving, UNB.

67 Extraits du discours de Beaverbrook prononcé lors de l'ouverture de la Galerie d'art Beaverbrook, le 7 août 1959, Collection Beaverbrook, House of Lords Record Office.

68 Il faut mentionner que Beaverbrook semble ne pas avoir connu la culture visuelle des premières nations et des Inuit.

69 Extraits du discours de Beaverbrook prononcé lors de l'ouverture de la Galerie d'art Beaverbrook, le 7 août 1959, Collection Beaverbrook, House of Lords Record Office.

IAN G. LUMSDEN
Beaverbrook's Patronage of Modern British Artists /
Le mécénat de Lord Beaverbrook auprès des artistes modernes britanniques

Catalogue entries

Notices de catalogue

1

A GRADUATE OF St. John's Wood School of Art in 1914, Armstrong worked in the early 1930s as a set and costume designer for theatre, as well as working on nine films for Alexander Korda between 1933 and 1953.

In the 1930s with the arrival in London of emigrés fleeing religious persecution and totalitarian régimes, European modernism began to establish a foothold there. The formation of Unit One, a group of eleven artists was announced by Paul Nash in a letter to *The Times* on 2 June 1933. Unit One brought together artists whose work reflected "the expression of a truly contemporary spirit" and who were determined to redress "the lack of structural purpose" in English art. Nash wrote: "This immunity from the responsibility of design has become a tradition nature we need not deny, but art, we are inclined to feel should control."[1]

The eleven members were John Armstrong, Paul Nash, Henry Moore, Edward Wadsworth, Wells Coates (architect), Barbara Hepworth, Edward Burra, John Bigge, Colin Lucas (architect) and Tristram Hillier, who replaced Frances Hodgkins. They exhibited at the Mayor Gallery in London and published their manifesto, called *Unit One*, comprising their individual artist's statements. Because each artist held a slightly different stance, Unit One lacked an underlying unifying principle, bringing it to a close less than two years after its founding.

In the introduction to the catalogue for the retrospective exhibition, *John Armstrong 1893-1973*, organized by the Royal Academy of Arts in 1975, the author elaborates on the technique employed in *Hyacinth in a Landscape*:

> During the forties, Armstrong developed a new technique. He covered the surface with a single colour. He then built the painting brick by brick as it were, using short strokes of colour, with a square-headed Courbet brush which allowed the original ground to show in between as part of the finished surface.[2]

The technique is slightly reminiscent of the "pointillisme" of Seurat and Signac.

DIPLÔMÉ DE LA St. John's Wood School of Art en 1914, Armstrong réalisa des décors et des costumes pour le théâtre au début des années 1930; il collabora également à neuf films d'Alexandre Korda, entre 1933 et 1953.

Dans les années 1930, avec l'arrivée d'émigrés fuyant les persécutions religieuses et les régimes totalitaires, le modernisme européen commença à s'établir solidement à Londres. Dans une lettre adressée au *Times* le 2 juin 1933, Paul Nash annonçait la fondation de Unit One, un groupe composé de onze artistes dont le travail « reflétait un esprit vraiment contemporain », déterminés à corriger « le manque d'intention structurale » dans l'art anglais. Nash écrit : « Ce refus d'assumer le motif est devenu une tradition . . . indéniable dans la nature, mais nous estimons que l'art devrait le maîtriser ». [1]

Les onze membres du groupe étaient John Armstrong, Paul Nash, Henry Moore, Edward Wadsworth, Wells Coates (architecte), Barbara Hepworth, Edward Burra, John Bigge, Colin Lucas (architecte) et Tristram Hillier, qui remplaça Frances Hodgkins. Ils exposèrent à la Mayor Gallery de Londres et publièrent un manifeste intitulé *Unit One*, contenant leurs opinions artistiques individuelles. Parce que chaque artiste y tenait une position légèrement différente, il manquait à Unit One un principe unificateur sous-jacent, ce qui précipita la dissolution du groupe moins de deux ans après sa fondation.

Dans l'introduction du catalogue de la rétrospective *John Armstrong 1893-1973*, organisée en 1975 par la Royal Academy of Arts, l'auteur décrit la technique employée dans *Hyacinth in a Landscape* :

> Durant les années 1940, Armstrong mit au point une nouvelle technique. Il recouvrit la surface d'un seul ton, puis construisit le tableau, pour ainsi dire, pierre à pierre, par petites touches de couleur appliquées avec un pinceau plat à poils courts Courbet, en laissant voir la couche de fond qui devenait ainsi partie intégrante de la surface finie. [2]

Cette technique rappelle un peu le pointillisme de Seurat et de Signac.

Of his surreal imagery, Armstrong expounds:

> The women and flowers express states of love. The flowers are simple types and suitable to the play of light, which from the association with the theatre has been imagined as coming from the footlight. Equally this may be the light of dawn or dusk, the end or beginning of an era – we are uncertain which.[3]

1 Frances Spalding, *British Art Since 1900,* 1986, p.108.
2 Mark Glazebrook, *John Armstrong 1893-1973,* 1975, unpaged.
3 Lefevre Gallery, *New Paintings by John Armstrong,* 1951.

Au sujet de son imagerie surréelle, Armstrong écrit :

> Les femmes et les fleurs symbolisent des états d'amour. Les fleurs sont simples de forme et conviennent bien au jeu de la lumière que j'ai voulu théâtrale, rappelant les feux de la rampe. Ce pourrait également être la lumière de l'aube ou celle du crépuscule, le début ou la fin d'une ère – nous ne saurions le dire. [3]

1 Frances Spalding, *British Art Since 1900,* 1986, p.108.
2 Mark Glazebrook, *John Armstrong 1893-1973,* 1975, non paginé.
3 Lefevre Gallery, *New Paintings by John Armstrong,* 1951.

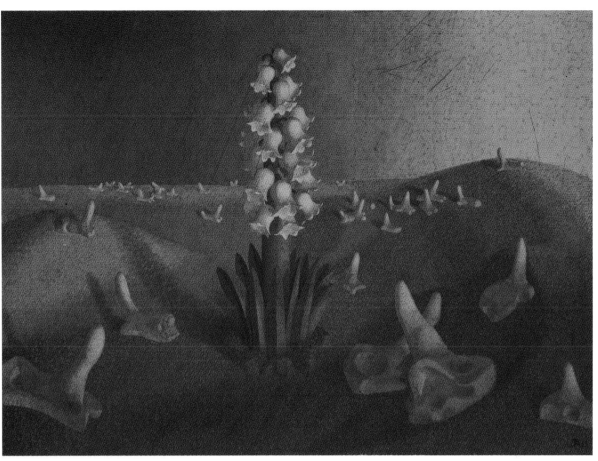

1. JOHN ARMSTRONG (1893-1973)
Hyacinth in a Landscape (jacinthe dans un paysage), 1948
tempera on pressed paperboard / tempéra sur carton rigide
21 1/4 x 29 (54 x 73.7 cm)

THIS WATERCOLOUR DRAWING of Canmore, Alberta, was executed by Bawden following a summer term as guest instructor at the Banff School of Fine Arts in 1950.

> [I] spent a week or two after the course was over nearby at Canmore, to which place I was introduced by Dr. Jackson and André Bieler & indeed shared a log hut with them. The two summers (1949 and 1950) were marvellously enjoyable – even the landscape, tho' I must admit to a distaste for unlimited conifers![1]

Bawden is, above all, a linear draughtsman, which is reflected in his interest in illustration, illumination, design, and writing. This composition has as its foundation a carefully laid down (with both pen and brush) ink substance over which has been applied a series of gouache and watercolour washes through which he has highly stylized his subject matter into simplified geometric shapes. His use of gouache is more extensive here than the series done in Banff the previous summer (three of which are in The Montreal Museum of Fine Arts) where his washes are all highly transparent (watercolour only) and the dark silhouettes outlining the shapes are much bolder in the manner of Bernard Buffet. The strong design orientation of Bawden is evident in these two works, which have the aspect of theatrical scenery.

1 Letter from Edward Bawden to Robert Lamb – 21 February 1977, Beaverbrook Art Gallery Archives.

CETTE AQUARELLE DE CANMORE, Alberta, a été exécutée par Bawden après une session d'été à la Banff School of Fine Arts en 1950, où il était professeur invité.

> Une fois le cours terminé, [j'ai] séjourné une semaine ou deux dans les environs, à Canmore, un endroit que m'ont fait connaître le docteur Jackson et André Bieler avec qui j'ai même partagé une cabane en bois rond. Ces deux étés (1949 et 1950) ont été merveilleusement agréables – même le paysage. Je dois cependant avouer que je déteste les conifères à perte de vue![1]

Bawden est avant tout un dessinateur linéaire, comme le démontre son intérêt pour l'illustration, l'enluminure, le design et l'écriture. La base de cette composition est une couche d'encre étendue soigneusement (avec une plume et un pinceau) puis recouverte d'une série de lavis de gouache et d'aquarelle desquels son motif, stylisé à l'extrême, se dégage en formes géométriques simplifiées. Il utilise ici davantage la gouache que dans les séries exécutées à Banff l'été précédent (trois desquelles se trouvent au Musée des beaux-arts de Montréal) dont les lavis sont très transparents (d'aquarelle seulement) et les silhouettes foncées autour des formes, beaucoup plus fortes, à la manière de Bernard Buffet. La forte tendance graphique de Bawden ressort dans ces deux œuvres, qui font penser à des décors de théâtre.

1 Lettre de Edward Bawden à Robert Lamb, 21 février 1977, Archives Beaverbrook.

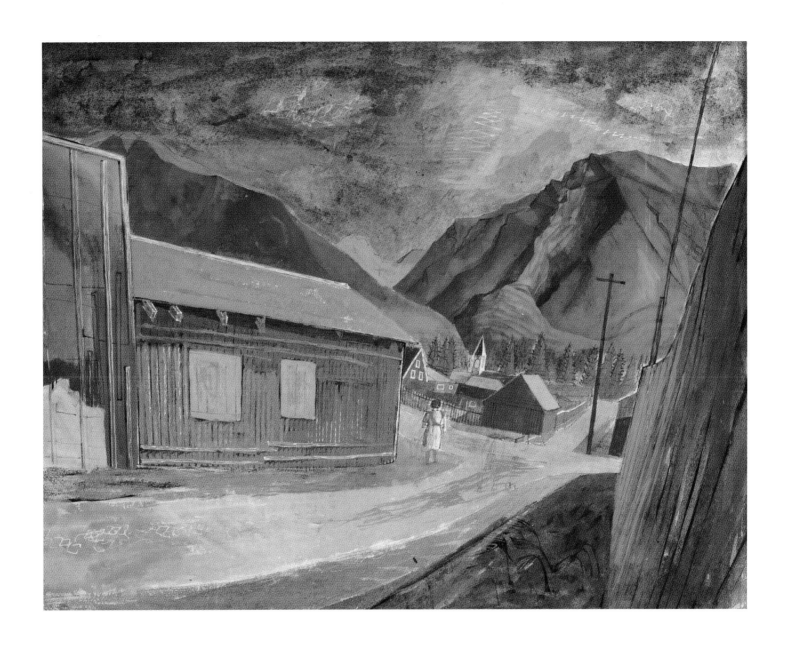

2. EDWARD BAWDEN (1903-1989)
Mount Edith, Canmore, Alberta (mont Edith, à Canmore, en Alberta), 1950
watercolour, pen and ink, and gouache on pressed paperboard / aquarelle, plume et
encre, et gouache sur carton rigide
22 5/8 x 28 5/8 (57.5 x 72.7 cm)

AT THE AGE OF SIXTEEN, Buhler enrolled at the Zurich Art School, following which he transferred to the St. Martin's School of Art, London, and then on to the Royal College of Art where he was Staff Fellow for many years. He exhibited his work as a member of the London Group and the New English Art Club.

Buhler's reputation is based upon his stark portraits of Britain's artistic and literary circles, having first come to the attention of critics for his portrait of the poet, *Stephen Spender,* executed in 1939.

In seeking to reveal the essential qualities of his subject, Buhler's approach tends to be reductive. David Wolfers explains:

> Buhler is the antithesis of a literary painter. Unlike his friend Carel Weight he abhors objects and backgrounds in a painting. His backcloth is always stark; nothing but the subject matters. There must be no distracting trimmings. He paints the subject plainly, directly, without adornments. The character is all that counts. Whatever qualities of character that are there, he believes, have a greater chance of standing out if the whole composition is simple.[1]

Buhler painted two portraits of his close friend, Francis Bacon, in 1952, one acquired by Beaverbrook and the other by Mrs. Randolph Chetwynd (subsequently sold through Sotheby's). In 1950, Bacon had sold his studio at 7 Cromwell Place to Buhler.

Buhler has also painted portraits of other artists, John Minton, and his teacher, Barnet Freedman, as well as critics, Philip Hope-Wallace and Robert Davenport, the latter monolithic portrait, painted in 1953, constituting part of the collection of The Beaverbrook Art Gallery.

For many years he exhibited his landscapes at the Royal Academy, one of which, *Landscape, Benicasim, Spain,* 1958, also forms part of the collection of The Beaverbrook Art Gallery (Buhler shared a villa with Robin Darwin near Benicasim for two summers in the late 1950s).

1 David Wolfers, "Portrait Painters of Today: Robert Buhler R.A." *The Tatler & Bystander,* 1 October 1958, p.24.

À SEIZE ANS, Buhler s'inscrivit à l'École d'art de Zurich. Il se réorienta par la suite et poursuivit ses études à la St. Martin's School of Art de Londres, puis au Royal College of Art où il enseigna pendant plusieurs années. Il exposa ses œuvres avec le London Group et le New English Art Club, groupes dont il faisait partie.

Buhler doit sa renommée à ses portraits saisissants de vérité des personnalités du milieu littéraire et artistique britanniques. Son portrait du poète *Stephen Spender,* réalisé en 1939, attira l'attention de la critique.

Afin de rendre toute la quintessence de son sujet, Buhler utilisait des procédés réductifs. David Wolfers explique :

> Buhler est à l'opposé du peintre narratif. Contrairement à son ami Carel Weight, il déteste les objets et les fonds en peinture. Dans ses œuvres, l'arrière-plan est toujours dénudé; seul le sujet est important. Aucune garniture ne doit nous en distraire. Il peint son sujet sobrement, directement, sans fioritures; le personnage est tout ce qui compte. Quelles que soient les qualités du personnage, croit-il, elles ressortent d'autant mieux que la composition du tableau est simple. [1]

En 1952, Buhler réalisa deux portraits de son grand ami, Francis Bacon. L'un fut acheté par Beaverbrook et l'autre par madame Randolph Chetwynd (revendu ultérieurement par l'entremise de Sotheby's). En 1950, Bacon vendit à Buhler son studio du 7 Cromwell Place.

Buhler fit le portrait d'autres artistes, dont John Minton et Barnet Freedman, son professeur, ainsi que ceux des critiques d'art Philip Hope-Wallace et Robert Davenport. Le portrait monumental de ce dernier peint en 1953 fait partie de la collection de la Galerie d'art Beaverbrook.

Pendant de nombreuses années, il exposa ses paysages à la Royal Academy, dont l'un, *Landscape, Benicasim, Spain,* 1958, fait également partie de la collection de la Galerie d'art Beaverbrook (Buhler partagea une villa avec Robin Darwin pendant deux étés, près de Benicasim, à la fin des années 1950).

1 David Wolfers, « Portrait Painters of Today: Robert Buhler R.A. » *The Tatler & Bystander,* 1er octobre 1958, p.24.

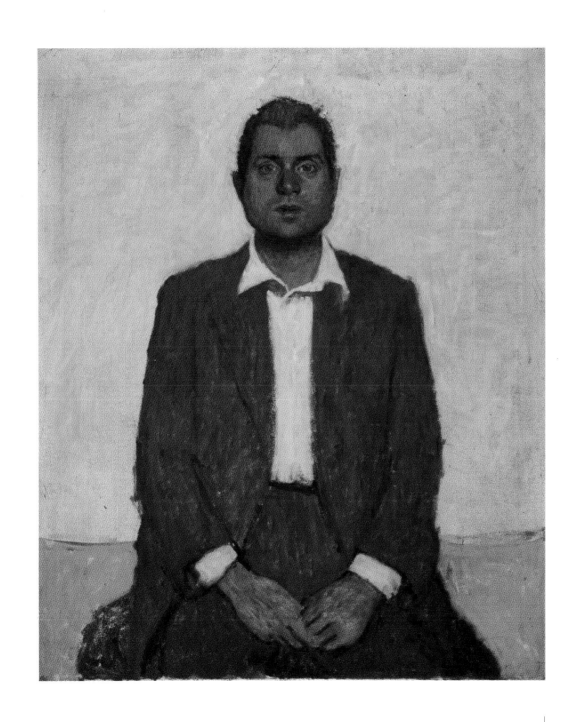

3. ROBERT BUHLER (1916-1989)
Francis Bacon, 1952
oil on canvas / huile sur toile
40 1/2 x 34 1/4 (102.9 x 87 cm)

BURRA LIVED A LARGELY reclusive life, in part due to his fragile health, working out of his parents' house near Rye. He studied at the Chelsea Polytechnic from 1921 to 1923 and at The Royal College of Art from 1923 to 1925.

His introduction to Surrealism and Dadaism came through Paul Nash, who conscripted him as a member of Unit One, exhibiting at the Art Now and Unit One exhibitions at the Mayor Gallery, London, in 1933 and 1934. Burra also showed his work at the International Surrealist Exhibition in 1936 but, although he was attracted to the humour in the Surrealists' use of collage, he ultimately found that the visible world was too compelling to be abandoned for the world of the subconscious.

Burra was attracted to the meretricious, as revealed in his documentation of the louche world of jazz bars and cafés of the red-light districts to be found in his travels to Harlem and Mexico, Paris and Toulon. The Spanish Civil War provoked a series of baroque allegories emphasizing man's capacity for cruelty and calumny with references drawn from El Greco and the early Italian masters.

By the fifties, Burra had turned toward still-life, which superficially did not appear as emotionally charged as his religious or "street-life" compositions. With the volume turned down and an apparent return to "comfortable orthodoxy," there was a sense of expectation disappointed, but not so for David Sylvester who described in the *New Statesman* the "drama in the flowerpieces" as:

> perhaps the most pungent things Burra has ever given us,
> because they are more subtle pictorially than the subject
> pictures: they are also more vividly, more intensely, striking
> and disturbing, precisely because they need nothing other
> than their spiky shapes and dashing colours to make them so.[1]

Andrew Causey outlines the multiple influences of Beardsley, Baudelaire and Huysman in Burra's movement toward Surrealism and his deeper appreciation of decadence:

> Baudelaire's *correspondances* presented Burra with possibilities
> that he explored for the rest of his life, of strange flowers
> becoming images of temptation; in Huysman's *A Rebours*,
> des Esseintes, obsessed with exotic flowers, gave them a key

BURRA VÉCUT UNE VIE très retirée, travaillant dans la maison de ses parents, près de Rye, en partie à cause de sa santé précaire. Il étudia à la Chelsea Polytechnic de 1921 à 1923 et au Royal College of Art, de 1923 à 1925.

Il doit son premier contact avec les mouvements surréaliste et dadaïste à Paul Nash, qui le recruta comme membre du groupe Unit One. Il participa aux expositions Art Now et Unit One qui eurent lieu à la Mayor Gallery, à Londres, en 1933 et 1934. Burra montra également son travail dans le cadre de l'exposition internationale du surréalisme de 1936. Malgré son attirance pour les collages humoristiques des surréalistes, Burra trouvait le monde visible trop irrésistible pour le délaisser au profit du monde de l'inconscient.

Il était fasciné par le monde interlope, comme en témoignent ses incursions dans l'univers louche des clubs de jazz et des cafés des quartiers réservés lors de ses voyages à Harlem, Mexico, Paris et Toulon. La Guerre civile espagnole lui inspira une série d'allégories baroques illustrant la cruauté et la rouerie des hommes, avec des emprunts à Le Greco et aux premiers grands maîtres italiens.

Dans les années 1950, Burra peignit des natures mortes, à première vue moins émouvantes que ses sujets religieux ou ses scènes de rue. Moins tonitruantes, apparemment ralliées à l'orthodoxie tranquille, les œuvres de Burra traduisent un sentiment d'espoir déçu. David Sylvester n'est pas de cet avis. Voici comment il décrit le « drame des compositions florales » dans le *New Statesman* :

> peut-être les œuvres les plus mordantes du corpus de Burra; plus
> subtiles au point de vue pictural que ses compositions avec
> personnages; plus vives, plus intenses, elles nous frappent et nous
> dérangent justement parce qu'elles n'ont besoin de rien d'autre que
> leurs formes piquantes et leurs couleurs criardes pour s'exprimer.[1]

Andrew Causey souligne le rôle déterminant des Beardsley, Baudelaire et Huysman dans le rapprochement de Burra du surréalisme et son goût de plus en plus marqué pour la décadence :

> Burra trouva dans les *correspondances* de Baudelaire un sujet
> d'exploration pour le reste de sa vie : d'étranges fleurs devenant
> symboles de tentation. Des Esseintes, le héros d'*À rebours*
> d'Huysman, obsédé par les fleurs exotiques, leur donne un

position in the artificial world isolated from people which he built for himself – a device which particularly appealed to Burra. For the present such fruits and flowers were adjuncts and decorations to Burra's world, but towards the end of his life they became more dominant . . . For the flamboyant colours which are a very special feature of Burra's art in 1931-33 he was indebted less to any contemporary artists than to the Douanier Rousseau, in his readiness to abandon himself to luxurious illusions, and to the literary descriptions of those like Baudelaire and Huysman, who found that intense and unnatural colours could represent the basest aspects of the human mind.[2]

The Beaverbrook Art Gallery also holds one of Burra's religious subjects, *The Entry into Jerusalem*, c. 1952.

1 Andrew Causey, *Edward Burra: Complete Catalogue* (1985), p.73.
2 *Ibid.*, p.31.

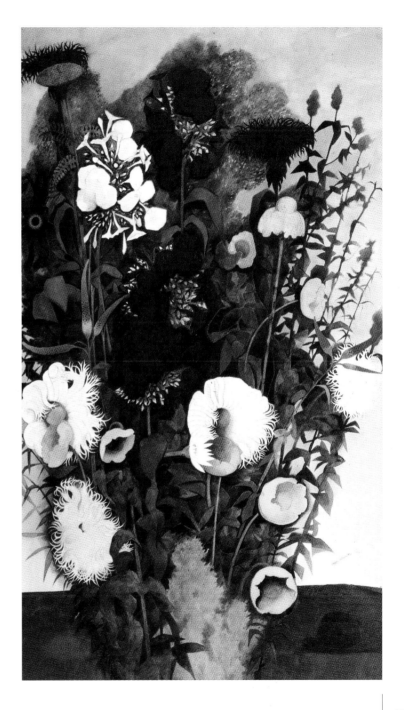

rôle-clé dans l'univers artificiel qu'il s'est construit à l'écart des humains : une trouvaille qui plut particulièrement à Burra. Jusqu'à présent, les fleurs et les fruits étaient des accessoires décoratifs dans l'univers de Burra, mais dans ses dernières œuvres, ils deviennent les éléments prédominants . . . Les tons flamboyants, caractéristiques de sa peinture entre 1931 et 1933, lui sont inspirés davantage par le douanier Rousseau que par ses contemporains; ils expriment son désir de s'abandonner aux fantasmes d'opulence et aux descriptions littéraires de Baudelaire et de Huysman, pour qui les couleurs intenses et artificielles évoquaient les aspects les plus vils de l'âme humaine.[2]

La Galerie d'art Beaverbrook possède également un sujet religieux de Burra, *The Entry into Jerusalem,* vers 1952.

1 Andrew Causey, *Edward Burra: Complete Catalogue*, 1985, p.73.
2 *Ibid.*, p.31.

4. EDWARD JOHN BURRA (1905-1976)
Mixed Flowers (fleurs diverses), 1957
watercolour and pencil on pressed paperboard / aquarelle et crayon sur carton rigide
53 x 30 5/8 (134.6 x 77.8 cm)

BORN IN NEW SOUTH WALES, Australia, de Maistre studied at the Royal Art Society and later at the Sydney Art School. Having studied music (violin), de Maistre undertook extensive study on the connections between the musical scale and the colour spectrum. As the recipient of a travelling scholarship in 1923, he visited London and Paris. In 1930, he returned to London and became a friend and mentor to Francis Bacon, with whom he held an exhibition in Bacon's London studio in winter 1930. It was, no doubt, de Maistre's interest in religious subject matter that influenced Bacon in his choice of the Crucifixion as the focus for a series he undertook in 1933, which attracted the attention and patronage of Sir Michael Sadler, the foremost collector of contemporary art in England. De Maistre exhibited in the Art Now exhibition at the Mayor Gallery in 1933.

It was a result of his travelling scholarship that he was able to spend considerable time in France (Paris and St. Jean de Luz) where "he found his place in the abstract tradition which derived, by way of Cubism, from Cézanne and Seurat, an intellectual tradition based upon structure and tending to be geometric and rectilinear."[1]

Rothenstein amplifies upon de Maistre's quest for a subject:

> De Maistre is moved, not as an eye merely but as a whole man, by the subjects he chooses. He is moved by the image of the Crucifixion and of Mary mourning over the dead Christ not because these are dramatic "subjects," or dramatic symbols, still, less simply shapes, but because he believes in the truth of what they represent.[2]

Here, Rothenstein is referring to *The Crucifixion*, 1953, in the collection of The Beaverbrook Art Gallery, and *Pietà*, 1950, in The Tate Gallery, de Maistre's "most ambitious and impressive religious paintings."[3]

Like Tristram Hillier's, *The Crucifixion*, 1954, (cat. no. 14) de Maistre has chosen to situate this dramatic biblical scene in contemporary London, with the Royal carriage transporting Princess Elizabeth to Westminster Abbey for her coronation, the same year in which de Maistre painted this work. De Maistre was the illegitimate

NATIF DE NEW SOUTH WALES, Australie, de Maistre étudia à la Royal Art Society et, plus tard, à la Sydney Art School. Ses connaissances en musique (il avait étudié le violon) l'amenèrent à entreprendre des recherches poussées sur les rapports entre la gamme musicale et le spectre des couleurs. Récipiendaire d'une bourse de voyage en 1923, il visita Londres et Paris. En 1930, de retour à Londres, il devint l'ami et le mentor de Francis Bacon, et les deux artistes exposèrent en tandem dans le studio londonien de Bacon à l'hiver 1930. Il ne fait aucun doute que l'intérêt de de Maistre pour le sujet religieux influença Bacon dans son choix de la crucifixion comme sujet central d'une série commencée en 1933, série qui lui valut l'attention et la protection de Sir Michael Sadler, le plus éminent collectionneur d'art contemporain en Angleterre. De Maistre participa à l'exposition Art Now à la Mayor Gallery en 1933.

Grâce à sa bourse de voyage, de Maistre put demeurer un certain temps en France (à Paris et à Saint-Jean-de-Luz) où il « trouva sa place dans la tradition abstraite qui découlait du cubisme dont Cézanne et Seurat étaient les précurseurs : une tradition intellectuelle basée sur la structure et à tendance géométrique et rectiligne ». [1]

Rothenstein élabore sur la quête du sujet chez de Maistre :

> De Maistre est impressionné par les sujets qu'il choisit, non seulement comme l'œil qui les regarde, mais en tant qu'homme, dans son être tout entier. Il est ému par l'image du Christ en croix et de Marie pleurant son fils, non pas en tant que sujets ou symboles dramatiques, autrement dit, en tant que formes, mais parce qu'il croit en la vérité de ce qu'ils représentent. [2]

Ici, Rothenstein décrit la *Crucifixion*, 1953, appartenant à la Galerie d'art Beaverbrook, et la *Pièta*, 1950, appartenant à la Tate Gallery, comme « les sujets religieux les plus ambitieux et les plus impressionnants » qu'ait peints de Maistre. [3]

Comme Tristram Hillier pour sa *Crucifixion* de 1954 (n° de catalogue 14), de Maistre a choisi de situer le drame biblique dans le Londres contemporain. Il incorpora à la scène le carrosse royal transportant la princesse Elizabeth à l'Abbaye de Westminster pour son couronnement,

great-grandson of the Duke of Kent, Queen Victoria's father, and maintained a cordial relationship with the Royal Family, in particular, Queen Mary.

1 John Rothenstein, *Modern English Painters: Lewis to Moore* (1956), p.497.
2 John Rothenstein, "Two Australian Painters: Roy de Maistre," *The London Magazine*, vol. 3 No. 5 (August 1963), p.37.
3 *Ibid.*, p.36.

événement qui eut lieu l'année où de Maistre peignit son tableau. De Maistre était l'arrière-petit-fils illégitime du duc de Kent, père de la reine Victoria, et entretenait des relations cordiales avec la famille royale, en particulier avec la reine Mary.

1 John Rothenstein, *Modern English Painters: Lewis to Moore*, 1956, p.497.
2 John Rothenstein, « Two Australian Painters: Roy de Maistre », *The London Magazine*, vol. 3 nº 5, août 1963, p.37.
3 *Ibid.*, p.36.

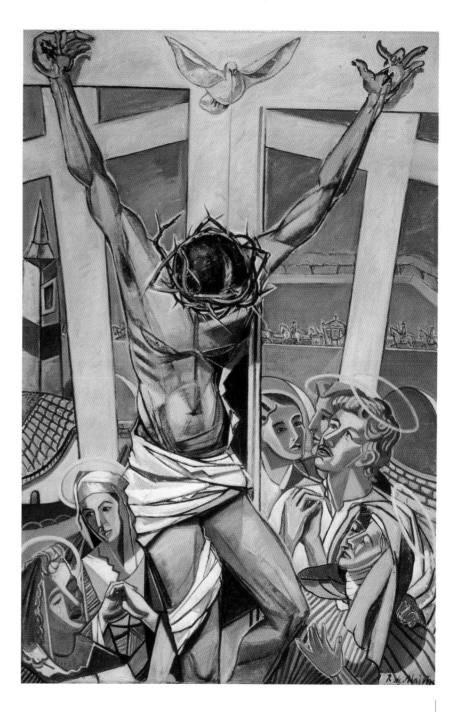

5. ROY DE MAISTRE (1894-1968)
The Crucifixion (la crucifixion), 1953
oil on canvas / huile sur toile
72 x 48 (182.9 x 121.9 cm)

RONALD OSSORY DUNLOP was born in Dublin and studied at the Manchester and Wimbledon Schools of Art. He was a founder of the Emotionist Group of Writers and Artists and a member of the London Group (1931) and the New English Art Club (1936). In 1950 he was elected to the Royal Academy

Although he is, perhaps, best remembered for his watercolours of Sussex, a substantial part of his career was devoted to painting portraits, an enormous number of which were self portraits: the exact number is reputed to be in excess of those executed by Rembrandt. This "turps sketch" of an as yet unidentified young woman was likely preparatory to a finished oil portrait which would often be characterized by an unctuous manipulation of pigment with palette knife. With a remarkable economy of means Dunlop has managed to reveal much of the character of his pensive sitter.

NATIF DE DUBLIN, Ronald Ossory Dunlop étudia à la Manchester School of Art et à la Wimbledon School of Art. Il fut l'un des fondateurs du Emotionist Group of Writers and Artists et fut également membre du London Group (1931) et du New English Art Club (1936). En 1950, il fut reçu à la Royal Academy.

On se souvient sans doute davantage de ses paysages du Sussex à l'aquarelle, quoiqu'une partie importante de la production de Dunlop soit constituée de portraits, dont un très grand nombre d'autoportraits. On dit qu'il en fit plus que Rembrandt lui-même. Ce croquis à la térébenthine qui représente une jeune femme non identifiée à ce jour était probablement une étude préparatoire à l'exécution d'un de ses portraits à l'huile, souvent caractérisés par une pâte onctueuse appliquée au couteau. Avec une remarquable économie de moyens, Dunlop réussit à révéler la personnalité de son modèle pensif.

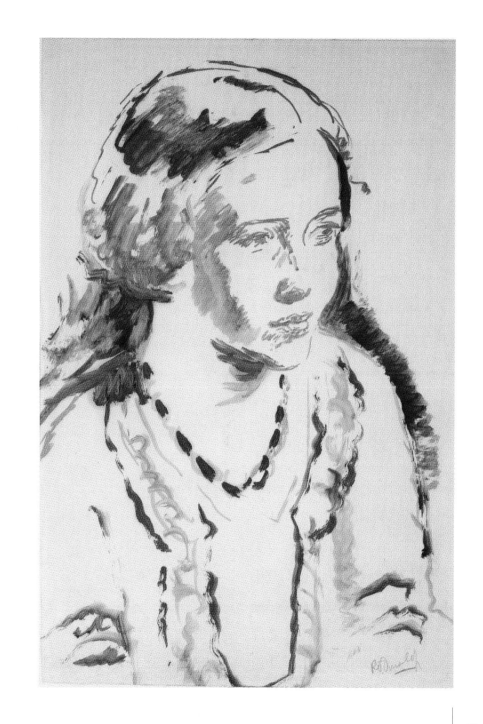

6. RONALD OSSORY DUNLOP (1894-1973)
A Young Woman (une jeune femme), c. / vers 1930
oil and watercolour on paper laid on pressed paperboard / huile et aquarelle sur
papier appliqué sur carton rigide
21 5/8 x 15 5/8 (54.9 x 39.7 cm)

7

LUCIAN FREUD HAS BEEN hailed by art critics as both "the greatest living realist"[1] and "one of the greatest portrayers of the individual human being in European Art,"[2] accolades scarcely ever directed toward a British artist by the "official" art world.

Largely self-taught, Freud did study briefly with the British artist, Cedric Morris,[3] from whom certain stylistic elements were appropriated into Freud's "quasi-surrealist, predominately linear"[4] style, which characterized his work for the decade between the mid-forties and mid-fifties.

In *Hotel Bedroom*, there is an extraordinary compression to the rendering of the double-portrait of the artist and his wife, Lady Caroline Blackwood,[5] which with its Gothic overtones is redolent of the Flemish workshops of the fifteenth century. The locale is a tiny hotel bedroom of the Hotel Louisiâna, Rue de Seine, Paris VI, where the artist and his second wife spent part of the winter of 1953/54. The painting emanates an element of drama usually absent from his work and the attendant anxiety might reflect more upon the discomforture of their accommodation than a dramatic turn in their relationship, which is supported by the tenderness in the rendering of his wife's delicate condition.

Freud's invasive exposition of the excoriated psyche of his sitter comes at a price. John Russell alludes to the risks involved in the following:

> When he [Lucian] put himself in the picture as he did in *Hotel Bedroom* (1954), he looked as if he had been skinned alive by his own hand; suddenly we realize there is a point beyond which interrogation and torture are one and the same thing.[6]

Hotel Bedroom constitutes a sign-post marking the culmination of these linear compositions, with their peculiar admixture of elements of naiveté and sophistication imbuing them with a certain poetic lyricism. At the time that Freud's marriage to Caroline Blackwood was starting to unravel he exchanged his sable brushes for hog hair and the solitary confinement that marked his early compositions began to move toward the painterly continuum with the increasingly gestural application of unctuous pigment with a brushstroke that did

LUCIAN FREUD A ÉTÉ proclamé par les critiques d'art à la fois comme « le plus grand réaliste vivant »[1] et « l'un des plus grands portraitistes de l'être humain de l'art européen »,[2] soit des éloges presque jamais accordés à un artiste britannique par le monde « officiel » de l'art.

Essentiellement autodidacte, Freud a étudié brièvement avec un artiste britannique du nom de Cedric Morris,[3] dont il s'est approprié certains éléments stylistiques que l'on retrouve dans son style « quasi-surréaliste, et surtout linéaire »[4] qui caractérise son œuvre durant la décennie qui va du milieu des années 40 au milieu des années 50.

Dans *Hotel Bedroom*, on perçoit une extraordinaire compression du rendu du double-portrait de l'artiste et de son épouse, Lady Caroline Blackwood,[5] dont les tonalités gothiques rappellent les ateliers flamands du XVe siècle. Il s'agit d'une minuscule chambre de l'Hôtel Louisiâna, rue de Seine, Paris VI, où l'artiste et sa seconde épouse ont passé une partie de l'hiver de 1953-1954. Cette toile dégage un certain élément dramatique habituellement absent de son œuvre, mais l'anxiété latente reflète sans doute davantage l'inconfort de l'endroit que la tournure dramatique de leur relation, car on voit bien la tendresse dans le rendu de l'état délicat de son épouse.

La façon qu'a Freud de mettre à nu l'âme de son modèle comporte un prix à payer. John Russell fait allusion à ce risque dans l'extrait suivant :

> Lorsqu'il [Lucian] se met lui-même en situation, comme dans *Hotel Bedroom* (1954), il donne l'impression d'avoir été écorché vivant de sa propre main; tout à coup, on constate qu'il existe un point au-delà duquel l'interrogation et la torture sont une seule et même chose.[6]

Hotel Bedroom constitue un jalon marquant le point culminant de ces compositions linéaires avec leur fusion particulière d'éléments de naïveté et de sophistication imbus d'un certain lyrisme poétique. À l'époque où son mariage avec Caroline Blackwood commençait à se dissoudre, Freud a remplacé ses pinceaux à poil de martre par des pinceaux à poil de porc, et l'isolement solitaire qui a marqué ses premières compositions a peu à peu fait place au continuum pictural avec une application de plus en plus gestuelle de pigment onctueux dont le coup de pinceau est clairement

not deny itself. Ultimately the pigment no longer represents flesh but becomes flesh in Freud's mature monolithic portraits of Leigh Bowery and Sue Tilley. Freud has said he wants his portraits to be *of* people, not *like* them.

The jury for the 1955 *Daily Express Young Artists' Exhibition*, comprising Graham Sutherland, Sir Herbert Read, Professor Anthony Blunt and Le Roux Smith Le Roux, awarded *Hotel Bedroom* the £500 second prize.

1 Robert Hughes.
2 Bruce Bernard, *Lucian Freud* (1996).
3 At Morris's school in Dedham in 1939.
4 John Rothenstein, "Lucian Freud," *Art and Literature 12*, Spring 1967, p.119.
5 Daughter of the 4th Marquess of Dufferin and Ava and a descendant of the former Governor General of Canada.
6 John Russell, *Lucian Freud* (exh. cat.), Arts Council of Great Britain, 1974.

visible. Le pigment finit par ne plus représenter mais par devenir la chair dans les portraits monolithiques matures de Leigh Bowery et Sue Tilley. Freud a dit qu'il voulait que ses portraits soient *une partie de* ses modèles et non seulement *une illustration*.

Le jury de l'*Exposition de jeunes artistes du Daily Express* de 1955, dont faisaient partie Graham Sutherland, Sir Herbert Read, le professeur Anthony Blunt et Le Roux Smith Le Roux, a accordé à *Hotel Bedroom* le deuxième prix d'une valeur de 500 £.

1 Robert Hughes.
2 Bruce Bernard, *Lucian Freud,* 1996.
3 À l'école Morris à Dedham en 1939.
4 John Rothenstein, « Lucian Freud », *Art and Literature 12*, printemps 1967, p.119.
5 Fille du 4ᵉ Marquis de Dufferin et Ava, et une descendante de l'ancien gouverneur général du Canada.
6 John Russell, *Lucian Freud* (cat. de l'exp.), Arts Council of Great Britain, 1974.

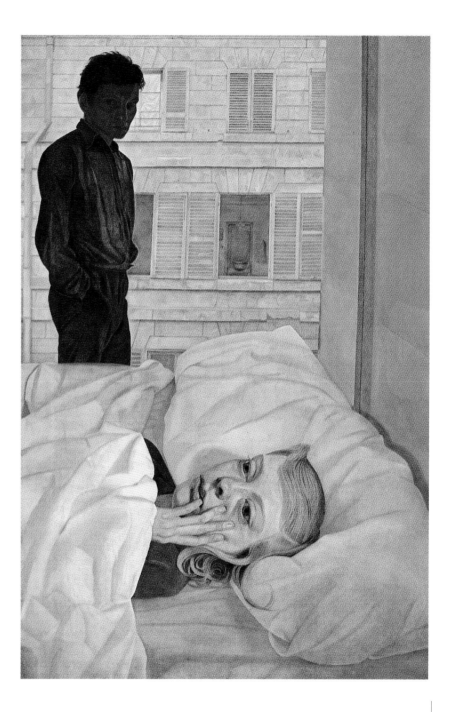

7. LUCIAN FREUD (b. / né 1922)
Hotel Bedroom (chambre d'hôtel), 1954
oil on canvas / huile sur toile
35 7/8 x 24 (91.1 x 61 cm)

BORN IN LONDON INTO an Austrian-Jewish family in Spitalfields, Gertler received financial assistance from the Jewish Educational Aid Society, with the encouragement of William Rothenstein, to study at the Slade School of Art under Henry Tonks. Among his contemporaries were Stanley Spencer, C.R.W. Nevinson and Dora Carrington, with whom he had a long, unrequited affair.

His work first came to the attention of the Bloomsbury group through its exhibition at the Friday Club in 1910. The following year he began to exhibit at the New English Art Club and in 1915 became a member of the London Group. It was as a result of exhibiting his work at Roger Fry's Omega Workshops in 1917 and 1918 that he attracted the patronage of Sir Edward Marsh and Lady Ottoline Morrell.

The solid realism of his student work began to change as a result of his exposure to Post-Impressionism (in part through the two exhibitions at the Grafton Galleries in 1910 and 1912), Vorticism and the work of Picasso.

The sensual, fully-modelled nudes of the 1920s, with their indebtedness to Renior, gradually gave way to the flattened pictorial space of the still-life compositions of the 1930s, with the unctuous application of pigment by both the loaded brush and the palette knife describing simplified, less-modelled forms.

Chromatic Fantasy comprises part of a series of still-life compositions executed in the 1930s combining the theme of women and music, which reflect in equal measure the influence of Picasso and Braque. A closely related composition is *Homage to Roger Fry*, 1934, (see Woodeson (1973) p. 388, Pl. 73) the picture plane animated by the same imagery — mandolin, sheet music, bouquet of lilies, and the Benin Bronze head in *Chromatic Fantasy* replaced with a classical bust in *Homage to Roger Fry*.

An unidentified critic comments upon these works in *Apollo*:

> His (Gertler's) merits seemed to lie hitherto principally in qualities of colour harmony and rhythmic pattern. Of this certainly a still life called *Chromatic Fantasy* gives strong evidence. Similarly, the still life with the Benin Bronze head,

NÉ À LONDRES dans une famille autrichienne juive de Spitalfields, Gertler obtint une bourse d'études de la Jewish Educational Aid Society, sur la recommandation de William Rothenstein, et s'inscrivit à la Slade School of Art où Henry Tonks lui enseigna. Parmi ses contemporains, citons Stanley Spencer, C.R.W. Nevinson et Dora Carrington avec qui il eut une longue histoire d'amour non partagée.

Son travail fut remarqué par le Bloomsbury Group lors d'une exposition au Friday Club en 1910. L'année suivante, il commença à exposer ses œuvres au New English Art Club et, en 1915, il devint membre du London Group. Sa participation aux expositions de 1917 et 1918 des Roger Fry's Omega Workshops lui valut la protection de Sir Edward Marsh et de Lady Ottoline Morrell.

Le réalisme franc de ses travaux d'étudiant se transforma sous l'influence du post-impressionnisme (après les deux expositions de 1910 et 1912 aux Grafton Galleries), du vorticisme et de Picasso.

Ses nus sensuels, épanouis de 1920, à la Renoir, ont peu à peu cédé la place à l'espace pictural plat de ses natures mortes de 1930, où la peinture est appliquée à la brosse et au couteau, en couches épaisses, dessinant des formes simplifiées, au modelé rudimentaire.

Chromatic Fantasy fait partie d'une série de natures mortes exécutées en 1930, où Gertler combine les thèmes de la femme et de la musique, influencé autant par Braque que par Picasso. Une autre composition du même genre est intitulée *Homage to Roger Fry*, 1934, (voir Woodeson, 1973, p. 388, pl. 73). La surface est animée par la même imagerie : une mandoline, du papier à musique, un bouquet de lys; mais dans *Homage to Roger Fry*, un buste classique remplace la tête en bronze du Bénin de *Chromatic Fantasy*.

Un critique anonyme d'*Apollo* parle de ces deux œuvres :

> Ses mérites [de Gertler] semblaient résider principalement dans sa palette harmonieuse et son motif rythmé. La nature morte intitulée *Chromatic Fantasy* en témoigne. Une autre, la nature morte à la tête de bronze du Bénin, avec ses couleurs très contrastées, entre dans la même catégorie, de même que la nature morte au faisan doré. [1]

1 *Apollo*, octobre 1934, p.227.

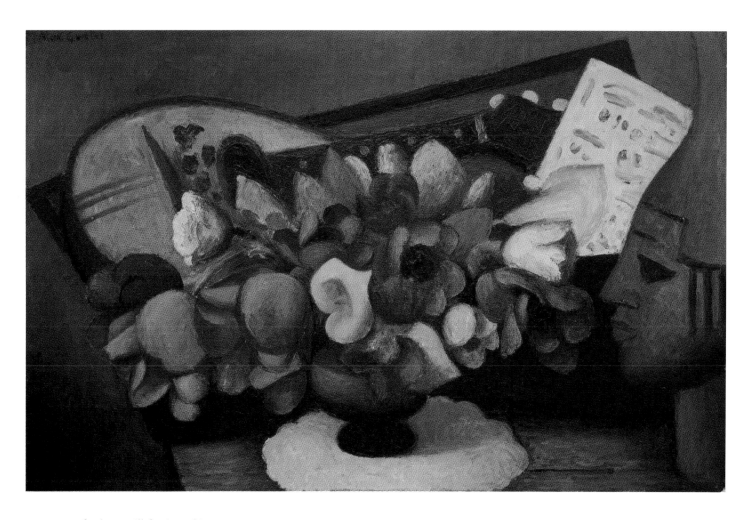

with rather stronger contrasts of colour, still fits into this
category, as does another with a golden pheasant.[1]

1 *Apollo* (October 1934), p.227.

8. MARK GERTLER (1891-1939)
Chromatic Fantasy (fantaisie chromatique), c. / vers 1934
oil on canvas / huile sur toile
22 1/2 x 33 3/4 (57.2 x 85.7 cm)

HAROLD GILMAN RECEIVED his education at the Hastings School of Art in 1896, followed by the Slade School of Art for the period 1897 to 1901. He visited Spain in 1903-04, copying the works by Vélasquez in the Prado.

Gilman seemed to thrive on the camaraderie of his colleagues and consequently became an inveterate joiner of associations. He was a founder-member of the Allied Artists' Association in 1908, and of the Camden Town Group in 1911. He became the first president of the London Group in 1913.

Although Gilman adopted the domestic, working class, slice-of-life subject matter popularized by Sickert, he quarrelled with the artist over his "brown worm" of colour. Gilman brought to these dingy interiors the brilliant palette of Van Gogh along with his unctuous and animated brushwork.

Gilman visited Sweden in 1912, the same year as Roger Fry's *Second Post-Impressionist Exhibition* at the Grafton Galleries, where a premium was placed on the deployment of large areas of highly-keyed colour applied with a minimum of modelling. Gilman's employment of large areas of saturated yellow and red pigment direct from the tube is almost Munch-like in its expressiveness. Gilman resolved the problem confronted by Post-Impressionist painters of landscape to give the sky as much visual interest as the foreground by introducing a network of agitated cloud formations heavily impastoed. This was a technique he derived, no doubt, from the Arlesian landscapes of 1888, confected by his mentor Van Gogh.

The Verandah, Sweden appears on the easel in the background of Malcolm Drummond's painting, *19 Fitzroy Street* (repr. Baron (1979) Pl. 18). The Fitzroy Street Group collectively rented rooms on the second floor of 19 Fitzroy Street, where "they stored their pictures, conducted their professional business, and . . . gathered on Saturday afternoons to drink tea, discuss common problems and to display and sell their work to friends and patrons."[1]

Andrea Rose commented that, for an artist whose activities focused primarily on the home front, he demonstrated an unusual capacity to extend himself on those few occasions when he went abroad. Referring to his trip to Sweden in 1912, she remarked:

HAROLD GILMAN ÉTUDIA à la Hastings School of Art en 1896, puis à la Slade School of Art entre 1897 et 1901. Il voyagea en Espagne en 1903 et 1904, et copia les œuvres de Vélasquez au Prado.

Gilman semblait s'épanouir au contact de ses collègues et par conséquent raffolait des associations. Il fut l'un des membres fondateurs de l'Allied Artists' Association en 1908 et du Camden Town Group en 1911. Il devint le premier président du London Group en 1913.

Gilman adopta les sujets popularisés par Sickert : scènes de la vie domestique, tranches de vie de la classe ouvrière; mais il se querella avec lui à propos de sa couleur « ver de terre ». Gilman apporta à ces intérieurs miteux la palette vibrante de Van Gogh de même que sa touche vivante et onctueuse.

Gilman visita la Suède en 1912, l'année où Robert Fry présenta la deuxième exposition post-impressionniste aux Grafton Galleries et où les compositions aux grandes surfaces de couleurs vives, sans effet de volume, eurent la cote. La peinture de Gilman, avec ses grandes taches de pigment rouge pur et jaune vif, directement sorti du tube, est presque munchienne dans son expressivité. Il résolut le problème des paysagistes post-impressionnistes en donnant au ciel autant d'intérêt visuel qu'au premier plan. Il chargea le ciel d'un réseau de formations nuageuses animées, avec des empâtements de peinture : technique inspirée sans aucun doute des paysages arlésiens de 1888 de son mentor Van Gogh.

On aperçoit *The Verandah, Sweden* sur le chevalet à l'arrière-plan du tableau de Malcom Drummond, *19 Fitzroy Street* (repr. Baron, 1979, pl. 18). Le Fitzroy Street Group louait des chambres au deuxième étage, au 19 de la rue Fitzroy, où les membres « entreposaient leurs tableaux, géraient leurs affaires, et . . . se réunissaient les samedis après-midi pour prendre le thé, discuter de leurs problèmes communs, exposer et vendre leurs toiles aux amis et aux mécènes ».[1]

Andrea Rose déclara que pour un peintre dont les activités étaient surtout centrées sur son pays natal, Gilman démontra une capacité d'ouverture remarquable lorsqu'il lui arriva d'aller à l'étranger. À propos de son voyage en Suède en 1912, elle note :

his pictures of the wooden houses, of the verandahs deco-
rated like suburban branch railway stations, of the
unpretentious villages; have a pine freshness to them un-
equalled in his English work.[2]

1 Wendy Baron and Malcolm Cormack, *The Camden Town Group* (1980), p.17.
2 Andrea Rose, "Harold Gilman at Stoke-on-Trent . . . ," *Artscribe* (December 1981), p.60.

de ses illustrations de maisons de bois, de vérandas
décorées comme des gares de banlieue, de petits villages,
émane une fraîcheur inégalée dans son œuvre anglaise.[2]

1 Wendy Baron et Malcolm Cormack, *The Camden Town Group,* 1980, p.17.
2 Andrea Rose, « Harold Gilman at Stoke-on-Trent . . . », *Artscribe,* décembre 1981, p.60.

9. HAROLD GILMAN (1876-1919)
The Verandah, Sweden (la véranda, Suède), 1912
oil on canvas / huile sur toile
20 x 16 (50.8 x 40.6 cm)

COMING AT THE END of his life, Gilman was commissioned by the Canadian War Memorials Fund to go to Halifax to paint its harbour, following Beaverbrook's decision to extend the purview of the commissions to include other parts of the Dominion.

The significance of the commission was the portrayal of the site of the catastrophic explosion of 6 December 1917 of the French munitions ship *Mont Blanc*, which was blown to pieces in the harbour area with a cargo of 2300 tons of picric acid aboard, 10 tons of guncotton, and 200 tons of TNT.

The preparatory sketches, of which this is but one of at least seven, and the finished canvas in the National Gallery of Canada give virtually no indication of the aftermath of the explosion which devasted much of Halifax and its citizenry and is aptly described in Hugh MacLennan's *Barometer Rising*.

For this sketch, Gilman has taken the vantage point of the Richmond side of the harbour, which suffered extensive damage looking over to the less-damaged Halifax side.

Of all the studies, as well as the finished painting, the work in The Beaverbrook Art Gallery is decidedly the most animated, the agitated handling of the foliage in the foreground and the highly-keyed palette, especially the saturated greens, evocative of the influence of his mentor, Van Gogh.

In contrast, the vast finished painting is almost drab, pictorial incident having been reduced to a minimum.

> The jetties and landing stages sit in the water like inconsequential furniture. Submarines and battleships are no more obtrusive than skiffs or light sailing craft. The harbour is simply there: no comment, no additives.[1]

The tonal palette has been laid down in broad extended brushstrokes in a manner reminiscent of Signac, its seemingly benign tranquility a portent of the potential for disaster that lies beneath nature's surface.

John Rothenstein contends he departed this life (as a result of an epidemic of influenza in London) with the promise of even greater heights to be scaled:

VERS LA FIN de sa vie, Gilman fut envoyé en mission à Halifax par le Fonds de souvenirs de guerre canadiens, afin d'y peindre le port, après que Beaverbrook eut décidé d'augmenter son carnet de commandes pour inclure d'autres parties du Dominion.

Le but de cette commande était d'illustrer l'explosion catastrophique qui eut lieu dans le port de Halifax le 6 décembre 1917, lorsque le navire français *Mont Blanc* vola en éclats dans le port, avec sa cargaison de 2 300 tonnes d'acide picrique, 10 tonnes de coton-poudre et 200 tonnes de T.N.T.

Les esquisses préliminaires, dont celle-ci et au moins six autres, et le tableau final qui se trouve au Musée des beaux-arts du Canada, ne donnent pratiquement aucune indication quant aux conséquences de l'explosion qui dévasta une grande partie de la ville de Halifax et de sa population, comme le note avec justesse Hugh MacLennan dans *Barometer Rising*.

Pour cette esquisse, Gilman avait choisi comme point de vue le côté de Richmond, secteur ayant subi des dommages considérables comparativement au côté de Halifax le moins touché, sur lequel donnait cet endroit.

Comparée aux autres esquisses et même au tableau final, l'étude appartenant à la Galerie d'art Beaverbrook est certainement la plus vivante. Le feuillage mouvementé à l'avant-plan, la palette haute en couleur, en particulier les verts intenses, évoquent l'influence de Van Gogh, mentor de Gilman.

Comparativement, l'immense peinture finale est presque terne, l'anecdote picturale étant réduite au minimum.

> Les jetées et les débarcadères flottent à la surface de l'eau comme des meubles au rebut. Les sous-marins et les cuirassés sont aussi inoffensifs que des skiffs ou des petits voiliers. Le port, tout simplement : rien d'autre, sans commentaire. [1]

Les couleurs sont appliquées en larges touches allongées, un peu à la manière de Signac; l'apparente tranquillité présage ici le désastre, comme un cataclysme latent dans la nature.

his last big painting, of a subject panoramic and entirely unfamiliar, which called for a composition infinitely more complex, showed that he had not reached the limit of his development. The picture was the radiant and stately *Halifax Harbour after the Explosion*, of 1918 . . . Although this must take a place among his finest paintings, he did not require, in order to obtain grandeur of form, a subject grand, as Halifax Harbour is, in any ordinary sense.[2]

1 Andrea Rose, "Harold Gilman at Stoke-on-Trent . . . ," *Ascribe* (December 1981), p.60.
2 John Rothenstein, *Modern English Painters: Sickert to Smith* (1952), p.154.

John Rothenstein prétend que Gilman fut emporté (par une épidémie de grippe, à Londres) avant d'avoir pu atteindre les sommets de son art :

Sa dernière œuvre d'importance, sujet panoramique tout à fait étrange qui exigeait une composition infiniment plus complexe, démontre qu'il n'avait pas encore atteint les sommets de son art. Il s'agit de l'étude imposante et éclatante *Halifax Harbour after the Explosion*, peinte en 1918 . . . Même si ce tableau se range parmi ses meilleurs, Gilman n'avait nul besoin d'un sujet grandiose comme le port de Halifax, pour atteindre la grandeur de la forme.[2]

1 Andrea Rose, « Harold Gilman at Stoke-on-Trent . . . », *Ascribe,* décembre 1981, p.60.
2 John Rothenstein, *Modern English Painters: Sickert to Smith*, 1952, p.154.

10. HAROLD GILMAN (1876-1919)
Halifax Harbour (port de Halifax), 1918
watercolour, pen and ink on paper laid on pressed paperboard /
aquarelle, plume et encre sur papier appliqué sur carton rigide
14 x 21 3/4 (35.6 x 55.2 cm)

FOLLOWING HIS GRADUATION from Harrow, Spencer Gore entered the Slade School of Art in 1896 where he studied for the next three years under Arnesby Brown, Wilson Steer and Henry Tonks. It was at the Slade that he formed his friendship with Harold Gilman. In 1904 Spencer Gore and his brother, Albert, met Sickert and began an intimate friendship that was to last a lifetime. Sickert, who had been leading the life of a self-imposed exile, upon hearing of the happenings of the New English Art Club and the Slade, was motivated to return to London, which he did in 1905, settling in Camden Town.

Sickert lent his house in Neuville (outside Dieppe) to Gore who used the six months from May to October to deepen his understanding of the science of painting, and, in particular, the methods of the French Impressionists. It was at this time that he developed his lasting friendship with the painter, Lucien Pissarro, which was important to Gore, in extending his knowledge of French Impressionism and how it was being refashioned by Cézanne and Seurat. During his time at Neuville, Gore visited Paris and saw the Gauguin exhibition at the Salon d'autumne.

Upon Gore's return to London, in 1906, he embarked upon a series of music-hall and ballet subjects visiting the Old Bedford and the Alhambra Ballet and seeing the Russian ballets by Fokine for the first time in London, with Nijinsky and Karasavina in leading parts. Although Sickert, who began a series of music-hall paintings upon his return to London, an example being *The Old Middlesex* (cat. no. 34), may have exerted an influence upon Gore, their handling owes more to Lucien Pissarro.

Gore became a founder-member of the Fitzroy Street Group in 1907, the Allied Artists' Association in 1908, and the Camden Town Group in 1911, of which he was its first president, and then the London Group in 1913.

Certainly in terms of subject matter, especially domestic genre, Gore was strongly influenced by Sickert, but for his palette he looked to the more saturated colours of artists like Pissarro.

Woman Standing in a Window, marked by a soft brilliance of colour, was likely painted in Gore's rooms at 31 Mornington Crescent, Sickert occupying number six Mornington Crescent. The Tate Gallery holds a painting entitled *North London Girl,* in which the

APRÈS AVOIR OBTENU son diplôme de Harrow, Spencer Gore entra à la Slade School of Art en 1896, où il étudia pendant les trois années suivantes avec Arnesby Brown, Wilson Steer et Henry Tonks. C'est à cette époque qu'il se lia d'amitié avec Harold Gilman. En 1904, Spencer Gore et son frère Albert firent la connaissance de Sickert, et il naquit alors entre eux une grande amitié qui allait durer toute leur vie. Sickert, qui avait choisi de vivre retiré du monde, eut envie de revenir à Londres lorsqu'il entendit parler du New English Art Club et de la Slade School. Ce qu'il fit en 1905, lorsqu'il s'installa à Camden Town.

Sickert louait sa maison de Neuville (dans les environs de Dieppe) à Gore pendant six mois, de mai à octobre. Gore profita de son séjour pour approfondir ses connaissances en peinture, en particulier les méthodes employées par les peintres impressionnistes français. C'est à cette époque qu'il se lia d'une amitié durable avec le peintre Lucien Pissarro, amitié déterminante pour Gore, car elle lui permit d'approfondir sa connaissance de l'impressionnisme français et de comprendre comment Cézanne et Seurat le renouvelèrent. Durant son séjour à Neuville, Gore visita Paris et l'exposition Gauguin au Salon d'automne.

À son retour à Londres, en 1906, Gore entreprit une série de compositions ayant pour sujets le music-hall et le ballet. Il fréquenta le Old Bedford et l'Alhambra Ballet, et, pour la première fois, vit danser les Ballets Russes de Fokine à Londres, Nijinski et Karasavina tenant les premiers rôles. Même s'il a pu être influencé par Sickert qui, dès son retour à Londres, avait entrepris une série de scènes de music-hall, parmi lesquelles *The Old Middlesex* (n° de catalogue 34), Gore était davantage influencé par Lucien Pissarro quant à la manière de peindre.

Gore fut membre fondateur du Fitzroy Street Group en 1907, de la Allied Artists' Association en 1908, et du Camden Town Group en 1911, dont il fut également le premier président, et enfin du London Group en 1913.

Gore fut certainement influencé par Sickert au niveau du sujet, en particulier dans le genre domestique, mais c'est à Pissarro qu'il doit les tons plus intenses de sa palette.

Woman Standing in a Window, remarquable par la splendeur de sa palette, fut vraisemblablement peinte dans les appartements de Gore, au 31 Mornington Crescent. Sickert habitait également Mornington

profile and hat of the model bear marked similarities to the figure in *Woman Standing in a Window*. Apparently the girl helped out at Gore's house in Fitzroy Street, serving tea when the Camden Town Group artists met.[1]

1 Letter from Robert Upstone, The Tate Gallery to Third Baron Beaverbrook – 30 January 1991, The Beaverbrook Art Gallery Archives.

Crescent, au numéro six. La Tate Gallery possède une toile intitulée *North London Girl*, où le profil et le chapeau du modèle ressemblent beaucoup à ceux du personnage de *Woman Standing in a Window*. Apparemment, cette fille faisait le service chez Gore, à son appartement de la rue Fitzroy, quand le Camden Town Group s'y réunissait pour prendre le thé. [1]

1 Lettre de Robert Upstone, de la Tate Gallery, au troisième baron Beaverbrook, 30 janvier 1991, Archives Beaverbrook.

11. SPENCER FREDERICK GORE (1878-1914)
Woman Standing in a Window (femme debout à la fenêtre), c. / vers 1908
oil on canvas / huile sur toile
20 x 14 (50.8 x 35.6 cm)

GRANT'S CHILDHOOD WAS SPENT in India and England, latterly attending Westminster School of Art from 1902 to 1905. His education was continued through his travels. Between 1904 and 1905, he visited Florence, copying the work of Piero della Francesca, and from 1906 to 1907, he studied under Jacques-Emile Blanche at the Atelier de la Palette in Paris.

In April 1911, Grant made his first trip to Matisse's studio where the artist was working on *Nasturtiums with Dance I*, with the probability that *Dance I* was in the studio. The balletic movement of Matisse's figures gave him confidence to interpret the male bathers and footballers with greater abandon in the paintings commissioned by the Borough Polytechnic in 1911.[1]

Clive Bell, the art critic and husband of Vanessa Bell, selected six works by Grant for inclusion in the epoch-making *Second Post-Impressionist Exhibition* at the Grafton Galleries in 1912. The work of all the "English Group," which included Vanessa Bell, Roger Fry, Spencer Gore, Wyndham Lewis and Stanley Spencer, among others, manifested a tremendous debt to the French Post-Impressionists, in general, and to Cézanne, in particular.

His association with the Bloomsbury group led to his appointment as a co-director of the Omega Workshops with Fry and Vanessa Bell, from 1913 to its disbandonment in 1919.

Following the First World War, for which Grant had registered as a conscientious objector, the influence of Clive Bell's doctrine of "Significant Form" with the emphasis on the plastic values in an artist's vocabulary, began to wane in Grant's work as he turned to a sort of expressionistic naturalism with a creeping in of associative values at the expense of formal ones. Nonetheless, Grant was still producing strongly expressionistic works with the saturated palette and vigorous brushwork redolent of the "Fauves" as is evidenced in his portrait of his charwoman at 8 Fitzroy Street, *Mrs. Langsford, No. 1*, 1930.

The painting was first exhibited at the London Artists' Association, Cooling Galleries, London, in the exhibition, "Recent Paintings by Duncan Grant with a foreword by David Garnett," June 10th to July 4th 1931, as *Mrs. Langsford (No. 1)*, catalogue number 4. Catalogue number 19 cites a *Mrs. Langsford (No. 2)*, both pictures being offered at 100 guineas each. Subsequently, Grant was taken on by Agnew's and in

GRANT PASSA SON ENFANCE aux Indes et en Angleterre, et il étudia à la Westminster School of Art de 1902 à 1905. Il compléta son éducation par les voyages. Entre 1904 et 1905, il se rendit à Florence où il copia des peintures de Piero della Francesca, puis entre 1906 et 1907, il étudia avec Jacques-Émile Blanche à l'Atelier de la Palette à Paris.

En avril 1911, Grant rendit sa première visite à Matisse dans son atelier où ce dernier travaillait sur les *Nasturtiums with Dance I. Dance I* était probablement dans l'atelier à ce moment-là. Les mouvements ballettiques des personnages de Matisse lui insufflèrent l'assurance nécessaire pour représenter avec plus de liberté les baigneurs et les footballeurs masculins des peintures de commande qu'il réalisa pour la Borough Polytechnic en 1911.[1]

Clive Bell, critique d'art et époux de Vanessa Bell, présenta six toiles de Grant à la deuxième exposition post-impressionniste, en 1912, aux Grafton Galleries, exposition qui allait faire date. Le travail de tous les artistes du « English Group », parmi lesquels Vanessa Bell, Roger Fry, Spencer Gore, Wyndham Lewis et Stanley Spencer, traduisait en général l'énorme influence du post-impressionnisme français et en particulier l'influence de Cézanne.

Son association au groupe Bloomsbury valut à Grant d'être nommé co-directeur des ateliers Omega Workshops, avec Fry et Vanessa Bell, de 1913 à la dissolution du groupe en 1919.

Après la Première Guerre mondiale, à laquelle Grant s'était déclaré objecteur de conscience, l'influence de la doctrine de la « forme signifiante » mise de l'avant par Clive Bell, et privilégiant les valeurs plastiques dans le vocabulaire de l'artiste, commença à diminuer dans l'œuvre de Grant au profit d'une sorte de naturalisme expressionniste où les valeurs de sens remplacèrent progressivement les valeurs formelles. Néanmoins, la production de Grant était encore très expressionniste dans sa facture, avec une palette de tons saturés et une touche vigoureuse rappelant les Fauves, comme on peut le constater dans le portrait de sa femme de ménage du 8 de la rue Fitzroy, *Mrs. Langsford, No. 1*, 1930.

Le tableau exposé pour la première fois à la London Artists' Association, Cooling Galleries, Londres, dans le cadre de l'exposition « *Recent Paintings by Duncan Grant with a foreword by David Garnett* », du 10 juin au 4 juillet 1931, apparaissait au numéro 4 du catalogue sous

December 1931, their sales ledger indicates *Mrs. Langsford (No. 1)* was sold to Sir Michael Sadler, the leading collector of contemporary art in Britain. Mrs. Langsford cleaned for other artists in the Fitzroy Street area and was a source of local gossip and a "real character" according to Duncan Grant.[2]

1 Anna Gruetzner Robins, *Modern Art in Britain 1910-1914* (1997), p.92.
2 Information kindly furnished by Richard Shone.

le titre *Mrs. Langsford (No. 1)*. Au numéro 19 apparaissait *Mrs. Langsford (No. 2)*, et les deux œuvres se vendaient 100 guinées chacune. Par la suite, Grant fut repris par la galerie Agnew, et, en décembre 1931, le grand livre des ventes de la galerie indique la vente du tableau *Mrs. Langsford (No. 1)* à Sir Michael Sadler, le collectionneur le plus important d'art contemporain en Grande-Bretagne. Madame Langsford, qui fit des ménages pour d'autres artistes dans le voisinage de la rue Fitzroy, connaissait tous les ragots qui circulaient. Elle était un « véritable personnage », aux dires de Duncan Grant.[2]

1 Anna Gruetzner Robins, *Modern Art in Britain 1910-1914*, 1997, p.92.
2 Information gracieusement fournie par Richard Shone.

12. DUNCAN JAMES CORROW GRANT (1885-1978)
Mrs. Langsford, No. 1 (Mme Langsford, No. 1), 1930
oil on panel / huile sur panneau
32 1/8 x 24 (81.6 x 61 cm)

IN THE EARLIER PART of Barbara Hepworth's career she moved back and forth between abstract and figurative work, the one form of expression nourishing the other. As the sculptor herself said:

> working realistically replenishes one's love for life, humanity and the earth. Working abstractly seems to release one's personality and sharpens the perceptions, so that in the observation of life it is the wholeness or inner intention which moves one so profoundly: the components fall into place, the detail is significant of unity[1]

All of Hepworth's carvings and drawings immediately prior to embarking on the "operation-theatre studies" in 1947 had been non-objective. As a result of the serious illness of one of her daughters, Hepworth became acquainted with the surgeon, Dr. Norman Capener, who, knowing of the sculptor's interest in anatomy, made special arrangements for her to be granted access to the operating theatres of the Princess Elizabeth Orthopaedic Hospital in Exeter, as well as at the London Clinic and the National Orthopaedic Hospital, London.[2] The artist made numerous pen and ink sketches and then worked up these sketches into finished drawings in her studio. Her working method was to broadly paint in the massive figures in diluted oil pigment on a gessoed board and then, by judiciously scraping away the pigment, create the highlights which define the volume of the figures. The final stage was the application of the detail in pencil, largely in the areas of the eyes, hands and contours of the bodies. Certainly the abstraction of the human figure to its basic geometry here reflects a sculptor's understanding of pure form and, although this series exists in its own right and not as a preliminary study for three-dimensional treatment, it does relate to Hepworth's multiple figure compositions of 1950-51.

The intensity of this dramatic subject is enhanced by counterpointing the heightened detailing of the eyes and hands in contrast to the simplified, primal configurations of the bodies. The surgical costume of mask, cap and gown also bestows an eerie, almost surreal aspect to these studies.

DANS LA PREMIÈRE PARTIE de sa carrière, Barbara Hepworth fit la navette entre le figuratif et le non-figuratif, chaque forme d'expression nourrissant l'autre. La sculpteure explique :

> Le réalisme renouvelle notre amour de la vie, des hommes et de la terre. L'abstraction semble libérer notre personnalité et aiguiser nos perceptions. Ainsi, lorsqu'on observe la vie, on est profondément ému par sa globalité ou par son mystère : les composantes se mettent en place et le détail révèle l'unité. [1]

Toute la production de Hepworth, dessins et sculptures, précédant immédiatement ses « études de salles d'opération », entreprises en 1947, avait été non figurative. À l'occasion de la maladie grave d'une de ses filles, Hepworth fit la connaissance d'un chirurgien, le Dr Norman Capener qui, connaissant son intérêt pour l'anatomie, prit les dispositions nécessaires pour qu'elle soit admise dans les salles d'opération du Princess Elizabeth Orthopaedic Hospital d'Exeter, de même qu'à la London Clinic et au National Orthopaedic Hospital de Londres.[2] L'artiste réalisa de nombreux croquis à la plume et à l'encre, qu'elle retravailla dans son studio pour les terminer. Sa méthode consistait à peindre sommairement les grandes figures massives avec le pigment dilué à l'huile sur une planche enduite de gesso, puis à gratter la surface peinte aux bons endroits, de manière à créer les rehauts définissant le volume des figures. L'étape finale consistait à ajouter les détails au crayon, surtout autour des yeux, des mains et de la silhouette. Certainement, la réduction de la forme humaine à ses formes géométriques essentielles témoigne de la compréhension de la forme pure par l'artiste. Et même si cette série existe par elle-même et n'est pas une étude préliminaire à un traitement tridimensionnel, elle se rapproche des compositions à plusieurs personnages qu'Hepworth réalisa en 1950 et 1951.

L'intensité de ce sujet dramatique est augmentée par le contrepoint des yeux et des mains, très détaillés par rapport aux formes primaires des corps. Le costume de chirurgien, masque, bonnet et blouse, contribue également à l'aspect inquiétant, presque surréaliste, de ces études.

1 Herbert Read, "Barbara Hepworth: A New Phase," *The Listener*, XXIX, n° 1002, 1948, p.592.
2 Alan Bowness, *Barbara Hepworth: drawings from a sculptor's landscape*, 1966, pp.21-22.

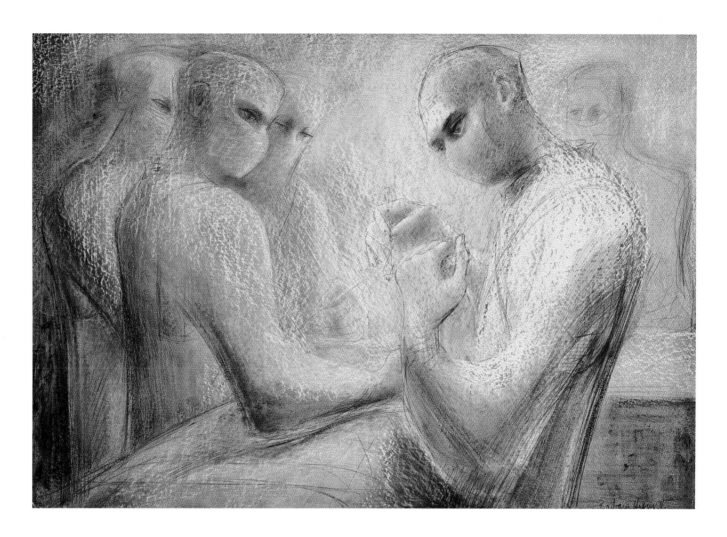

1 Herbert Read, "Barbara Hepworth: A New Phase," *The Listener,* XXIX. No. 1002 (1948), p.592.

2 Alan Bowness, *Barbara Hepworth: drawings from a sculptor's landscape* (1966), pp.21-22.

13. BARBARA HEPWORTH (1903-1975)
The Operation: Case For Discussion (l'opération : un cas de discussion), 1949
Oil and pencil on pressed paperboard / huile et crayon sur carton rigide
15 x 21 1/2 (38.1 x 54.6 cm)

HILLIER WAS BORN in Peking, his father, Edward Guy Hillier, serving as manager of that city's Hong Kong and Shanghai Banks. Hillier attended Christ's College, Cambridge University (1922-24), followed by a year with an accounting firm in London before moving on to the Slade School of Art, where he studied under Tonks, and the Westminster School of Art in the evenings with Bernard Meninsky.

Hillier had received his early education at Downside Abbey where he was taught by Benedictine monks and contemplated becoming a monk until a sojourn in a Trappist monastery in Mongolia convinced him otherwise.

He became a member of Paul Nash's Unit One in 1933, joining Hepworth, Moore, Nicholson, Burra and Armstrong, and exhibited in Read's Art Now exhibition at the Mayor Gallery. By 1967 he was elected a full member of the Royal Academy. Although his early paintings manifest the influence of Matisse and Picasso, by the 1930s he had evolved a personal synthesis of Surrealism and Cubism which had been modified by his interest in 15th century Italian and Flemish masters.

Like de Maistre's *The Crucifixion* (cat. no. 5), Hillier transposes the death of Christ into a 20th century setting. In the foreground we see the tools and paraphernalia of a contemporary carpenter, abandoned following the construction of the cross. Similarly, modern man has turned his back on the crucified Christ and the two Marys, and stares out over a cityscape reminiscent of Dublin, mindless of the cataclysmic event that has just been witnessed.

In correspondence with the artist, Hillier relates how the painting became part of the collection of The Beaverbrook Foundation:

> I lent (it) to the Jesuit House in Farm Street (London), where it hung in a side chapel for several years. Then a paragraph appeared in the *Daily Telegraph* in which the writer deplored the fact that the painting should be thus 'hidden away' where few people could see it. A day or two later I received a telegram from Lord Beaverbrook's secretary in the South of France asking me to send a photograph of the painting and to state the price, and a few days later I received another telegram saying that Lord Beaverbrook wished to purchase it.[1]

HILLIER NAQUIT À PÉKIN où son père, Edward Guy Hillier, était gérant des banques de Hong Kong et de Shanghai. Hillier étudia au Christ's College, à la Cambridge University de 1922 à 1924, puis il fit un stage dans une étude comptable de Londres avant de s'inscrire à la Slade School of Art où Tonks lui enseigna. Il suivit également les cours du soir de Bernard Meninski à la Westminster School of Art.

Hillier fit ses études primaires à l'abbaye de Downside avec les moines Bénédictins; il songea même à devenir moine jusqu'à ce qu'un séjour dans un monastère trappiste de Mongolie l'en dissuade.

Il se joignit au groupe de Paul Nash, Unit One, en 1933, avec les Hepworth, Moore, Nicholson, Burra et Armstrong, et il exposa à la Mayor Gallery dans le cadre de l'exposition organisée par Read, Art Now. En 1967, il fut élu membre à part entière de la Royal Academy. Ses premières œuvres furent influencées par Matisse et Picasso, mais dès les années 1930, il avait développé un style personnel : une synthèse du surréalisme et du cubisme, modifiée par son intérêt pour les maîtres flamands et italiens du XVe siècle.

Comme de Maistre dans sa *Crucifixion* (n° de catalogue 5), Hillier transpose la mort du Christ au XXe siècle. Au premier plan, nous apercevons les outils et l'attirail d'un menuisier contemporain abandonnés après la construction de la croix. Parallèlement, l'homme moderne a tourné le dos au Christ en croix et aux deux Marie; il regarde un paysage urbain rappelant Dublin, indifférent à l'événement terrible dont il vient d'être témoin.

Dans une lettre adressée à l'artiste, Hillier raconte comment le tableau a abouti dans la collection de la Fondation Beaverbrook :

> Je le prêtai à la Maison des Jésuites de la rue Farm à Londres, où il fut exposé dans une chapelle latérale pendant plusieurs années. Puis je lus un entrefilet du *Daily Telegraph* où l'auteur déplorait que le tableau soit caché dans un endroit accessible à quelques personnes seulement. Un ou deux jours plus tard, je reçus un télégramme de la secrétaire de Lord Beaverbrook dans le sud de la France où je me trouvais, me demandant une photographie de l'œuvre et son prix, et quelques jours plus tard, un autre télégramme m'avisant que Lord Beaverbrook souhaitait l'acquérir.[1]

Robert Melville explique l'intention picturale de Hillier :

Robert Melville expands upon Hillier's motivation:

> Tristram Hillier seeks a discriminating and ordered image of the
> exterior world, and his virtuosity enables him to be reticent about
> the significance of the undertaking. Yet it would not be necessary
> to see his unruffled *Crucifixion* to become aware of the spiritual
> and intellectual reconciliations that have launched him into the
> adventure of moderation; the small paintings of apples would
> suffice. The steadiness of his observation, the precision of his
> calligraphy, the cold sparkle of his colour acknowledge the
> desirability of material things from far off.[2]

The Beaverbrook Art Gallery also holds *A Tidal Creek*, 1943, by Hillier.

1 Letter from Tristram Hillier to Robert Lamb – 15 January 1977, Beaverbrook Art Gallery
 Archives.
2 Robert Melville, "Paintings by Tristram Hillier" (Arthur Tooth & Sons Ltd. Catalogue),
 (1954).

> Tristram Hillier cherche à rendre une image précise et ordonnée
> du monde extérieur, et sa virtuosité lui permet d'être discret
> quant à la signification de son projet. Malgré cela, il n'est pas
> nécessaire d'avoir vu sa *Crucifixion* pour comprendre les
> réconciliations spirituelles et intellectuelles qui le lancèrent
> dans l'aventure de la modération. Il suffit de voir ses petits
> tableaux représentant des pommes. La sûreté de son observation,
> la précision de sa calligraphie et l'éclat froid de sa palette rendent
> compte de la distance avec laquelle il considère les choses
> matérielles.[2]

La Galerie d'art Beaverbrook possède également un autre tableau
de Hillier, soit *A Tidal Creek*, réalisé en 1943.

1 Lettre de Tristram Hillier à Robert Lamb, 15 janvier 1977, Archives Beaverbrook.
2 Robert Melville, « Paintings by Tristram Hillier » (catalogue Arthur Tooth & Sons Ltd.),
 1954.

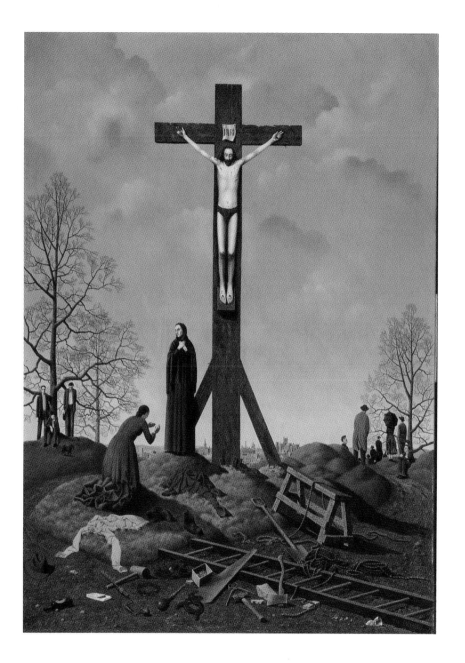

14. TRISTRAM PAUL HILLIER (1905-1983)
The Crucifixion (la crucifixion), 1954
oil on canvas / huile sur toile
58 5/8 x 42 (148.9 x 106.7 cm)

BORN IN LONDON, son of painter, Alfred Hitchens, Ivon Hitchens enrolled in the St. John's Wood School of Art in 1911. He studied intermittently at the Royal Academy Schools between 1912 and 1919, one of his instructors being William Orpen.

Hitchens's was one of the original members of the Seven and Five Society which he co-founded in 1919 and remained with until it folded in 1935. Its raison d'être was more as an exhibiting society seeking an outlet for sales, as opposed to espousing any progressive aesthetic position. Other prominent members of the Seven and Five Society, who came and went, were Ben and Winifred Nicholson, Christopher Wood, Cedric Morris, David Jones and Frances Hodgkins. Their work was character- ized by a painterly lyricism, the *faux-naif* quality inspired in part by the work of Alfred Wallis masked an evolved aesthetic sophistication.

Hitchens's early landscapes manifested an interest in "significant form" and borrowed heavily from Braque in his "use of linear fracturing and spatial ambiguities."

After being bombed out of London in 1940, Hitchens moved to Sussex and embarked on a series of gestural landscapes. Frances Spalding describes his new technique:

> He developed a notational approach, employing large sweeps of colour to suggest light and shade, reflections on water, distance, atmosphere and seasonal change rather than the actual look of landscape. His preferred canvas size was twice as wide as it was tall. After the Second World War, his palette brightened. He also allowed glimpses of the white ground to appear between areas of colour, creating a splintered or crystalline effect . . . Hitchens, perhaps more successfully than any other British artist, has caught nature at its most evanescent.[1]

Patrick Heron refers to the decorative quality of Hitchens's still life compositions, which he declares is an essential characteristic of all fine painting:

> It is never sufficiently recognized that, in "the decorative," we have that element in the pictorial economy which is responsible for *an organized surface.* Hitchens's sense of a picture surface

FILS DU PEINTRE Alfred Hitchens, Ivon Hitchens naquit à Londres et étudia à la St. John's Wood School of Art en 1911. Il fréquenta de façon intermittente les Royal Academy Schools entre 1912 et 1919, et William Orpen fut l'un de ses professeurs.

Hitchens fut l'un des membres fondateurs de la Seven and Five Society; il y demeura depuis sa fondation en 1919 jusqu'à sa dissolution en 1935. La raison d'être de cette société était d'exposer les œuvres de ses membres et de leur trouver des acheteurs, et non de promouvoir quelque théorie esthétique progressiste. D'autres artistes importants firent partie à un moment ou l'autre de la Seven and Five Society; parmi eux, mentionnons Ben et Winifred Nicholson, Christopher Wood, Cedric Morris, David Jones et Frances Hodgkins. Leur travail était empreint d'un lyrisme conventionnel dont la *pseudo-naïveté*, inspirée en partie par l'œuvre d'Alfred Wallis, cachait une sophistication esthétique très poussée.

Les premiers paysages de Hitchens reflétaient son intérêt pour la « forme signifiante », et empruntaient beaucoup à Braque dans son « fractionnement linéaire et ses ambiguïtés spatiales ».

Sinistré après un bombardement à Londres en 1940, Hitchens déménagea dans le Sussex où il commença une série de paysages gestuels. Frances Spalding décrit sa nouvelle technique en ces termes :

> Il mit au point un système de notation picturale, suggérant au moyen de la couleur qu'il appliquait par larges touches, l'ombre et la lumière, les reflets sur l'eau, les variations spatiales, atmos- phériques et saisonnières, au lieu de reproduire l'aspect réel du paysage. Pour ses toiles, il préférait les formats deux fois plus larges que hauts. Après la Deuxième Guerre mondiale, sa palette s'éclaircit. Il laissait également entrevoir la surface blanche de la toile entre les zones colorées, créant un effet éclatant ou cristallin . . . Hitchens, peut-être plus qu'aucun autre peintre anglais, capta la nature dans toute son évanescence.[1]

Patrick Heron parle de la qualité décorative des natures mortes de Hitchens, qui selon lui constitue la caractéristique essentielle de toute bonne peinture.

consisting of a harmonious distribution of accents, and of different weights in equilibrium, is a gift commoner in Paris than in England.[2]

In his paintings, Hitchens aimed for a transcendental, musical quality and has said: "My pictures are to be listened to."

1 Frances Spalding, *British Art Since 1960* (1986), pp.68-69.
2 Patrick Heron, *Ivon Hitchens* (1955), p.12.

On ne reconnaît jamais assez le rôle prépondérant du « décoratif » dans *l'organisation de la surface*. Le sens de la composition propre à Hitchens, qui tient dans la répartition harmonieuse des accents et dans l'équilibre des valeurs, est une qualité moins rare à Paris qu'en Angleterre. [2]

Dans ses peintures, Hitchens voulait atteindre une qualité transcendantale, musicale. Il disait : « Mes tableaux sont faits pour être entendus ».

1 Frances Spalding, *British Art Since 1960*, 1986, pp.68-69.
2 Patrick Heron, *Ivon Hitchens*, 1955, p.12.

15. SYDNEY IVON HITCHENS (1893-1979)
Autumn Arrangement: Right to Left (disposition automnale : droite à gauche), 1952
oil on canvas / huile sur toile
16 x 29 3/8 (40.6 x 74.6 cm)

AUGUSTUS JOHN WAS BORN in Tenby, South-West Wales, and attended the Slade School of Art from 1894 to 1898, establishing a reputation for himself for his brilliant draughtsmanship, no doubt having come under the influence of Henry Tonks, one of his teachers. He exhibited with the New English Art Club in 1899, and in 1903 shared an exhibition with his sister, Gwen John, at the Carfax Gallery, London. He visited France regularly, and in 1910 spent nine months travelling in France and Italy where he met and lived with gypsies.

The Provençal landscapes he exhibited at the Chenil Gallery at the end of 1910 showed that he had assimilated some of the tenets of Post-Impressionism through their awareness of "significant form" reflected in the solid, colour-saturated shapes disposed in a shallow pictorial plane, with a strong eye to their decorative potential. Although John was not included in the *Manet and the Post-Impressionists* exhibition, organized by Roger Fry for the Grafton Galleries that same year, the critic, Frank Rutter, declared: "John is the most strongly individual artist we possess at the moment – one of the few artists in England capable of being a law unto himself."[1]

Although John was invited by Clive Bell to exhibit in the *Second Post-Impressionist Exhibition* in 1912, he later declined the invitation. We know he was sympathetic to modern art because he confessed admiration for the work of Picasso, Van Gogh, Gauguin and Cézanne but remained unconvinced by Matisse. Notwithstanding this auspicious start, his work began to revert toward the relatively conventional in the 1920s but never betrayed his virtuoso handling and assured draughtsmanship. His reputation came to be based upon his celebrated society portraits of Madame Suggia, Marchesa Casati and Lady Ottoline Morrell.

This portrait is of Dorelia McNiell, who became John's second wife in 1907, and gave birth to two sons, Pyramus and Romilly, and two daughters, Poppet and Vivien. From 1906 to 1911, John executed numerous studies and paintings of Dorelia. Of Dorelia, John Rothenstein writes: "her beauty, at once sensual and stately and dreamy, (lends) itself admirably to John's evocation of his poetic earthly paradise."[2]

In this portrait Dorelia is dressed as a coster, John at this time

AUGUSTUS JOHN NAQUIT à Tenby, dans le sud-ouest du pays de Galles. Il étudia à la Slade School of Art de 1894 à 1898, où il acquit une réputation de dessinateur exceptionnel, sans aucun doute sous l'influence de l'un de ses professeurs, Henry Tonks. Il exposa avec le New English Art Club en 1899, et avec sa sœur, Gwen John, à la Carfax Gallery de Londres, en 1903. Il séjourna en France régulièrement, et en 1910, il parcourut la France et l'Italie neuf mois durant; il y rencontra des Gitans et vécut avec eux.

Les paysages provençaux qu'il exposa à la Chenil Gallery à la fin de 1910 démontrent qu'il avait assimilé certains principes du post-impressionnisme, dont celui de la « forme signifiante », qui se traduit par les formes de couleurs intenses, unies, disposées sur une surface lisse, sans profondeur, avec un sens très sûr de la décoration. Quoique John n'ait pas été invité à participer à l'exposition *Manet and the Post-Impressionists* organisée par Roger Fry pour les Grafton Galleries la même année, le critique Frank Rutter déclara à son sujet : « John est à l'heure actuelle le plus original de nos artistes – l'un des rares artistes en Angleterre à définir son propre langage ». [1]

Clive Bell invita John à exposer dans le cadre de la deuxième exposition post-impressionniste, qui eut lieu en 1912, une invitation que John déclina. Nous savons qu'il aimait l'art moderne, car il a avoué son admiration pour le travail des Picasso, Van Gogh, Gauguin et Cézanne, mais il n'était pas gagné à l'art de Matisse. Malgré des débuts prometteurs, il commença de régresser vers un art plutôt conventionnel dans les années 1920, mais sans jamais perdre la virtuosité de sa touche ni la sûreté de son trait. Il doit sa renommée à ses portraits de personnalités mondaines, en particulier ceux de Madame Suggia et Marchesa Casati et de Lady Ottoline Morrell.

Dorelia est le portrait de Dorelia McNiell, que John épousa en secondes noces en 1907. Elle lui donna deux fils, Pyramus et Romilly, et deux filles, Poppet et Vivien. Entre 1906 et 1911, John exécuta de nombreuses études et peintures de Dorelia. John Rothenstein la décrit en ces termes : « sa beauté, en même temps sensuelle, imposante et rêveuse, se prête admirablement au thème cher à John : l'évocation poétique de son paradis terrestre ». [2]

Dans ce portrait, Dorelia est vêtue comme une marchande de quatre

intrigued with the gypsy way of life, and actually moved his caravan and tent into the country to live with them.

A similar portrait of Dorelia of exactly the same dimensions but in a different costume is now in the City Art Gallery, Leeds, and was likely exhibited in the artist's exhibition at the Chenil Galleries, London, in 1916.

This portrait of Dorelia was acquired by Sir James Dunn prior to 1920 and hung in the dining room of his London residence, Norwich House, where it was frequently admired by Lord Beaverbrook. Dunn eventually gave the painting to his second wife, Irene Clarice, former Marchioness of Queensberry, in 1939, and several years after she sold it to Leicester Galleries, from which Beaverbrook purchased it.

1 Frank Rutter, "Round the Galleries. Rebels at Brighton," *The Sunday Times*, 7 August 1910.

2 John Rothenstein, *Augustus John* (1962)

saisons. À cette époque, John était fasciné par le mode de vie des Gitans; il avait même installé sa roulotte et sa tente à la campagne, pour vivre avec eux.

Un portrait similaire de Dorelia, exactement du même format, mais dans lequel elle est habillée différemment, se trouve actuellement à la City Art Gallery de Leeds et aurait vraisemblablement fait partie d'une exposition aux Chenil Galleries en 1916, à Londres.

Ce portrait de Dorelia fut acheté par Sir James Dunn avant 1920. Il l'accrocha dans la salle à dîner de sa résidence londonienne, Norwich House, où Lord Beaverbrook eut souvent l'occasion de l'admirer. Dunn finit par donner le tableau à sa seconde épouse, Irene Clarice, ancienne marquise de Queensberry, en 1939. Plusieurs années après, elle le vendit aux Leicester Galleries, de qui Beaverbrook le racheta.

1 Frank Rutter, « Round the Galleries. Rebels at Brighton », *The Sunday Times*, 7 août 1910.

2 John Rothenstein, *Augustus John*, 1962.

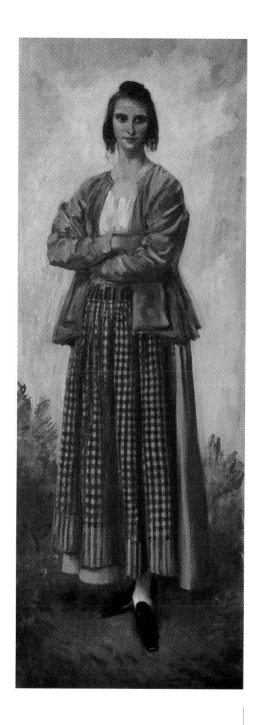

16. AUGUSTUS EDWIN JOHN (1878-1961)
Dorelia, c. / vers 1916
oil on canvas / huile sur toile
83 1/2 x 30 3/8 (212.1 x 77.2 cm)

THIS ELEGANT LINE DRAWING bears similarities to the scores of drawings executed by John as an Official Artist to the Canadian War Memorials – in this instance the young soldiers in battle fatigues have been replaced by a family engaged in the parlour game, Shove Ha' Penny. The expressive quality of John's single contour line drawings accounts for his reputation as a draughtsman of extraordinary power.

CET ÉLÉGANT DESSIN présente des ressemblances avec un grand nombre d'autres exécutés par John alors qu'il était engagé comme artiste officiel pour le Fonds de souvenirs de guerre canadiens. Les jeunes soldats en tenue de combat sont remplacés ici par une famille occupée à un jeu de société, Shove Ha' Penny. L'expressivité de ses dessins exécutés d'un seul trait valut à John sa réputation de dessinateur d'une puissance extraordinaire.

17. AUGUSTUS EDWIN JOHN (1878-1961)
Shove Ha' Penny (lance une pièce d'argent), c. / vers 1926
pen and ink on paper / plume et encre sur papier
13 1/4 x 10 3/8 (33.7 x 25.4 cm)

DAVID JONES MIGHT BE best described as an English visionary poet/painter in the tradition of William Blake and Samuel Palmer, whose work he came to admire while a student at the Westminster School of Art from 1919 to 1920. Other than acquainting him with the English watercolourists and the School of Paris, whose simplication of form impressed him, art school certainly did nothing to destroy his naive child-like vision, nor for that matter did it furnish him with any idea of what his creative rôle might be in the world.

With the hope of finding a vocation for his creativity, Jones attached himself to the guild of St. Joseph and St. Dominic at Ditchling in Sussex. The sculptor, engraver and letterer, Eric Gill, had established this as a craft guild with a religious orientation (Roman Catholic). Jones, a recently converted Catholic, became a disciple of Gill, who had arrived at some answers regarding the question of the nature of art and its relation to life. It was here that Jones learned the art of wood and copper engraving which gave him the equipment to become an unusually fine illustrator.

Eventually the Gills became overwhelmed with life at Ditchling and sought refuge beside an abandoned Benedictine monastery near Capel-y-ffin in Wales in 1924. With Welsh blood on his father's side, David Jones joined the Gill family in December of the same year.

It was here Jones matured as an artist and produced some of his finest watercolours including *Welsh Ponies*, completed in 1926. There is a kind of playful abandon to these landscapes animated by the Gills' livestock which reminds one of the fanciful paintings of Chagall in their denial of gravity and traditional illusionistic devices. It was this series of animal drawings and watercolours executed in Capel-y-ffin which formed the basis for Jones's engravings for the *Chester Play of the Deluge*.

LA MEILLEURE DÉFINITION de David Jones serait : peintre-poète visionnaire dans la tradition des William Blake et Samuel Palmer dont il avait admiré les travaux lorsqu'il étudiait à la Westminster School of Art, de 1919 à 1920. Outre le fait que cette école d'art lui fit connaître les aquarellistes anglais et les peintres de l'École de Paris, dont le style épuré l'impressionna, elle ne lui enleva certainement pas sa vision naïve et enfantine, pas plus qu'elle ne lui donna l'idée de ce qu'il pourrait faire de sa créativité.

Dans l'espoir de trouver un débouché à son inventivité, Jones s'associa à la guilde de St. Joseph et St. Dominique, à Ditchling, dans le Sussex. Le sculpteur, graveur et typographe Eric Gill avait fondé cette guilde de métiers à vocation religieuse (catholique romaine). Récemment converti au catholicisme, Jones devint le disciple de Gill qui avait trouvé certaines réponses quant à la nature de l'art et de la relation entre l'art et la vie. C'est dans ce contexte que Jones s'initia aux techniques de gravure sur bois et sur cuivre, grâce auxquelles il devint un illustrateur d'une finesse exceptionnelle.

Finalement, la famille Gill, ne pouvant plus supporter la vie de Ditchling, trouvèrent refuge près d'un monastère bénédictin abandonné, dans les environs de Capel-y-ffin, au pays de Galles, en 1924. David Jones, qui avait du sang gallois dans les veines, par son père, rejoignit la famille Gill en décembre de la même année.

C'est là que Jones mûrit en tant qu'artiste et produisit certaines de ses plus belles aquarelles, dont *Welsh Ponies* qu'il termina en 1926. Il y a une sorte d'abandon joyeux dans ce paysage animé par le cheptel des Gill, qui rappelle les œuvres pleines d'imagination de Chagall, dans leur déni de la gravité et leur magie coutumière. C'est à partir de cette série de dessins et d'aquarelles aux sujets animaliers, réalisée à Capel-y-ffin, que Jones réalisa les gravures pour *Chester Play of the Deluge*.

18. DAVID MICHAEL JONES (1895-1974)
Welsh Ponies (poneys Welsh), 1926
watercolour and pencil on paper / aquarelle et crayon sur papier
11 1/4 x 15 1/4 (28.6 x 37.7 cm)

PHILIP DE LÁSZLÓ was born in Budapest, Hungary, to a tailor. He was so inspired by Munkácsy's picture, *Christ before Pilate*, that he determined to become an artist. From 1884 to 1889 he studied at the Industrial Art School and the National Drawing School. In 1889, at the age of 19, he won a state scholarship to the Royal Bavarian Academy, Vienna, after which he went on to the Munich Academy to study. In 1890, he ended up at the Académie Julian, Paris, where he studied under Jules Lefevre and Benjamin Constant, before returning to the Royal Bavarian Academy for the period 1891-92. Returning to Munich in 1892, he won a silver medal for his composition *Hofbräuhaus*, and became so inspired by the wealthy and successful portrait painter, F. Von Lenbach.

By 1907 he had settled permanently in London when he held his first one-man show at the Fine Art Society. He won a commission to paint the portrait of King Edward VII which was soon followed by portrait commissions for Theodore Roosevelt, Lord Roberts, Lord Haldane and the Duchess of York.

De László was still painting portraits in the "grand manner" idiom notwithstanding the fact that the cult of the anti-hero had begun by the second half of the 19th century. His portrait of the Duchess of Portland was criticized for its vulgarity; there was too much swagger with the rendering of her tiara.

De László was not a profound psychological interpreter of his sitters but was a portraitist in the ilk of Van Dyck, Lely and Kneller, where the chief concern was the sitter's public face, not his soul. It has been said that had de László been a more profound painter, he would, perhaps, have known as little material success as Rembrandt.

His indiscretion in trying to send money to Hungary caused him to be interned during the First World War, for which he was threatened with the revocation of his naturalized citizenship. The patronage which he had received from the Royal Family no doubt helped him to escape this fate.

A photograph of de László as a student in Paris in 1891 (repr. opp. p. 64 of Owen Rutter's 1939 biography of de László, *Portrait of a Painter*) shows the artist with a similar painting of a peasant girl's head on his easel. Whether or not the girl is Italian is uncertain. De László

PHILIP DE LÁSZLÓ naquit à Budapest, Hongrie, et était fils de tailleur. Il fut tellement impressionné par le tableau de Munkácsy, *Christ before Pilate*, qu'il décida de devenir artiste. Entre 1884 et 1889, il étudia à l'École des arts industriels et à l'École nationale de dessins. En 1889, à l'âge de 19 ans, il gagna une bourse d'État pour étudier à l'Académie royale de Bavière, à Vienne, après quoi il poursuivit ses études à l'Académie de Munich. En 1890, il étudia à l'Académie Julian, à Paris, avec Jules Lefevre et Benjamin Constant, avant de retourner à l'Académie royale de Bavière pour la période 1891-1892. À son retour à Munich en 1892, il gagna une médaille d'argent pour sa composition *Hofbräuhaus*, et fut très inspiré par le riche et célèbre portraitiste F. Von Lenbach.

En 1907, il s'était définitivement installé à Londres où il tint sa première exposition solo à la Fine Art Society. Il obtint la commande du portrait du roi Edward VII, bientôt suivie d'autres commandes de portraits parmi lesquels ceux de Théodore Roosevelt, Lord Roberts, Lord Haldane et la duchesse de York.

De László peignait encore dans le style « grand seigneur », en dépit du culte de l'antihéros qui avait cours depuis la seconde moitié du XIXe siècle. Son portrait de la duchesse de Portland fut critiqué pour sa vulgarité; le diadème ressortait beaucoup trop.

Les portraits de de László manquaient de profondeur psychologique. On peut ranger de László avec les Van Dyck, Lely et Kneller, dont le propos était de rendre le visage public de leur modèle et non leur âme. On a prétendu que si son art avait eu plus de profondeur, de László aurait été aussi pauvre que Rembrandt.

Il fut emprisonné durant la Première Guerre mondiale pour avoir commis l'imprudence d'essayer d'expédier de l'argent en Hongrie; naturalisé anglais, il faillit perdre sa citoyenneté pour ce geste. La protection de la Famille royale lui évita certainement ce sort.

Une photographie de de László, lorsqu'il était étudiant à Paris en 1891 (repr. opp. p. 64 de la biographie de de László écrite en 1939 par Owen Rutter, *Portrait of a Painter*), montre l'artiste devant son chevalet où figure un portrait semblable d'une jeune paysanne. Il n'est pas certain que la fille était italienne. De László alla à Paris, à Munich et en Hongrie durant la période 1890 et 1891, mais il n'alla pas en Italie.

La Galerie d'art Beaverbrook possède un autre tableau de de László,

was in Paris, Munich and Hungary in the period 1890-91, but not in Italy.

The Beaverbrook Art Gallery holds a second work by de László, which is a portrait of Beaverbrook's sister-in-law, *Helen Drury*, 1925. She was the younger sister of Gladys, 1st Lady Beaverbrook, who died in 1927, both daughters of Major-General Charles William Drury, C.B., of Halifax. She married the Hon. Evelyn C.J.S. Fitzgerald (1874-1946) on 12 December 1923.

un portrait de la belle-sœur de Lord Beaverbrook, *Helen Drury*, 1925. Elle était la jeune sœur de Gladys, première Lady Beaverbrook, décédée en 1927; toutes deux filles du major général Charles William Drury, C.B., de Halifax. Helen épousa l'honorable Evelyn C.J.S. Fitzgerald (1874-1946) le 12 décembre 1923.

19. PHILIP ALEXIUS DE LÁSZLÓ (1869-1937)
An Italian Peasant Girl (une jeune paysanne italienne), 1891
oil on canvas / huile sur toile
18 x 14 (45.7 x 35.6 cm)

AS WITH FELLOW-COUNTRYMAN, William Orpen, John Lavery's reputation was founded upon his work as a portrait painter. Orphaned and impoverished as a child, the lure of "painting for money" in a country which placed a premium on portrait painting above all other genres was undeniably compelling to Lavery, affording him a degree of financial security heretofore unknown. As portrait painter to the Irish aristocracy and political elite and ultimately the Royal Family, whose portrait he painted in 1913, Lavery had reached the pinnacle of the portrait painting profession in Britain.

Lavery first met the Anglo-American artist, James McNeill Whistler, in 1887 and later served as his Vice-President of the newly-established International Society of Sculptors, Painters and Gravers. Like many of his contemporaries, the Whistlerian influence manifested itself in Lavery's work, none more so than the two oil sketches which Lavery used as preparatory studies for *The Rt. Hon. J. Ramsay MacDonald Addressing the House of Commons* (1923), now in the collection of the Glasgow City Museum and Art Gallery. *House of Commons – Sketch* (1922-23), with its staccato licks of white and cream laid down on a deep blue/black ground, captures perfectly the nuances and gestures of the parliamentarians in the direct minimalist manner of Whistler's coastal scenes of bathers c.1885, reflecting as they do the influence of Japonism.

Lavery explained the origin of this sketch and the more directly preparatory, *House of Commons* (no. 59.315), in the following passage from his autobiography:

> Lord Birkenhead and Sir Patrick Ford were the first to suggest that I should paint their separate Houses. Hitherto nobody had ever been permitted to set up an easel in either House while Parliament was in session Eventually all objections were overcome and I was allowed to take my pochade paintbox into the Distinguished Visitors' enclosure, where I was able to paint in comfort without my presence being known. From there I could see the whole House spread before me, including the Press and Ladies' Galleries. It turned out to be a much easier problem than I had anticipated. Since each member had his allotted seat, which he retained long enough to feel at home there, I had plenty of opportunities of observing and choosing his favourite

COMME SON COMPATRIOTE William Orpen, John Lavery était connu comme portraitiste. Orphelin et pauvre dans son enfance, Lavery céda à l'appât du gain. Dans un pays qui plaçait le portrait au-dessus de tous les genres, il « peignit pour l'argent » et s'assura ainsi une sécurité financière qu'il n'avait jamais connue. Portraitiste de l'aristocratie et de l'élite politique irlandaises, et finalement de la Famille royale qui posa pour lui en 1913, Lavery avait atteint le sommet de la profession de portraitiste en Grande-Bretagne.

En 1887, Lavery fit la connaissance de James McNeill Whistler, un peintre anglo-américain, et devint plus tard vice-président de la nouvelle International Society of Sculptors, Painters and Gravers que Whistler venait de fonder. Comme beaucoup de ses contemporains, Lavery fut influencé par Whistler, et cette influence est particulièrement manifeste dans les deux esquisses à l'huile préparatoires à son tableau *The Rt. Hon. J. Ramsay MacDonald Addressing the House of Commons* (1923), actuellement dans la collection de la Glasgow City Museum and Art Gallery. L'esquisse *House of Commons* (1922-1923), avec ses petits coups de pinceaux nerveux de blanc et de crème sur fond sombre bleu-noir, rend parfaitement les attitudes et les gestes des parlementaires, avec la manière directe et minimaliste utilisée par Whistler dans ses scènes de baigneurs de 1885, teintées de japonisme.

Dans un passage de son autobiographie, Lavery explique l'histoire de cette esquisse et d'une autre, plus directement préparatoire au tableau *House of Commons* (n° 59.315).

> Lord Birkenhead et Sir Patrick Ford furent les premiers à me suggérer de peindre leurs maisons parlementaires respectives. Jusque-là, aucun peintre n'avait obtenu la permission d'installer son chevalet dans une maison parlementaire, pendant une session. En fin de compte, toutes les objections tombèrent et on me donna la permission d'apporter ma trousse à pochade dans l'enceinte réservée aux invités de marque, où j'eus tout le loisir de m'installer confortablement sans attirer l'attention. De ce point de vue, je pouvais voir toute la chambre de face, y compris la tribune de la presse et celle des dames. Finalement les choses se passèrent beaucoup mieux que je m'y attendais. Étant donné que chaque

position. If I did not catch it at once I could feel that there would be other times when he could take up the pose again, which in many cases was quite unconscious.[1]

1 John Lavery, *The Life of a Painter* (1940), pp.186-187.

membre de l'assemblée avait un siège attitré, qu'il occupait assez longtemps pour s'y sentir à l'aise comme chez lui, je pouvais l'observer à loisir et le saisir dans sa pose préférée. Si je ne réussissais pas mon croquis du premier coup, je savais que j'aurais l'occasion de me reprendre, car mon modèle reprendrait la même pose, bien souvent inconsciemment.[1]

1 John Lavery, *The Life of a Painter,* 1940, pp.186-187.

20. JOHN LAVERY (1856-1941)
House of Commons – Sketch (Chambre des communes – esquisse), 1923
oil on panel / huile sur panneau
15 1/4 x 11 1/2 (38.7 x 29.2 cm)

LEWIS'S BIRTH ON HIS father's yacht off Amherst, Nova Scotia, fore-shadowed his later involvement with Canada. In 1918, after active war service in France, Lewis was appointed Official Canadian War Artist by Paul Konody. He endured a seemingly moribund "exile" in Canada and the United States during the Second World War, occupying himself by painting, writing and teaching.

He studied at the Slade School of Art under Professor Tonks from 1898 to 1901. In 1902, he accompanied Spencer Gore to Madrid where they assimilated the great masters in the Prado, followed by travel in Europe. Upon his return to England in 1909, he met Ezra Pound.

Lewis was a member of the Camden Town Group, exhibiting with them in 1911 and 1912. His work was included in Clive Bell's *Second Post-Impressionist Exhibition* at the Grafton Galleries in 1912. He was influenced by the London exhibition of the Italian Futurists, Severini, Balla and Boccioni, and in 1913 became a founder member of the London Group.

He was conscripted to work for Roger Fry's Omega Workshop, applying the strong design and rich colour of the Post-Impressionists to the applied arts, until a falling-out with Fry which saw him leave with Wadsworth, Etchells and Hamilton to establish the Rebel Art Centre and the Vorticist Group in 1914. From 1914-15, he was the editor of *Blast*, which constituted the Vorticist manifesto, and exhibited in the Vorticist exhibitions in London and New York in 1915 and 1917, respectively. His use of angular, clearly delineated forms between 1913 and 1915 reflected the influence of Cubism and Futurism in these innovative, abstract compositions, employing machine-like formations with strong, diagonal axes. Although he ultimately eschewed the non-objective for the semi-abstract, he continued to use hard, sculptural forms in sharp, idiosyncratic colour.

The Mud Clinic constitutes part of a series of paintings executed by Lewis in the 1930s. Sometimes referred to as the "underworld series," these paintings deal with the after-life or limbo. What we have in this series according to Thomas Kush, is a "materialist's view of death; the underworld gives no promise of continued existence, of paradise, or of anything human enduring the bodies' decay."[1]

Like the battle scenes and the visions of distant cultures, these

LA NAISSANCE DE LEWIS sur le yacht de son père, au large d'Amherst, en Nouvelle-Écosse, présageait ses activités futures au Canada. En 1918, après avoir terminé son service actif dans l'armée française, Lewis fut nommé peintre officiel de guerre canadien par Paul Konody. Apparemment, il continua à « vagabonder » au Canada et aux États-Unis durant la Deuxième Guerre mondiale, peignant, écrivant et enseignant.

Lewis étudia à la Slade School of Art, où Tonks lui enseigna de 1898 à 1901. En 1902, il accompagna Spencer Gore à Madrid; tous les deux furent très impressionnés par les grands maîtres espagnols du Prado. Ils voyagèrent ensuite à travers l'Europe. À son retour en Angleterre en 1909, Lewis fit la connaissance d'Ezra Pound.

Membre du Camden Town Group, il participa à diverses expositions du groupe en 1911 et 1912. Il exposa également dans le cadre de la deuxième exposition post-impressionniste, organisée par Clive Bell, aux Grafton Galleries en 1912. Il fut impressionné par l'exposition londonienne des futuristes italiens, Severini, Balla et Boccioni, et il co-fonda le London Group en 1913.

Il fut recruté pour travailler au sein du Roger Fry's Omega Workshop, apportant aux arts appliqués la riche palette des post-impressionnistes et leurs motifs forts. Après s'être brouillé avec Fry, il quitta l'atelier avec Wadsworth, Etchells et Hamilton pour fonder le Rebel Art Centre et le Vorticist Group en 1914. En 1914-1915, il publia *Blast*, le manifeste vorticiste, et participa aux expositions du groupe à Londres et à New York, qui eurent lieu en 1915 et 1917 respectivement. De 1913 à 1915, la peinture de Lewis fut influencée par le cubisme, avec ses formes anguleuses aux contours nets, et par le futurisme, avec ses compositions abstraites innovatrices, aux motifs mécaniques traversés en diagonale par de grands axes. Quoiqu'il finit par abandonner le non-figuratif pour le semi-abstrait, Lewis continua d'utiliser ses formes dures, sculpturales et ses couleurs particulières.

The Mud Clinic fait partie d'une série de peintures réalisées par Lewis dans les années 1930, parfois identifiée comme la « série d'outre-tombe ». Ces œuvres représentent la vie après la mort ou les limbes. D'après Thomas Kush, cette série illustre une vision « matérialiste de la mort. L'univers d'outre-tombe ne promet pas la vie éternelle, ni le paradis, ni rien d'humain après la destruction du corps ».[1]

paintings have a dream-like detachment. The titles, and the formalized scenes themselves, suggest fragments of an undetermined religious and historical narrative. Lewis himself described *The Mud Clinic* as a riddle. His figures, he wrote, are made of mud, characterized by apathy. "Who are these people?" Lewis asked. "What is their complaint?" They exist on an indetermined plane: the scene could be equally a mud bath transfigured into an apparition of death, or an afterlife out of a private mythology. The skeletal figure to the upper left might be a corpse of a *memento mori*. Isolated in their earthen shells, lapping into inertia, Lewis's figures symbolize a metaphysical death, an immersion of the self in nature's dissolving element.[2]

1 Thomas Kush, *Wyndham Lewis's Pictorial Integer* (1981), p.59.
2 *Ibid.*, pp.59-60.

Comme les champs de bataille et les terres lointaines, ces peintures ont une qualité de détachement, de rêve. Les titres et les scènes elles-mêmes sont comme les fragments d'un récit vaguement religieux et historique. Lewis décrit lui-même *The Mud Clinic* comme une énigme. Ses personnages faits boue, dit-il, sont apathiques. « Qui sont ces gens?, demande-t-il. Quelle est leur doléance? » Ils existent dans un espace indéterminé : la scène pourrait aussi bien représenter un bain de boue transfiguré par une apparition de la mort, ou une vie après la mort selon l'iconographie personnelle de l'auteur. La figure squelettique dans la partie supérieure gauche du tableau pourrait représenter un cadavre d'un mémento des morts. Isolés dans leur écorce terrestre, clapotant dans leur inertie, les personnages de Lewis symbolisent une mort métaphysique, une immersion du moi dans l'élément désintégrant de la nature.[2]

1 Thomas Kush, *Wyndham Lewis's Pictorial Integer*, 1981, p.59.
2 *Ibid.*, pp.59-60.

21. PERCY WYNDHAM LEWIS (1882-1957)
The Mud Clinic (la clinique de boue), 1937
oil on canvas / huile sur toile
33 1/2 x 23 1/4 (85.1 x 59.1 cm)

THE LARGE CORPUS of Lowry's work, the legacy of his life, was created by a part-time artist. From the age of sixteen to sixty-five, he was employed in humdrum clerical positions.

This meant that Lowry's art studies were necessarily confined to the evening hours after his work day was through. From 1905 to 1915, Lowry studied painting and drawing under Adolphe Valette at the Municipal College of Art, Manchester, with private instruction from William Fitz. From 1915 to 1925, he attended classes at the Salford School of Art under Bernard D. Taylor who encouraged him in the employment of a white ground.

He exhibited with the New English Art Club in the Paris Salon of 1927 and, from 1932, showed at the Royal Academy, where he was made a full academician in 1962. He became a member of the London Group in 1948.

Industrial View, Lancashire, 1956, reflects Lowry's primary interest in industrial scenes and crowds, which finds its origin forty years earlier. Of its genesis Lowry reveals:

> When I was young I did not see the beauty of the Manchester
> streets. I used to go into the country painting landscapes and the
> like. Then one day I saw it. I was with a man in the city and he
> said, "Look, it is there." Suddenly I saw the beauty of the streets
> and the crowd.[1]

The great industrial "visions" of the middle years are undoubtedly his masterpieces, combining as does *Industrial View, Lancashire* a mix of factual and invented elements, drawn from a variety of sources. Referring to this body of work, F.E. Halliday declares:

> . . . and more original were L.S. Lowry's grey paintings of
> industrial Lancashire, not unlike Pugin's drawings in *Contrasts*,
> but more like illustrations of *The Waste Land*, its pathos empha-
> sized by the dark mill chimneys and isolated human figures.[2]

In the catalogue introduction for the memorial exhibition the Royal Academy accorded Lowry in 1976, Mervyn Levy takes the measure of these industrial scenes of the middle years:

L'IMMENSE CORPUS DE peintures que nous a légué Lowry est l'œuvre d'un artiste à temps partiel. De seize à soixante-cinq ans, il accomplit un travail monotone de commis de bureau.

Lowry devait donc nécessairement faire ses études d'art le soir, après son travail. De 1905 à 1915, il étudia la peinture et le dessin avec Adolphe Valette au Municipal College of Art, à Manchester, et il prenait aussi des leçons particulières de William Fitz. De 1915 à 1925, il suivit les cours de Bernard D. Taylor à la Salford School of Art, qui lui conseilla de peindre son motif sur un fond blanc.

Il exposa avec le New English Art Club au Salon de Paris en 1927 et, à partir de 1932, il exposa à la Royal Academy où il fut reçu académicien en 1962. Il se joignit au London Group en 1948.

Industrial View, Lancashire, 1956, témoigne du grand intérêt de l'artiste pour les scènes industrielles et les scènes de foule, intérêt qui commença quarante ans plus tôt. Lowry raconte comment :

> Lorsque j'étais jeune, je ne voyais pas la beauté des rues de
> Manchester. J'avais l'habitude de me rendre à la campagne pour y
> peindre des paysages et autres choses de ce genre. Puis, un jour, je
> fus ébloui. J'étais en ville, avec un homme qui me dit : « Regarde,
> comme c'est beau ». Et soudain, la beauté des rues et de la foule
> m'apparut.[1]

Les magnifiques « visions » industrielles, œuvres de maturité, sont incontestablement ses chefs-d'œuvre. Comme *Industrial View, Lancashire,* elles sont un mélange d'éléments réels et d'éléments imaginaires, d'inspirations diverses. Se référant à cette partie de l'œuvre de Lowry, F.E. Halliday déclare :

> . . . et plus uniques encore ses tableaux gris, vues industrielles du
> Lancashire rappelant un peu les dessins de Pugin dans *Contrasts*,
> mais surtout les illustrations de *The Waste Land*, encore plus
> pathétiques avec les sombres cheminées des moulins et les
> silhouettes humaines isolées.[2]

Dans l'introduction du catalogue de la rétrospective commémorative

The townscapes of these middle years, teeming with figures, mills, factories, buildings and smoking stacks are an expression of Lowry's vision of the industrial north distilled with poetry, elegance and a breath-taking clarity of design. They are not only aesthetic masterpieces, but in the scurrying anonymity of his people, parables of man's destiny as the least consequence of God's ants. The artist always viewed his fellows with a satirical rather than a sentimental eye. He was primarily an observer, frequently using humour and ridicule to intensify his view of man's insignificance.[3]

1 Mervyn Levy, *The Paintings of L.S. Lowry* (1975), p.17.
2 F.E. Halliday, *An Illustrated Cultural History of England* (1967), p.286.
3 Royal Academy of Arts, *L.S. Lowry R.A.: 1887-1976* (1976), p.9.

organisée par la Royal Academy en 1976, Mervyn Levy mesure l'importance des scènes industrielles de cette période:

Les paysages urbains de ces années de maturité, remplis de personnages, de moulins, d'usines, d'immeubles et de cheminées fumantes, expriment la vision qu'avait Lowry du Nord industriel, sublimée par la poésie, l'élégance et une précision dans le motif à vous couper le souffle. Ces tableaux sont non seulement des chefs-d'œuvre esthétiques, mais aussi des paraboles de la destinée humaine où, dans le secret de l'anonymat, les hommes n'ont pas plus d'importance que des fourmis pour leur Créateur. L'artiste avait une vision plus satirique que sentimentale de ses semblables. Il était avant tout un observateur, utilisant fréquemment l'humour et le ridicule pour accentuer l'insignifiance de l'homme.[3]

1 Mervyn Levy, *The Paintings of L.S. Lowry*, 1975, p.17.
2 F.E. Halliday, *An Illustrated Cultural History of England*, 1967, p.286.
3 Royal Academy of Arts, *L.S. Lowry R.A.: 1887-1976*, 1976, p.9.

22. LAURENCE STEPHEN LOWRY (1887-1976)
Industrial View, Lancashire (scène industrielle, Lancashire), 1956
oil on canvas / huile sur toile
24 x 30 (61 x 76.2 cm)

23

THROUGH THE ENCOURAGEMENT of James McNeill Whistler, a family friend, Ambrose McEvoy attended the Slade School of Art from 1893-96, where he struck up a friendship with Augustus John. While working at the National Gallery, McEvoy undertook a study of the Old Masters, principally Titian, Rubens and Gainsborough. He exhibited small landscapes and interiors, in the manner of Whistler, at the New English Art Club from 1900 onward, becoming a member in 1902. Like Spencer Gore, he worked with Sickert in Dieppe, and later at Chelsea.

By 1910, portraits were beginning to supplant his atmospheric interiors and in 1911 he, along with William Orpen, became a founder member of the National Portrait Society.

In 1918, McEvoy was appointed an Official War Artist in France, attached to the Royal Navy Division. By this time he was starting to establish himself as a fashionable society portrait painter. His technique was to build up a series of glazes over an initial monochrome underpainting, a technique which owed something to his study of Gainsborough, the oil medium often taking on the appearance of watercolour. Critical assessment of McEvoy's contribution ranges from R.H. Wilenski's claim that McEvoy "brought back into English portrait painting Gainsborough's Romantic air of refinement" to Richard Shone's unequivocal denunciation that "McEvoy and Orpen squandered their talents, particularly the former, though they never reached the glittering degradation of de László and the later Lavery,"[1] the latter assessment reflective of the modernist art criticism originally espoused by Roger Fry and Clive Bell.

1 Richard Shone, *The Century of Change: British painting since 1900* (1977), p.13.

ENCOURAGÉ PAR JAMES McNEILL WHISTLER, un ami de sa famille, Ambrose McEvoy s'inscrivit à la Slade School of Art, qu'il fréquenta de 1893 à 1896, où il se lia d'amitié avec Augustus John. Alors qu'il travaillait à la National Gallery, McEvoy étudia l'art des maîtres anciens, principalement Titien, Rubens et Gainsborough. Il exposa de petits formats, paysages et intérieurs à la manière de Whistler, au New English Art Club à partir de 1900, et devint membre du dit club en 1902. Comme Spencer Gore, il travailla avec Sickert à Dieppe, et plus tard à Chelsea.

Dès 1910, il peignait plus de portraits que d'intérieurs et, en 1911, avec William Orpen, il fonda la National Portrait Society.

En 1918, McEvoy fut engagé comme peintre officiel de guerre en France, rattaché à la Royal Navy Division. À cette époque, il commençait à se faire un nom comme portraitiste mondain. Sa manière consistait à superposer une série de glacis sur une première couche de fond monochrome, technique qu'il avait empruntée à Gainsborough, le médium de l'huile prenant souvent l'apparence de l'aquarelle. Le critique R.H. Wilenski considère McEvoy comme le peintre qui « ramena le raffinement de Gainsborough dans le portrait anglais », tandis que Richard Shone reproche à « McEvoy et à Orpen d'avoir gaspillé leur talent, en particulier McEvoy, sans toutefois atteindre la vulgarité de de László et de Lavery »[1], cette dernière déclaration représentant la tendance moderniste en critique d'art, initiée par Roger Fry et Clive Bell.

1 Richard Shone, *The Century of Change: British painting since 1900*, 1977, p.13.

23. AMBROSE McEVOY (1878-1927)
Dorothy, 1919
oil on canvas / huile sur toile
30 1/2 x 25 3/8 (77.5 x 64.5 cm)

THE HENRY MOORE FOUNDATION has indicated that this drawing was signed and dated, 1927, at the time of presentation by the artist to David Sylvester c. 1953, and consequently has been incorrectly dated. Stylistically it relates to the life drawings Moore did in 1924 during his last year as a student at the Royal College of Art before he was engaged as a teacher in the modelling class.

It should come as no surprise that Henry Moore attached a great importance to life drawing. He said: "In my opinion, long and intense study of the human figure is the necessary foundation for a sculptor."[1]

His respect for such great draughtsmen as Degas and Seurat was established early in his career, and he noted that all the greatest sculptors throughout history from Michelangelo to Rodin were also master draughtsmen. Moore's enthusiasm for life drawing did not extend to drawing from the plaster cast, which at the Leeds School of Art, where be began his training, amounted to laboured drawing from lifeless copies of Roman casts after the Greek originals.

While at the Royal College of Art, all Moore's life drawings were fully modelled in the third dimension and as such indicate the sculptor's feeling for form and mass. He felt that a fully volumetric treatment and appreciation of the human form was essential before proceeding to the shorthand of the single contour line drawing as practiced by Matisse, Schiele and Klimt. All Moore's drawings tend to conform to the following prototype: massive female figures with soft contours reminiscent of Renoir or Maillol, usually in repose, either standing or sitting and without the erotic overtones of an artist like Rodin. To better model the human forms, he usually employed four different media in various combinations — pencil, chalk, wash, and pen and ink. *Standing Nude* employs pen and ink and pen and brush, the latter used to impart depth to the forms through modelling.

The vigour and immediacy of the handling of the figure are apparent in the rapid hatching strokes and the agitated brushwork. To maintain this freshness, Moore usually completed his drawings within the two-hour class time. Leon Underwood, one of the painting instructors at the Royal College of Art, gave private life drawing classes to some of his students, including Moore and Barbara Hepworth, and transmitted to them his own infectious enthusiasm for the subject.

1 Alan G. Wilkinson, *The Drawings of Henry Moore* (1977), p.43.

LA FONDATION HENRY MOORE signale que ce dessin a été signé et daté 1927, au moment de sa présentation par l'artiste à David Sylvester vers 1953; il est donc incorrectement daté. Le style correspond aux dessins d'après modèle vivant que Moore réalisa en 1924, durant sa dernière année d'étude au Royal College of Art, avant d'être engagé comme professeur de modelage.

Il n'y a rien d'étonnant au fait que Henry Moore attache une grande importance au dessin d'après modèle vivant. Il a dit : « À mon avis, une longue étude intensive du corps humain est la base nécessaire à la formation d'un sculpteur ». [1]

Jeune sculpteur, il avait beaucoup d'admiration pour de grands dessinateurs tels Degas et Seurat, et il nota que les plus grands sculpteurs de l'histoire, de Michel-Ange à Rodin, étaient aussi des maîtres en dessin. L'enthousiasme de Moore pour le dessin d'après modèle ne s'étendait pas aux modèles de plâtre utilisés à la Leeds School of Art où il commença ses études; un dessin laborieux résultait de ces mornes copies de plâtres romains, eux-mêmes copies des originaux grecs.

Tous les dessins d'après modèle vivant exécutés par Moore au Royal College of Art étaient très modelés, tridimensionnels, ce qui dénote le sens de la forme et de la masse chez le sculpteur. Il était convaincu qu'une connaissance et un traitement volumétriques de la forme humaine étaient essentiels, avant de passer au dessin sténographique où le contour est tracé dans un seul trait, à la manière de Matisse, Schiele et Klimt. Tous les dessins de Moore semblent correspondre au prototype suivant : de lourdes figures féminines, aux contours doux comme les nus de Renoir ou de Maillol; habituellement au repos, debout ou assises, mais sans la touche érotique des dessins de Rodin. Pour mieux rendre l'effet de volume des formes humaines, il utilise habituellement quatre techniques différentes, les combinant à loisir : le crayon, la craie, le lavis, la plume et l'encre. Les techniques utilisées dans *Standing Nude* sont l'encre et la plume, et l'encre et le pinceau, ce dernier utilisé pour donner de la profondeur aux formes, pour créer un effet de volume.

La vigueur et la spontanéité d'exécution de ce dessin sont révélées par les hachures rapides et la touche animée. Pour garder cette fraîcheur, Moore complétait habituellement son dessin dans les deux heures que durent la classe. Leon Underwood, un professeur de peinture du Royal

College of Art, donna des leçons particulières de dessin d'après modèle vivant à quelques élèves, dont Moore et Barbara Hepworth, et leur communiqua son enthousiasme pour cet exercice.

1 Alan G. Wilkinson, *The Drawings of Henry Moore*, 1977, p.43.

24. HENRY SPENCER MOORE (1898-1986)
Standing Nude (femme nue debout), 1924
pen, ink and wash on paper / plume, encre et lavis sur papier
19 3/4 x 8 1/2 (50.2 x 21.6 cm)

BROTHER OF JOHN NASH, Paul Nash was a student at the Chelsea Polytechnic from 1906 to 1908, after which he enrolled at L.C.C. School, Bolt Court, 1908-1910. In 1910 he entered the Slade School of Art, where he became friends with Ben Nicholson, a fellow student. He did some work for Roger Fry's Omega Workshop which was founded in 1913.

In 1914, he joined the Artists' Rifles and was injured at Ypres shortly before most of his fellow officers were killed. Following his recovery he returned to the front as an Official War Artist attached to a Canadian Regiment.

In 1933, he organized Unit One which united artists whose work manifested both abstract and surrealist tendencies including Moore, Hepworth, Nicholson, Burra and Wadsworth. Nash undertook the organisation of the International Surrealist Exhibition, London, in 1936, and subsequently exhibited with the Surrealists in 1937 and 1938.

He served again as an Official War Artist during the Second World War, this time recording the war in the air.

Nostalgic Landscape: St. Pancras Station was painted from the artist's 5th floor flat at 176 Queen Alexandra Mansions, Judd Street, in north London, looking across a vacant lot and billboard toward St. Pancras Station. Closely related works are *Northern Adventure*, 1929, Aberdeen Art Gallery; *St. Pancras Lilies*, 1927, Ulster Museum, Belfast; *St. Pancras*, 1927, Cheltenham Art Gallery; *Skeleton*, 1932, Musée National d'Art Moderne, Paris; and *St. Pancras Landscape*, private collection.

> Nash started painting the view from the window of his London flat in 1927, and the first oil paintings of the view are *St. Pancras Lilies* and *St. Pancras*. The advertising hoarding was on a vacant lot upon which the present Camden Town Hall was later built.[1]

In analysing the painting style of Paul Nash, Sir John Rothenstein has isolated the 1920s and the most part of the 1930s as a period of searching: "now here, now there, for the harmony between form and object, style and theme."[2] Rothenstein also indicates there developed a marked change in his style upon his return from France in 1925:

FRÈRE DE JOHN NASH, Paul étudia à la Chelsea Polytechnic de 1906 à 1908, puis il s'inscrivit à la L. C. C. School, Bolt Court, où il poursuivit ses études de 1908 à 1910. En 1910, il entra à la Slade School of Art, où il se lia d'amitié avec Ben Nicholson, un compagnon de classe. Il réalisa quelques œuvres pour le Roger Fry's Omega Workshop, fondé en 1913.

En 1914, il rejoignit les Artists' Rifles et fut blessé à Ypres peu de temps avant que ses compagnons d'armes trouvent la mort. Dès qu'il fut rétabli, il retourna au front comme peintre officiel de guerre, rattaché à un régiment canadien.

En 1933, il organisa Unit One, un groupe d'artistes dont le travail traduisait les tendances abstraites et surréalistes. Parmi eux, Moore, Hepworth, Nicholson, Burra et Wadsworth. Nash entreprit l'organisation de l'exposition surréaliste internationale qui eut lieu à Londres en 1936, et par la suite, exposa avec les surréalistes en 1937 et 1938.

Il servit de nouveau comme peintre officiel de guerre durant la Deuxième Guerre mondiale, cette fois illustrant la guerre du haut des airs.

Nostalgic Landscape: St. Pancras Station a été peint depuis l'appartement de l'artiste, situé au cinquième étage du 176, Queen Alexandra Mansions, rue Judd, dans le nord de Londres. La vue donne sur un terrain vacant et un panneau d'affichage devant St. Pancras Station. Parmi les œuvres connexes, mentionnons *Northern Adventure*, 1929, Aberdeen Art Gallery; *St. Pancras Lilies*, 1927, Ulster Museum, Belfast; *St. Pancras*, 1927, Cheltenham Art Gallery; *Skeleton*, 1932, Musée national d'art moderne, Paris; et *St. Pancras Landscape*, collection privée.

> Nash commença à peindre la vue de sa fenêtre d'appartement à Londres en 1927. Les premières peintures à l'huile représentant cette vue sont *St. Pancras Lilies* et *St. Pancras*. Le panneau d'affichage se trouvait sur un terrain vague, à l'endroit où fut construite plus tard la mairie actuelle de Camden Town.[1]

Dans son analyse du style pictural de Paul Nash, Sir John Rothenstein a identifié la période comprenant les années 1920 et la plus grande partie des années 1930 comme une période de recherche : « recherche d'harmonie entre la forme et l'objet, entre le style et le thème ».[2]

His work lost in momentum. But perhaps it was not a consequence but a cause. His visual response to nature, in my reading of the pictures, had become exhausted; he was bored with it. For this exhaustion he compensated, I think, by a heavier reliance upon formal structure, and his most successful paintings of these years are those in which a clearcut, in some respect tending to abstract, design was imposed on his motif.[3]

1 Letter from Andrew Causey to Robert Lamb – 11 December 1977, Beaverbrook Art Gallery Archives.

2 John Rothenstein, *Paul Nash (1889-1946)*, (1961), p.3.

3 *Ibid.*, p.4.

Rothenstein note également que le style de l'artiste s'est considérablement modifié à son retour de France, en 1925:

Son travail commença à stagner. Mais peut-être était-ce la cause de son retour plutôt que sa conséquence. D'après ma lecture des œuvres, la nature ne l'inspire plus visuellement; elle l'ennuie. Pour compenser cet épuisement, je crois qu'il a insisté davantage sur la structure formelle; ses meilleures peintures de ces années-là sont celles où la forme de son motif est très nette, tendant vers l'abstrait d'une certaine façon.[3]

1 Lettre de Andrew Causey à Robert Lamb, 11 décembre 1977, Archives Beaverbrook.

2 John Rothenstein, *Paul Nash (1889-1946)*, 1961, p.3.

3 *Ibid.*, p.4.

25. PAUL NASH (1889-1946)
Nostalgic Landscape: St. Pancras Station (paysage nostalgique, station St. Pancras), 1928-1929
oil on canvas / huile sur toile
25 x 30 (63.5 x 76.2 cm)

ENVIRONMENT FOR TWO OBJECTS is representative of the influence Surrealism was to exert on Nash's painting style of the 1930s. Nash reflects upon this new realisation:

> Ever since the discovery that pictorially, for me at least, the forms of natural objects and the features of landscape were sufficient without the intrusion of human beings, or even animals, I have pursued a diverse research inland and by the sea, interpreting the phenomena of nature without ever missing men or women from the scene.[1]

The same props, the Victorian porcelain doll's head and the charred wooden door handle, also appear in other works by Nash, namely, the painting, *Changing Scene*, 1937, in which the doll's head appears, and the photograph, *Burnt Offering*, 1936-37, in which the charred door handle appears.

The setting of this painting is apparently based upon a Nash photograph of the Kimmeridge flats, taken during his stay at Swanage in 1935-36.[2]

Margot Eates offers the following caveat in the interpretation of Nash's work:

> Caution must be exercised in attributing symbolic meaning to the *objets trouvés* which figure in so many of Nash's paintings at this period. Thus, in *Environment of Two Objects (sic)*, in which a Victorian china doll's head and a half-burnt wooden knob, both greatly magnified, stand incongruously on the cracked clay of the Kimmeridge beach, I greatly doubt whether Bertram is warranted in saying, "The pretty, trivial toy that a child lost yesterday, now staring aimlessly at the sea, the relic of a burnt ship meet in tragic irony on the platform of clay, that is bituminous and burns and poisons the air with vapours of sulphurated oxygen." This is altogether too far-fetched. The doll's head was a bit of Victoriana, which Paul had acquired in some junk shop because of its chance resemblance to Margaret. The turned knob or finial he had probably picked up on the Kimmeridge beach, washed ashore on a high tide. Though slightly smaller it was of

LA PEINTURE *ENVIRONMENT FOR TWO OBJECTS* est un exemple d'influence surréaliste qui marqua l'œuvre de Nash dans les années 1930. Nash parle ainsi de sa découverte:

> Depuis que j'ai compris que pour peindre, la forme des objets naturels et les traits des paysages me suffisent, sans qu'il me faille avoir recours à des personnages ni même à des animaux, j'ai fait une quête en mer et sur terre et j'ai interprété les phénomènes de la nature sans jamais sentir le besoin d'introduire des hommes ou des femmes dans la scène.[1]

Les mêmes objets, c'est-à-dire la tête d'une poupée de porcelaine de l'époque victorienne et la poignée de porte en bois carbonisée, se trouvent également dans d'autres œuvres de Nash, et notamment dans la peinture *Changing Scene* (1937), qui contient la tête de poupée, et dans la photographie *Burnt Offering* (1936-1937), qui renferme la poignée de porte.

Nash s'est apparemment inspiré, pour peindre le paysage, d'une photographie de la plage de Kimmeridge prise lors de son séjour à Swanage, en 1935-1936.[2]

Margot Eates fait, à l'intention de ceux qui tentent d'interpréter l'œuvre de Nash, la mise en garde suivante :

> Il faut faire preuve de prudence lorsqu'il s'agit de donner une interprétation symbolique aux *objets trouvés* qui figurent dans un très grand nombre des toiles de Nash de cette époque. En ce qui a trait au tableau *Environment of Two Objects* (sic), dans lequel une tête de poupée de porcelaine et une poignée de porte en bois à demi brûlée, toutes deux amplement exagérées, sont posées d'une manière irrationnelle sur l'argile craquelé de la plage de Kimmeridge, je doute fortement que Bertram ait raison de dire qu' « un jouet, oublié sur la plage par un enfant et qui n'a nul autre choix que de regarder en vain la mer, et le vestige d'un vaisseau détruit par les flammes se retrouvent d'une manière tragico-ironique sur une surface d'argile, bitumineuse et brûlée qui empoisonne l'air de vapeurs d'oxygène sulfureux ». Cette

the same general shape as the china head, and this, combined with the turned ridges, which had the air of a stiff coiffure, also reminded him of his wife. The accidental setting in which he had found the knob suggested a 'suitable' environment for both objects, and by his skilfully formalised rendering of the characteristic geological formation, he completed his comment on the equivalence in a perfectly conscious and witty manner.[3]

1 Anthony Bertram, *Paul Nash: The Portrait of an Artist* (1955), p.233.

2 Margot Eates, *Paul Nash: The Master of the Image* (1973), p.67.

3 *Ibid.*, p.67.

interprétation manque d'objectivité. Paul avait trouvé la tête de poupée chez un antiquaire et l'avait achetée en raison de sa ressemblance fortuite avec Margaret. La poignée déformée, quant à elle, avait sans doute été déposée sur la plage de Kimmeridge par la marée montante. Quoiqu'elle était un peu plus petite que la tête de poupée, elle en avait à peu près la forme, et son modelé sinueux, semblable à une coiffure rigide, lui rappelait également sa femme. L'endroit où Paul a trouvé la poignée lui a par ailleurs semblé un environnement « convenable » pour représenter les deux objets, et, en peignant la formation géologique caractéristique d'un trait habilement formalisé, il a complété la ressemblance d'une manière tout à fait consciente et avec un brin d'humour.[3]

1 Anthony Bertram, *Paul Nash: The Portrait of an Artist*, 1955, p.233.

2 Margot Eates, *Paul Nash: The Master of the Image*, 1973, p.67.

3 *Ibid.*, p.67.

115

26. PAUL NASH (1889-1946)
Environment for Two Objects (environnement pour deux objets), 1936-1937
oil on canvas / huile sur toile
20 x 30 (50.8 x 76.2 cm)

SON OF THE PAINTERS William Nicholson and Mabel Nicholson (née Pryde, sister of James Pryde), Ben Nicholson studied briefly at the Slade School of Fine Art (1911) where he became a friend of Paul Nash. From 1912 to 1918, he travelled extensively in Europe and the United States, following which he married the painter, Winifred Dacre.

Nicholson became a member of the Seven and Five Society in 1924 and continued to exhibit with them until 1935, when he and Nash moved apart. In 1928, on a visit to Cornwall with Christopher Wood, he met the "vernacular" painter, Alfred Wallis, and bought work from him. With Barbara Hepworth, who became his second wife in 1934, he visited Paris in 1932, and met Picasso, Braque, Brancusi and Arp, and on subsequent visits met Mondrian and Moholy-Nagy. In 1933, Nicholson became associated with Unit One, the same year he joined Abstraction-Création, Paris, as a result of the encouragement of Jean Hélion.

In 1937, he became editor of *Circle – An International Survey of Constructivist Art*. In 1954, he received a retrospective exhibition at the Venice Biennale, following by two more at The Tate Gallery, one in 1955, and the second in 1969.

For Nicholson, still-life became a vehicle for the orchestration of elemental shapes in a shallow pictorial space, culminating eventually in the totally non-objective. Among his earliest memories were the "very beautiful striped and spotted jugs and mugs and goblets, and octagonal and hexagonal glass objects," props his father had collected for his own still life compositions.

John Rothenstein assesses the period during which *Still Life on a Table* was painted:

> The intensive search and experiment of these years resulted, from the middle twenties until the early thirties, in a succession of still lifes in which features characteristic of his mature work are discernible. These still-lifes conform to those of the contemporary School of Paris alike in their subjects – jugs, bottles, plates and knives reposing upon the scrubbed tops of kitchen tables – and in the degree of abstraction with which they are treated. They also show a delicate sureness of taste and colour which are decidedly his own. But he was still only feeling his

FILS DES PEINTRES William Nicholson et Mabel Nicholson (née Pryde, sœur de James Pryde), Ben Nicholson étudia quelque temps à la Slade School of Art (1911), où il se lia d'amitié avec Paul Nash. De 1912 à 1918, il voyagea beaucoup en Europe et aux États-Unis, avant d'épouser la peintre Winifred Dacre.

En 1924, Nicholson devint membre de la Seven and Five Society, avec laquelle il exposa jusqu'en 1935, année qui marqua la fin de son amitié avec Nash. En 1928, lors d'une visite à Cornwall en compagnie de Christopher Wood, il fit la connaissance du peintre « vernaculaire » Alfred Wallis et acheta quelques-unes de ses œuvres. En 1932, il visita Paris en compagnie de Barbara Hepworth, qui devint, en 1934, sa deuxième femme. À Paris, il fit la connaissance de Picasso, de Braque, de Brancusi et de Arp, et, au cours de visites subséquentes, celle de Mondrian et de Moholy-Nagy. En 1933, il s'est joint à Unit One, puis, encouragé par Jean Hélion, à Abstraction-Création, située à Paris.

En 1937, il devint rédacteur en chef du *Circle - An International Survey of Constructivist Art*. En 1954, il présenta une exposition rétrospective à la Biennale de Venise, puis deux autres à la Tate Gallery, soit en 1955 et en 1969.

Dans l'œuvre de Nicholson, la nature morte est un véhicule qui permet d'harmoniser des formes rudimentaires dans un espace pictural peu profond, tombant éventuellement dans le non-figuratif. Il aimait à se rappeler « les pots, tasses et gobelets magnifiquement rayés et tachetés et les objets de verre de formes octogonale et hexagonale », pièces que collectionnait son père pour réaliser ses propres natures mortes.

John Rothenstein décrit ainsi la période au cours de laquelle Nicholson a peint *Still Life on a Table*.

> La recherche et l'expérimentation intensives qui caractérisent ces années lui ont permis de créer, entre le milieu des années 1920 et le début des années 1930, une série de natures mortes dans lesquelles il est déjà possible de discerner les caractéristiques de ses œuvres de maturité. Les natures mortes de Nicholson rappellent celles de l'École de Paris de la même époque en ce sens qu'elles traitent des mêmes sujets – pots, bouteilles, assiettes et couteaux disposés sur la surface lisse d'une table de cuisine – et qu'elles

way, and there was little evidence of
the uncompromising austerity or the
precision of design that was to be the
most conspicuous mark of his later
work. The design of most of the
paintings of this time known to me is,
in fact, loose and uncertain.[1]

1 John Rothenstein, *Modern English Painters: Lewis to Moore* (1976), p.266.

comportent toutes un certain degré
d'abstraction. Elles affichent
également une délicate assurance
du goût et de la couleur qui lui est
propre. Mais Nicholson ne faisait
encore qu'explorer, et rien dans la toile
ne laisse deviner l'austérité sans faille
et la précision du trait qui
caractérisent indéniablement ses
œuvres de maturité. Le tracé de la
plupart de ses tableaux de l'époque,
du moins de ceux que je connais, est,
en fait, plutôt lâche et incertain.[1]

1 John Rothenstein, *Modern English Painters: Lewis to Moore,* 1976, p.266.

27. BEN NICHOLSON (1894-1982)
Still Life on a Table (nature morte sur une table), c. / vers 1930
oil on canvas / huile sur toile
20 1/8 x 24 (51.1 x 61 cm)

FROM 1888 TO 1889, William Nicholson studied at Herkomer's Art School, Bushey, before going to Paris to enroll at Académie Julian for the period 1889 to 1890. At the Académie he met James Pryde and, in 1893, married his sister, Mabel, who was also a painter. With his brother-in-law he formed "J. and W. Beggarstaff," in the business of designing posters (1893-99). He was engaged by the publisher, Heinemann, to produce woodcuts to illustrate their books.

Nicholson exhibited at the International Society, and became a founding member of the National Portrait Society in 1911. He visited Spain in 1933 where he studied such 17th century Spanish painters as Vélasquez, and through them the early Manet. From them and through Whistler, he learned much about the judicious use of black and white.

In her monographic study of Nicholson, Lillian Browse reflects upon the period leading up to the painting, *Roses and Poppies in a Silver Jug*:

> By now (1932) the still life paintings had almost completely come into line with the landscapes. Gone were the academic arrangements against black backgrounds; the laboured and over-filled compositions in which Nicholson's whimsical taste for fascinating bric-à-brac sometimes overruled the painter's eye. In their place came the most delightful flower pictures ever painted by an English artist. Contrasting with the famous seventeenth-century Dutch flower paintings, and in harmony with those of Manet, Nicholson in these little canvases realised that fleeting evanescent quality of flowers which alone can give such subjects a life of their own and avoid their being just splendid decorations on a table, in some jug or jar, with a plate, a pair of scissors, knives or forks, they bear the imprint of William Nicholson as surely as – if more modestly than – a ballet dancer bears that of Degas. They are painted broadly and sketchily with a fine feeling for the fluidity of the pigment and with the shadows playing an all-important part in the design. Many of them . . . might, to revert once more to Whistler, be aptly called *Symphony in White*, but all show the complete understanding with which the artist used white as a colour, handling it to obtain opaqueness and transparency as he desired.[1]

1 Lillian Browse, *William Nicholson* (1956), pp.24-25.

DE 1888 À 1889, William Nicholson étudia à la Herkomer's Art School, à Bushey, avant de se rendre à Paris pour s'inscrire à l'Académie Julian, qu'il fréquenta de 1889 à 1890. À l'Académie, il fit la connaissance de James Pryde et, en 1893, il épousa la sœur de celui-ci, la peintre Mabel Pryde. En compagnie de son beau-frère, il fonda « J. and W. Beggarstaff » et œuvra dans le domaine de la production d'affiches de 1893 à 1899. Pendant cette période, il travailla pour l'éditeur Heinemann à la réalisation de gravures sur bois servant à illustrer des livres.

Nicholson exposa des œuvres à la International Society et fut, en 1911, l'un des membres fondateurs de la National Portrait Society. En 1933, il se rendit en Espagne, où il étudia les peintres espagnols du XVIIe siècle, et plus particulièrement Vélasquez, et, à travers eux, les premières œuvres de Manet. Ses études des grands peintres espagnols et de Whistler lui permirent d'apprendre à utiliser judicieusement le noir et le blanc.

Dans son étude monographique de l'œuvre de Nicholson, Lillian Browse mentionne ce qui suit sur la période qui a mené à la réalisation de la peinture *Roses and Poppies in a Silver Jug*:

> Dès lors (1932), la nature morte obtenait presque la même ferveur que le paysage. Les conventions académiques à l'encontre des fonds noirs, de même que les compositions laborieuses et surchargées dans lesquelles le jugement du peintre était parfois faussé par son goût fantaisiste pour de séduisants bric-à-brac, ont fait place aux plus exquises images de fleurs jamais peintes par un artiste anglais. Nicholson, dont les petites peintures contrastent avec les compositions florales hollandaises du XVIIe siècle mais s'harmonisent avec les tableaux de Manet, réussit à saisir l'évanescence éphémère des fleurs, un don qui, à lui seul, donne vie aux bouquets et les empêche de n'être que de splendides décorations au centre d'une table, dans un pot ou un vase quelconque, sur une assiette, entourées d'une paire de ciseaux, d'un couteau ou d'une fourchette. Ces natures mortes portent l'empreinte de Nicholson aussi sûrement, quoique plus modestement, que la danseuse de ballet porte celle de Degas.

Les fleurs sont peintes d'un trait large et preste, mais une attention toute particulière est accordée à la fluidité du pigment et aux ombres, qui jouent un rôle essentiel dans la composition du tableau. Bon nombre des peintures de Nicholson pourraient parfaitement s'intituler *Symphonie en blanc*, pour faire une fois de plus référence à Whistler, car toutes montrent la parfaite aisance avec laquelle l'artiste utilise le blanc comme s'il s'agissait d'une couleur, la maniant pour créer, à sa guise, des effets d'opacité ou de transparence. [1]

1 Lillian Browse, *William Nicholson,* 1956, pp.24-25.

28. WILLIAM NEWZAM PRIOR NICHOLSON (1872-1949)
Roses and Poppies in a Silver Jug (roses et coquelicots dans un vase d'argent), 1937-1938
oil on panel / huile sur panneau
22 x 24 1/8 (55.9 x 61.3 cm)

ORPEN WAS THE YOUNGEST son of an Irish Protestant solicitor. His mother, the eldest daughter of Charles Caulfield, Bishop of Nassau, was anxious that one of her sons become a great artist. William's artistic precocity was to be encouraged by the moral and financial support he received from both parents until he established himself as a portrait painter, from which he was to become immensely successful. Having received his early art education at the Metropolitan School of Art, Dublin (1890-97), he enrolled at the Slade School of Art, London, at the same time as Augustus John and Ambrose McEvoy, "all of whom were eventually caught in the English trap of professional portrait painting."[1]

Upon graduation from the Slade in 1899, Orpen and Augustus John established the Chelsea School of Art. The early promise that both evinced was, to a certain extent, sacrificed to "phiz-mongering" as both became indentured portraitists at the expense of forays into areas which afforded more license for experimentation.

Dublin Bay from Howth was executed in 1909, the year following his inclusion in the Royal Academy exhibition and just prior to his election as an associate of that body. Orpen's power to evoke the atmospheric effects of the landscape, as reflected here, indicate that his career might have unfolded in an entirely different direction had he not become enchained to the long tradition of British portrait painting.

Following his marriage in 1901 to Grace Knewstub, the younger sister of Lady (William) Rothenstein, Orpen left London for the summers and returned to Dublin, where on one summer vacation he completed this landscape, presumably "en plein air." His eldest brother reflects upon these idyllic summer respites:

> After he had married, I spent some delightful holidays with him at the Cliffs, Howth, which he rented for several summers, a place of great charm, looking out south over the sparkling waters of Dublin Bay, long, lovely, never-to-be-forgotten summer days, with frequent visits to the sea and the little enclosure called Bellingham's Harbour, where we bathed and sunned ourselves on the hot rocks. Bill was always at work and painted many pictures here. It was at the Cliffs that I realized what the "urge" of the painter is.

ORPEN ÉTAIT LE PLUS jeune fils d'un avocat irlandais de confession protestante. Sa mère, fille aînée de Charles Caulfield, évêque de Nassau, désirait ardemment que l'un de ses fils devienne un grand artiste. Le jeune William, qui manifestait des dons artistiques précoces, reçut donc les encouragements et le soutien financier et moral de ses parents jusqu'à ce qu'il s'établisse comme portraitiste, une carrière qui allait le rendre immensément célèbre. Il reçut sa première formation en arts à la Metropolitan School of Art, de Dublin (1890-1897) avant de s'inscrire à la Slade School of Art, de Londres, en même temps que Augustus John et Ambrose McEvoy « qui tous sont tombés, à un moment ou à un autre, dans le piège anglais du portrait mondain ». [1]

En 1899, à la fin de leur séjour à la Slade School, Orpen et John mirent sur pied la Chelsea School of Art et sacrifièrent, jusqu'à un certain point, au « marchandage de physionomies » leur don artistique en devenant apprentis portraitistes au lieu d'explorer des contrées qui accordaient plus de place à l'expérimentation.

La peinture *Dublin Bay from Howth* fut réalisée en 1909, soit l'année après que Orpen fut admis à l'exposition de la Royal Academy, mais avant qu'il ne devienne membre de ladite société. Le tableau donne un aperçu du talent de l'artiste pour rendre les effets d'atmosphère du paysage, ce qui pousse à croire que sa carrière aurait pu prendre une toute autre direction s'il n'était pas devenu ainsi prisonnier de la vieille tradition britannique du portrait.

En 1901, après son mariage avec Grace Knewstub, sœur cadette de Lady (William) Rothenstein, Orpen quittait Londres l'été pour aller séjourner à Dublin, où au cours d'un été il réalisa, vraisemblablement en plein air, sa peinture *Dublin Bay from Howth*. Son frère aîné parle ainsi de ces vacances estivales idylliques :

> Après son mariage, nous avons passé de délicieux moments à Cliffs, Howth, qu'il a loué pendant plusieurs étés, un endroit des plus charmants qui donne sur les eaux étincelantes de la Baie de Dublin. C'était de longues, d'exquises, d'inoubliables journées d'été, ponctuées de fréquentes visites à la mer et à la petite enceinte nommée « Bellingham's Harbour », où nous nous baignions et profitions du soleil sur les rochers brûlants. Bill

Perhaps not surprising for a portrait painter, Orpen possessed the capacity to be dazzled by the high-placed and bordered on the sycophant in his correspondence with them, as reflected in his letters to Lord Beaverbrook.

Orpen was also able to attract the patronage of Beaverbrook's friend, James Dunn, in a more conventional sense. Dunn commissioned Orpen to paint his eldest daughter. *Mona Dunn*, circa 1915 (collection of The Beaverbrook Canadian Foundation) in its wan and "Ophelia-esque" aspect anticipates her early death at twenty-six. In 1928, Dunn commissioned Orpen to execute a portrait of his Belgian business associate, Captain Alfred Lowenstein, who met his preternatural death by tumbling out of his aircraft over the English Channel.

1 Richard Shone, *The Century of Change: British painting since 1900* (1977), p.13.

travaillait sans arrêt et a effectué, à Cliffs, un grand nombre de portraits. C'est également à cet endroit que j'ai compris ce qu'est l'impulsion de peindre.

Orpen avait cette faculté, qu'on trouvait sans doute chez tous les portraitistes, de se laisser fasciner par les personnages influents, et frôlait d'ailleurs l'obséquiosité dans sa corres-pondance avec eux, tel qu'il est possible de le constater dans ses lettres adressées à Lord Beaverbrook.

Orpen avait également réussi à attirer le mécénat de l'ami de Beaverbrook, James Dunn, mais d'une manière plus conventionnelle cette fois. Dunn avait demandé à Orpen de faire le portrait de sa fille aînée, Mona, vers 1915 (collection : Fondation canadienne Beaverbrook), un tableau qui, par la pâleur et l'aspect fantomatique de son modèle, laissait présager la mort prématurée de la jeune femme à l'âge de 26 ans. De même, en 1928, Dunn avait demandé à Orpen de peindre son associé belge, le Capitaine

Alfred Lowenstein, qui devait mourir prématurément en tombant de son aéronef dans la Manche.

1 Richard Shone, *The Century of Change: British painting since 1900* (1977), p.13.

29. WILLIAM NEWENHAM MONTAGUE ORPEN (1878-1931)
Dublin Bay from Howth (baie de Dublin vue de Howth), 1909
oil on pressed paperboard / huile sur carton rigide
21 3/4 x 23 1/4 (55.2 x 59.1 cm)

ABANDONING HIS LAW STUDIES, Peploe entered the Trustees' School, Edinburgh, where he studied under Charles Hodder, then at the Royal Scottish Academy Life Class from 1892 to 1896, and again in 1902. He also studied at the Académie Julian and Atelier Colarossi, Paris, where he began to develop close links with French painters.

He exhibited at the Royal Scottish Academy from 1901 onward and was elected a full academician in 1927. In 1908, Peploe exhibited with the Allied Artists' Association, London. He was a founding member of the National Portrait Society. Peploe lived in Paris from 1910 to 1913, painting with J.D. Fergusson at Royan in 1910 and 1911, and at Cassis in 1913. He was associated with the Scottish Colourists, Hunter and Cadell, and with Fergusson, the four exhibiting at Galerie Barbazanges, Paris, in 1924 as *Les peintres de l'Écosse moderne* and subsequently at Galerie Georges Petit, Paris, in 1931. Peploe taught at the Edinburgh College of Art from 1933.

Peploe spent the summers of 1931 and 1932 at Iona, during which period *Tulips and Oranges* was painted. Stanley Cursiter in his monograph on Peploe notes:

> Both in landscape and in the still life and flower-pieces painted in his studio, his work had a still greater richness and fullness due in great measure to an increased acceptance of the muted colour harmonies of quieter and more broken colour. There was no longer the slightest suggestion that the colour was being searched for and accentuated for its own sake, but rather the whole picture surface was a web of some rich material in which notes of colour emerge and forms take shape. This continuity of colour content seems to give to his work in these years the broad, flowing depth which one feels in great orchestral music.[1]

1 Stanley Cursiter, *Peploe: An intimate memoir of an artist and his work* (1947), p.76.

PEPLOE ABANDONNA SES ÉTUDES de droit pour s'inscrire à la Trustees' School of Edinburgh, où il fut l'élève de Charles Hodder, puis à la Royal Scottish Academy Life Class, de 1892 à 1896, et à nouveau en 1902. Il étudia également à l'Académie Julian et à l'Atelier Colarossi, de Paris, où il se lia d'amitié avec des peintres français.

Peploe exposa ses œuvres à la Royal Scottish Academy à partir de 1901 et devint membre à part entière de cette dernière en 1927. En 1908, il exposa avec la Allied Artists' Association de Londres et fut l'un des membres fondateurs de la National Portrait Society. Il vécut à Paris de 1910 à 1913 et peignit, en compagnie de J.D. Fergusson, à Royan de 1910 à 1911 et à Cassis en 1913. Il s'associa par la suite aux Scottish Colourists, Hunter et Cadell, et à Fergusson; en 1924, les quatre artistes montèrent une exposition à la Galerie Barbazanges de Paris, intitulée *Les peintres de l'Écosse moderne*, puis à nouveau en 1931, à la Galerie Georges Petit de Paris. Peploe enseigna au Edinburgh College of Art à partir de 1933.

Peploe séjourna à Iona pendant les étés de 1931 et de 1932 et peignit *Tulips and Oranges* à cette époque. Stanley Cursiter, dans sa monographie de Peploe, écrivait :

> Les paysages, les natures mortes et les fleurs qu'a peints Peploe dans son studio possèdent une richesse et une plénitude encore plus marquées, et ce, parce qu'il utilisait, de plus en plus, des harmonies de couleurs mates aux tons discrets et voilés. Il n'y a plus, dans ses œuvres, le moindre indice de recherche ou d'accentuation voulues de la couleur. À la place, on trouve un réseau de riches matériaux qui couvre toute la surface de la toile et dans lequel émergent des touches de couleurs et des formes. C'est cette continuité de couleur qui donne à ses tableaux de l'époque ce même sentiment de profondeur intense qu'on ressent lorsqu'on écoute de la musique d'orchestre.[1]

1 Stanley Cursiter, *Peploe: An intimate memoir of an artist and his work,* 1947, p.76.

30. SAMUEL PEPLOE (1871-1935)
Tulips and Oranges (tulipes et oranges), c. / vers 1932
oil on canvas / huile sur toile
18 x 15 (45.7 x 38.1 cm)

JOHN PIPER MIGHT HAVE acquired his interest in drawing and architecture from his father, Charles Piper, who introduced his son to the work of Ruskin and at an early age explained the Turners in The Tate Gallery to him. As a result of being articled as a young man to his father's firm of solicitors, Piper, Smith and Piper, in Westminster, John Piper only began his art studies in his mid-twenties, upon the death of his father; first attending the Richmond School of Art, following which he enrolled in the Royal College of Art (1928-29) and ending at the Slade.

Trips to Italy and Switzerland with his father stimulated the young Piper's interest in architecture which has manifested itself not only in his paintings and drawings but in his theatre and stained-glass window designs.

Piper was first introduced to modern French art by Professor John Hilton which effected his re-orientation from the works of Frank Brangwyn, Lovat Fraser and F.L. Griggs to the world of Cézanne, Picasso, de Ségonzac and Jean Marchand.

Although *Ebbw Vale* was likely completed in the 1950s, well into Piper's post-abstract period, his breaking-up of the picture plane into large areas of colour indicated an adherence to some of the principles of abstractionism. *Ebbw Vale* constitutes one of a series of drawings and paintings that Piper did of the Welsh mountains in the 1950s. In this composition he has changed his focus from the elegance of the architecture of the country home to the red brick row housing of a working class town, while still retaining the elegance of his line, very much in the manner of the French Post-Impressionist, Raoul Dufy. With so much of his career devoted to costume, theatre set and stained-glass window design (he was commissioned by Basil Spence to do the windows for Coventry Cathedral) it was difficult for him to suppress the decorative tendency in his work.

JOHN PIPER A SANS DOUTE hérité son intérêt pour le dessin et l'architecture de son père, Charles Piper, qui l'initia à l'œuvre de Ruskin et lui expliqua, lorsqu'il était enfant, les tableaux de Turners exposés à la Tate Gallery. Toutefois, comme il fut apprenti dans le cabinet d'avocats de son père, Piper, Smith and Piper (Westminster), ce n'est que dans la vingtaine, après la mort de son père, qu'il put entreprendre des études artistiques. Il fréquenta d'abord la Richmond School of Art, puis le Royal College of Art (1928-1929) et enfin la Slade School of Art.

Les voyages que fit le jeune John avec son père en Italie et en Suisse stimulèrent son intérêt pour l'architecture, un intérêt qui se manifeste non seulement dans ses peintures et ses dessins, mais également dans ses décors pour le théâtre et ses conceptions de vitraux.

Le professeur John Hilton est celui qui initia Piper à l'art moderne français, incitant ce dernier à se détourner des œuvres de Frank Brangwyn, Lovat Fraser et F.L. Griggs pour se plonger dans l'univers de Cézanne, Picasso, de Ségonzac et Jean Marchand.

Quoique la peinture *Ebbw Vale* ait été réalisée dans les années 1950, c'est-à-dire bien avant la période abstraite de l'artiste, sa manière de diviser l'espace pictural en larges taches de couleurs montre qu'il adhérait déjà à quelques-uns des principes de l'abstraction. *Ebbw Vale* est l'une des œuvres qui composent la série de dessins et de peintures que fit Piper des monts Welsh dans les années 1950. Dans ce tableau, le peintre abandonne le thème de l'architecture raffinée de la maison de campagne pour adopter celui de l'habitation de briques rouges d'une petite ville de la classe ouvrière, tout en maintenant l'élégance de son trait, un peu à la manière du post-impressionniste français, Raoul Dufy. Comme Piper passa la plus grande partie de sa carrière à concevoir des costumes et des décors de théâtre ainsi que des vitraux (Basil Spence lui avait d'ailleurs demandé de concevoir les vitraux de la cathédrale de Coventry), il lui fut difficile d'éliminer toute note décorative dans ses scènes.

125

31. JOHN PIPER (1903-1992)
Ebbw Vale
gouache, watercolour, and pen and ink on paper laid on pressed paperboard / gouache,
aquarelle et plume et encre sur papier appliqué sur carton rigide
23 1/4 x 32 (59.1 x 81.3 cm)

BORN IN FLORENCE OF AMERICAN parentage, Sargent enjoyed a richly diverse childhood, first studying art in Rome from 1868 to 1869, and then in Florence from 1870 to 1871. He attended the École des Beaux-Arts in 1874, working under Carolus-Duran. In 1876 he met Monet, whose influence was to manifest itself in his work of the late 1880s.

By 1886, Sargent had settled in London and began exhibiting at the Royal Academy, of which he was made full academician in 1897. The acclaim that his portrait of Lady Agnew attracted at the Academy exhibition of 1893 launched Sargent's career as a painter of opulent society portraits.

Sargent received a commission, along with Henry Tonks in 1918, from the British War Memorials Committee to execute murals for the Hall of Remembrance (never built). Major public commissions Sargent received include the decorations for the Boston Public Library, 1890-1916, and for the Rotunda of the Museum of Fine Arts, Boston, completed in 1921.

Pressing the Grapes: Florentine Wine Cellar, with its obvious debt to Vélasquez in its masterly handling of black and white, receives its first critical recognition in *The Art Journal*, 1888:

> A phase of Mr. Sargent's talent is hardly fully brought out in portraiture, or, at least, it is seen in subordination to other interests. This is his power of investing scenes with artistic sentiment by a vivid and original manner of treating effects of light. I have seen a sketch, a mere note of the interior of a cellar with naked figures turning a wine press, that exactly demonstrates Mr. Sargent's wonderful power of suggesting a mysterious sentiment by light. The vicious tones of the wine stains on the floor and wall, the glimmer of light on bare flesh standing out sharply from the dim swimming atmosphere, and the threatening bulk of the wine press reaching its arms into the darkness, all combined to produce the aspect of some hideous underground torture-chamber. It is in such scenes that Mr. Sargent should seek the poetical expression of his way of seeing. No one could compete with him in treating the mystery of real light and shadow, wrapping figures in half gloom.[1]

NÉ À FLORENCE de parents américains, Sargent eut une enfance remplie d'expériences très diverses, étudiant d'abord les arts à Rome en 1868 et 1869, puis à Florence en 1870 et 1871. Il fréquenta, en 1874, l'École des beaux-arts, sous la férule de Carolus-Duran et fit, en 1876, la connaissance de Monet. L'influence de ce dernier transparaît d'ailleurs dans ses œuvres datant de la fin des années 1880.

Dès 1886, Sargent s'établit à Londres et commença à exposer à la Royal Academy, dont il devint membre à part entière en 1897. Le grand succès que connut son portrait de Lady Agnew, exposé à ladite académie en 1893, lança sa carrière de portraitiste mondain.

En 1918, le comité de souvenirs de guerre britanniques demanda à Sargent et à Henry Tonks de réaliser une série de fresques pour le Mur du souvenir (jamais construit). Sargent obtint d'autres commandes officielles importantes, et notamment celle concernant la réalisation de décorations murales destinées à la Boston Public Library, 1890-1916, et la rotonde du Museum of Fine Arts de Boston, terminée en 1921.

Le tableau *Pressing the Grapes: Florentine Wine Cellar*, dont la manipulation magistrale du noir et du blanc n'est pas sans rappeler Vélasquez, reçut son premier éloge dans le *Art Journal*, en 1888:

> L'un des aspects du talent de M. Sargent ne transparaît jamais tout à fait dans le portrait, ou, du moins, se laisse-t-il dominer par d'autres intérêts. Il s'agit de la capacité de manier avec prestesse et originalité les effets de lumière pour donner aux scènes un sentiment artistique certain. J'ai vu une esquisse, un simple aperçu d'une cave à l'intérieur de laquelle des personnages nus tournent un pressoir; il s'agit d'un croquis qui fait montre du don exceptionnel de M. Sargent pour créer, au moyen de la lumière, une profonde impression de mystère. Le ton agressif des taches de vin sur les murs et les planchers, le reflet de la lumière sur la chair nue perçant la sombre atmosphère, la masse inquiétante du pressoir dont les bras disparaissent dans les coins obscurs de la cave, tous ces éléments se confondent pour donner à la scène l'apparence monstrueuse d'une chambre de torture souterraine. C'est dans des scènes de ce genre que M. Sargent devrait tenter de trouver l'expression poétique de sa vision. Nul autre que lui

The dating of this work, about which there has been much conjecture, appears to have been firmly established by Odile Duff:

> This picture must have been done when Sargent went to Florence in autumn 1882, the right season for pressing grapes. The style, elongation of figures, movement and action, treatment of light and shade belong to that year. 1882 marked the end of an era for Sargent. When he came back to Florence a year later, he was interested in painting *en plein air* for his pleasure and abandoned genre-scenes.[2]

1 R.A.M. Stevenson, "J. S. Sargent," *The Art Journal* (March 1888), vol. 50, p.69.

2 Letter from Odile Duff to Paul A. Hachey – 20 August 1986, Beaverbrook Art Gallery Archives.

ne peut manier ainsi l'ombre et la lumière pour envelopper ses personnages dans la pénombre.[1]

La date de la réalisation de cette œuvre est incertaine, quoique Odile Duff semble l'avoir fermement établie:

> Le tableau a certainement été réalisé lors du séjour de l'artiste à Florence à l'automne de 1882, l'automne étant la saison où l'on presse le raisin. Le style, l'allongement des formes, le mouvement, l'action et la reproduction de l'ombre et de la lumière sont par ailleurs propres à cette année-là, qui marque la fin d'une époque pour Sargent. Lorsqu'il est revenu à Florence une année plus tard, il s'intéressait à la peinture de plein air et non plus aux scènes de genre.[2]

1 R.A.M. Stevenson, « J. S. Sargent », *The Art Journal,* mars 1888, vol. 50, p.69.

2 Lettre de Odile Duff à Paul A. Hachey, 20 août 1986, Archives Beaverbrook.

32. JOHN SINGER SARGENT (1856-1925)
Pressing the Grapes: Florentine Wine Cellar (pressurage des raisins : caves à vin de Florence), c. / vers 1882
oil on canvas / huile sur toile
24 1/8 x 19 5/8 (61.3 x 49.8 cm)

DEPRESSED BY THE APATHETIC insularity of his professional col-
leagues in Britain, Sickert escaped to Dieppe across the Channel where
he settled down to paint the medieval architecture of the coastal city for
the period 1898 to 1905. His stay in Dieppe was punctuated by several
long visits to Venice where he started to paint intimate nude studies of
his mistress arrayed on "the tousled sheets of an iron bedstead." Never-
theless, he maintained contact with England through the submission of
his work to the New English Art Club as well as through fleeting visits
to London.

Having exhausted the subject matter of Dieppe, he longed to return
to the "drab and sleepy suburbs" of London and to act as a mentor to
Spencer Gore and the new generation of painters.

He returned to London in 1905, at first provisionally, maintaining
his ties with Dieppe and the Salon d'automne in Paris, but by 1906 he
had taken rooms at 6 Mornington Crescent and established his studio at
8 Fitzroy Street. He rejoined the New English Art Club.

Sickert's first series of paintings back in London was of the Middle-
sex Music Hall (cat. no. 34). The execution of *Bonne Fille* is
approximately contemporaneous with *The Old Middlesex* and shares the
same sombre low-keyed palette but retains a marvellously spontaneous
sketch-like quality.

The young female model, fully clothed, is seated on an unmade bed
in an interior which prefigures those domestic scenes he came to paint
by 1912, an example of which is *Sunday Afternoon* (cat no. 35).

DÉPRIMÉ PAR L'ÉTROITESSE d'esprit apathique de ses collègues en
Grande-Bretagne, Sickert alla s'établir à Dieppe de l'autre côté de la
Manche, où il s'appliqua à peindre l'architecture médiévale de la ville
côtière, de 1898 à 1905. Ces années à Dieppe furent ponctuées de longs
séjours à Venise, où il travailla le nu intime, prenant comme modèle sa
maîtresse étendue sur « les draps froissés d'un châlit de métal ». Il resta
en contact avec l'Angleterre en soumettant ses œuvres au New English
Art Club et en faisant de brèves visites à Londres.

Une fois que le peintre eut épuisé les sujets à Dieppe, il lui tardait de
revoir les « faubourgs mornes et somnolents » de Londres et de jouer les
mentors auprès de Spencer Gore et de la nouvelle génération de peintres
anglais.

Il revint donc à Londres en 1905, d'abord provisoirement, tout en
gardant contact avec la ville de Dieppe et le Salon d'automne à Paris.
Dès 1906, toutefois, il avait ses appartements au 6 du croissant
Mornington et un studio au 8 de la rue Fitzroy. Il devint par ailleurs
membre du New English Art Club.

Les premières séries de tableaux réalisées par Sickert une fois rentré
à Londres furent celles du music-hall du Middlesex (n° de catalogue 34).
Bonne Fille date à peu près de la même époque que *The Old Middlesex*, et
les deux œuvres partagent la même palette sombre et amortie et possèdent
toutes deux une merveilleuse spontanéité qui rappelle l'esquisse.

Le jeune modèle féminin, tout habillé, est assis sur un lit défait dans
une pièce qui préfigure les scènes domestiques que commença à peindre
Sickert dès 1912, et dont *Sunday Afternoon* est un bon exemple (n° de
catalogue 35).

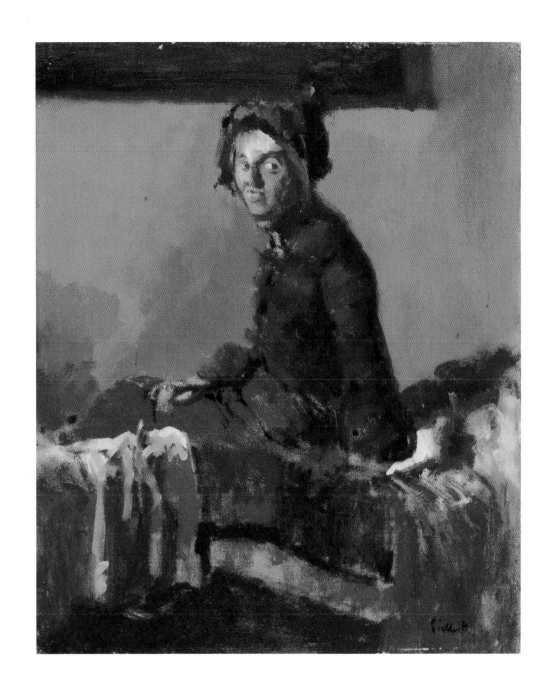

33. WALTER RICHARD SICKERT (1860-1942)
Bonne Fille, c. / vers 1905-1906
oil on canvas / huile sur toile
18 1/8 x 15 (46 x 38.1 cm)

THE MIDDLESEX MUSIC HALL or in its original incarnation, the Mogul Tavern, furnished Sickert with subject matter for four canvases and ten related studies and drawings, four of the latter now in the collection of the Walker Art Gallery, Liverpool. One of the canvases, *Noctes Ambrosianae*, in the collection of the Castle Museum and City Art Gallery, Nottingham, is a view of the gallery of the Middlesex Music Hall, and shares the same dark palette with white highlights as the Beaverbrook picture.

Sickert wrote to his fellow painter, Jacques-Émile Blanche, in 1906 how he had "started many beautiful music-hall pictures. I go to the Mogul Tavern every night" and how he was "night and day absorbed in two magnificent Mogul Tavern pictures each measuring 30 inches by 25."[1]

Lillian Browse provides the following detailed topography of the composition:

> *The Old Middlesex* shows a view inside the theatre looking down upon the orchestra pit and front rows of stalls from a higher box. In the foreground is the curve of the box; on its edge, in the bottom right corner, is a match stand and programme. On the left side of the canvas is the orchestra, on the right, the audience. The house is in darkness, and it is only the light from the stage which catches the faces of the audience, plays on the brass railings and highlights the programme. The colour and tonal scheme is dark and gloomy, an effect which beautifully expresses the smoky atmosphere of the tavern. The paint itself is quite smooth and generally rather thin, so much so that the grain of the canvas is evident in many parts.[2]

It is interesting to compare this canvas to Lavery's *House of Commons – Sketch*, 1922-23 (cat. no. 20), the influence of Whistler pervasive in both. Sickert, of course, studied under Whistler and Lavery served as Vice-President to Whistler's newly-established International Society of Sculptors, Painters and Gravers.

1 Wendy Baron, *Sickert* (1973), p.341.
2 Lillian Browse, *Sickert* (1960), p.86.

LE MUSIC-HALL du Middlesex, ou, sous son nom d'origine, la taverne Mogul, est le sujet de quatre toiles et de dix études et dessins de Sickert, dont quatre font à présent partie de la collection de la Walker Art Gallery de Liverpool. L'une des toiles, *Noctes Ambrosianae* qui appartient à la Nottingham Castle Museum and Art Gallery, donne un aperçu de la galerie supérieure du music-hall du Middlesex et partage la même palette sombre ponctuée de touches de blanc que l'œuvre appartenant à la Galerie d'art Beaverbrook.

Sickert disait, dans une lettre qu'il écrivit à son collègue peintre Jacques-Émile Blanche en 1906 : « J'ai commencé à peindre de superbes images de music-hall. Chaque soir, je me rends à la taverne Mogul ». Dans une autre lettre, il disait : « Je suis, nuit et jour, absorbé dans la réalisation de deux magnifiques toiles de la taverne, mesurant toutes deux 30 po sur 25 po. »[1]

Lillian Browse offre une topographie détaillée de la peinture:

> La toile *The Old Middlesex* offre une vue plongeante, à partir d'une loge située plus haut, de la fosse d'orchestre et des premières rangées de fauteuils du théâtre. Au premier plan, on aperçoit la courbe de la loge et, sur son bord, un porte-allumettes et un programme. À la gauche de la toile se trouve l'orchestre et à la droite, l'auditoire. La salle est plongée dans l'obscurité et seule la lumière de la scène se réfléchit sur les visages de l'auditoire, fait briller la rampe de laiton et illumine le programme. L'arrangement de couleurs est sombre et ténébreux, ce qui traduit remarquable-ment bien l'atmosphère enfumée du cabaret. La couche de peinture elle-même est tout à fait unie et, en général, si mince qu'il est possible de discerner, par endroits, le grain de la toile.[2]

Il est intéressant de comparer ce tableau à l'œuvre *House of Commons – Sketch* de Lavery 1922-1923 (nᵒ de catalogue 20). De fait, les deux toiles sont imprégnées de l'influence de Whistler, Sickert ayant, bien entendu, été l'élève de Whistler, et Lavery ayant occupé le poste de vice-président de la International Society of Sculptors, Painters and Gravers mise sur pied par Whistler.

1 Wendy Baron, *Sickert,* 1973, p.341.
2 Lillian Browse, *Sickert,* 1960, p.86.

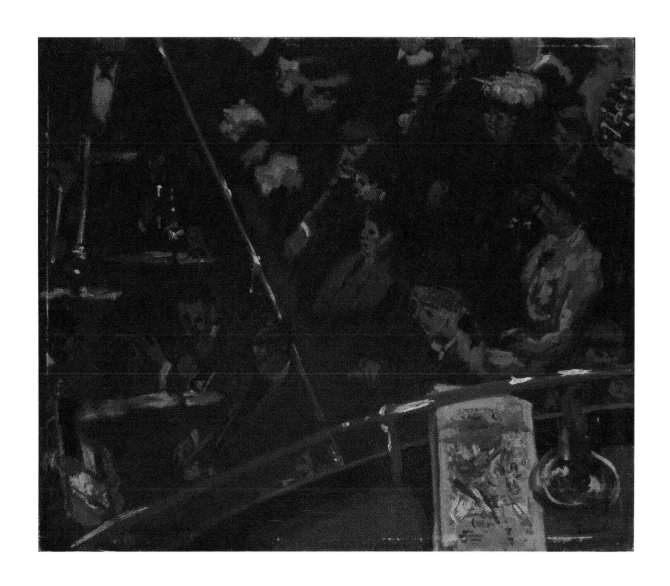

34. WALTER RICHARD SICKERT (1860-1942)
The Old Middlesex (le vieux Middlesex), c. / vers 1906-1907
oil on canvas / huile sur toile
25 1/4 x 30 3/8 (64.1 x 77.2 cm)

THIS DOMESTIC GENRE PAINTING derives from Sickert's *Camden Town Murder* series executed c.1908-09. In 1912 he began to use the male and female figures, disposed in a bed-sitter and frequently engaged in marital discord, as a device to explore the spatial relationships of figures in sharply receding planes. The dramatic angularity of these compositions was intended to mirror the psychological tension between the couple.

Sickert's models were Hubby and Marie Hayes, the latter engaged as a domestic in Sickert's household who may have been married to the ne'er-do-well alcoholic, Hubby, who was eventually dismissed by Sickert because of his reversion to drink and his seamy friends.

The interior, which was another constant of this series, was 247 Hampstead Road, the corner site at the junction of Granby Street, better known as Wellington House Academy.[1]

The tension is palpable between the man and woman in *Sunday Afternoon*, Hubby gazing out at the spectator, reflecting his life of quiet desperation. The same subject is explored by Sickert in the better-known composition, *Ennui* c.1913 in the collection of H. M. Queen Elizabeth, The Queen Mother.

In the following, Quentin Bell manages to put his finger on the universality conveyed by these domestic dramas which so fascinated Sickert:

> Sickert is one of those painters who have extended our vision. He has made the shabby world of sluts and pub-crawlers, music halls, tawdry vice, and slummy back streets one of the aesthetic properties of our time. His paintings are not simply in themselves, an enrichment of the world; they are a means to the enrichment of experience. They have undoubtedly enhanced life.[2]

1 Wendy Baron and Richard Shone, *Sickert: Paintings* (1992), p.220.

2 Quentin Bell, "Sickert in Edinburgh," *The Listener* (February 12, 1953) vol. XLIX, no. 1250, p.272.

LES ORIGINES DE cette peinture représentant une scène domestique remontent à la série *Camden Town Murder* réalisée par Sickert vers 1908-1909. En 1912, le peintre commença à utiliser des modèles masculins et féminins, souvent absorbés dans une dispute de ménage et campés dans un décor de chambre-salon, comme moyen d'explorer la relation spatiale entre des figures disposées dans un plan étroit à la perspective fuyante. L'aspect dramatiquement anguleux de ces compositions devait servir à exprimer la tension psychologique qui règne dans le couple.

Sickert utilisa comme modèles Hubby et Marie Hayes pour réaliser *Sunday Afternoon*. Marie travaillait comme domestique chez Sickert et fut peut-être l'épouse du bon à rien et de l'alcoolique Hubby, que Sickert congédia finalement en raison de son penchant pour l'alcool et de ses mauvaises fréquentations.

Le décor intérieur, qui est également une constante dans cette série, etait celui de la maison située au 247 Hampstead Road, au coin de la rue Granby, mieux connue sous le nom de Wellington House Academy.[1]

La tension entre l'homme et la femme du tableau *Sunday Afternoon* est palpable, et le regard de Hubby, qui croise celui de l'observateur, reflète un désespoir silencieux. Le même sujet est à nouveau exploré par Sickert dans sa toile *Ennui*, mieux connue et peinte vers 1913, qui fait partie de la collection de S.M. la reine Elizabeth, la reine mère.

Quentin Bell a réussi à saisir l'universalité que traduisent ces drames domestiques qui fascinaient tellement Sickert:

> Sickert est l'un de ces peintres qui nous ont obligés à ouvrir notre esprit. Il a fait de l'univers misérable des prostituées et des ivrognes, des music-halls, de l'immoralité et des ruelles mal famées l'une des propriétés esthétiques de notre époque. Ses œuvres n'ont pas pour objet d'enrichir le monde, mais plutôt celui d'enrichir l'expérience. Elles ont, sans contredit, enrichi la vie.[2]

1 Wendy Baron et Richard Shone, *Sickert: Paintings*, 1992, p.220.

2 Quentin Bell, "Sickert in Edinburgh," *The Listener*, 12 février 1953, vol. XLIX, n° 1250, p.272.

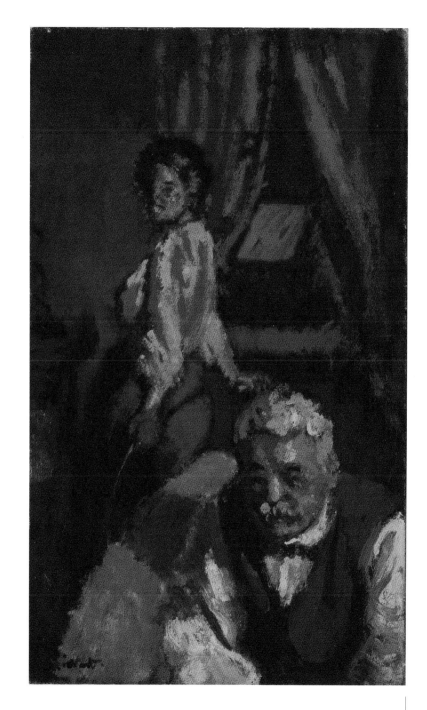

35. WALTER RICHARD SICKERT (1860-1942)
Sunday Afternoon (dimanche après-midi), c. / vers 1912-1913
oil on canvas / huile sur toile
20 x 12 (50.8 x 30.5 cm)

OF SICKERT'S LAST PORTRAITS deriving from photographic images that of *Viscount Castlerosse* is generally regarded as one of the most impressive. Comprising one of twelve portraits that Sir James Dunn had commissioned in 1932 to help alleviate Sickert's financial distress brought on by the depression and the diminishing opportunities for sales,[1] there were no sittings in the conventional sense. Castlerosse describes his first encounter with the artist and what would turn out to be his only engagement prior to the completion of the portrait:

> I came into Sir James Dunn's upstairs sitting-room and there was a bearded buccaneer of a man and a mouse-like little woman but a trim mouse at that - the sort of mouse that would bell any cat and get away with it.
>
> They were as you may have guessed, Mr. and Mrs. Sickert.
>
> There we stood talking in front of the fire, drinking old champagne, for Jimmy's wine is as old as his ideas are youthful. During this conversation Mrs. Sickert produced a camera and took some snapshots – I did not know then that Sickert uses these photographs as a reporter will notes.
>
> After a while we sat down to luncheon and stayed at table till five in the afternoon. Sickert talked and his conversation had the bouquet of a giant commentary on life and love.
>
> Some months after a picture appeared in the Academy.
>
> It was much admired, but the only sitting was that one occasion at Sir James's hospitable board.[2]

Castlerosse claimed that Sickert had told him that his method was to return to the practice of the eighteenth century where the artist talked and interacted with the sitter informally in lieu of formal posing sessions. By adopting the low perspective of such "grand manner" portraitists as Van Dyck and Gainsborough, he has made Castlerosse loom larger that life but at the same time creating a ludicrous disparity between the size of the head and that of the body.

For Sir James's part he found the colour "brown" in the suit to be particularly undistinguished and it remained for Sickert and Castlerosse to convince him that the colour was, in fact, "cinnamon."

Frances Spalding points out the irony inherent in these society

PARMI LES DERNIERS portraits réalisés par Sickert, peints à partir de photographies, *Viscount Castlerosse* est habituellement considéré comme étant l'un des plus imposants. Cette toile, l'une des douze œuvres commandées par Sir James Dunn en 1932 pour alléger la détresse financière dans laquelle était plongé le peintre en raison de la crise économique et de la diminution des possibilités de vente,[1] ne fut pas réalisée lors d'une session de pose conventionnelle. Castlerosse décrit ainsi sa première rencontre avec Sickert, qui allait s'avérer la seule avant l'achèvement du portrait:

> Je suis monté dans le studio de Sir James Dunn et j'y ai vu un homme ressemblant à un boucanier barbu et une petite femme qui avait l'air d'une souris, mais d'une souris coquette, le genre de souris qui pourrait attacher un grelot au cou du chat et s'en sortir indemne.
>
> Il s'agissait, comme vous l'avez sans doute deviné, de M. et de M^me Sickert.
>
> Nous sommes restés à discuter devant le foyer en dégustant du vieux champagne, car le vin de Jimmy est aussi vieux que ses idées sont jeunes. Pendant notre entretien, M^me Sickert a pris quelques photographies. J'étais loin de me douter, à ce moment, que Sickert se servirait des photographies comme un journaliste se sert de ses notes.
>
> Peu après, nous nous sommes attablés pour prendre un goûter et sommes ainsi restés jusqu'à 17 h. Sickert a fait la conversation et ses propos étaient, me semblait-il, un commentaire général sur la vie et sur l'amour.
>
> Quelques mois plus tard, un portrait a été exposé à l'Academy.
>
> Il a obtenu un franc succès, quoique la seule session fut cette rencontre chez Sir James Dunn.[2]

Castlerosse a par ailleurs déclaré que Sickert lui avait dit qu'il employait une technique datant du XVIII^e siècle où l'artiste, au lieu d'utiliser une session de pose formelle, s'entretenait avec le sujet d'une manière informelle. En adoptant la perspective de portraitistes tels que Van Dyck et Gainsborough, Sickert a fait paraître Castlerosse plus grand

portraits by an artist who once declared that "art fades at a breath from the drawing room."[3]

The Viscount Castlerosse and later the 6th Earl of Kenmare (1891-1943), was a close friend of Lord Beaverbrook during the war years, and was celebrated for his column, "The Londoner's Log," which he contributed to Beaverbrook's *The Sunday Express*. An outgoing personality, he was financially irresponsible, which necessitated Beaverbrook having to rescue him from his creditors.

1 Among the commissioned works was one of Lord Beaverbrook, one of Lord Greenwood, one of Marcia Christoforides (Dunn's secretary and later the third Lady Dunn) and three of Sir James Dunn.

2 Beaverbrook Art Gallery, *From Sickert to Dali: International Portraits* (1976), p.21.

3 Frances Spalding, *British Art Since 1900* (1986), p.88.

que nature mais a créé, en même temps, une ridicule disparité entre la tête et le reste du corps.

Sir James Dunn, pour sa part, trouvait que le « brun » du costume du vicomte était particulièrement inélégant, et Sickert et Castlerosse ont dû le persuader qu'il s'agissait, en fait, de la couleur « cannelle ».

Frances Spalding souligne l'ironie inhérente à ces portraits mondains peints par un artiste qui avait déclaré que « l'art s'envole au sortir de l'atelier ».[3]

Le vicomte Castlerosse, qui devint plus tard VIe comte de Kenmare (1891-1943), était un intime de Lord Beaverbrook pendant les années de guerre et était connu pour sa rubrique « The Londoner's Log » publiée dans le *Sunday Express*, journal appartenant à Beaverbrook. Personnage extraverti, il était également irresponsable sur le plan financier, ce qui obligea Beaverbrook à intervenir pour l'arracher à ses créanciers.

1 Parmi les portraits commandés, on en trouve un de Lord Beaverbrook, un de Lord Greenwood, un de Marcia Christoforides (secrétaire de Dunn et, plus tard, la troisième Lady Dunn) et trois de Sir James Dunn.

2 Galerie d'art Beaverbrook, *From Sickert to Dali: International Portraits*, 1976, p.21.

3 Frances Spalding, *British Art Since 1900*, 1986, p.88.

36. WALTER RICHARD SICKERT (1860-1942)
Viscount Castlerosse (Vicomte Castlerosse), 1935
oil on canvas / huile sur toile
83 x 27 5/8 (210.8 x 70.2 cm)

PERHAPS ONE OF SICKERT'S most celebrated "late" portraits, this painting and a similar version in a private London collection constitute the only portrait of the Duke of Windsor executed during his brief reign as King Edward VIII, prior to his abdication on 11 December 1936 which was precipitated by his desire to marry the American divorcée, Wallis Warfield Simpson.

As was frequently the case with his late paintings, the source for this painting was an appropriated press photograph by a freelance photographer, Harold J. Clements. When Clements discovered that his photograph had been used without copyright clearance, he complained to Sickert who provocatively sent him the reproduction fee of 17s. 6d., which was returned by Clements with an acknowledgement of the joke.

The King is portrayed in the scarlet and black uniform of the Welsh Guards, of which he was Colonel-in-Chief. Wearing a black crepe mourning band for his late father, King George V, he is seen arriving at All Hallows, Barking-by-the-Tower, on St. David's Day for the Church Parade Service marking the Regiment's twenty-first anniversary.

This portrait was purchased by Sir James Dunn from the Leicester Galleries in 1936 to add to the collection of twelve portraits of his friends that Dunn had commissioned from Sickert in 1932.

Of the two versions, the one in the collection of The Beaverbrook Canadian Foundation, likely the first, retains more of a spontaneous sketch-like quality, adroitly capturing the lowered head of the reluctant King as he bounds out of the limousine.

Lord Beaverbrook regarded this painting as a powerful historical portent. In his biography of James Dunn, *Courage*, he decorticates its significance:

> Sickert may have foreseen the Abdication and the Marriage
> when he grasped and reproduced the character of King Edward.
> Future writers about the romance of the Duke and Duchess of
> Windsor should look upon the artist's labours before undertak-
> ing their own tasks. Everything is explained and all is excused in
> a painting on a piece of canvas six feet by three.[1]

1 Lord Beaverbrook, *Courage: The Story of Sir James Dunn* (1962), p.250.

SANS DOUTE LE PLUS illustre des « derniers » portraits de Sickert, le tableau intitulé *H. M. King Edward VIII*, de même qu'une version semblable faisant partie d'une collection privée de Londres, est le seul portrait du duc de Windsor réalisé pendant son règne très court en tant que roi Edward VIII, avant qu'il n'abdique, le 11 décembre 1936, pour épouser la divorcée américaine Wallis Warfield Simpson.

Comme pour bon nombre de ses dernières œuvres, Sickert s'était servi, pour peindre le portrait, de l'une des photographies de presse du photographe pigiste Harold. J. Clements. Lorsque ce dernier découvrit que le peintre s'était servi de sa photographie sans d'abord avoir affranchi les droits d'auteur, il s'en est plaint à Sickert, qui lui fit parvenir, pour le défier, la somme de 17s. 6d couvrant les droits de reproduction. Clements s'est empressé de retourner la somme en question à Sickert en le saluant pour la blague.

Sur le portrait, le roi est vêtu de l'uniforme noir et rouge de la garde de Welsh, dont il était le colonel en chef. Arborant le crêpe en brassard qui marquait le deuil de son père, le roi George V, il arrivait au All Hallows, Barking-by-the-Tower, le jour de la Saint-David pour assister au service religieux soulignant le 21ᵉ anniversaire du Régiment.

Sir James Dunn acheta le portrait aux Leicester Galleries en 1936 pour l'ajouter à sa collection de douze portraits de ses amis qu'il avait commandés à Sickert en 1932.

L'une des deux versions de l'œuvre, celle qui appartient à la Fondation canadienne Beaverbrook et qui a sans aucun doute été réalisée la première, possède la spontanéité de l'esquisse et capte adroitement la mine sombre et peu enthousiaste du roi à sa sortie de la limousine.

Lord Beaverbrook disait de ce portrait qu'il avait une très grande portée historique. Dans sa biographie de James Dunn, intitulée *Courage*, il tente d'en expliquer la signification.

> Sickert avait peut-être anticipé l'abdication et le mariage lorsqu'il
> a saisi et reproduit le caractère du roi Edward. Les écrivains qui
> feront un jour le récit de l'histoire d'amour entre le duc et la
> duchesse de Windsor devraient d'abord consulter l'œuvre de Sickert.
> Tout est expliqué, tout est justifié sur une toile de 6 pi sur 3 pi.[1]

1 Lord Beaverbrook, *Courage: The Story of Sir James Dunn*, 1962, p.250.

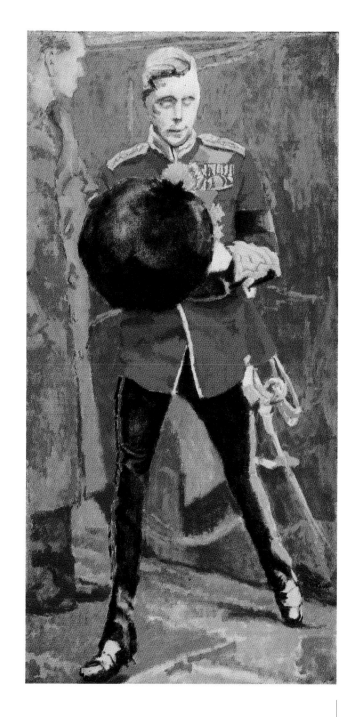

37. WALTER RICHARD SICKERT (1860-1942)
H. M. King Edward VIII (Sa Majesté le Roi Edward VIII), 1936
oil on canvas / huile sur toile
72 1/4 x 36 1/4 (183.5 x 92.1 cm)

SMITH WORKED IN THE family's successful manufacturing business from 1896 to 1900, whereupon he enrolled in the Manchester School of Art and remained there through to 1904. He was at the Slade School of Fine Art from 1905 to 1907, studying under Henry Tonks, who gave him scant encouragement.

Between 1908 and 1909, he spent nine months in Pont-Aven, Brittany, moving to Paris in 1910 where he attended Matisse's School and exhibited at the Salon des Indépendants in 1911 and 1912. For the next few years he moved between England and France, eventually taking a studio at 2 Fitzroy Street.

In 1916, Smith exhibited with the London Group, and then received a commission in the Labour Corps, Artists' Rifles (joining Paul Nash).

Alice Keene furnishes the background for the series of nudes of which *Reclining Female Nude #1* constitutes a part:

> The upheaval of the early twenties, when he travelled a good deal from place to place, was resolved in the winter of 1923/4 in Paris, where he began the great series of paintings of Vera Cuningham. The rhythm and solemnity of her poses and the grandeur of her physical presence – which was matched by the force of her spirit and personality – embodied for Smith his own feeling for nature. Today we think of natural things as vulnerable, easily disrupted and destroyed. For Smith, nature was immensely powerful, yet often in a sense secretive and withdrawn: an ever changing source of inspiration. He lived with Vera Cuningham in Paris, at 6 bis Villa Brune, and in London where she took a flat near Maida Vale. He had a studio nearby at 78 Grove End Road. From 1930 Smith moved his base to Paris, taking a studio at 10 Passage Noirot. From this time his relationship with Vera became less strong, although it still remained close.[1]

1 Alice Keene, "Extract from a biographical study, 1983," *Matthew Smith* (1983), pp.23-24.

SMITH TRAVAILLA AU SEIN de la prospère entreprise que possédait sa famille de 1896 à 1900, année au cours de laquelle il s'inscrivit à la Manchester School of Art, où il resta jusqu'en 1904. De 1905 à 1907, il étudia à la Slade School of Art, où il fut l'élève de Henry Tonks, qui lui témoigna très peu d'encouragements.

De 1908 à 1909, Smith passa neuf mois à Pont-Aven, Brittany, et déménagea à Paris en 1910, où il fréquenta l'École de Matisse et exposa ses œuvres au Salon des Indépendants en 1911 et 1912. Au cours des quelques années suivantes, il fit la navette entre la France et l'Angleterre avant de s'établir au 2 de la rue Fitzroy.

En 1916, Smith exposa avec le London Group et il rejoignit le Labour Corps des Artists' Rifles, (se joignant à Paul Nash).

Alice Keene décrit ainsi les événements qui ont donné naissance à la série de nus dont fait partie la toile *Reclining Female Nude # 1.*

> La crise du début des années 1920, époque où le peintre voyageait beaucoup d'un endroit à un autre, s'est terminée à l'hiver de 1923-1924 à Paris, où il a commencé à peindre une série de portraits de Vera Cuningham. Le rythme et la majesté de la pose de la jeune femme ainsi que la dignité de sa présence physique qui rivalisait avec la force de son caractère et de sa personnalité, représentaient, pour Smith, l'incarnation de ses propres sentiments à l'endroit de la nature. De nos jours, la nature est un monde vulnérable, facile à déstabiliser ou à détruire. Pour Smith, par contre, elle était extraordinairement puissante, quoique secrète et renfermée, et elle était une source d'inspiration toujours changeante. Il a vécu avec Vera Cuningham à Paris, au 6 bis de la Villa Brune, et à Londres, où elle louait un appartement près de Maida Vale. Le peintre possédait un studio tout près de là, soit au 78 du chemin Grove End. Dès 1930, Smith est retourné à Paris et a loué un studio au 10 du Passage Noirot. Dès lors, il s'est éloigné de Vera, mais les amants sont quand même restés de bons amis. [1]

1 Alice Keene, "Extract from a biographical study, 1983," *Matthew Smith*, 1983, pp.23-24.

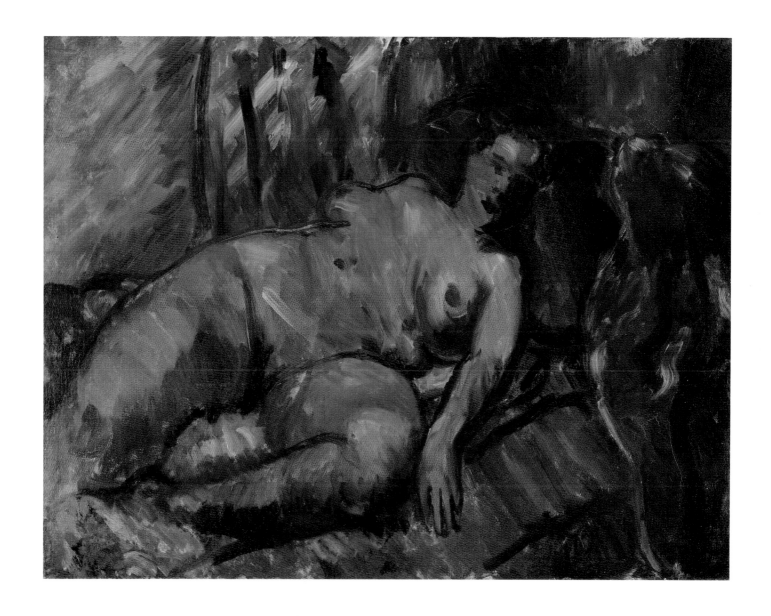

38. MATTHEW ARNOLD BRACY SMITH (1879-1959)
Reclining Female Nude #1 (femme nue couchée n° 1), c. / vers 1925
oil on canvas / huile sur toile
19 7/8 x 28 3/4 (50.5 x 73.1 cm)

OF ALL THE MODERN British artists working at the beginning of the 20th century, Matthew Smith comes closest to successfully synthesizing the precepts of the Post-Impressionists with the primacy they placed on form, highly-keyed colour, expressive brushwork and the compression of the pictorial space.

Although undertaken thirty-seven years after Smith's brief period of study with Matisse in Paris in 1910 at his short-lived school, *Pears with Red Background* reflects the influence of Matisse's most flamboyant Fauvism, that of 1905 to 1906. With its saturated red background and economy of means it also evokes Matisse's *Le studio rouge*, 1911. The intuited outline of the "phantom foot" resting on the stool/table contains some of the whimsy which animates Matisse's paintings. Smith's vigorous brushwork in *Pears with Red Background* also exhibits more than a casual knowledge of such German Expressionists as Beckmann and Nolde.

Another British master in the handling of paint, Francis Bacon, accords Matthew Smith the distinction of his unfettered praise:

> He seems to me to be one of the very few English painters since Constable and Turner to be concerned with painting – that is with attempting to make idea and technique inseparable. Painting in this sense tends toward a complete interlocking of image and paint, so that the image is the paint and vice versa. Here the brush-stroke creates the form and does not merely fill it in. Consequently, every movement of the brush on the canvas alters the shape and implications of the image. That is why real painting is a mysterious and continuous struggle with change – mysterious because the very substance of paint when used in this way, can make such a direct assault upon the nervous system; continuous because the medium is so fluid and supple that every change that is made loses what is already there in the hope of making a fresh gain.
>
> I think that painting today is pure intuition and luck and taking advantage of what happens when you splash the stuff down, and in this game of chance Matthew Smith seems to have the gods on his side.[1]

1 The Tate Gallery, *Matthew Smith Retrospective* (1953).

DE TOUS LES ARTISTES britanniques modernes du début du XXᵉ siècle, Matthew Smith est celui qui synthétise le mieux les préceptes du post-impressionnisme, c'est-à-dire la primauté de la forme, des coloris clairs, de la facture expressive et de la compression du champ pictural.

Quoique la toile *Pears with Red Background* ait été réalisée trente-sept ans après la brève période pendant laquelle Smith étudia à l'École de Matisse à Paris (1910), qui ne demeura ouverte que très peu de temps, elle reflète l'influence du fauvisme le plus flamboyant de ce dernier, c'est-à-dire celui des années 1905 et 1906. L'œuvre, en raison du fond rouge saturé et de l'économie de moyens, rappelle également *Le studio rouge* de Matisse (1911). Le souligné intuitif du « pied de fantôme » reposant sur la table comporte, jusqu'à un certain point, la fantaisie qui anime les œuvres de Matisse. Le coup de brosse vigoureux de *Pears with Red Background* témoigne également d'une connaissance plus que sommaire des grands expressionnistes allemands tels que Beckmann et Nolde.

Francis Bacon, qui est également un des maîtres britanniques dans le maniement de la peinture, parle de Matthew Smith en ces termes:

> Il semble être l'un des très rares peintres anglais depuis Constable et Turner à s'intéresser à la peinture, c'est-à-dire à tenter de rendre les idées et la technique indissociables. Selon cette définition du mot peinture, il s'agit d'obtenir une imbrication totale de l'image et de la peinture, de sorte que l'image est la peinture et que la peinture est l'image. Le coup de brosse crée alors la forme au lieu de simplement la remplir. Par le fait même, le moindre trait sur la toile modifie la forme et l'insinuation de l'image. C'est pour cette raison que la peinture, la vraie, est une lutte mystérieuse et constante avec le changement : mystérieuse, car la substance même de la peinture, lorsqu'elle est utilisée de la sorte, peut attaquer de plein fouet le système nerveux; et constante, car la matière est tellement fluide et souple que toute modification détruit ce qui existe déjà dans l'espoir de créer quelque chose de totalement nouveau.
>
> Je crois que la peinture, de nos jours, relève de la chance et de

l'intuition pures et qu'il faut profiter de ce qui se passe lorsqu'on pose la matière sur la toile. Dans ce jeu de chance, Matthew Smith semble avoir été favorisé par les dieux.[1]

1 The Tate Gallery, *Matthew Smith Retrospective*, 1953.

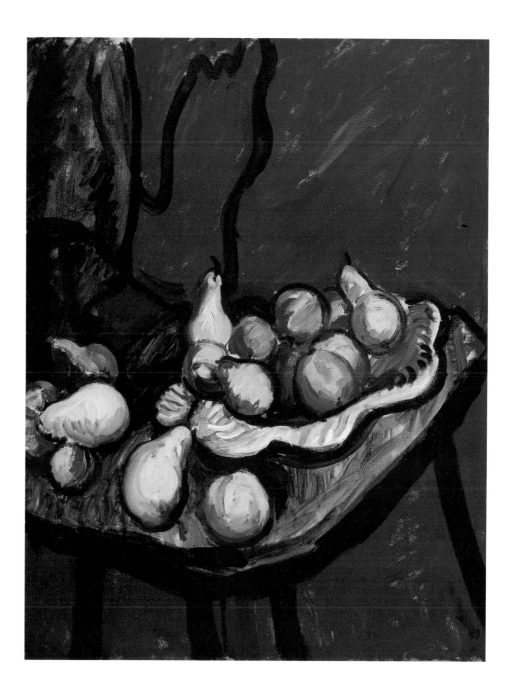

39. MATTHEW ARNOLD BRACY SMITH (1879-1959)
Pears with Red Background (poires sur fond rouge), 1947
oil on canvas / huile sur toile
36 x 28 1/8 (91.4 x 71.4 cm)

THERE IS NO DENYING that the popularity of Stanley Spencer's portraits and landscapes effectively subsidized the creation of his apocalyptic religious spectacles combining in equal measure the artist's mystical and visionary obsessions, which did not find a fertile market. As John Rothenstein reflected, it would be wrong to dismiss these works simply as facile exercises in the art of trompe l'oeil:

> It is a mistake, however, to dismiss the landscapes, even the more pedestrian, as a manual equivalent of colour photography undertaken with an eye to immediate sale, for they serve at least three other purposes. They give him hours of respite from the fearful effort involved in the production of large pictures, packed with incident and deeply felt; they refresh his vision by constantly renewing his intimate contacts with nature; and they charge his fabulous memory.[1]

Having received a commission as a war artist during the First World War, Spencer felt that similar engagement in 1940 might help assuage his financial position due to a cancelled exhibition. He wrote his dealer, Dudley Tooth, in October 1940, "to find me a war job, some sort of official art employment."[2]

This led to the commissioning of Spencer in June 1940 by the Ministry of Information to paint for the Admiralty five canvases in the Port Glasgow shipyards for which he received £300. These works now reside in the collection of the Imperial War Museum, Lambeth. According to his brother, Gilbert, the Ministry of Information originally commissioned Stanley to do one of these pictures for £50 but he also worked out other big compositions "on spec" and, when presented to the Ministry, their delight resulted in them asking him to proceed with the rest.

Spencer returned to Port Glasgow in May 1944 to begin work on his major opus, *The Resurrection, Port Glasgow,* which, even with its size abbreviated to three feet by twenty-two feet, Dudley Tooth felt would not be the panacea to his financial problems. Tooth in trying to temper Spencer's aesthetic compulsion with the dictates of the market, tepidly offers the following recommendation. "If you could paint religious

IL NE FAIT AUCUN doute que les peintures populaires de portraits et de paysages de Stanley Spencer ont effectivement subventionné la création de ses fresques religieuses apocalyptiques, où se retrouvent à parts égales les obsessions mystiques et visionnaires de l'artiste qui ne surent pas trouver aisément preneurs. Comme l'a souligné John Rothenstein, il serait erroné de rejeter ces œuvres comme des exercices faciles dans l'art du trompe-l'œil:

> Il serait par ailleurs erroné de voir ces paysages, même ceux parmi les plus convenus, comme des équivalents de la photographie couleur réalisés dans le seul but d'une vente immédiate, car ces œuvres ont au moins trois autres finalités. Elles procurent à l'artiste des heures de répit face à l'effort prodigieux fourni pour produire les grandes peintures, remplies d'une grande signification et profondément ressenties par l'artiste; elles rafraîchissent sa vision en renouvelant constamment ses rapports intimes avec la nature; enfin, elles alimentent sa fabuleuse mémoire. [1]

Spencer avait reçu une commande comme artiste de guerre au cours de la Première Guerre mondiale, il crut donc à bon droit qu'une commande analogue en 1940 l'aiderait à atténuer les difficultés financières qu'il traversait en raison d'une exposition annulée. En octobre 1940, il écrivit à son agent, Dudley Tooth, pour « qu'il lui trouve du travail de guerre, une sorte d'emploi artistique officiel ». [2]

C'est ce qui amena Spencer à accepter en juin 1940 une commande du ministère de l'Information pour la réalisation de cinq toiles dans les chantiers navals de Port Glasgow, pour le compte de l'Amirauté et pour lesquelles il reçut 300 £. Ces peintures font maintenant partie de la collection de l'Imperial War Museum, à Lambeth. Selon le frère de Stanley Spencer, Gilbert, le ministère de l'Information avait au départ demandé à Spencer de réaliser l'une des peintures pour la somme de 50 £; celui-ci réalisa néanmoins l'ébauche d'autres grandes œuvres « sur mesure », puis les présenta au Ministère, dont l'enthousiasme fut tel qu'il demanda à Spencer d'exécuter les autres peintures.

Spencer se rendit à nouveau à Port Glasgow en mai 1944 pour y

pictures without any element of sex creeping in, I would rather have them than landscapes."[3]

Be that as it may, it would appear that *The Garden, Port Glasgow*, was one of those documentary works with its aerial view of the garden, rendered with meticulous care and skill, created to alleviate the artist's fiscal distress and enable Tooth to continue the monthly payments to his dependents.

1 John Rothenstein, *Modern English Painters: Lewis to Moore* (1976) p.180.

2 *Ibid.*, p.161.

3 Kenneth Pople, *Stanley Spencer: A Biography* (1991) p.444.

commencer le travail de son œuvre magistrale, *The Resurrection, Port Glasgow*, dont les dimensions, même réduites à trois pieds sur vingt-deux, ne surent trouver suffisamment grâce aux yeux de Dudley Tooth, qui estima que l'œuvre ne saurait remédier aux problèmes financiers du peintre. Dans ses efforts pour infléchir les pulsions esthétiques de Spencer dans le sens des impératifs du marché, Tooth formula sans grande conviction la recommandation suivante à Spencer : « Si vous pouviez peindre des sujets religieux sans aucune connotation sexuelle, je crois que je préférerais ce type d'œuvres à vos paysages peints ». [3]

À toutes fins utiles, il semble que *The Garden, Port Glasgow*, fut l'une de ces œuvres documentaires qui présente une vue aérienne du jardin, rendue avec un soin et un talent méticuleux, créée pour accorder un répit financier à l'artiste et permettre à Tooth de continuer à subvenir aux besoins des personnes à sa charge.

1 John Rothenstein, *Modern English Painters: Lewis to Moore*, 1976, p.180.

2 *Ibid.*, p.161.

3 Kenneth Pople, *Stanley Spencer: A Biography*, 1991, p.444.

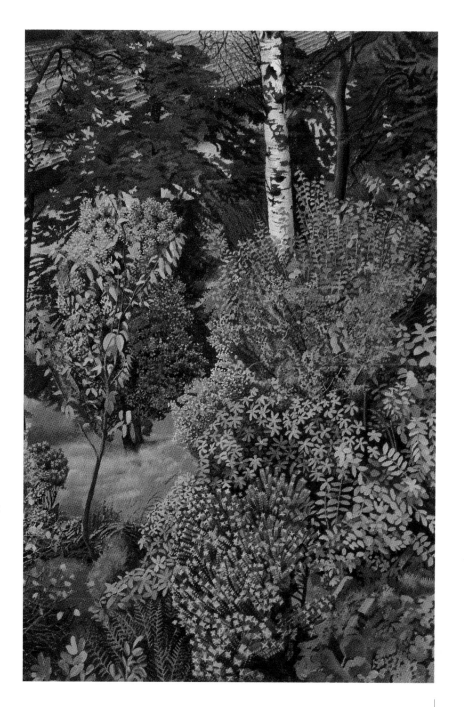

40. STANLEY SPENCER (1891-1959)
The Garden, Port Glasgow (le jardin, Port Glasgow), 1944
oil on canvas / huile sur toile
30 x 20 (76.2 x 50.8 cm)

STANLEY SPENCER'S WORK OWES little to the spontaneous response to the artist's apprehension of the natural world. The process of gestation in its creation is highly calculated and meticulous in its rendering, be the medium paint or graphite. His working method derives from doctrine inculcated by the Slade School of Art, where he enrolled in 1908, and its drawing master, Professor Henry Tonks.

Spencer confined himself at the Slade to drawing, first from the "antique" and later in the "life-room" where the nude model held the same pose in both the morning and afternoon sessions. (In order to be back in Cookham in time for tea, Spencer deprived himself of the experience of capturing the model in short poses, which were relegated to the latter part of the day).

In a letter written to his brother, Sydney, in 1911 he amplified on the Tonks' teaching method:

> Tonks taught me drawing and was very critical of it . . . This is what Tonks says: "Don't copy, but try and express the shape you draw; don't think about the paper and the flatness of it; think of the form and the roundness of form . . . Think of those bones, those beautiful sweeps and curves, they have . . . Expression, not style; don't think about style. If you express the form, the "style," as some people call it, is there . . . Photos don't express anything and your drawing is too much of a photograph.[1]

Absorbing Tonks' dictum "to express the shape you draw," one can see how this led to an appreciation of the Italian primitives such as Giotto, Mantegna, Masaccio and Uccello, which later manifests itself in the building of his compositions and the modelling of the figures.

Kitchen Scene, Cana: Servant Brings News of Miracle is the final working cartoon for *The Marriage at Cana: A Servant in the Kitchen Announcing the Miracle* (cat. no. 42). The drawing, faithful in almost all respects to the painting, has been squared-up for transfer to the canvas with its corresponding grid. Spencer's working method was to actually re-draw the composition on canvas and then begin to in-paint the elements, moving from the upper left-hand corner on down the canvas.

Earlier preliminary drawings of a highly cursory nature exist for this painting in which the artist is disposing various elements of the compo-

L'ŒUVRE DE STANLEY SPENCER est bien peu redevable de la spontanéité de l'artiste dans sa perception du monde naturel. La gestation de l'acte créateur procède d'un savant calcul et son expression par le médium de la peinture ou du graphite se caractérise par une grande méticulosité. Sa méthode de travail s'inspire de l'enseignement reçu de la Slade School of Art, où il s'inscrivit en 1908, et plus particulièrement de son maître de dessin, le professeur Henry Tonks.

À la Slade School, Spencer se cantonna dans le dessin, dans un premier temps dans la salle « des antiquités », puis dans un deuxième temps dans la salle « des modèles vivants », où le modèle nu gardait la même pose pendant les séances de l'avant-midi et de l'après-midi. (Devant revenir à Cookham à temps pour le thé, Spencer se priva de la possibilité de peindre le modèle dans d'autres poses courtes, prises vers la fin de la journée).

En 1911, dans une lettre à son frère Sydney, Spencer mit un peu plus en lumière la méthode d'enseignement de Tonks :

> Tonks m'a appris à dessiner et l'a fait d'une manière très critique . . . Voici ce que dit Tonks : « Ne copiez pas, mais tentez plutôt d'exprimer la forme dessinée; ne pensez pas au papier ou à sa surface plane; songez plutôt à la forme et à sa rondeur . . . Imaginez ces os, ces longues ondulations et ces longues courbes; car elles ont . . . de l'expression et non pas un style; oubliez le style. Si vous exprimez la forme, alors « le style » comme certains l'appellent, s'y trouve aussi. Les photographies n'expriment rien et votre façon de dessiner ressemble trop à une photographie. »[1]

En ayant à l'esprit la directive de Tonks « d'exprimer la forme dessinée » l'observateur peut constater dans quelle mesure Spencer a ainsi été amené à apprécier les primitifs italiens comme Giotto, Mantegna, Masaccio et Uccello, ce qui du reste se manifestera ultérieurement dans la construction de ses compositions et la modélisation de ses personnages. L'œuvre *Kitchen Scene, Cana: Servant Brings News of Miracle* est la dernière ébauche pour la peinture *The Marriage at Cana: A Servant in the Kitchen Announcing the Miracle* (n° de catalogue 42). Le dessin fidèle à presque tous les égards à la peinture a été préparé en vue de son transfert sur la toile, et il s'accompagne de la grille correspondante. La méthode de

sition into a workable pattern, which are followed by more detailed renderings of the various components leading to the final cartoon.

1 Richard Carline, *Stanley Spencer RA* (1980), p.11.

travail de Spencer consistait à dessiner une deuxième fois sa composition sur la toile, puis à commencer à peindre les éléments constitutifs du tableau, en partant du coin supérieur gauche, pour se diriger vers le bas de la toile.Pour cette peinture, l'artiste a produit des premiers dessins préliminaires au style très vif et rapide. Il y a disposé les divers éléments du tableau dans un ensemble organisé, auquel il ajoute ensuite les détails plus précis des divers éléments qui donneront lieu à l'ébauche finale.

1 Richard Carline, *Stanley Spencer RA*, 1980, p.11.

41. STANLEY SPENCER (1891-1959)
Kitchen Scene, Cana: Servant Brings News of Miracle (scène dans la cuisine, à Cana : servante annonçant la nouvelle du miracle), c. / vers 1952
pencil on paper / crayon sur papier
19 7/8 x 29 5/8 (50.5 x 75.2 cm)

TO AN EXTENT STANLEY SPENCER is a 20th-century visionary, an inheritor of the mantle of William Blake.

The Marriage at Cana: A Servant in the Kitchen Announcing the Miracle, constitutes a work from the Church-House series which comprises the artist's most autobiographical depiction of life, death and afterlife, "a religious and domestic environment that would have existed as a statement of his religious beliefs and a testament to all those people and elements in his life that were dear to him."[1] Because a patron was never found to keep this body of Church-House paintings together, the exigencies of survival forced Spencer to sell these works individually, largely through his dealer, Dudley Tooth. The reuniting of as many of these paintings and drawings as could be procured from collections all over the world became the theme of the 1991 Barbican Art Gallery exhibition, *Stanley Spencer: The Apotheosis of Love*, to which this canvas was lent. Their installation reflected the plan devised by Spencer, subject to frequent revision as it was, with various side chapels giving onto the central knave, which housed the 1958 *Crucifixion*, as the altar-piece.

The Marriage at Cana: A Servant in the Kitchen Announcing The Miracle constitutes the central wedding feast section of the *Cana* series with *The Marriage at Cana: Bride and Bridegroom* (Coll: Glynn Vivian Art Gallery and Museum, Swansea) as one of the side panels to the triptych.

Destined for his new gallery in Fredericton, Lord Beaverbrook wrote Spencer for anecdotal information on the two paintings he had acquired – *Marriage at Cana* and *The Resurrection: Rejoicing* (1947). From his hospital bed at the Canadian Royal Red Cross Hospital, Taplow, Berks, the artist replied:

> I was so pleased when some while ago I understood you had acquired for your gallery the two paintings you mention.
>
> I like the "Cana" one: the idea that on so festive an occasion as a wedding the servants have some guests of their own – seen coming in the kitchen door and wiping their shoes and the parlour maid coming from the dining room and announcing the news of the miracle to the kitchen maid and seeing if the clothes on the horse are properly aired feeling them with the upper surface of her wrist as I remember they did. I am in the kitchen

DANS UNE CERTAINE MESURE, Stanley Spencer est un visionnaire du XXe siècle, un successeur en droite ligne de William Blake.

La peinture *The Marriage at Cana: A Servant in the Kitchen Announcing the Miracle* est une œuvre à inscrire dans la série de peintures d'église, qui figurent parmi les représentations les plus autobiographiques de la vie, de la mort et de la vie après la mort de Spencer, décrites ultérieurement comme « un assemblage religieux et domestique qui aurait traduit ses croyances religieuses, et un témoignage à toutes les personnes et à toutes les facettes de sa vie qui lui furent chères ».[1] En l'absence d'un mécène qui aurait facilité le regroupement de ce corpus de peintures d'église, les impératifs de la subsistance ont obligé Spencer à vendre ces œuvres individuellement, en grande partie par l'entremise de son agent Dudley Tooth. En 1991, aux fins de l'exposition *Stanley Spencer: The Apotheosis of Love* à la Barbican Art Gallery, les organisateurs réunirent le plus grand nombre possible de ces peintures et de ces dessins de diverses collections partout dans le monde, et la toile fut prêtée à la galerie à cette occasion. L'installation des œuvres fut fidèle au plan conçu par Spencer et subit de nombreuses modifications en cours de route. La salle d'exposition fut donc constituée de diverses petites chapelles latérales donnant sur une nef centrale où trônait en guise d'autel et pièce de résistance la peinture *Crucifixion,* réalisée en 1958.

La peinture *The Marriage at Cana: A Servant in the Kitchen Announcing the Miracle* est le tableau central du repas des noces dans la série de peintures de *Cana*, le tableau *The Marriage at Cana: Bride and Bridegroom* (collection de la Glynn Vivian Art Gallery and Museum, Swansea) apparaissant sur l'un des panneaux latéraux du triptyque.

L'œuvre était destinée à la nouvelle galerie de Lord Beaverbrook à Fredericton, et ce dernier écrivit à Spencer pour lui demander des détails anecdotiques à propos de deux peintures qu'il avait achetées, soit *The Marriage at Cana* et *The Resurrection: Rejoicing* (1947). L'artiste répondit à Beaverbrook de son lit d'hôpital à l'Hôpital royal de la Croix-Rouge canadienne de Taplow, dans le Berkshire :

> Je fus si heureux d'apprendre qu'il y a peu vous avez acquis pour votre galerie ces deux peintures que vous mentionnez.
>
> J'aime bien la peinture de « Cana »; il y a cette idée qu'à

in which I have imagined this part of the Cana marriage to have occurred, namely the kitchen of my old home (Fernlea) in which I and all the enormous family were born.[2]

1 Jane Alison, Timothy Hyman, John Hoole, *Stanley Spencer: The Apotheosis of Love* (1991), p.9.

2 Letter from Stanley Spencer to Lord Beaverbrook – 4 July 1959, Beaverbrook Art Gallery Archives.

l'occasion de réjouissances comme des noces les servantes ont elles-mêmes des invités, que l'on voit arriver par la porte de la cuisine et essuyer leurs chaussures; puis la soubrette qui vient de la salle à dîner et annonce la nouvelle du miracle à la servante de la cuisine, puis vérifie si les vêtements mis à sécher sur le tréteau sont secs, en les effleurant du haut du poignet, comme je me le rappelais. Dans cette scène, je me trouve dans la cuisine où j'ai imaginé le déroulement de ce tableau des noces de Cana, dans mon ancienne demeure (à Fernlea), où moi-même et ma prolifique famille sommes nés. [2]

1 Jane Alison, Timothy Hyman, John Hoole, *Stanley Spencer: The Apotheosis of Love*, 1991, p.9.

2 Lettre de Stanley Spencer à Lord Beaverbrook, 4 juillet 1959, Archives Beaverbrook.

42. STANLEY SPENCER (1891-1959)
The Marriage at Cana: A Servant in the Kitchen Announcing the Miracle
(le mariage à Cana : une servante dans la cuisine annonçant le miracle), 1952-1953
oil on canvas / huile sur toile
36 1/8 x 60 1/8 (91.8 x 152.7 cm)

STEER ABANDONED HIS STUDIES for the Civil Service examinations to enter the Gloucester School of Art in 1878, where he remained until 1881. Dissatisfied with the art training he was receiving in England, Steer left for Paris at 22 to study at the Académie Julian under Bouguereau (1882-83), followed by a period of study at the École des beaux-arts (1883-84).

After he returned to England he made frequent visits to France, in particular, Etaples, Boulogne and Montreuil-sur-Mer, his work manifesting the influence of the French Impressionists.

In 1886, he was one of the founding members of the New English Art Club. He had a profound influence on the outlook of younger painters, both by his example and as a teacher at the Slade School of Art (1893-1930) where he was closely associated with Henry Tonks. In 1918, he was appointed an Official War Artist at Dover with a commission to paint the shipping activity. In 1929, he was accorded the first retrospective exhibition for a living artist at The Tate Gallery.

John Rothenstein has pointed out that "his (Steer's) intellectual lethargy, which involved a reluctance to recognize the value – it might almost be said, the very existence – of ideas, was detrimental to his life as an artist."[1] Critics have accused him of being a bit of a "pasticheur," synthesizing elements of Turner, Alexander Cozens and Claude Lorrain.

Although the following comment refers specifically to Steer's watercolours, it is equally applicable to the oil painting, *Maldon*, in The Beaverbrook Art Gallery where the handling of the medium is very close:

> Steer's work at Maldon in Essex in 1920 shows an increase in more conventional skills. He was very good at drawing rapidly from a motif, especially boats (as we noticed at Cowes in his youth). The limpid, watery light of *Sailing Barges* (Ashmolean Museum) demonstrates a fresh assurance, and an instinctive feeling for compositional balance which we found in his earliest works. At times he could characterize a shape in so few strokes of the brush that the characterization becomes itself a new formal invention.[2]

The Beaverbrook Art Gallery holds an earlier oil sketch by Steer,

EN 1878, STEER abandonna ses études pour les examens d'admission à la fonction publique et entra à la Gloucester School of Art, où il demeura jusqu'en 1881. Insatisfait de la formation artistique offerte en Angleterre, Steer s'embarqua pour Paris à l'âge de 22 ans et alla étudier à l'Académie Julian, sous la direction de Bouguereau (1882-1883), puis étudia pour un temps à l'École des beaux-arts (1883-1884).

Après son retour en Angleterre, il visita fréquemment la France, en particulier Étaples, Boulogne et Montreuil-sur-Mer, son travail traduisant l'influence des impressionnistes français.

En 1886, il fut l'un des membres fondateurs du New English Art Club. Il exerça une influence durable sur le style des jeunes peintres, aussi bien par son exemple que par l'enseignement qu'il prodigua à la Slade School of Art (1893-1930), où il fut étroitement associé à Henry Tonks. En 1918, il reçut la nomination de peintre de guerre officiel à Douvres, en vertu de laquelle il devait peindre l'activité navale. En 1929, il eut droit à la Tate Gallery à la première exposition rétrospective d'un artiste encore vivant.

John Rothenstein a dit de Steer que « sa léthargie intellectuelle – caractérisée par sa réticence à reconnaître la valeur des idées, voire leur existence même – a beaucoup nui à sa vie d'artiste ».[1] Des critiques l'ont par ailleurs accusé de n'être qu'un pasticheur, reprenant à son compte des éléments de Turner, Alexander Cozens et Claude Lorrain.

Les observations qui suivent se rapportent aux aquarelles de Steer, mais elles sont aussi valables pour l'huile *Maldon*, de la Galerie d'art Beaverbrook, dans laquelle l'artiste manipule le médium de très près:

> Le travail de Steer à Maldon, dans l'Essex, en 1920, illustre son acquisition de talents plus conventionnels. Il excellait à dessiner rapidement à partir d'un motif, en particulier les navires (comme nous l'avons vu pendant sa jeunesse à Cowes). La lumière limpide et aqueuse de la peinture *Sailing Barges* (Ashmolean Museum) témoigne d'une nouvelle assurance et d'un instinct plus sûr dans l'équilibre de ses compositions, comme on peut le constater par rapport aux œuvres du début de sa carrière. Par moment, il pourrait donner vie à une forme si rapidement que l'interprétation prend elle-même l'aspect d'une nouvelle construction formelle.[2]

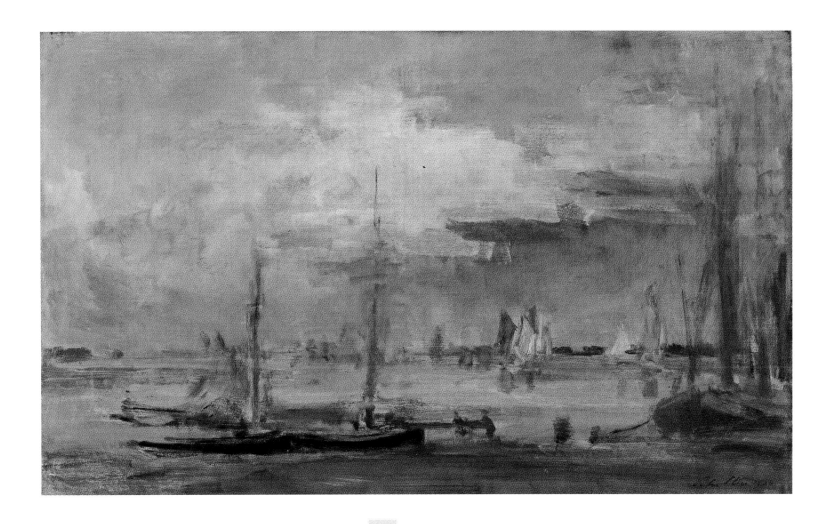

variously titled as *On the Sands* or *On the Plage*, which depicts the sands of Boulogne, executed in 1891.

1 John Rothenstein, *Modern English Painters: Sickert to Smith* (1952), p.63.
2 Bruce Laughton, *Philip Wilson Steer 1860-1942* (1971), p.110.

La Galerie d'art Beaverbrook possède une esquisse à l'huile plus ancienne de Steer, nommée indifféremment *On the Sands* ou *On the Plage*, réalisée en 1891, dans laquelle l'artiste reproduit les sables de Boulogne.

1 John Rothenstein, *Modern English Painters: Sickert to Smith,* 1952, p.63.
2 Bruce Laughton, *Philip Wilson Steer 1860-1942,* 1971, p.110.

43. PHILIP WILSON STEER (1860-1942)
Maldon, 1920
oil on canvas / huile sur toile
18 x 30 1/4 (45.7 x 76.8 cm)

SUTHERLAND TURNED TO PORTRAITURE in mid-career as a result of the response of the author and dramatist, Somerset Maugham, to his remark to a friend: "If I was a portrait painter, I think that's the kind of face I could do."[1] Maugham dropped the gauntlet and Sutherland, picking it up, began a series of sittings 17 February 1949, in a rented studio in Cap Ferrat, near Maugham's Villa Mauresque. Sutherland's first attempt at portraiture was intended to be strictly experimental. John Hayes described the drawings for the definitive portrait, now in The Tate Gallery, as having:

> accentuated the 'picturesque' folds, pouches, and wrinkles of the author's countenance and were, in Douglas Cooper's words, "the same sort of expression of the process of growth and struggle he found in the rugged surfaces and irregular contours of a boulder or a range of hills."[2]

After Maugham had given Sutherland about ten sittings of about one hour a day, the artist embarked upon the painting of the definitive portrait away from the model, frequently requesting a few more sittings to make detailed drawings of the mouth, ears and other specifics.

Sutherland's working method was to allow the sitter to reveal him or herself by a pose he or she unwittingly adopts as opposed to imposing a posture upon the sitter.

This 1949 charcoal sketch conforms very closely to the head adopted for the definitive portrait, although facing in the other direction.

> All those characteristics peculiar to the sitter, the pose adopted, the movement of the body, the angle of the head, in essence the monitors of the psychology of the sitter are coalesced in Sutherland's likeness.[3]

In reference to the obvious oriental quality of the definitive portrait with the wicker chair and palm fronds, Sir Gerald Kelly, President of the Royal Academy, lampooned:

> To think that I had known Willie since 1902 and have only just

SUTHERLAND S'EST TOURNÉ vers le portrait à mi-chemin de sa carrière en réaction à la réponse que l'auteur et dramaturge Somerset Maugham fit à sa remarque à un ami : « Si j'étais portraitiste, je crois que c'est précisément le genre de figure que je pourrais peindre ».[1] Maugham le prit au mot et Sutherland, relevant le défi, commença une série de séances le 17 février 1949, dans un studio loué à Cap-Ferrat, près de la Villa Mauresque où habitait Maugham.

John Hayes décrit en ces termes les dessins du portrait définitif, maintenant dans la collection de la Tate Gallery :

> [Sutherland] accentua les plis, les poches et les rides « pittoresques » propres au personnage de l'auteur, lesquels, selon le fameux mot de Douglas Cooper, « avaient le même type de relief accidenté de croissance et de combat qu'il trouvait sur les surfaces rugueuses et les contours irréguliers d'un bloc erratique ou d'une chaîne de collines ».[2]

Après que Maugham eut donné à Sutherland quelque dix séances de pose d'environ une heure par jour, l'artiste commença la peinture du portrait définitif sans le modèle vivant, demandant fréquemment à Maugham de poser à quelques reprises encore pour le tracé précis de la bouche, des oreilles et d'autres éléments particuliers.

Par sa méthode de travail, Sutherland souhaitait que le sujet se révèle à lui dans une pose qu'il adopterait naturellement, contrairement à une pose que l'artiste lui imposerait.

Ce croquis au fusain de 1949 ressemble beaucoup à la représentation de la tête dans le portrait définitif du sujet, même si elle est tournée dans la direction opposée.

> Toutes ces caractéristiques propres au sujet, la pose adoptée, le mouvement du corps et l'angle que fait la tête, traduisent pour l'essentiel son profil psychologique et sont regroupées dans le portrait qu'a réalisé Sutherland.[3]

Par allusion à l'orientalisme patent qui se dégage du portrait final,

recognized that disguised as an old madame, he kept a brothel in Shanghai![4]

1 Roger Berthoud, *Graham Sutherland: A Biography* (1982), p.134.

2 John Hayes, *Portraits by Graham Sutherland* (1977), p.13.

3 Ian G. Lumsden, *20th Century British Drawings in The Beaverbrook Art Gallery* (1986), p.21.

4 Derek Hudson, *For Love of Painting* (1975), p.103.

où apparaît une chaise en osier et des frondes de palmier, le président de la Royal Academy, Sir Gerald Kelly, y alla de cette remarque amusée :

Et dire que je connaissais Willie depuis 1902 et que je découvrais seulement maintenant qu'il tenait un bordel à Shanghai, sous les traits d'une vieille Madame![4]

1 Roger Berthoud, *Graham Sutherland: A Biography,* 1982, p.134.

2 John Hayes, *Portraits by Graham Sutherland,* 1977, p.13.

3 Ian G. Lumsden, *20th Century British Drawings in The Beaverbrook Art Gallery,* 1986, p.21.

4 Derek Hudson, *For Love of Painting,* 1975, p.103.

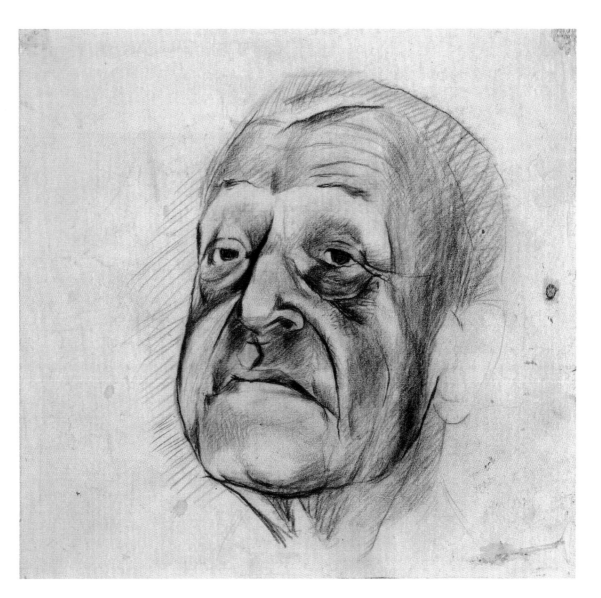

44. GRAHAM VIVIAN SUTHERLAND (1903-1980)
Somerset Maugham, 1949
charcoal and gouache on paper laid on pressed paperboard / fusain et gouache sur papier couché sur carton rigide
10 1/4 x 11 3/8 (26 x 28.9 cm)

SUTHERLAND FIRST VISITED the South of France in 1947, spending the spring and fall at Villefranche. He began to incorporate elements of the Mediterranean landscape into his subject matter much as he had done earlier on with the Welsh countryside, but this time he also added the human figure, focusing upon the relationship between the two.

There are two versions of *Men Walking*; the second, also dated 1950, and without the dog in the lower right corner, was formerly in the collection of James Kirkman. On the verso of this canvas is a rejected full-length study for the Beaverbrook portrait, showing the press lord disposed this time at the very top of the canvas, papers in hand.

At this time Sutherland and Francis Bacon sometimes borrowed the iconography of the other. It would appear that the truncated dog in the foreground pre-dates the emergence of canine imagery in Bacon's work by at least two years, although it has been noted that Bacon destroyed such a large portion of his output that this image may have appeared in his compositions at an earlier date than any of his extant paintings. In the instance of monkey imagery, Bacon came to this subject in 1951, its appearance in Sutherland's compositions, a year later. And then, of course, Sutherland's "walking figures" may well prefigure Bacon's paintings of Van Gogh moving through an arid landscape, replete with cast shadow, which occupied his attention between 1956 and 1957.

Men Walking was purchased by Beaverbrook from the art critic, Robert Melville, who had received it as an expression of gratitude from Sutherland for a book he co-authored on the artist, which was published by Ambassador Editions in 1950. In correspondence with Melville, he indicated it had been purchased "against the advice of the chap who was advising him (Beaverbrook) on art matters."[1] Melville was, no doubt, referring to Le Roux Smith Le Roux, who was engaged by Beaverbrook between 1954 and 1956.

The Beaverbrook Art Gallery holds a second "figure-in-tropical-landscape" painting, *Path through Plantation*, executed a year later, in 1951.

1 Letter from Robert Melville to Paul Hachey – 26 June 1984, Beaverbrook Art Gallery Archives.

SUTHERLAND SE RENDIT pour la première fois dans le sud de la France en 1947 et y passa le printemps et l'automne à Villefranche. Il commença à incorporer des éléments du paysage méditerranéen dans ses thèmes, à l'instar de ce qu'il avait fait plus tôt pour ses peintures de paysages gallois. Toutefois, il y ajouta un personnage humain, en mettant l'accent sur la relation qui s'établissait entre le paysage et le sujet humain.

Il y a deux versions de la peinture *Men Walking*. La deuxième date également de 1950, mais elle ne contient pas le chien dans le coin inférieur droit; elle faisait autrefois partie de la collection de James Kirkman. Au verso de cette toile, tout en haut, il y a l'étude sur pied pour le portrait de Lord Beaverbrook, qui montre le magnat de la presse, des documents à la main.

À l'époque, Sutherland et Francis Bacon empruntaient parfois l'un à l'autre leur iconographie respective. Il semblerait que la reproduction partielle du chien à l'avant-plan préfigure d'au moins deux ans l'apparition de thèmes canins dans l'œuvre de Bacon. Par contre, Bacon a détruit une si grande partie de sa production que ce genre d'image peut avoir fait partie de ses compositions à n'importe quel moment avant les peintures qu'il réalisa à cette époque. En ce qui concerne les images de singe, Bacon adopta ce thème particulier en 1951; Sutherland l'adopta pour sa part l'année suivante. Du reste, les « personnages déambulants » de Sutherland peuvent très bien annoncer les peintures de Bacon faites de Van Gogh qui se déplace dans un paysage aride, parsemé d'ombres projetées, une série de tableaux qui l'accaparèrent en 1956 et 1957.

Lord Beaverbrook a acheté l'œuvre *Men Walking* du critique d'art Robert Melville, lequel l'avait reçue en cadeau de Sutherland, en remerciement d'un livre que le critique avait cosigné sur l'artiste, paru chez Ambassador Editions, en 1950. Dans une lettre à Melville, Beaverbrook indique qu'il avait acheté la peinture « contre l'avis du lascar qui me conseille en matière artistique ».[1] Melville parlait ici à n'en pas douter de Le Roux Smith Le Roux, qui fut à l'emploi de Beaverbrook de 1954 à 1956.

La Galerie d'art Beaverbrook possède une autre peinture de « personnage dans un paysage tropical » intitulée *Path through Plantation*, réalisée l'année suivante, en 1951.

1 Lettre de Robert Melville à Paul Hachey, 26 juin 1984, Archives Beaverbrook.

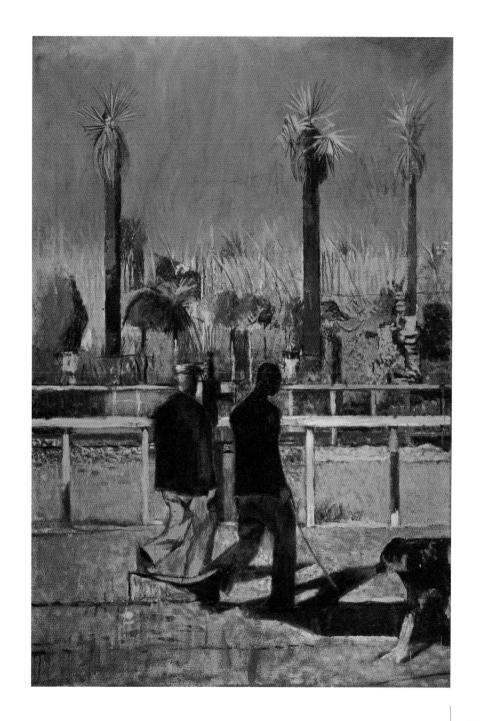

45. GRAHAM VIVIAN SUTHERLAND (1903-1980)
Men Walking (hommes qui marchent), 1950
oil on canvas / huile sur toile
57 1/4 x 38 3/4 (145.4 x 98.4 cm)

AS A RESULT OF the acclaim that surrounded Sutherland's first commissioned portrait of Somerset Maugham, the artist was contracted in 1950 to paint Beaverbrook's portrait. It was alleged to have been intended as a birthday present to Beaverbrook from the staff of the *Daily Express* and the negotiations with the artist were undertaken by the newspaper's editor, E. J. Robertson. Robertson was unable to persuade Sutherland to come to Beaverbrook's home in Jamaica to undertake the sittings, so the locale was established at La Capponcina, Beaverbrook's home at Cap d'Ail and the sittings commenced in April 1951.

Robertson also negotiated the fee, which was to be £1000 if the portrait suited all parties. If Beaverbrook or the *Daily Express* staff were unsatisfied, the artist would accept a nominal fee of £100. If the artist was not satisfied, he would refuse to deliver and make no charges.

Upon learning of the commission, Kenneth Clark commented that "He doubted whether many sitters would 'subject their mugs to such impartial scrutiny.'"[1]

By 23 April the artist had finished an oil sketch of the head and wrote to Clark: "I think it is a likeness, because I have analyzed him very carefully, and I can now afford, without forgetting his physical and psychological personality, to leave him for a bit to gain some very necessary detachment."[2] The definitive portrait was painted primarily in Sutherland's studio at Trottiscliffe, Kent.

The task that Sutherland had set himself, to establish a likeness of this complex personality, proved formidable. Painted in a mauvish blue suit with legs crossed, Beaverbrook resembles nothing so much as a mischievous gnome, the laboured attention to the details of the craggy topography of his face bordering on caricature.

The oil sketch of Beaverbrook's head in the collection of The Beaverbrook Foundation shows a gentler, more compassionate rendering of the man; the head of the definitve portrait verging on the cartoons of Cummings and Low.

1 Roger Berthoud, *Graham Sutherland: A Biography* (1982), p.149.

2 *Ibid.*, p.150.

À LA SUITE DU SUCCÈS que connut le premier portrait de Somerset Maugham commandé à Sutherland, les services de l'artiste furent retenus en 1950 pour réaliser le portrait de Lord Beaverbrook. À l'origine, la commande aurait été un cadeau d'anniversaire présenté à Beaverbrook par le personnel du journal *Daily Express*. Le rédacteur en chef du journal, E.J. Robertson, entreprit les négociations avec l'artiste. Ce dernier ne put convaincre Sutherland de venir à la résidence de Lord Beaverbrook en Jamaïque pour y tenir les séances de pose; il fallut organiser les séances plutôt à La Capponcina, la résidence de Lord Beaverbrook au Cap-d'Ail. Les premières séances eurent lieu en avril 1951.

Robertson négocia également le prix de la commande, fixé à 1 000 £, si le portrait convenait à toutes les parties. Si Beaverbrook lui-même ou le personnel du *Daily Express* n'étaient pas satisfaits, l'artiste accepterait un cachet nominal de 100 £. Si l'artiste n'était pas satisfait, il refuserait de livrer l'œuvre et il n'y aurait pas de frais.

Après avoir appris l'octroi de la commande, Kenneth Clark dit qu'il douta « qu'un grand nombre de personnes accepteraient d'emblée de soumettre leurs bobines à une observation aussi impartiale ». [1]

Le 23 avril, l'artiste avait terminé une esquisse à l'huile de la tête de son sujet et écrivit à Clark : « Il y a là, je crois, une vraisemblance, car j'ai étudié Lord Beaverbrook très attentivement et, sans risque d'oublier sa personnalité physique et psychologique, je peux maintenant me résoudre à le laisser pour quelque temps afin qu'il acquière un certain détachement, somme toute très nécessaire ». [2] Le portrait définitif fut en grande partie peint à l'atelier de l'artiste à Trottiscliffe, dans le Kent.

La tâche à laquelle Sutherland s'était attelée, à savoir produire une représentation vraisemblable de la personnalité complexe de son sujet, fut à la hauteur du défi. Vêtu d'un habit bleu mauve et les jambes croisées, Beaverbrook ne ressemble à rien d'autre qu'à un gnome espiègle, l'artiste n'ayant pas manqué de rendre avec force détails les contours parcheminés de son visage, lui conférant de la sorte un aspect presque caricatural.

L'esquisse à l'huile de la tête, qui se trouve dans la collection de la Fondation Beaverbrook, est une représentation plus douce du personnage, où la compassion est davantage présente. La tête du portrait complet se situe à la limite des caricatures de Cummings et Low.

1 Roger Berthoud, *Graham Sutherland: A Biography*, 1982, p.149.

2 *Ibid.*, p.150.

de SARGENT à

to FREUD

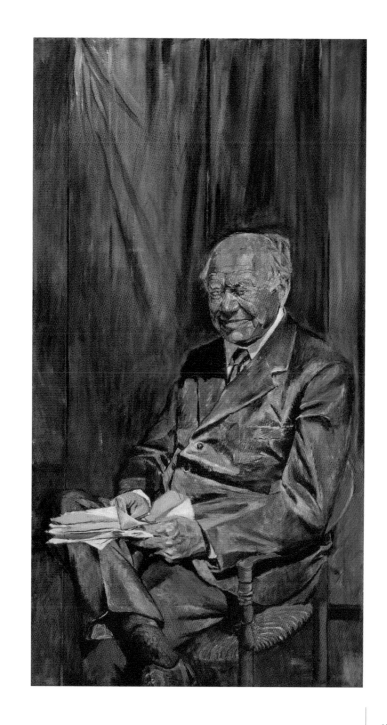

46. GRAHAM VIVIAN SUTHERLAND (1903-1980)
Lord Beaverbrook, 1951
oil over conté on canvas / huile sur dessin au crayon conté sur toile
68 5/8 x 36 3/4 (174.3 x 93.3 cm)

ALTHOUGH THE DEFINITIVE PORTRAIT of Edward Sackville-West was actually the third portrait commission Sutherland received, coming in 1953 from Ian and Jane Phillips, it was only completed in December 1954 after the artist discharged himself of the infamous Churchill commission. The portraits of Edward Sackville-West and Arthur Jeffress stand out from the others because the artist had benefitted from the knowledge acquired through their friendship in his apprehension of their psychological make-up. Returning to his source material after completion of the portrait, Sutherland executed, in oil, two heads, one going to the Birmingham City Museums and Art Gallery, and this one coming to Beaverbrook for his gallery.[1]

Edward Sackville-West was a writer and musicologist, and the inheritor of Knole (which the family received from Elizabeth I) and heir to the 4th Baron Sackville, succeeding to the peerage in 1962. He served as music critic for the *Spectator* in 1924 and wrote a book about Sutherland's work for The Penguin Modern Painters Series in 1943.

Sackville-West's own response to this excoriation of his soul which had been perpetrated upon him is very telling:

> It is the face I see when I look into the glass, but the expression is very different. I always expected you to find me out, and of course you have. The picture is the portrait of a very frightened man – almost a ghost . . . All my life I have been afraid of things – other people, loud noises, what may be going to happen next – of life, in fact. This is what you have shown. There is, of course, much more but I should say that was the keystone of the portrait, which reminds me (partly because of the method of painting the clothes, only in highlights) in the oddest way of Fuseli.[2]

John Rothenstein, while expressing reservations about the quality of some of Sutherland's portraits, gives the Sackville-West portrait full honours:

> It is my belief . . . that Sutherland's most searching portrait is one of the two he made of the Hon. Edward Sackville-West, namely the oil, made in 1953-4 . [It] is a portrait of rare insight

SON PORTRAIT DÉFINITIF d'Edward Sackville-West fut à vrai dire la troisième commande de portrait reçue par Sutherland, qu'il obtint de Ian et Jane Phillips en 1953. Le tableau ne fut toutefois réalisé qu'en décembre 1954, après que l'artiste eut terminé la malencontreuse commande de Churchill. Les portraits d'Edward Sackville-West et d'Arthur Jeffress se démarquent des autres portraits de Sutherland, car l'artiste a pu mettre à profit les connaissances privilégiées acquises par leur amitié commune, qui l'ont aidé à saisir le profil psychologique de ses sujets. Revenant à son sujet après avoir terminé le portrait, Sutherland peignit à l'huile deux têtes, la première allant à la collection de la Birmingham City Museums and Art Gallery, et celle-ci, destinée à la galerie de Lord Beaverbrook à Fredericton. [1]

Edward Sackville-West était un écrivain et un musicologue, héritier de Knole (que la famille reçut des mains d'Elizabeth Ire) et, héritier du 4e baron de Sackville, il accéda au titre de lord en 1962. Il travailla comme critique musical au *Spectator* en 1924 et écrivit en 1943 un livre sur l'œuvre de Sutherland, dans la collection The Penguin Modern Painters Series.

La réaction de Sackville-West à cette exploration « clinique » de son âme est très révélatrice :

> C'est le visage que je vois lorsque je regarde dans le miroir, mais pourtant l'expression est très différente. J'ai toujours su que vous sauriez me débusquer, et vous y êtes effectivement parvenu. Cette peinture est le portrait d'un homme très effrayé, il s'agit presque d'un fantôme . . . Pendant toute ma vie, j'ai eu peur d'une foule de choses, des gens, des bruits assourdissants, de ce qui allait m'arriver ensuite . . . à vrai dire, j'avais véritablement peur de la vie. Voici ce que vous avez montré dans cette peinture. Il y a certes beaucoup plus que cela, mais j'aimerais dire que dans votre portrait vous en avez capturé la quintessence, qui me rappelle un peu (en partie par cette façon de peindre les vêtements, uniquement par leurs contours) et très bizarrement l'art de Fuseli. [2]

John Rothenstein exprime pour sa part des réserves quant à la qualité

and, were it hung between the Beaverbrook and the Maugham, it would highlight the coarseness of the first and give the second, fine though it is, a slightly over-emphatic, almost caricatural look.[3]

Benedict Nicholson, Sackville-West's cousin, summarized the portrait as a "magnificent image of controlled distress" when it was exhibited at the Royal Academy in January 1957.

1 Roger Berthoud, *Graham Sutherland: A Biography* (1982), p.225.

2 *Ibid.,* p.224.

3 John Rothenstein, *Modern English Painters* (1974), pp.67-68.

de certains portraits de Sutherland. Il n'en tarit pas moins d'éloges pour le portrait de Sackville-West:

> J'estime . . . que l'un des portraits les plus authentiques de Sutherland est l'un des deux portraits réalisés de l'honorable Edward Sackville-West, nommément la peinture à l'huile exécutée en 1953-1954. Il s'agit là à n'en pas douter d'un portrait d'une rare finesse; si on l'accrochait entre les portraits de Beaverbrook et de Maugham, il mettrait en lumière le caractère fruste du premier et conférerait au deuxième, qui a certes ses qualités, un rien d'exagération, une interprétation à la limite de la caricature.[3]

À l'exposition de l'œuvre à la Royal Academy, en janvier 1957, Benedict Nicholson, le cousin de Sackville-West, décrivit le portrait comme « la magnifique image d'une détresse contrôlée ».

1 Roger Berthoud, *Graham Sutherland: A Biography*, 1982, p.225.

2 *Ibid.*, p.224.

3 John Rothenstein, *Modern English Painters*, 1974, pp.67-68.

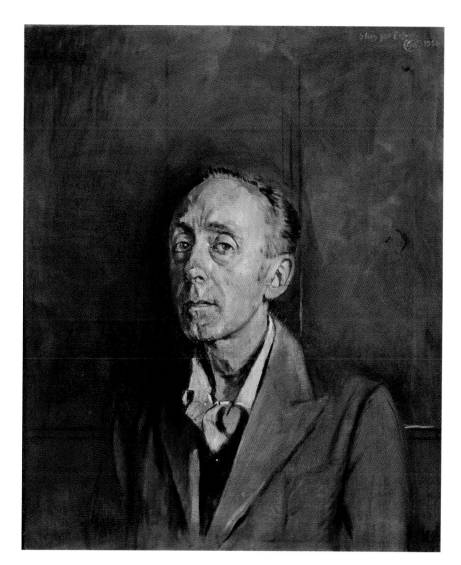

47. GRAHAM VIVIAN SUTHERLAND (1903-1980)
Study of Edward Sackville-West (étude d'Edward Sackville-West), 1953
oil on canvas / huile sur toile
28 1/2 x 23 1/2 (72.4 x 59.7 cm)

THIS CHARCOAL DRAWING, along with a larger, more-finished drawing, comprise the only directly preparatory works that Beaverbrook was able to purchase from Sutherland for the portrait of Edward Sackville-West commissioned by Ian and Jane Phillips. Sackville-West had hoped that Sutherland would allow him to purchase a sketch but the artist had to decline, having already promised Beaverbrook the only two he thought adequate for his new gallery in Canada.

Roger Berthoud records in the artist's biography:

> . . . in May Graham sold him (Beaverbrook) six Churchill studies (including the Garter robes study), two of Maugham and two of Sackville-West for a total of £3180.[1]

This drawing of the hypersensitive and highly-strung aristocrat relates very closely to the finished portrait, revealing an intensity of psychological penetration lacking in the previous portrait commissions Sutherland had received.

In an interview with John Hayes, Sutherland explains his operative:

> To try to discover what people are hiding is not – deliberately and consciously, at least - the business of the painter. If one sees acutely enough the evidence is automatically there. Therefore my concern is primarily with the physical evidence. If I understand enough of the forms I see, the evidence follows.[2]

In response to Sackville-West's reaction to the portrait as that "of a very-frightened man – almost a ghost,"[3] Sutherland rejoins that he did not see the sitter at all as Sackville-West surmised but rather

> as tense, quick, appraising, slightly shy at being examined, but in return slightly mocking, in the final reckoning, detached, poised (even in pyjamas) and by the same token elegant, critical, tempered (even at croquet) mercifully with mercy.[4]

This almost dematerialized apparition created by Sutherland has been likened to the portraits of Goya.

CE FUSAIN ET un dessin de plus grande dimension, plus achevé, sont les seules œuvres préparatoires de Sutherland pour le portrait d'Edward Sackville-West commandé par Ian et Jane Phillips, que Lord Beaverbrook a pu acheter de l'artiste. Sackville-West avait espéré que Sutherland lui permettrait d'acheter une esquisse, mais l'artiste dut refuser, car il avait déjà promis à Beaverbrook les deux seules études qu'il jugeait convenables pour sa nouvelle galerie au Canada.

Dans la biographie qu'il consacre à Sutherland, Roger Berthoud raconte l'anecdote :

> . . . en mai, Graham lui vendit (à Beaverbrook) six études pour le portrait de Churchill (y compris l'étude pour les robes de l'ordre de la Jarretière), deux études de Maugham et deux de Sackville-West, le tout pour la somme de 3 180 £.[1]

Ce dessin de l'aristocrate hypersensible à l'allure de seigneur est très proche du portrait définitif et révèle la finesse de l'observation psychologique qui faisait défaut dans les autres commandes de portrait reçues antérieurement par Sutherland.

Dans une entrevue avec John Hayes, Sutherland expliquait sa façon de procéder :

> Le travail du peintre ne consiste pas – délibérément ou consciemment du moins – à tenter de révéler ce que les sujets cachent en eux. Si un artiste observe avec suffisamment de finesse, les traits apparaissent d'eux-mêmes. C'est pourquoi je me concentre surtout sur ce qui transparaît physiquement. Si je peux comprendre suffisamment les formes que je vois, les traits caractéristiques s'inscrivent naturellement dans l'œuvre.[2]

En réponse au commentaire de Sackville-West voulant que le portrait soit celui « d'un homme très effrayé – presque celui d'un fantôme »,[3] Sutherland soutint qu'il ne voyait pas du tout son sujet comme Sackville-West l'interprétait, mais plutôt

de SARGENT à

to FREUD

1 Roger Berthoud, *Graham Sutherland: A Portrait* (1982), p.225.

2 John Hayes, *Portraits of Graham Sutherland* (1977), p.18.

3 Roger Berthoud, p.224.

4 *Ibid.*, p.224.

comme un personnage tendu, alerte, observateur et un peu timide du fait d'être soumis à l'observation, mais néanmoins un peu moqueur; enfin, il se dégage du portrait un personnage au fait, détaché, posé (même en pyjama) et en même temps élégant, critique, tempéré (même au croquet), qui sait faire montre de compassion.[4]

Cette apparition pratiquement désincarnée créée par Sutherland a été comparée aux portraits de Goya.

1 Roger Berthoud, *Graham Sutherland: A Portrait*, 1982, p.225.

2 John Hayes, *Portraits of Graham Sutherland,* 1977, p.18.

3 Roger Berthoud, p.224.

4 *Ibid.*, p.224.

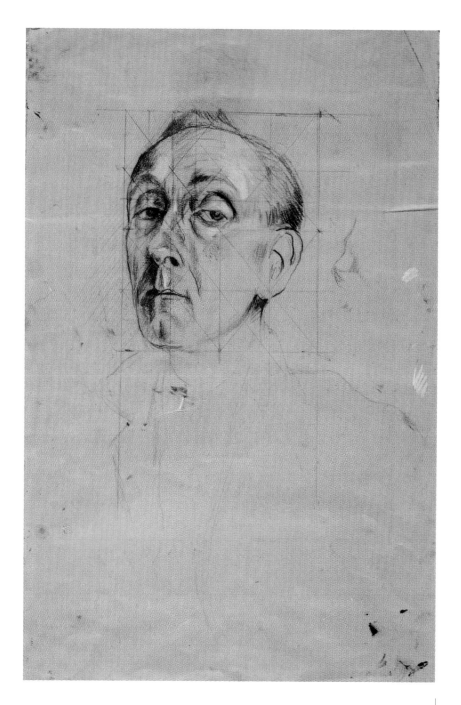

48. GRAHAM VIVIAN SUTHERLAND (1903-1980)
Edward Sackville-West – Study of Head (Edward Sackville-West
– étude de tête), 1953
charcoal and gouache on paper / fusain et gouache sur papier
15 3/8 x 10 1/4 (39.1 x 26 cm)

THE FOURTH PORTRAIT EXECUTED by Sutherland and indubitably the one that attracted the most notoriety was that commissioned by the Houses of Parliament in recognition of the eightieth birthday of Sir Winston Churchill.

Kathleen and Graham Sutherland arrived at Chartwell on 26 August 1954 to begin the portrait sittings.

In a letter to Beaverbrook dated 9 September 1955, Sutherland outlines the circumstances surrounding the creation of this oil study which was

> painted from a drawing (since destroyed) made on Thursday 9th September 1954 about 5 p.m. in Churchill's studio at Chartwell. Lady C. (Churchill) present; she was unable to dispel the atmosphere of gloom which I attributed to the (then) difficult international situation (Mendes-France).

Sitting by the window dictating letters to his secretary, the setting sun lit up the side of his face, rendering the skin translucent. Sutherland later told Beaverbrook that Churchill was in a "sweet melancholy and reflective mood"[1] which resulted in the creation of two oil studies portraying him as a "melancholy cherub." The second, almost identical, study was sold to Alfred Hecht, which under coercion was re-sold to Beaverbrook, and in 1971 returned by The Beaverbrook Foundation to Hecht in exchange for a Henry Moore bronze. Sutherland's biographer refers to the Hecht portrait of Churchill as "a minor masterpiece."

The profound antipathy of Sir Winston and Lady Churchill toward the finished portrait derived from Churchill's almost obsessive belief that this was part of a plot hatched by stalwarts of the Conservative party to oust him as Prime Minister in favour of his apparent successor, Anthony Eden. Capturing his physical debilities as a result of the stroke he suffered in 1953, Churchill is said to have remarked of the portrait, "It makes me look half-witted, which I ain't." and "Here sits an old man on his stool, pressing and pressing."[2] He felt nothing so much as he had been betrayed by Sutherland's portrayal of him as "a gross and cruel monster."[3]

LE QUATRIÈME PORTRAIT exécuté par Sutherland et sans conteste celui qui reçut la plus grande notoriété fut celui que commandèrent les deux Chambres du Parlement à l'occasion du quatre-vingtième anniversaire de Sir Winston Churchill.

Kathleen et Graham Sutherland arrivèrent à Chartwell le 26 août 1954 pour commencer les séances de pose du célèbre personnage.

Dans une lettre à Beaverbrook du 9 septembre 1955, Sutherland expose les circonstances dans lesquelles cette étude sur huile fut réalisée.

> L'œuvre a été tirée d'un dessin (détruit depuis) exécuté le jeudi 9 septembre 1954, vers 17 h, dans le studio de Churchill à Chartwell. Lady C. (Churchill) était présente, mais elle ne put réussir à dissiper l'atmosphère morose que j'attribuai à la situation internationale (alors) difficile (Mendès France).

Churchill prit une pose près de la fenêtre et dicta une lettre à sa secrétaire, le soleil sur son déclin illuminant un côté de son visage, en rendant la peau transparente. Sutherland dit plus tard à Beaverbrook que Churchill se trouvait « dans une humeur de douce mélancolie et de réflexion »[1], qui donna lieu à deux études à l'huile où Churchill apparaît sous les traits « d'un chérubin mélancolique ». La deuxième étude presque identique fut vendue à Alfred Hecht, qui la vendit à son tour à Beaverbrook, cédant ainsi à ses pressions. En 1971, la Fondation Beaverbrook remit l'œuvre à Hecht en échange d'un bronze de Henry Moore. Le biographe de Sutherland parle du portrait de Churchill que possède Hecht comme d'un « chef-d'œuvre mineur ».

La profonde aversion qu'éprouvèrent Churchill et Lady Churchill pour le portrait achevé provenait de la croyance presque maladive de Churchill qui pensait que l'œuvre finale faisait partie d'un complot ourdi par l'appareil du parti conservateur afin de le forcer à démissionner en faveur de son successeur apparent, Anthony Eden. L'artiste ayant reproduit sur la peinture les marques physiques laissées par une attaque que Churchill subit en 1953, Churchill aurait dit du portrait : « J'ai pratiquement l'air d'un demeuré, ce que je ne suis absolument pas! ». Et encore : « On voit ici un vieil homme assis sur un tabouret, ruminant,

1 Roger Berthoud, *Graham Sutherland: A Biography* (1982), p.188.

2 *Ibid.*, p.195.

3 *Ibid.*, p.195.

ruminant ».[2] Churchill estima tout simplement que Sutherland l'avait trahi, car il avait réalisé un portrait qui le dépeignait comme « un monstre cruel et ridicule ».[3]

1 Roger Berthoud, *Graham Sutherland: A Biography,* 1982, p.188.

2 *Ibid.*, p.195.

3 *Ibid.*, p.195.

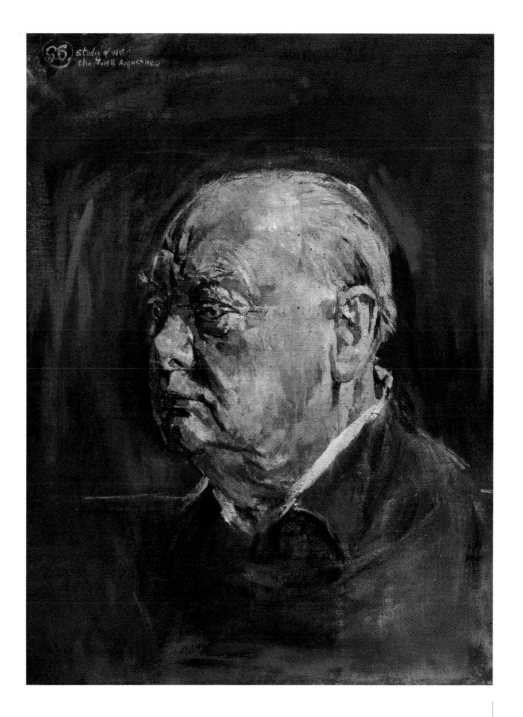

49. GRAHAM VIVIAN SUTHERLAND (1903-1980)
Study of Churchill – Grey Background (étude de Churchill – sur fond gris), 1954
oil on canvas / huile sur toile
24 x 18 (61 x 45.7 cm)

IN 1951, GRAHAM SUTHERLAND had been commissioned by the architect for the New Coventry Cathedral, Basil Spence, and the Reconstruction Committee, to prepare the cartoons for the great tapestry, *Christ in Glory in the Tetramorph*. This tapestry, woven by Pinton Frères in Felletin, France, came to enjoy the distinction of being the largest tapestry in the world, weighing in at three-quarters of a ton and of dimensions 74 ft. 8 in. by 38 ft. The tapestry had occupied Sutherland for eleven anxious years until its installation in the new Cathedral in March 1962.

After the submission of three cartoons and unnumbered sketches and models, the Reconstruction Committee eventually accepted the theme *Christ in Glory*, which portrays the Christ figure girdled in white robes, with arms raised heavenward and evidence of the Passion in the feet and hands.

The Christ figure is surrounded by symbols of the four Evangelists: lion (St. Mark), eagle (St. John), calf (St. Luke), and man (St. Matthew).

Colour Drawing of a Bird is one of numerous preparatory studies, attempting to arrive at an acceptable interpretation of the Eagle. Sutherland expounds upon his dilemma:

> The two panels which gave me most difficulty were the top ones
> - the Man and the Eagle. The reason I did so many studies for
> the Eagle was because I couldn't get what I felt to be a really
> satisfactory form to fit into the given shape. I drew some flying
> with wings folded round the head, others more hieratic in
> treatment. I was trying to do two things: to get away from an
> heraldic feeling and to give a certain strangeness and potency
> to the actual bird. Eagles are not normally birds that specially
> attract me; nor among animals are lions. Their image is rendered
> too dusty by tradition and by their heraldic connotations.[1]

The ferocity of this bird of prey captured in the marvellously expressionistic rendering of the head conforms very closely with the final cartoon, save for the outstretched wings of the bird, having just landed in the instance of the latter.

In reference to a drawing closely-related to *Colour Drawing of a Bird*, Sutherland elaborates:

EN 1951, GRAHAM SUTHERLAND reçut une commande de l'architecte de la nouvelle cathédrale de Coventry, Basil Spence, et du comité de reconstruction, afin de préparer les ébauches de la grande tapisserie *Christ in Glory in the Tetramorph*, qui décorerait l'intérieur de la nef. Tissée par Pinton Frères à Felletin, en France, cette tapisserie a ceci de remarquable qu'elle est la plus grande tapisserie jamais tissée au monde, pesant trois-quarts de tonne et mesurant 74,8 pi sur 38 pi. Jusqu'à son installation dans la cathédrale en mars 1962, cette commande occupa Sutherland pendant onze années fort remplies.

Après la présentation par l'artiste de trois ébauches et d'un certain nombre d'esquisses et de modèles, le comité de reconstruction opta finalement pour le thème *Christ in Glory*, qui était un portrait du Christ flottant dans des vêtements blancs, les bras levés au ciel, les marques de sa crucifixion apparaissant aux mains et aux pieds.

Le personnage du Christ est entouré des symboles des quatre évangélistes : le lion (saint Marc); l'aigle (saint Jean); le veau (saint Luc); et l'homme (saint Matthieu).

L'œuvre *Colour Drawing of a Bird* est l'une des nombreuses études préparatoires; elle témoigne des efforts de l'artiste pour en arriver à une interprétation acceptable de l'aigle. Sutherland explique lui-même son dilemme :

> Les deux panneaux dont la réalisation a été la plus difficile sont les
> deux panneaux supérieurs : l'homme et l'aigle. Le grand nombre
> d'études de l'aigle s'explique par la difficulté que j'ai eu à obtenir
> une forme que je trouvais convenable et qui cadrerait dans la
> silhouette de départ. J'ai donc dessiné à plusieurs reprises un
> oiseau avec les ailes repliées sur la tête; puis d'autres
> représentations dont le traitement pictural était plus erratique.
> Je m'efforçais d'atteindre deux objectifs : m'éloigner d'une
> connotation héraldique dans le traitement du symbole et conférer
> à l'oiseau peint une certaine étrangeté doublée d'une aura de
> puissance. En règle générale, les aigles ne sont pas des oiseaux qui
> m'attirent tout particulièrement; il en va de même des lions. Leur
> représentation est souvent trop désuète, marquée qu'elle est par la
> tradition et la connotation héraldique.[1]

I decided that the pose must be fairly static and that I must get all the expression of character, as unheraldic in the circumstances as possible, in the head itself: I was interested here simply in the construction of the head and the eyes, and in rendering these in a clear cogent way.[2]

This drawing bears comparison with the threatening bird-like apparition in Sutherland's painting, *La petite Afrique III*, also done in 1955 (see Francisco Arcangeli, *Sutherland*, 1973, Pl. 106).

1 Andrew Révai (ed.), *Sutherland, Christ in Glory in the Tetramorph* (1964), p.52.
2 *Ibid.*, p.53.

Le peintre a saisi toute la férocité de cet oiseau de proie, par son traitement magnifiquement expressionniste de la tête. En cela, exception faite des ailes étendues de l'oiseau, l'œuvre est très proche de ce que l'on peut apercevoir sur l'ébauche finale, où l'aigle vient juste d'atterrir.

Abordant un dessin qui s'apparente étroitement à l'ébauche *Colour Drawing of a Bird*, Sutherland explicite sa démarche :

J'ai décidé que la pose devait avoir un caractère relativement statique et il me fallait rendre toute l'expressivité du caractère de l'oiseau par sa tête, d'une manière aussi peu héraldique que possible, compte tenu des circonstances; il s'agissait en l'occurrence de concentrer mes énergies sur la construction de la tête et des yeux, puis de les dessiner de manière cohérente et crédible.[2]

Il est intéressant de comparer ce dessin et la silhouette d'un oiseau menaçant qui apparaît dans la peinture de Sutherland *La petite Afrique III*, réalisée aussi en 1955 (voir Francisco Arcangeli, *Sutherland*, 1973, pl. 106).

1 Andrew Révai (éd.), *Sutherland, Christ in Glory in the Tetramorph,* 1964, p.52.
2 *Ibid.*, p.53.

50. GRAHAM VIVIAN SUTHERLAND (1903-1980)
Colour Drawing of a Bird (dessin en couleurs d'un oiseau), 1955
gouache, pencil, charcoal and india ink on paper / gouache, crayon,
fusain et encre de Chine sur papier
11 1/2 x 9 3/4 (29.2 x 24.8 cm)

ATYPICALLY, TONKS BEGAN HIS career as a surgeon, having studied medicine at the Royal Sussex County Hospital, Brighton, in 1880 before continuing his medical studies at the London Hospital in 1881, where he was eventually appointed House Surgeon. In 1886, a visit to Germany gave him the opportunity to study painting in Dresden. He was appointed Senior Medical Officer at the Royal Free Hospital in 1888, the same year he commenced studies with Fred Brown at the Westminster Art School.

In 1891, he started to exhibit with the New English Art Club, where he continued to exhibit until 1930, save for 1912 and 1919-21.

By 1892, Tonks had been appointed Demonstrator in Anatomy of the London Hospital Medical School. That year Fred Brown was appointed Slade Professor and appointed Tonks his Assistant Professor. Tonks also met Philip Wilson Steer, John Singer Sargent and Whistler, Steer beginning to teach at the Slade as well.

1895 saw Tonks' election to the New English Art Club and the sale of paintings to Fred Brown and Charles Conder. In 1916, he was commissioned lieutenant in the Royal Army Medical Corps and sent to Aldershot.

Hunt the Thimble or *The Little Cheat* (as it is alternately known) comprises part of a series of nursery genre paintings executed by Tonks around the turn of the century. Throughout his career Tonks was interested in the subject matter of the modern conversation piece deriving from his admiration for Manet and Degas. He was reacting against the historical bias of the 19th century painting of the Academy and the Pre-Raphaelites, although he admired the latters' technical innovations and their principles of academic draughtsmanship.

His early conversation pieces synthesized the work of Whistler with that of such English illustrators of the 1860s as Frank Potter and Charles Keene.

> This idea of depicting subtle momentary expressions, as opposed to the solid posed figure of the model, also led to a great enthusiasm at the Slade around the turn of the century for French C18th painting, particularly Watteau's conversation pieces and Boucher's draughtsmanship. Both Fred Brown and Tonks encouraged this trend, which influenced students such as

DE FAÇON TOUT À FAIT atypique, Tonks entreprit d'abord une carrière de chirurgien, ayant étudié la médecine au Royal Sussex County Hospital, à Brighton, en 1880, avant de poursuivre ses études de médecine au London Hospital en 1881, où il obtint finalement le poste de chirurgien titulaire. En 1886, à l'occasion d'une visite en Allemagne, il put étudier la peinture à Dresde. Nommé médecin-chef au Royal Free Hospital en 1888, il entreprit au cours de l'année des études de peinture sous la direction de Fred Brown au Westminster Art School.

En 1891, il commença à exposer en compagnie des membres du New English Art Club, et il exposa avec eux sans discontinuer jusqu'en 1930, exception faite de l'année 1912, et entre 1919 et 1921.

En 1892, Tonks occupait le poste de démonstrateur au laboratoire d'anatomie au London Hospital Medical School. La même année, Fred Brown fut nommé professeur à la Slade School et désigna Tonks comme son professeur adjoint. Tonks rencontra également à l'école Slade Philip Wilson Steer, John Singer Sargent et Whistler. Steer commença lui aussi à enseigner à la Slade School.

En 1895, Tonks fut élu pour siéger au New English Art Club et il vendit des peintures à Fred Brown et Charles Conder. En 1916, il reçut un brevet de lieutenant dans le Royal Army Medical Corps et fut envoyé en garnison à Aldershot.

La peinture *Hunt the Thimble* ou *The Little Cheat* (comme elle est aussi connue) fait partie d'une série d'œuvres de scènes d'enfance réalisées par Tonks au tournant du siècle. Pendant toute sa carrière, Tonks s'est intéressé au thème du portrait de groupe moderne, goût qui lui venait de son admiration pour Manet et Degas. Il réagissait ainsi contre le préjugé historique de la peinture du XIXe siècle issue de l'Académie et du mouvement des préraphaélites, même s'il n'en admirait pas moins les innovations techniques de ces derniers, ainsi que leurs techniques de dessin hautement maîtrisées.

Dans ses premiers portraits de groupe, Tonks a incorporé l'essentiel du travail de Whistler et d'illustrateurs anglais des années 1860 comme Frank Potter et Charles Keene.

> Cette idée de rendre de subtiles expressions passagères, par opposition au personnage solidement campé du modèle, suscita à

Augustus John and William Orpen. Tonks was also very impressed with an exhibition of drawings held in London in 1903 of the German artist, Menzel.[1]

Referring specifically to *Hunt the Thimble*, Lynda Morris acknowledges:

> This painting seems to perfectly express his sentiment to "articulate" figures and catch a particular moment in time. The subtle interior lighting enhancing the atmosphere. The pictures of this period are very concerned with light evoking a definite season of the year and definite source of natural or artificial light.[2]

Tonks' legacy lies as much in his influence upon his students at the Slade as through the body of work he left.

1 Letter from Lynda Morris to Paul A. Hachey - 19 July 1986, Beaverbrook Art Gallery Archives.
2 *Ibid.*

la Slade School un vif enthousiasme au tournant du siècle pour la peinture française du XVIIIᵉ siècle, en particulier les portraits de groupe de Watteau et la gracieuse virtuosité de Boucher. Fred Brown et Tonks encouragèrent cette tendance, laquelle influença en retour des étudiants comme Augustus John et William Orpen. Tonks fut en outre très impressionné par les dessins de l'artiste allemand Menzel, exposés en 1903 à Londres.[1]

Au sujet de la peinture *Hunt the Thimble*, Lynda Morris reconnaît d'emblée :

> Cette peinture semble traduire parfaitement le sentiment de l'artiste qui désire « articuler » ses personnages, de manière à saisir au vol un instant précis. La douce lumière intérieure tamisée contribue à cette ambiance feutrée. Dans ses peintures de cette époque, Tonks se soucie beaucoup de la lumière, car elle permet d'évoquer une saison particulière de l'année et d'en identifier la source, d'origine naturelle ou artificielle.[2]

L'héritage que nous a laissé Tonks se mesure aussi bien en termes d'influence sur ses étudiants de la Slade School qu'en regard du corpus de ses œuvres.

1 Lettre de Lynda Morris à Paul A. Hachey, 19 juillet 1986, Archives Beaverbrook.
2 *Ibid.*

51. HENRY TONKS (1862-1937)
Hunt the Thimble (cache-tampon), 1909
oil on canvas / huile sur toile
30 1/4 x 30 (76.8 x 76.2 cm)

KEITH VAUGHAN IS A self-taught figurative painter whose iconography has focused upon the male nude. He has said: "I believe a painter has only one basic idea, which probably lasts him a lifetime. Mine is the human figure."[1]

Through army service during the Second World War, Vaughan met Graham Sutherland who encouraged him. Equally profound was the impact of the Picasso-Braque exhibition at The Tate Gallery in 1946, the year in which *Figure Resting by a Tree Branch* was executed. As well as the expressionistic handling of line and form redolent of Sutherland, one can see the faceting of the planes of the body into cubistic shapes, a distillation of Cézanne through Picasso and Braque without the bravura to totally transform the figure into the analytical cubistic compositions of the latter two. In correspondence with the artist, Vaughan writes of the work, *Figure Resting by a Tree Branch*: "It was done while I was still in the army and related to a series of drawings of labourers of various kinds. It was not directly related to any larger work."[2]

1 Noel Barber, *Conversations with Painters* (1964), p.79.

2 Letter from Keith Vaughan to Robert Lamb – 13 January 1977, Beaverbrook Art Gallery Archives.

KEITH VAUGHAN EST UN peintre figuratif autodidacte dont l'iconographie a surtout porté sur les nus masculins. Vaughan a dit : « Je crois qu'un peintre a toujours un thème principal en tête, et il va probablement l'exploiter pendant toute sa vie. Mon thème est la forme humaine ».[1]

Pendant son service militaire au cours de la Deuxième Guerre mondiale, Vaughan a rencontré Graham Sutherland, qui lui prodigua des encouragements. Vaughan fut en outre très impressionné par l'exposition de Picasso et de Braque qui eut lieu à la Tate Gallery en 1946, soit l'année où il exécuta la peinture *Figure Resting by a Tree Branch*. Parallèlement au traitement expressionniste de la ligne et de la forme propre au style de Sutherland, nous pouvons voir dans ce tableau la construction des plans du corps dans des formes cubistes, une transposition de l'esprit de Cézanne, mâtinée de l'influence de Picasso et de Braque, sans que le peintre n'ait eu pour autant l'audace de transformer radicalement le personnage en adoptant les compositions analytiques cubistes de ces deux peintres. Dans une de ses lettres, Vaughan commente en ces termes son œuvre *Figure Resting by a Tree Branch* : « J'ai exécuté ce tableau pendant mon service militaire, et il faisait partie d'une série de dessins de plusieurs ouvriers. Il ne se rapportait à aucune autre œuvre de plus grande envergure ».[2]

1 Noel Barber, *Conversations with Painters*, 1964, p.79.

2 Lettre de Keith Vaughan à Robert Lamb, 13 janvier 1977, Archives Beaverbrook.

52. JOHN KEITH VAUGHAN (1912-1977)
Figure Resting by a Tree Branch (personnage au repos près
d'une branche d'arbre), 1946
gouache and crayon on pressed paperboard / gouache et crayon sur carton rigide
16 x 19 1/8 (40.6 x 48.6 cm)

IN THE SUMMER OF 1938, Edward Wadsworth stayed with Tristram Hillier and his wife, Leda, at their farmhouse, L'Ormerie, near L'Étretat on the English Channel in Normandy. During his stay at Fécamp, Wadsworth produced a series of studies for an impressive corpus of "beach" still life compositions to be executed over the following year, one of which is The Beaverbrook Art Gallery's painting, *The Jetty, Fécamp*. Another similar composition, incorporating the deteriorating skeletal remains of abandoned vessels on the beach, is *Resquiescat*, 1940, now in the collection of Leeds City Art Gallery (Temple Newsam House).

> Edward and Hillier went off together to Honfleur, Fécamp, Ouistreham and LeHavre – which had never failed to have provided Edward with material since his first visit there in 1908. All along that stretch of coastline lying north-east of the Seine he made numerous sketches and notes, but mainly took photographs. His subjects were harbours, and their lighthouses and the maritime accessories scattered around on beaches and jetties. From Honfleur he sent a card to Willi [Baumeister]: "I'm working here now and hope later to paint a "Hommage à Seurat.""[1]

Wadsworth's flirtation with "pointillism" lasted until 1940; at the same time teaching Hillier how to paint in tempera. He was "striving after a softness of texture in the uncompromising clarity of hard line and tempera, experimenting with it as a means to add an almost pastel-like quality to a medium, with him, as brightly luminous as enamel."[2]

The concern for form and structure that manifested itself in his Vorticist compositions (1913-15) is evident here but the stark unmodulated forms of the earlier compositions have been supplanted by the stippled, light-enhancing quality of the tempera cross-hatchings. It was the manner in which the light refracted off these "adjuncts of the sea" that infatuated Wadsworth and which he tried to share with Hillier.

Sensitive to the harmonisation of the medium with the message, it was the predictability of the medium of tempera which appealed to Wadsworth, just as the woodcut was his favoured graphic medium, which had resulted in some of his strongest work from the Vorticist period.

PENDANT L'ÉTÉ 1938, Edward Wadsworth séjourna avec Tristram Hillier et son épouse, Leda, dans leur fermette L'Ormerie, près d'Étretat, sur la Manche, en Normandie. Au cours de son séjour à Fécamp, Wadsworth produisit une série d'études qui allaient donner lieu à un corpus important de compositions de natures mortes ayant pour thème « la plage », qu'il exécuterait l'année suivante. La peinture *The Jetty, Fécamp*, est l'une de ces peintures et fait partie de la collection de la Galerie d'art Beaverbrook. *Resquiescat*, de 1940, où figure l'ossature ravagée par le temps de navires abandonnés sur la plage, est une autre composition du même thème que possède maintenant la Leeds City Art Gallery (Temple Newsam House).

> Edward et Hillier ont visité ensemble Honfleur, Fécamp, Ouistreham et Le Havre; ces lieux n'ont jamais cessé d'être très évocateurs pour Edward, depuis sa première visite dans la région en 1908. En divers points du littoral au nord-est de la Seine, il fit de nombreuses esquisses et prit des notes, mais il prit surtout un grand nombre de photographies. Il était principalement attiré par les ports, les phares et l'appareillage maritime dispersé sur les plages et les jetées. Il envoya à Willi [Baumeister] une carte postale : « Je travaille ici maintenant et j'espère peindre plus tard un Hommage à Seurat ».[1]

Le flirt de Wadsworth avec le pointillisme perdura jusqu'en 1940, alors que parallèlement, il enseigna à Hillier la peinture à la détrempe. Il recherchait « une souplesse de texture ayant en même temps la clarté sans complaisance d'une ligne dure; car avec la détrempe, il s'agissait de trouver un moyen d'ajouter un ton pastel à un médium qui lui siérait, et qui serait aussi lustré et lumineux que l'émail ».[2]

Le souci de la forme et de la structure qui se manifesta chez l'artiste dans ses compositions vorticistes (1913-1915) est manifeste dans ce tableau; par contre, Wadsworth a substitué aux formes nues et non modulées de ses compositions plus anciennes le caractère pointillé, luminescent des hachures croisées de la détrempe. C'était tout particulièrement la façon dont la lumière était réfléchie de ces « objets de la mer » qui exaltait Wadsworth et il tenta de communiquer cet engouement à Hillier.

The anthropomorphic treatment of the skeletal timbers of a boat left to rot on a deserted beach imparts a surrealistic quality to *The Jetty, Fécamp*.

There is something very English in this approach to Surrealism – the taking of imagery from the real world and presenting it in such a way that the result appears as though it could have occurred in a dream.

1 Barbara Wadsworth, *Edward Wadsworth: A Painter's Life*, (1989), p.253.

2 Ibid., p.257

Ayant toujours à cœur l'harmonisation du médium et du message, ce qui plaisait surtout à Wadsworth, c'était le caractère éminemment prévisible du médium de la détrempe. Il en allait de même de la gravure sur bois, qui fut son médium graphique préféré, comme en firent foi certaines de ses œuvres les plus fortes de sa période vorticiste.

Le traitement anthropomorphique de la charpente du navire laissée à l'abandon sur une plage déserte confère une certaine qualité surréaliste à la peinture *The Jetty, Fécamp*.

Dans cette approche du surréalisme, il y a quelque chose d'indubitablement anglais : la transposition de l'imagerie du monde réel d'une manière qui la fait apparaître comme une scène de rêve.

1 Barbara Wadsworth, *Edward Wadsworth: A Painter's Life*, 1989, p.253.

2 Ibid., p.257

53. EDWARD ALEXANDER WADSWORTH (1889-1949)
The Jetty, Fécamp (la jetée, Fécamp), 1939
tempera on canvas laid on panel / tempéra sur toile appliquée sur panneau
25 1/8 x 35 1/8 (63.8 x 89.2 cm)

CHRISTOPHER WOOD STUDIED architecture briefly at the University of Liverpool before his departure for Paris in 1921 where he embarked upon a course of study at the Académie Julian and the Grande Chaumière. He received early encouragement from Augustus John (whom he met while sketching at the Café Royal), Alphonse Kahn and Antonio Gandarillas, travelling with the latter in Europe, North Africa, Italy and Greece.

His work initially came under the influence of Picasso and Cocteau, as well as the näive painter, Henri (Le Douanier) Rousseau.

The use of the paint-daubing technique in *Nude Girl with Flowers* was typical of those works painted between 1924 and 1926. The compressed pictorial space reflects the influence of the work of the School of Paris, many of whom he came to know personally be virtue of his association with Picasso, Cocteau and Kahn.

Wood had a hard time reconciling his enormous good fortune to find himself at the centre of the art world, as is reflected in this letter to his mother:

> My life is almost too interesting, surrounded by people so very superior to myself in intelligence that I feel as if I were in the centre of a whirlpool.

CHRISTOPHER WOOD ÉTUDIA brièvement l'architecture à l'Université de Liverpool avant son départ pour Paris en 1921, où il s'inscrivit à un programme d'études à l'Académie Julian et à la Grande Chaumière. Il reçut très tôt des encouragements d'Augustus John (qu'il rencontra lorsqu'il faisait des croquis au Café Royal), d'Alphonse Kahn et d'Antonio Gandarillas, avec qui il voyagea plus tard en Europe, en Afrique du Nord, en Italie et en Grèce.

Ses premières œuvres subirent l'influence de Picasso et de Cocteau, ainsi que celle du peintre naïf Henri Rousseau (dit le Douanier).

Son emploi de la technique du badigeonnage dans la peinture *Nude Girl with Flowers* caractérise ses œuvres peintes entre 1924 et 1926. L'espace pictural comprimé traduit l'influence des membres de l'École de Paris, bon nombre desquels Wood connut personnellement en raison de son association avec Picasso, Cocteau et Kahn.

Wood eut beaucoup de difficultés à concilier sa chance énorme de se retrouver au centre du monde artistique de l'époque. C'est du moins ce qui ressort d'une lettre écrite à sa mère :

> Ma vie est presque trop intéressante, entouré que je suis par des gens dont l'intelligence est tellement supérieure à la mienne; j'ai parfois l'impression de me trouver au centre d'un tourbillon qui m'aspire.

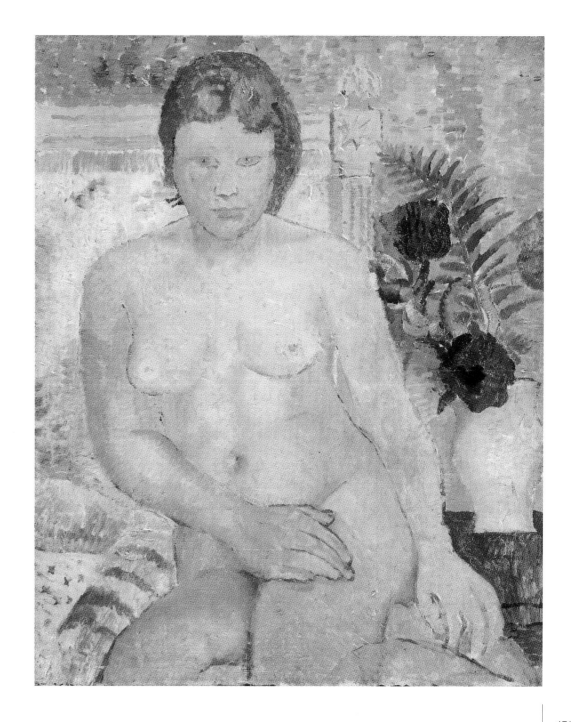

54. JOHN CHRISTOPHER WOOD (1901-1930)
Nude Girl with Flowers (fille nue avec des fleurs), c. / vers 1925-1926
oil on canvas / huile sur toile
29 1/8 x 23 3/4 (74 x 60.3 cm)

IN 1926, CHRISTOPHER WOOD met Ben and Winifred Nicholson and began to exhibit at the Seven and Five Society exhibitions. It was with Ben Nicholson that he met Alfred Wallis (1855-1942), a retired Cornish fisherman who at the age of seventy took up painting. The impact he was to have on their work is indicated by Frances Spalding:

> The intuitive skill with which Wallis fitted his designs into the odd scraps of cardboard on which he painted, his innate feeling for rhythm, translated in pictorial terms in the rocking of his boats or the clustered arrangements of his harbour scenes, impressed the sophisticates Wood and Nicholson. Wallis's paintings confirmed them in their search for pictorial immediacy, in their rejection of tired naturalism. Wood, in particular, shared Wallis's fondness for boats and the sea, and found, through his example, a way of expressing his own unshielded sensitivity to experience which left him often restless and prone to the maelstrom of his emotional life.[1]

Window, St. Ives, Cornwall was probably painted during Wood's stay in Cornwall from August to October, 1926. Numerous similar compositions exist looking onto the sea from a comfortable interior such as *China Dogs in a St. Ives Window*, 1926 (see F. Spalding, p. 67). His heightened awareness of the physical nature of objects which contributed to a more conceptual approach may be attributed to his use of opium, an outgrowth of his friendship with Cocteau.

On the envelope comprising part of the still-life in the foreground is the inscription:

Monsieur Wood
Pedn Olva
St. Ives
Cornwall

Pedn Olva is a hotel in Cornwall, its name being Cornish for "the lookout on the head." The hotel stands on what was once the site of an old copper mine.

1 Frances Spalding, *British Art Since 1900* (1986), p.68.

EN 1926, CHRISTOPHER WOOD rencontra Ben et Winifred Nicholson et commença à participer aux expositions de la Seven and Five Society. C'est en compagnie de Ben Nicholson qu'il rencontra Alfred Wallis (1855-1942), un pêcheur à la retraite des Cornouailles qui entreprit une carrière de peintre à l'âge de 70 ans. Dans son livre, Frances Spalding parle de l'impact du vieux pêcheur sur leur œuvre.

> Le goût instinctif sûr avec lequel Wallis inscrivait ses motifs sur les vieux morceaux de carton où il peignait, son sens inné du rythme transposé en termes picturaux dans le balancement de ses bateaux ou les arrangements groupés de ses scènes portuaires firent grande impression sur Wood et Nicholson, qui cultivaient tous deux un goût sophistiqué. Par sa peinture, Wallis confirmait chez Wood et Nicholson leur recherche d'une représentation picturale immédiate et leur rejet du naturalisme exsangue. En particulier, Wood partageait avec Wallis l'amour des bateaux et de la mer. Il trouva donc grâce à lui un moyen d'exprimer et de vivre sa propre sensibilité à nu qui le laissait souvent agité et soumis au tumulte de sa vie affective.[1]

La peinture *Window, St. Ives, Cornwall* fut probablement exécutée au cours du séjour que fit Wood à Cornwall de août à octobre 1926. Il y a un grand nombre d'autres compositions semblables, avec des scènes de la mer, du point de vue d'un intérieur confortable comme dans la peinture *China Dogs in a St. Ives Window*, 1926 (voir F. Spalding, p. 67). Son appréciation exacerbée de la nature physique des objets lui conféra une approche plutôt conceptuelle de la peinture. Cela peut s'expliquer en partie par sa consommation d'opium, un legs de son amitié avec Jean Cocteau.

Sur l'enveloppe qui apparaît à l'avant-plan de cette nature morte, il y a l'inscription :

Monsieur Wood
Pedn Olva
St. Ives
Cornwall

Pedn Olva est le nom d'un hôtel à Cornwall, son nom
en dialecte des Cornouailles signifie « le point de vue du
promontoire ». L'hôtel est situé sur l'emplacement d'une
ancienne mine de cuivre:

1 Frances Spalding, *British Art Since 1900*, 1986, p.68.

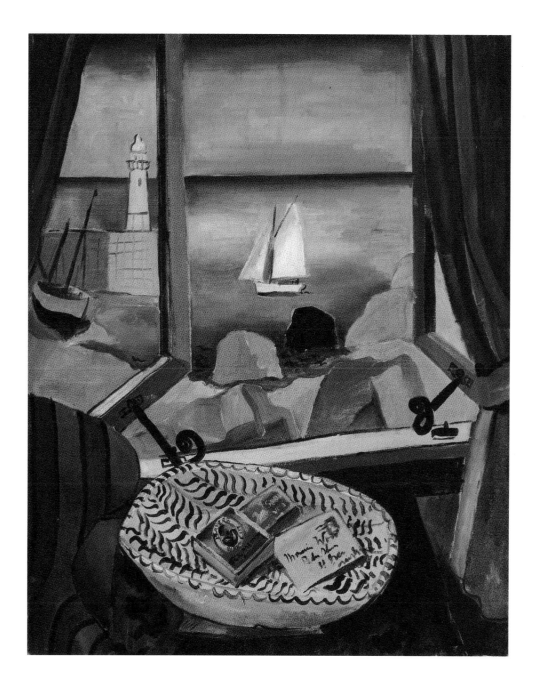

55. JOHN CHRISTOPHER WOOD (1901-1930)
Window, St. Ives, Cornwall (fenêtre, St. Ives, Cornwall), 1926
oil on canvas / huile sur toile
30 1/4 x 24 (76.8 x 61 cm)

CHRISTOPHER WOOD, A SELF-TAUGHT artist from Lancashire, spent the greater part of his short eight-year painting career in France, assimilating the styles of those Post-Impressionist artists in whose society he had won the reputation of a "Wunderkind." He moved between his Paris studio and Brittany where much of his better work was done, although he also spent considerable time on the French Riviera. It was here in 1928 that he executed *Sailors at Villefranche*.

High on the list of artistic mentors were Picasso and Jean Cocteau. In correspondence with his mother, Kit Wood deifies these two artists:

> Of course Jean [Cocteau] like Picasso has the last word in good taste, and the two together have created the modern art of this century. Picasso has created the colour and the drawing and Cocteau, the modern literature and philosophy. He [Cocteau] is a God.[1]

From this inflated paeon to Cocteau, it is not inconceivable that the subject for *Sailors at Villefranche* derives from Cocteau's series of drawings of sailors. However, Wood's sailors are not only somewhat less homoerotic than Cocteau's but in their delineation he has eschewed the single contour line formula of Cocteau for a more fully volumetric treatment with considerable use of chiaroscuro, analogous to Picasso's robust classical period. The compression of the picture plane through the tilting of the table's surface and the impossible overlapping of the standing sailor's hand over the head of his seated compatriot indicates a preliminary step toward the analytical cubism of Picasso and Braque of the early 1910s. Wood's interest in synthesizing aspects of Post-Impressionism led to a high degree of derivation in his compositions. It was only in the last two years of his life that his own original creative genius manifested itself.

1 John Rothenstein, *Modern English Painters* Vol. 3, (1974), p.24.

L'ARTISTE AUTODIDACTE du Lancashire Christopher Wood passa la plus grande partie de sa courte carrière de huit ans de peintre en France, où il assimila les styles des artistes post-impressionnistes auprès de qui il acquit la réputation d'un « Wunderkind ». Il alterna entre son atelier de Paris et la Bretagne, où il exécuta une bonne partie de ses œuvres les plus achevées, bien qu'il séjourna aussi fréquemment sur la Riviera française. C'est là qu'il peignit *Sailors at Villefranche* en 1928.

En tête de liste de ses mentors artistes, il y avait Picasso et Jean Cocteau. Dans la correspondance avec sa mère, Kit Wood divinise littéralement ces deux artistes :

> Bien entendu, en matière de bon goût, Jean [Cocteau], tout comme Picasso, ont le dernier mot. Ces deux personnages ont créé l'art moderne de ce siècle. Picasso a créé la couleur et le dessin, tandis que Cocteau a mis au monde la littérature et la philosophie modernes. Il [Cocteau] est un Dieu. [1]

À la lumière de cet éloge dithyrambique à Cocteau, il n'est pas impensable de croire que le thème de *Sailors at Villefranche* provienne de la série de dessins de marins que réalisa Cocteau. Par contre, les marins peints par Wood dégagent moins de sensualité homophile que les esquisses de Cocteau; en outre, dans le tracé des formes, Wood a délaissé la ligne du simple contour caractéristique de Cocteau, pour adopter un traitement où le volume accapare davantage la forme, la construction spatiale se caractérisant par un emploi considérable du clair-obscur, un peu à l'image de la période plus résolument classique de Picasso. La compression du plan de l'illustration par le basculement de surface de la table et le débordement incongru de la main du marin debout sur la tête de son compatriote assis témoigne d'une avancée préliminaire vers le cubisme analytique de Picasso et de Braque, tel qu'il s'exprimait au début des années 1910. L'intérêt que voua Wood à la synthèse de certains aspects du post-impressionnisme le poussa très loin dans son exploration de ces concepts dans ses compositions. Ce ne fut seulement qu'au cours des deux dernières années de sa vie que son vrai génie créateur put finalement éclore véritablement.

1 John Rothenstein, *Modern English Painters*, vol. 3, 1974, p.24.

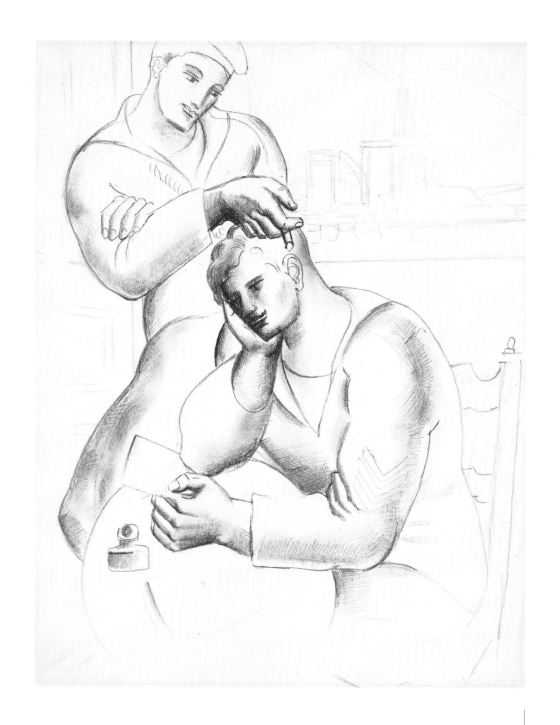

56. JOHN CHRISTOPHER WOOD (1901-1930)
Sailors at Villefranche (marins à Villefranche), 1928
pencil on paper / crayon sur papier
14 7/8 x 12 (37.8 x 30.5 cm)

Reference Texts

Textes de référence

JOHN ARMSTRONG (1893-1973)
Hyacinth in a Landscape, 1948

1. JOHN ARMSTRONG (1893-1973)
Hyacinth in a Landscape, 1948
tempera on pressed paperboard, 21 1/4 x 29 (54 x 73.7 cm)
insc. l.r.: JA 48
Gift of the Second Beaverbrook Foundation
The Beaverbrook Art Gallery

PROVENANCE: Leicester Galleries, London; Lord Beaverbrook (1954), £73.10; Second Beaverbrook Foundation; Beaverbrook Art Gallery.

EXHIBITED: University of New Brunswick, Bonar Law-Bennett Library, Fredericton, Canada, *Exhibition of the Beaverbrook Collection of Paintings and Prints and some Portraits from the Collection of Sir James Dunn, Bart.*, November 8-20, 1954, #1.

LITERATURE: *Beaverbrook Art Gallery: Paintings.* Fredericton: University Press of New Brunswick, 1959, p.33 (repr. Pl. 64).

1. JOHN ARMSTRONG (1893-1973)
Hyacinth in a Landscape (jacinthe dans un paysage), 1948
tempéra sur carton rigide, 21 1/4 x 29 (54 x 73,7 cm)
insc. au coin inférieur droit : JA 48
Don de la Second Beaverbrook Foundation
La Galerie d'art Beaverbrook

PROVENANCE : Leicester Galleries, Londres; Lord Beaverbrook (1954), 73,10 £; Second Beaverbrook Foundation; Galerie d'art Beaverbrook.

EXPOSÉE : Bibliothèque Bonar Law-Bennett, Université du Nouveau-Brunswick, Fredericton, Canada, *Exposition de toiles et de gravures de la collection Beaverbrook et de certains portraits de la collection de Sir James Dunn, Bart.*, 8 au 20 novembre 1954, n° 1.

DOCUMENTATION : *Beaverbrook Art Gallery: Paintings.* Fredericton, University Press of New Brunswick, 1959, p.33 (repr. Pl. 64).

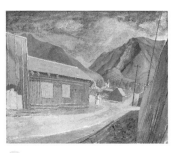

EDWARD BAWDEN (1903-1989)
Mount Edith, Canmore, Alberta, 1950

2. EDWARD BAWDEN (1903-1989)
Mount Edith, Canmore, Alberta, 1950
watercolour, pen and ink, and gouache on pressed paperboard, 22 5/8 x 28 5/8 (57.5 x 72.7 cm)
insc. l.r.: Edward Bawden/1950
Gift of the Second Beaverbrook Foundation
The Beaverbrook Art Gallery

PROVENANCE: Artist; Second Beaverbrook Foundation; Beaverbrook Art Gallery.

EXHIBITED: Leicester Galleries, London, England, *Water Colour Drawings of the Canadian Rockies by Edward Bawden*, May, 1951, #25 (as "Mount Edith"). Beaverbrook Art Gallery, Fredericton, Canada,

20th Century British Drawings in the Beaverbrook Art Gallery, January 15-February 15, 1986, (toured), #2, (repr. p.8).

2. EDWARD BAWDEN (1903-1989)
Mount Edith, Canmore, Alberta, 1950
aquarelle, plume et encre, et gouache sur carton rigide, 22 5/8 x 28 5/8 (57,5 x 72,7 cm)
insc. au coin inférieur droit : Edward Bawden/1950
Don de la Second Beaverbrook Foundation
La Galerie d'art Beaverbrook

PROVENANCE : L'artiste; Second Beaverbrook Foundation; Galerie d'art Beaverbrook.

EXPOSÉE : Leicester Galleries, Londres, Angleterre, *Dessins à l'aquarelle des Rocheuses par Edward Bawden*, mai 1951, n° 25 (sous le titre «Mount Edith»). Galerie d'art Beaverbrook, Fredericton, Canada, *Dessins d'artistes britanniques du XXᵉ siècle à la Galerie d'art Beaverbrook*, 15 janvier au 15 février 1986, (exp. itinérante), n° 2, (repr. p.8).

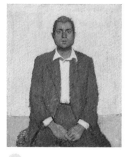

ROBERT BUHLER
(1916-1989)
Francis Bacon, 1952

3. ROBERT BUHLER (1916-1989)
Francis Bacon, 1952
oil on canvas, 40 1/2 x 34 1/4 (102.9 x 87 cm)
Gift of the Second Beaverbrook Foundation
The Beaverbrook Art Gallery

PROVENANCE: Artist; Lord Beaverbrook; Second Beaverbrook Foundation; Beaverbrook Art Gallery.

EXHIBITED: Royal Academy of Arts, London, England. *The One Hundred and Eighty-Fourth Annual Exhibition*, May 3-August 24, 1952, #647. Graves Art Gallery, Sheffield, England, *Portraits of Contemporary Painters*, December 22, 1954-January 22, 1955. Beaverbrook Art Gallery, Fredericton, Canada, *From Sickert to Dali: International Portraits*, Summer, 1976, #1.

LITERATURE: *Beaverbrook Art Gallery: Paintings.* Fredericton: University Press of New Brunswick, 1959, p.35.

3. ROBERT BUHLER (1916-1989)
Francis Bacon, 1952
huile sur toile, 40 1/2 x 34 1/4 (102,9 x 87 cm)
Don de la Second Beaverbrook Foundation
La Galerie d'art Beaverbrook

PROVENANCE : L'artiste; Lord Beaverbrook; Second Beaverbrook Foundation; Galerie d'art Beaverbrook.

EXPOSÉE : Royal Academy of Arts, Londres, Angleterre. *La 184ᵉ exposition annuelle*, 3 mai au 24 août 1952, n° 647. Graves Art Gallery, Sheffield, Angleterre, *Portraits de peintres contemporains*, 22 décembre 1954 au 22 janvier 1955. Galerie d'art Beaverbrook, Fredericton, Canada, *De Sickert à Dali : portraits internationaux*, été 1976, n° 1.

DOCUMENTATION : *Beaverbrook Art Gallery: Paintings*. Fredericton, University Press of New Brunswick, 1959, p.35.

4. EDWARD JOHN BURRA (1905-1976)
Mixed Flowers, 1957
watercolour and pencil on pressed paperboard, 53 x 30 5/8 (134.6 x 77.8 cm)
insc. l.r.: E.J. Burra
The Beaverbrook Foundation

PROVENANCE: Artist; The Lefevre Gallery, London (May 2, 1957); The Beaverbrook Foundation (May 7, 1958) £315.

LITERATURE: *Beaverbrook Art Gallery: Paintings*. Fredericton: University Press of New Brunswick, 1959, p.36. Causey, Andrew. *Edward Burra: Complete Catalogue*. Oxford: Phaidon Press Ltd., 1985, (repr. No. 205).

4. EDWARD JOHN BURRA (1905-1976)
Mixed Flowers (fleurs diverses), 1957
aquarelle et crayon sur carton rigide, 53 x 30 5/8 (134,6 x 77,8 cm)
insc. au coin inférieur droit : E.J. Burra
The Beaverbrook Foundation

4
EDWARD JOHN BURRA
(1905-1976)
Mixed Flowers, 1957

PROVENANCE : L'artiste; The Lefevre Gallery, Londres (2 mai 1957); The Beaverbrook Foundation (7 mai 1958), 315 £.

DOCUMENTATION : *Beaverbrook Art Gallery: Paintings*. Fredericton, University Press of New Brunswick, 1959, p.36. Causey, Andrew. *Edward Burra: Complete Catalogue*. Oxford, Phaidon Press Ltd., 1985, (repr. n° 205).

5. ROY DE MAISTRE (1894-1968)
The Crucifixion, 1953
oil on canvas, 72 x 48 (182.9 x 121.9 cm)
insc. l.r.: R de Maistre
The Beaverbrook Foundation

PROVENANCE: Artist; Elton Foundations (1960); The Beaverbrook Foundation.

EXHIBITED: Whitechapel Art Gallery, London, England, *Roy de Maistre*, May-June, 1960, #92, (as "Crucifixion", 1952). Arthur Tooth & Sons Ltd., London, England, *Critic's Choice 1959-Terence Mullaly*, October 13-31, 1959, #7. (repr. as "Crucifixion").

LITERATURE: Rothenstein, John. *Modern English Painters: from Lewis to Moore*. Vol. 2 London: 1956, p.498. Hardcastle, Ephraim. "Why Mr. de Maistre has friends in the Royal Family," *The Sunday Express*, London, October 15, 1962. Rothenstein, John. "Roy de Maistre." *The London Magazine*, Vol. 3, No. 5, August, 1963, p.36. Mungall, Constance. "Fredericton: Could You Live There?", *Chatelaine*, June, 1977, Vol. 50 No. 6 (repr. p.52).

5
ROY DE MAISTRE
(1894-1968)
The Crucifixion, 1953

5. ROY DE MAISTRE (1894-1968)
The Crucifixion (la crucifixion), 1953
huile sur toile, 72 x 48 (182,9 x 121,9 cm)
insc. au coin inférieur droit : R de Maistre
The Beaverbrook Foundation

PROVENANCE : L'artiste; Elton Foundations (1960); The Beaverbrook Foundation.

EXPOSÉE : Whitechapel Art Gallery, Londres, Angleterre, *Roy de Maistre*, mai à juin 1960, n° 92, (sous le titre «Crucifixion», 1952). Arthur Tooth & Sons Ltd., Londres, Angleterre, *Choix du critique 1959-Terence Mullaly*, 13 au 31 octobre 1959, n° 7. (repr. sous le titre « Crucifixion »).

DOCUMENTATION : Rothenstein, John. *Modern English Painters: from Lewis to Moore*, vol. 2, Londres, 1956, p.498. Hardcastle, Ephraim. « Why Mr. de Maistre has friends in the Royal Family », *The Sunday Express*, Londres, 15 octobre 1962. Rothenstein, John. « Roy de Maistre », *The London Magazine*, vol. 3, n° 5, août 1963, p.36. Mungall, Constance. «Fredericton: Could You Live There?», *Chatelaine*, juin 1977, vol. 50, n° 6 (repr. p.52).

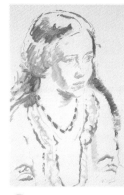

6. RONALD OSSORY DUNLOP (1894-1973)
A Young Woman, c.1930
oil and watercolour on paper laid on pressed paperboard,
 21 5/8 x 15 5/8 (54.9 x 39.7 cm)
insc. l.r.: R.O. Dunlop
Gift of Lady Dunn
The Beaverbrook Art Gallery

PROVENANCE: Lady Dunn; Beaverbrook Art Gallery.

EXHIBITED: Beaverbrook Art Gallery, Fredericton, Canada, *20th Century British Drawings in the Beaverbrook Art Gallery*, January 15-February 15, 1986, (toured), #4. (repr. p.9).

6
RONALD OSSORY
DUNLOP (1894-1973)
A Young Woman,
c. / vers 1930

6. RONALD OSSORY DUNLOP (1894-1973)
A Young Woman (une jeune femme), vers 1930
huile et aquarelle sur papier appliqué sur carton rigide, 21 5/8 x 15 5/8
 (54,9 x 39,7 cm)
insc. au coin inférieur droit : R.O. Dunlop
Don de Lady Dunn
La Galerie d'art Beaverbrook

PROVENANCE : Lady Dunn; Galerie d'art Beaverbrook.

EXPOSÉE : Galerie d'art Beaverbrook, Fredericton, Canada, *Dessins d'artistes britanniques du XXe siècle à la Galerie d'art Beaverbrook*, 15 janvier au 15 février 1986, (exp. itinérante), n° 4. (repr. p.9).

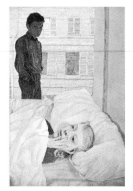

7
LUCIAN FREUD
(b. / né 1922)
Hotel Bedroom, 1954

7. LUCIAN FREUD (b. 1922)
Hotel Bedroom, 1954
oil on canvas, 35 7/8 x 24 (91.1 x 61 cm)
The Beaverbrook Foundation

PROVENANCE: Artist; The Beaverbrook Foundation.

EXHIBITED: The British Pavilion, The XXVII Biennale, Venice, Italy, *Exhibition of Works by Nicholson, Bacon, Freud*, 1954, #83 (as "Hotel bedroom"). The New Burlington Galleries, London, England, *Daily Express Young Artists' Exhibition*, April 20-May 21, 1955, #88 (as "Hotel Room", repr. p.10). University of New Brunswick, Bonar Law-Bennett Library, Fredericton, Canada, *Exhibition of Paintings by Old and Modern Masters*, October 19-November 4, 1955, #50 (as "Hotel Room", dated 1953). Beaverbrook Art Gallery, Fredericton, Canada, *Dunn International Exhibition*, September 7-October 6, 1963 (toured), #28 (as "Hotel Room"). Arts Council of Great Britain, London, England, *Lucian Freud*, January 25-March 3, 1974 (toured), #69 (repr. p.26, 47, as "Hotel Room"). The Beaverbrook Art Gallery, Fredericton, Canada, *From Sickert to Dali: International Portraits*, Summer, 1976, #8 (repr. p.12 as "Hotel Room"). The British Council, London, *Lucian Freud: paintings*, 1987-1988 (toured) #17 (repr. Pl. 17 and detail on facing page). Robert Miller Gallery, New York, *Lucian Freud: Early Works*, November 23, 1993-January 8, 1994.

LITERATURE: Whittet, G.S. "London Commentary." *The Studio*, July, 1955, vol. 150, no. 748, p.26. *The Beaverbrook Art Gallery: Paintings*. Fredericton: University Press of New Brunswick, 1959, p.42 (as "Hotel Room") (repr. Pl. 66). "Beaver's Greatest Landmark," *Time*, September 28, 1959, vol. LXXIV, no. 13 (repr. p.54, colour, as "Hotel Room"). Gruen, John. "The relentlessly personal vision of Lucian Freud." *Art news*, April, 1966, vol. 76, no. 4 (repr. p.61 as "Hotel Room"). Rothenstein, John. *Modern English Painters*. London: MacDonald and Company Publishers Ltd., 1974, p.192. Gowing, Lawrence. *Lucian Freud*. London: Thames and Hudson Ltd., 1982, p.93 (repr. p.102 78). Hughes, Robert, *Lucian Freud: paintings*. The British Council, 1987. (repr. colour p.17) (detail, p.18). Hughes, Robert. *Les peintures de Lucian Freud*. The British Council, 1987 (repr. colour p.17) (detail colour, p.18). *The Beaverbrook Art Gallery 1987 Annual Report*. Fredericton: University Press of New Brunswick, p.15. *The Beaverbrook Art Gallery Tableau*, Autumn, 1988, no. 1, vol. 1 (unpaged) (repr.).

7. LUCIAN FREUD (né en 1922)
Hotel Bedroom (chambre d'hôtel), 1954
huile sur toile, 35 7/8 x 24 (91,1 x 61 cm)
The Beaverbrook Foundation

PROVENANCE : L'artiste; The Beaverbrook Foundation.

EXPOSÉE : Le pavillon britannique, La XXVIIᵉ Biennale, Venise, Italie, *Exposition d'œuvres de Nicholson, Bacon, Freud*, 1954, n° 83 (sous le titre « Hotel bedroom »). The New Burlington Galleries, Londres, Angleterre, *Exposition de jeunes artistes du Daily Express*, 20 avril au 21 mai 1955, n° 88 (sous le titre « Hotel Room », repr. p.10). Bibliothèque Bonar Law-Bennett, Université du Nouveau-Brunswick, Fredericton, Canada, *Exposition de toiles de maîtres anciens et modernes*, 19 octobre au 4 novembre 1955, n° 50 (sous le titre « Hotel Room », datée de 1953). Galerie d'art Beaverbrook, Fredericton, Canada, *Exposition Dunn International*, 7 septembre au 6 octobre 1963 (exp. itinérante), n° 28

(sous le titre « Hotel Room »). Arts Council of Great Britain, Londres, Angleterre, *Lucian Freud*, 25 janvier au 3 mars 1974 (exp. itinérante), n° 69 (repr. p.26, 47, sous le titre « Hotel bedroom »). La Galerie d'art Beaverbrook, Fredericton, Canada, *De Sickert à Dali : portraits internationaux*, été 1976, n° 8 (repr. p.12 sous le titre « Hotel Room »). The British Council, Londres, *Lucian Freud : toiles*, 1987-1988 (exp. itinérante) n° 17 (repr. Pl. 17 et détail en page en regard). Robert Miller Gallery, New York, *Lucian Freud : premières œuvres*, 23 novembre 1993 au 8 janvier 1994.

DOCUMENTATION : Whittet, G.S. «London Commentary». *The Studio*, juillet 1955, vol. 150, n° 748, p.26. *Beaverbrook Art Gallery: Paintings*. Fredericton, University Press of New Brunswick, 1959, p.42 (sous le titre «Hotel Room») (repr. Pl 66). « Beaver's Greatest Landmark », *Time*, 28 septembre 1959, vol. LXXIV, n° 13 (repr. p.54, couleur, sous le titre « Hotel Room »). Gruen, John. « The relentlessly personal vision of Lucian Freud ». *Art news*, avril 1966, vol. 76, n° 4 (repr. p.61 sous le titre « Hotel Room »). Rothenstein, John. *Modern English Painters*. Londres, MacDonald and Company Publishers Ltd., 1974, p.192. Gowing, Lawrence. *Lucian Freud*. Londres, Thames and Hudson Ltd., 1982, p.93 (repr. p.102 78). Hughes, Robert, *Lucian Freud: paintings*. The British Council, 1987. (repr. couleur p.17) (détail, p.18). Hughes, Robert. *Les peintures de Lucian Freud*. The British Council, 1987 (repr. couleur p.17) (détail en couleur, p.18). *The Beaverbrook Art Gallery 1987 Annual Report*. Fredericton, University Press of New Brunswick, p.15. *The Beaverbrook Art Gallery Tableau*, Automne 1988, n° 1, vol. 1 (non paginé) (repr.).

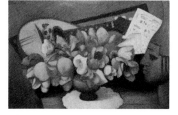

8
MARK GERTLER (1891-1939)
Chromatic Fantasy, c. / vers 1934

8. MARK GERTLER (1891-1939)
Chromatic Fantasy, c. 1934
oil on canvas, 22 1/2 x 33 3/4 (57.2 x 85.7 cm)
insc. u.l.: Mark Gertler
Gift of the Second Beaverbrook Foundation
The Beaverbrook Art Gallery

PROVENANCE: The Leicester Galleries, London (by 1935), Lord Beaverbrook (1954), £99.15; Second Beaverbrook Foundation; Beaverbrook Art Gallery.

EXHIBITED: The Leicester Galleries, London, England, *Paintings and Pastels by Mark Gertler*, October, 1934, #98. Carnegie Institute, Pittsburgh, U.S.A., *The 1935 International Exhibition of Paintings*, October 17-December 8, 1935, #121 (repr. Pl. 118). The British Council, London, England, *Contemporary British Paintings and Drawings*, 1947-1948 (toured South Africa), #21 (as "Chromatic Phantasy"). University of New Brunswick, Bonar Law-Bennett Library, Fredericton, Canada, *Exhibition of the Beaverbrook Collection of Paintings and Prints and some Portraits from the Collection of Sir James Dunn, Bart.*, November 8-20, 1954, #13. Beaverbrook Art Gallery, Fredericton, Canada, *Bloomsbury Painters and their Circle*, November 16, 1976-January 15, 1977 (toured), #31 (repr.). Ben Uri Art Gallery, London, England, *Paintings and Drawings by Mark Gertler (1892-1939)*, November 16-December 17, 1944, #34.

LITERATURE: "Art Exhibitions: The Leicester Galleries." *The Times*, London, October 9, 1934. "Notes of the Month-Mark Gertler Exhibition at The Leicester Galleries," *Apollo*, October, 1934, p.227. *Beaverbrook Art Gallery: Paintings*. Fredericton: University Press of New Brunswick, 1959, p.43. Woodeson, John. *Mark Gertler: Biography of a Painter*,

1891-1939. Toronto: University of Toronto Press, 1973, p.388. *British Impressionist Post-Impressionist and Modern Paintings, Drawings and Sculpture* London: Sotheby's, May 15, 1985, Lot 112.2.

8. MARK GERTLER (1891-1939)
Chromatic Fantasy (fantaisie chromatique), vers 1934
huile sur toile, 22 1/2 x 33 3/4 (57,2 x 85,7 cm)
insc. au coin supérieur gauche : Mark Gertler
Don de la Second Beaverbrook Foundation
La Galerie d'art Beaverbrook

PROVENANCE : The Leicester Galleries, Londres (vers 1935), Lord Beaverbrook (1954), 99,15 £; Second Beaverbrook Foundation; Galerie d'art Beaverbrook.

EXPOSÉE : The Leicester Galleries, Londres, Angleterre, *Toiles et pastels de Mark Gertler*, octobre 1934, n° 98. Carnegie Institute, Pittsburgh, U.S.A., *L'Exposition internationale de toiles de 1935*, 17 octobre au 8 décembre 1935, n° 121 (repr. Pl. 118). The British Council, Londres, Angleterre, *Toiles et dessins d'artistes britanniques contemporains*, 1947-1948 (exp. itinérante en Afrique du Sud), n° 21 (sous le titre « Chromatic Phantasy »). Bibliothèque Bonar Law-Bennett, Université du Nouveau-Brunswick, Fredericton, Canada, *Exposition de toiles et de gravures de la collection Beaverbrook et de certains portraits de la collection de Sir James Dunn, Bart.*, 8 au 20 novembre 1954, n° 13. Galerie d'art Beaverbrook, Fredericton, Canada, *Le groupe de Bloomsbury et son cercle*, 16 novembre 1976 au 15 janvier 1977 (exp. itinérante), n° 31 (repr.). Ben Uri Art Gallery, Londres, Angleterre, *Toiles et dessins de Mark Gertler (1892-1939)*, 16 novembre au 17 décembre 1944, n° 34.

DOCUMENTATION : « Art Exhibitions: The Leicester Galleries ». *The Times*, Londres, 9 octobre 1934. « Notes of the Month-Mark Gertler Exhibition at The Leicester Galleries », *Apollo*, octobre 1934, p.227. *Beaverbrook Art Gallery: Paintings*. Fredericton, University Press of New Brunswick, 1959, p.43. Woodeson, John. *Mark Gertler: Biography of a painter*, 1891-1939. Toronto, University of Toronto Press, 1973, p.388. *British Impressionist Post-Impressionist and Modern Paintings, Drawings and Sculpture* Londres, Sotheby's, 15 mai 1985, Lot 112.2.

9
HAROLD GILMAN
(1876-1919)
The Verandah, Sweden, 1912

9. HAROLD GILMAN (1876-1919)
The Verandah, Sweden, 1912
oil on canvas, 20 x 16 (50.8 x 40.6 cm)
insc. l.r.: H. Gilman
Gift of the Second Beaverbrook Foundation
The Beaverbrook Art Gallery

PROVENANCE: Sir Cyril Butler; Sir Rex de C. Nan Kivell, C.M.G.; Redfern Gallery Ltd., London; Lord Beaverbrook (July 6, 1954), £125 (Le Roux Smith Le Roux as agent); Second Beaverbrook Foundation; Beaverbrook Art Gallery.

EXHIBITED: Carfax & Co. Ltd., London, England. *The Third Exhibition of the Camden Town Group*, December, 1912, #19 (as "Porch, Sweden"). Carfax & Co. Ltd., London, England, *Paintings by Spencer F. Gore and Harold Gilman*, January, 1913, #8 (as "Veranda, Sweden"). The Doré Galleries, London, England, *Post-Impressionist and Futurist Exhibition*, October, 1913, #50. The Goupil Gallery,

London, England, *Paintings by Harold Gilman and Charles Ginner*, April 18-May 9, 1914, #20 (as "Swedish Verandah (No. 1)") or #29 (as "Swedish Verandah (No. 2)"). The Goupil Gallery, London, England, *An Exhibition of Works by Members of the Cumberland Market Group*, April-May, 1915, #28 (as "Swedish Veranda"). The Lefevre Gallery, London, England, *Paintings by Some Members of the Camden Town Group*, November 1-30, 1950, #8. University of New Brunswick, Bonar Law-Bennett Library, Fredericton, Canada, *Exhibition of the Beaverbrook Collection of Paintings and Prints and some Portraits from the Collection of Sir James Dunn, Bart.*, November 8-20, 1954, #14 (as "The Verandah"). University of New Brunswick, Bonar Law-Bennett Library, Fredericton, Canada, *Exhibition of Paintings by Old and Modern Masters*, October 19-November 4, 1955, #94 (in catalogue addendum as "The Verandah"). Arts Council of Great Britain, London, England, *Harold Gilman 1876-1919*, October 10, 1981-April 4, 1982 (toured), #40 (repr. p.61).

LITERATURE: *Beaverbrook Art Gallery: Paintings*. Fredericton: University Press of New Brunswick, 1959, p.44. Baron, Wendy. *The Camden Town Group*. London: Scolar Press, 1979, pp.130, 369-370. Baron, Wendy, and Malcolm Cormack. *The Camden Town Group*. New Haven: Yale Center for British Art, 1980, pp.17-18. Taylor, John Russell. "Was Gilman the Pick of Camden Town?" *The Times*. October 20, 1981. *Beaverbrook Art Gallery Quarterly*. January, 1982, no. 28, 1 volume (unpaged) (repr). Jacob, John. "Inexplicable confusion." *Ham & High*. March 5, 1982, p.18. Baron, Wendy. "London: Harold Gilman at the Royal Academy." *The Burlington Magazine*. March, 1982, p.182.

9. HAROLD GILMAN (1876-1919)
The Verandah, Sweden (la véranda, Suède), 1912
huile sur toile, 20 x 16 (50,8 x 40,6 cm)
insc. au coin inférieur droit : H. Gilman
Don de la Second Beaverbrook Foundation
La Galerie d'art Beaverbrook

PROVENANCE : Sir Cyril Butler; Sir Rex de C. Nan Kivell, CMG; Redfern Gallery Ltd., Londres; Lord Beaverbrook (6 juillet 1954), 125 £, (Le Roux Smith Le Roux à titre d'agent); Second Beaverbrook Foundation; Galerie d'art Beaverbrook.

EXPOSÉE : Carfax & Co. Ltd., Londres, Angleterre. *La troisième exposition du groupe de Camden Town*, décembre 1912, n° 19 (sous le titre « Porch, Sweden »). Carfax & Co. Ltd., Londres, Angleterre, *Toiles de Spencer F. Gore et de Harold Gilman*, janvier 1913, n° 8 (sous le titre « Veranda, Sweden »). The Doré Galleries, Londres, Angleterre, *Exposition de post-impressionistes et de futuristes*, octobre 1913, n° 50. The Goupil Gallery, Londres, Angleterre, *Toiles de Harold Gilman et Charles Ginner*, 18 avril au 9 mai 1914, n° 20 (sous le titre « Swedish Verandah (n° 1) ») ou n° 29 (sous le titre « Swedish Verandah (n° 2) »). The Goupil Gallery, Londres, Angleterre, *Une exposition d'œuvres de membres du groupe Cumberland Market*, avril-mai 1915, n° 28 (sous le titre « Swedish Veranda »). The Lefevre Gallery, Londres, Angleterre, *Toiles de certains membres du groupe de Camden Town*, 1 au 30 novembre 1950, n° 8. Bibliothèque Bonar Law-Bennett, Université du Nouveau-Brunswick, Fredericton, Canada, *Exposition de toiles et de gravures de la collection Beaverbrook et de certains portraits de la collection de Sir James Dunn, Bart.*, 8 au 20 novembre 1954, n° 14 (sous le titre « The Verandah »). Bibliothèque Bonar Law-Bennett, Université du Nouveau-Brunswick, Fredericton, Canada, *Exposition de toiles de maîtres anciens et modernes*, 19 octobre au 4 novembre 1955, n° 94 (addenda au catalogue sous le titre « The Verandah »). Arts Council of Great Britain, Londres, Angleterre, *Harold Gilman 1876-1919*, 10 octobre 1981 au 4 avril 1982 (exp. itinérante), n° 40 (repr. p.61).

DOCUMENTATION : *Beaverbrook Art Gallery: Paintings*. Fredericton, University Press of New Brunswick, 1959, p.44. Baron, Wendy. *The Camden Town Group*. Londres, Scolar Press, 1979, pp.130, 369-370. Baron, Wendy et Malcolm Cormack. *The Camden Town Group*. New Haven, Yale Center for British Art, 1980, pp.17-18. Taylor, John Russell. « Was Gilman the Pick of Camden Town? » *The Times*. 20 octobre 1981. *The Beaverbrook Art Gallery Quarterly*, janvier 1982, n° 28, 1 volume (non paginé) (repr). Jacob, John. «Inexplicable confusion.» *Ham & High*. 5 mars 1982, p.18. Baron, Wendy. « London, Harold Gilman at the Royal Academy ». *The Burlington Magazine*, mars 1982, p.182.

10. HAROLD GILMAN (1876-1919)
Halifax Harbour, 1918
watercolour, pen and ink on paper laid on pressed paperboard,
 14 x 21 3/4 (35.6 x 55.3 cm)
insc. l.r.: H. Gilman
Gift of the Second Beaverbrook Foundation
The Beaverbrook Art Gallery

HAROLD GILMAN (1876-1919)
Halifax Harbour, 1918

PROVENANCE: Artist; Mrs. Sylvia Gilman; The Lefevre Gallery, London (May 7, 1958); Lord Beaverbrook (May 7, 1958), £50; Second Beaverbrook Foundation; Beaverbrook Art Gallery.

EXHIBITED: The Lefevre Gallery, London, England, *Paintings, Water-Colours and Drawings by British Artists*, January-February, 1945, #40 (as "Halifax, Nova Scotia"). Beaverbrook Art Gallery, Fredericton, Canada, *War Art: Canadian War Memorials 1916-1919*, 1959, #7 (as "Halifax Harbour 1918"). Arts Council of Great Britain, London, England, *Harold Gilman 1876-1919*, October 10, 1981-April 4, 1982 (toured), #99 (repr. p.91). Leicester Galleries, London, England, *Memorial Exhibition of Works by the Late Harold Gilman*, October, 1919, #23 (possible listing). Beaverbrook Art Gallery, Fredericton, Canada, *20th Century British Drawings in the Beaverbrook Art Gallery*, January 15-February 15, 1986, (toured), #5. (repr. p.9).

LITERATURE: *Beaverbrook Art Gallery: Paintings*. Fredericton: University Press of New Brunswick, 1959, p.44. *Beaverbrook Art Gallery Quarterly*. January, 1982, no. 28, 1 volume (unpaged).

10. HAROLD GILMAN (1876-1919)
Halifax Harbour (port de Halifax), 1918
aquarelle, plume et encre sur papier appliqué sur carton rigide, 14 x 21 3/4 (35,6 x 55,3 cm)
insc. au coin inférieur droit : H. Gilman
Don de la Second Beaverbrook Foundation
La Galerie d'art Beaverbrook

PROVENANCE : L'artiste; Mme Sylvia Gilman; The Lefevre Gallery, Londres (7 mai 1958); Lord Beaverbrook (7 mai 1958), 50 £; Second Beaverbrook Foundation; Galerie d'art Beaverbrook.

EXPOSÉE : The Lefevre Gallery, Londres, Angleterre, *Toiles, aquarelles et dessins d'artistes britanniques*, janvier et février 1945, n° 40 (sous le titre « Halifax, Nova Scotia »). Galerie d'art Beaverbrook, Fredericton, Canada, *Art militaire : mémoires de guerre canadiennes 1916-1919*, 1959, n° 7 (sous le titre « Halifax Harbour 1918 »). Arts Council of Great Britain, Londres, Angleterre, *Harold Gilman 1876-1919*, 10 octobre

1981 au 4 avril 1982 (exp. itinérante), n° 99 (repr. p.91). Leicester Galleries, Londres, Angleterre, *Exposition commémorative d'œuvres de feu Harold Gilman*, octobre 1919, n° 23 (inscription possible). Galerie d'art Beaverbrook, Fredericton, Canada, *Dessins d'artistes britanniques du XXᵉ siècle à la Galerie d'art Beaverbrook*, 15 janvier au 15 février 1986, (exp. itinérante), n° 5. (repr. p.9).

DOCUMENTATION : *Beaverbrook Art Gallery: Paintings*. Fredericton, University Press of New Brunswick, 1959, p.44. *The Beaverbrook Art Gallery Quarterly*, janvier 1982, n° 28, 1 volume (non paginé).

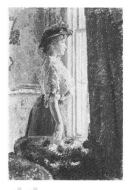

11. SPENCER FREDERICK GORE (1878-1914)
Woman Standing in a Window, c. 1908
oil on canvas, 20 x 14 (50.8 x 35.6 cm)
Gift of the Second Beaverbrook Foundation
The Beaverbrook Art Gallery

PROVENANCE: Leicester Galleries, London; Lord Beaverbrook (1954), £136.10; Second Beaverbrook Foundation; Beaverbrook Art Gallery

EXHIBITED: University of New Brunswick, Bonar Law-Bennett Library, Fredericton, Canada, *Exhibition of the Beaverbrook Collection of Paintings and Prints and some Portraits from the Collection of Sir James Dunn, Bart.*, November 8-20, 1954, #16. University of New Brunswick, Bonar Law-Bennett Library, Fredericton, Canada, *Exhibition of Works by Old and Modern Masters*, October 19-November 4, 1955, #95 (in catalogue addendum).

SPENCER FREDERICK
GORE (1878-1914)
**Woman Standing in a
Window**, c. / vers 1908

LITERATURE: *Beaverbrook Art Gallery: Paintings*. Fredericton: University Press of New Brunswick, 1959, p.44. Baron, Wendy. *The Camden Town Group*. London: Scolar Press, 1979, p.376 (as "Woman Standing by a Window").

11. SPENCER FREDERICK GORE (1878-1914)
Woman Standing in a Window (femme debout à la fenêtre), vers 1908
huile sur toile, 20 x 14 (50,8 x 35,6 cm)
Don de la Second Beaverbrook Foundation
La Galerie d'art Beaverbrook

PROVENANCE : Leicester Galleries, Londres; Lord Beaverbrook (1954), 136,10 £; Second Beaverbrook Foundation; Galerie d'art Beaverbrook.

EXPOSÉE : Bibliothèque Bonar Law-Bennett, Université du Nouveau-Brunswick, Fredericton, Canada, *Exposition de toiles et de gravures de la collection Beaverbrook et de certains portraits de la collection de Sir James Dunn, Bart.*, 8 au 20 novembre 1954, n° 16. Bibliothèque Bonar Law-Bennett, Université du Nouveau-Brunswick, Fredericton, Canada, *Exposition d'œuvres de maîtres anciens et modernes*, 19 octobre au 4 novembre 1955, n° 95 (addenda au catalogue).

DOCUMENTATION : *Beaverbrook Art Gallery: Paintings*. Fredericton, University Press of New Brunswick, 1959, p.44. Baron, Wendy. *The Camden Town Group*. Londres, Scolar Press, 1979, p.376 (sous le titre « Woman Standing by a Window »).

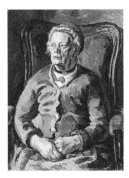

12

DUNCAN JAMES CORROW GRANT (1885-1978)
Mrs. Langsford, No. 1,
1930

12. DUNCAN JAMES CORROW GRANT (1885-1978)
Mrs. Langsford, No. 1, 1930
oil on panel, 32 1/8 x 24 (81.6 x 61 cm)
insc. l.r.: d. grant./30
Gift of the Second Beaverbrook Foundation
The Beaverbrook Art Gallery

PROVENANCE: Sir Michael Ernest Sadler, Oxford; The Leicester Galleries, London; Lord Beaverbrook (1954), £157.10; Second Beaverbrook Foundation; Beaverbrook Art Gallery.

EXHIBITED: The London Artists' Association, London, England, *Recent Paintings by Duncan Grant,* June 10-July 4, 1931, #4 (as "Mrs. Langsford (No. 1)"). University of New Brunswick, Bonar Law-Bennett Library, Fredericton, Canada, *Exhibition of the Beaverbrook Collection of Paintings and Prints and some Portraits from the Collection of Sir James Dunn, Bart.,* November 8-20, 1954, #17 (as "Mrs. Langford (No. 1)"). Beaverbrook Art Gallery, Fredericton, Canada, *From Sickert to Dali: International Portraits,* Summer, 1976, #9 (as "Mrs. Langford"). Beaverbrook Art Gallery, Fredericton, Canada, *Bloomsbury Painters and their Circle,* November 16, 1976-January 15, 1977 (toured), #26 (repr.)(as "Mrs. Langford").

LITERATURE: *Beaverbrook Art Gallery: Paintings.* Fredericton: University Press of New Brunswick, 1959, p.45 (repr. Pl. 45).

12. DUNCAN JAMES CORROW GRANT (1885-1978)
Mrs. Langsford, No. 1 (Mme Langsford, Nᵒ 1), 1930
huile sur panneau, 32 1/8 x 24 (81,6 x 61 cm)
insc. au coin inférieur droit : d. grant./30
Don de la Second Beaverbrook Foundation
La Galerie d'art Beaverbrook

PROVENANCE : Sir Michael Ernest Sadler, Oxford; The Leicester Galleries, Londres; Lord Beaverbrook (1954), 157,10 £; Second Beaverbrook Foundation; Galerie d'art Beaverbrook.

EXPOSÉE : The London Artists' Association, Londres, Angleterre, *Toiles récentes de Duncan Grant,* 10 juin au 4 juillet 1931, nᵒ 4 (sous le titre « Mrs. Langsford (No. 1) »). Bibliothèque Bonar Law-Bennett, Université du Nouveau-Brunswick, Fredericton, Canada, *Exposition de toiles et de gravures de la collection Beaverbrook et de certains portraits de la collection de Sir James Dunn, Bart.,* 8 au 20 novembre 1954, nᵒ 17 (sous le titre « Mrs. Langford, No. 1 »). Galerie d'art Beaverbrook, Fredericton, Canada, *De Sickert à Dali : portraits internationaux,* été 1976, nᵒ 9. Galerie d'art Beaverbrook, Fredericton, Canada, *Le groupe de Bloomsbury et son cercle,* 16 novembre 1976 au 15 janvier 1977 (exp. itinérante), nᵒ 26 (repr.).

DOCUMENTATION : *Beaverbrook Art Gallery: Paintings.* Fredericton, University Press of New Brunswick, 1959, p.45 (repr. Pl. 45).

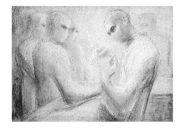

13

BARBARA HEPWORTH (1903-1975)
The Operation: Case For Discussion,
1949

13. BARBARA HEPWORTH (1903-1975)
The Operation: Case For Discussion, 1949
oil and pencil on pressed paperboard, 15 x 21 1/2 (38.1 x 54.6 cm)
insc. l.r.: Barbara Hepworth/
17/3/49
Gift of the Second Beaverbrook Foundation
The Beaverbrook Art Gallery

PROVENANCE: Obelisk Gallery, London; Lord Beaverbrook (June 8, 1959), £150; Second Beaverbrook Foundation; Beaverbrook Art Gallery.

EXHIBITED: Beaverbrook Art Gallery, Fredericton, Canada, *20th Century British Drawings in the Beaverbrook Art Gallery,* January 15-February 15, 1986, (toured), #7, (repr. p.10).

LITERATURE: *The Beaverbrook Art Gallery Quarterly,* January, 1986, no. 34, 1 volume (unpaged) (repr.).

13. BARBARA HEPWORTH (1903-1975)
The Operation: Case For Discussion (l'opération : un cas de discussion), 1949
huile et crayon sur carton rigide, 15 x 21 1/2 (38,1 x 54,6 cm)
insc. au coin inférieur droit : Barbara Hepworth/
17/3/49
Don de la Second Beaverbrook Foundation
La Galerie d'art Beaverbrook

PROVENANCE : Obelisk Gallery, Londres; Lord Beaverbrook (8 juin 1959), 150 £; Second Beaverbrook Foundation; Galerie d'art Beaverbrook.

EXPOSÉE : Galerie d'art Beaverbrook, Fredericton, Canada, *Dessins d'artistes britanniques du XXᵉ siècle à la Galerie d'art Beaverbrook,* 15 janvier au 15 février 1986, (exp. itinérante), nᵒ 7, (repr. p.10).

DOCUMENTATION : *The Beaverbrook Art Gallery Quarterly,* janvier 1986, nᵒ 34, 1 volume (non paginé) (repr.).

14. TRISTRAM PAUL HILLIER (1905-1983)
The Crucifixion, 1954
oil on canvas, 58 5/8 x 42 (148.9 x 106.7 cm)
insc. l.r.: T H MCMLIV
The Beaverbrook Foundation

PROVENANCE: Artist; The Beaverbrook Foundation.

EXHIBITED: Arthur Tooth and Sons Ltd., London, England, *The Crucifixion and other Recent Paintings by Tristram Hillier*, October 12-November 6, 1954, #1 (repr). Worthing Art Gallery, Worthing, England, *Tristram Hillier A.R.A.: A retrospective exhibition of paintings.* September 10-October 8, 1960, #45.

14
TRISTRAM PAUL HILLIER
(1905-1983)
The Crucifixion, 1954

14. TRISTRAM PAUL HILLIER (1905-1983)
The Crucifixion (la crucifixion), 1954
huile sur toile, 58 5/8 x 42 (148,9 x 106,7 cm)
insc. au coin inférieur droit : T H MCMLIV
The Beaverbrook Foundation

PROVENANCE : L'artiste; The Beaverbrook Foundation.

EXPOSÉE : Arthur Tooth and Sons Ltd., Londres, Angleterre, *La crucifixion et autres toiles récentes de Tristram Hillier*, 12 octobre au 6 novembre 1954, nº 1 (repr). Worthing Art Gallery, Worthing, Angleterre, *Tristram Hillier A.R.A. : Une exposition rétrospective de ses toiles*, 10 septembre au 8 octobre 1960, nº 45.

15
SYDNEY IVON HITCHENS (1893-1979)
Autumn Arrangement: Right to Left,
1952

15. SYDNEY IVON HITCHENS (1893-1979)
Autumn Arrangement: Right to Left, 1952
oil on canvas, 16 x 29 3/8 (40.6 x 74.6 cm)
insc. l.r.: Hitchens
Gift of the Second Beaverbrook Foundation
The Beaverbrook Art Gallery

PROVENANCE: Artist; Gimpel Fils, London (ref. #1939); Lord Beaverbrook (November 1, 1954), £126; Second Beaverbrook Foundation; Beaverbrook Art Gallery.

EXHIBITED: University of New Brunswick, Bonar Law-Bennett Library, Fredericton, Canada, *Exhibition of the Beaverbrook Collection of Paintings and Prints and some Portraits from the Collection of Sir James Dunn, Bart.*, November 8-20, 1954, #21. University of New Brunswick, Bonar Law-Bennett Library, Fredericton, Canada, *Exhibition of Paintings by Old and Modern Masters*, October 19-November 4, 1955, #96 (in catalogue addendum).

LITERATURE: *Beaverbrook Art Gallery: Paintings.* Fredericton: University Press of New Brunswick, 1959, p.47.

15. SYDNEY IVON HITCHENS (1893-1979)
Autumn Arrangement: Right to Left (disposition automnale : droite à gauche), 1952
huile sur toile, 16 x 29 3/8 (40,6 x 74,6 cm)
insc. au coin inférieur droit : Hitchens
Don de la Second Beaverbrook Foundation
La Galerie d'art Beaverbrook

PROVENANCE : L'artiste; Gimpel Fils, Londres (réf. nº 1939); Lord Beaverbrook (1er novembre 1954), 126 £; Second Beaverbrook Foundation; Galerie d'art Beaverbrook.

EXPOSÉE : Bibliothèque Bonar Law-Bennett, Université du Nouveau-Brunswick, Fredericton, Canada, *Exposition de toiles et de gravures de la collection Beaverbrook et de certains portraits de la collection de Sir James Dunn, Bart.*, 8 au 20 novembre 1954, nº 21. Bibliothèque Bonar Law-Bennett, Université du Nouveau-Brunswick, Fredericton, Canada, *Exposition de toiles de maîtres anciens et modernes*, 19 octobre au 4 novembre 1955, nº 96 (addenda au catalogue).

DOCUMENTATION : *Beaverbrook Art Gallery: Paintings.* Fredericton, University Press of New Brunswick, 1959, p.47.

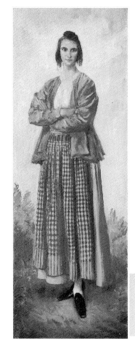

16
AUGUSTUS EDWIN JOHN
(1878-1961)
Dorelia, c. / vers 1916

16. AUGUSTUS EDWIN JOHN (1878-1961)
Dorelia, c.1916
oil on canvas, 83 1/2 x 30 3/8 (212.1 x 77.2 cm)
The Beaverbrook Foundation

PROVENANCE: Artist; Sir James Dunn (before 1920); Lady Irene Clarice Dunn, former Marchioness of Queensbury (by 1939); Leicester Galleries, London; The Beaverbrook Foundation.

EXHIBITED: Dalhousie Art Gallery, Halifax, Canada, *Augustus John*, November 3-26, 1972 (toured), #8 (repr.). Beaverbrook Art Gallery, Fredericton, Canada, *From Sickert to Dali: International Portraits*, Summer, 1976, #12 (repr. p.16).

LITERATURE: Lord Beaverbrook. *Courage: The Story of Sir James Dunn.* Fredericton: Brunswick Press, 1961, p.236, 251. Vedette. "Round and About," *The Atlantic Advocate*, March, 1962, volume 52, no. 7 (repr. p 68). *Beaverbrook Art Gallery Quarterly*, January, 1973, no. 6, 1 volume (unpaged). *Beaverbrook Art Gallery Quarterly*, January, 1974, no. 8, 1 volume (unpaged).

16. AUGUSTUS EDWIN JOHN (1878-1961)
Dorelia, vers 1916
huile sur toile, 83 1/2 x 30 3/8 (212,1 x 77,2 cm)
The Beaverbrook Foundation

PROVENANCE : L'artiste; Sir James Dunn (avant 1920); Lady Irene Clarice Dunn, ex-Marquise de Queensberry (vers 1939); Leicester Galleries, Londres; The Beaverbrook Foundation.

EXPOSÉE : Dalhousie Art Gallery, Halifax, Canada, *Augustus John*, 3 au 26 novembre 1972 (exp. itinérante), n° 8 (repr.). Galerie d'art Beaverbrook, Fredericton, Canada, *De Sickert à Dali : portraits internationaux*, été 1976, n° 12 (repr. p.16).

DOCUMENTATION : Lord Beaverbrook. *Courage: The Story of Sir James Dunn*. Fredericton, Brunswick Press, 1961, pp.236, 251. Vedette. « Round and About ». *The Atlantic Advocate*, mars 1962, volume 52, n° 7 (repr. p.68). *The Beaverbrook Art Gallery Quarterly*, janvier 1973, n° 6, 1 volume (non paginé). *The Beaverbrook Art Gallery Quarterly*, janvier 1974, n° 8, 1 volume (non paginé).

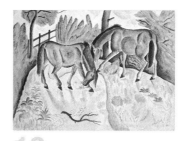

DAVID MICHAEL JONES (1895-1974)
Welsh Ponies, 1926

17
AUGUSTUS EDWIN JOHN
(1878-1961)
Shove Ha' Penny,
c. / vers 1926

17. AUGUSTUS EDWIN JOHN (1878-1961)
Shove Ha' Penny, c.1926
pen and ink on paper, 13 1/4 x 10 3/8 (33.7 x 25.4 cm)
insc. l.r.: John
Gift of the Second Beavebrook Foundation
The Beaverbrook Art Gallery

PROVENANCE: Artist; The New Chenil Galleries, London (May, 1926); Mrs. Julius Spier (1926); Sotheby's, London, "Impressionist and Modern Drawings, Paintings, and Sculpture," July 9, 1958, lot 16; Second Beaverbrook Foundation; Beaverbrook Art Gallery.

EXHIBITED: The New Chenil Galleries, London, England, *Paintings and Drawings by Augustus E. John, A.R.A.,* May-July, 1926, #73 (as "Shove-ha' penny"). Beaverbrook Art Gallery, Fredericton, Canada, *20th Century British Drawings in the Beaverbrook Art Gallery*, January 15-February 15, 1986, (toured), #8, (repr. p.11).

17. AUGUSTUS EDWIN JOHN (1878-1961)
Shove Ha' penny (lance une pièce d'argent), vers 1926
plume et encre sur papier, 13 1/4 x 10 3/8 (33,7 x 25,4 cm)
insc. au coin inférieur droit : John
Don de la Second Beavebrook Foundation
La Galerie d'art Beaverbrook

PROVENANCE : L'artiste; The New Chenil Galleries, Londres (mai 1926); Mme Julius Spier (1926); Sotheby's, Londres, « Dessins, toiles et sculpture impressionnistes et modernes », 9 juillet 1958, lot 16; Second Beaverbrook Foundation; Galerie d'art Beaverbrook.

EXPOSÉE : The New Chenil Galleries, Londres, Angleterre, *Toiles et dessins d'Augustus E. John, A.R.A.*, mai à juillet 1926, n° 73 (sous le titre « Shove-ha' penny »). Galerie d'art Beaverbrook, Fredericton, Canada, *Dessins d'artistes britanniques du XXe siècle à la Galerie d'art Beaverbrook*, 15 janvier au 15 février 1986, (exp. itinérante), n° 8, (repr. p.11).

18. DAVID MICHAEL JONES (1895-1974)
Welsh Ponies, 1926
watercolour and pencil on paper, 11 1/4 x 15 1/4 (28.6 x 37.7 cm)
insc. l.r.: David Jones/26
Gift of the Second Beaverbrook Foundation
The Beaverbrook Art Gallery

PROVENANCE: Artist; Dr. Stanley Morison; Lord Beaverbrook (1959); Second Beaverbrook Foundation; Beaverbrook Art Gallery.

EXHIBITED: Beaverbrook Art Gallery, Fredericton, Canada, *20th Century British Drawings in the Beaverbrook Art Gallery*, January 15-February 15, 1986, (toured), #9. (repr. p.11).

LITERATURE: *The David Jones Society Newsletter*, 1977. Hills, Paul. *David Jones*. London: The Tate Gallery, 1981, pp.72-73.

18. DAVID MICHAEL JONES (1895-1974)
Welsh Ponies (poneys Welsh), 1926
aquarelle et crayon sur papier, 11 1/4 x 15 1/4 (28,6 x 37,7 cm)
insc. au coin inférieur droit : David Jones/26
Don de la Second Beaverbrook Foundation
La Galerie d'art Beaverbrook

PROVENANCE : L'artiste; Dr Stanley Morison; Lord Beaverbrook (1959); Second Beaverbrook Foundation; Galerie d'art Beaverbrook.

EXPOSÉE : Galerie d'art Beaverbrook, Fredericton, Canada, *Dessins d'artistes britanniques du XXe siècle à la Galerie d'art Beaverbrook*, 15 janvier au 15 février 1986, (exp. itinérante), n° 9. (repr. p.11).

DOCUMENTATION : *The David Jones Society Newsletter*, 1977. Hills, Paul. *David Jones*. Londres, The Tate Gallery, 1981, pp.72-73.

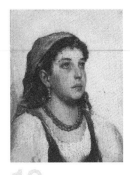

19. PHILIP ALEXIUS DE LÁSZLÓ (1869-1937)
An Italian Peasant Girl, 1891
oil on canvas, 18 x 14 (45.7 x 35.6 cm)
insc. l.r.: P. de László 1891
Gift of the Second Beaverbrook Foundation
The Beaverbrook Art Gallery

PROVENANCE: Lord Beaverbrook; Second Beaverbrook Foundation; Beaverbrook
Art Gallery.

LITERATURE: *Beaverbrook Art Gallery: Paintings.* Fredericton: University Press of
New Brunswick, 1959, p.39.

PHILIP ALEXIUS DE
LÁSZLÓ (1869-1937)
An Italian Peasant Girl,
1891

19. PHILIP ALEXIUS DE LÁSZLÓ (1869-1937)
An Italian Peasant Girl (une jeune paysanne italienne), 1891
huile sur toile, 18 x 14 (45,7 x 35,6 cm)
insc. au coin inférieur droit : P. de László 1891
Don de la Second Beaverbrook Foundation
La Galerie d'art Beaverbrook

PROVENANCE : Lord Beaverbrook; Second Beaverbrook Foundation; Galerie d'art
Beaverbrook.

DOCUMENTATION : *Beaverbrook Art Gallery: Paintings.* Fredericton, University Press
of New Brunswick, 1959, p.39.

20. JOHN LAVERY (1856-1941)
House of Commons – Sketch, 1922-1923
oil on panel, 15 1/4 x 11 1/2 (38.7 x 29.2 cm)
insc. l.l.: J. Lavery
Gift of the Second Beaverbrook Foundation
The Beaverbrook Art Gallery

PROVENANCE: Mr. A. Aley (Chauffeur to Lord Bracken); Lord Beaverbrook
(1958); Second Beaverbrook Foundation; Beaverbrook Art Gallery.

JOHN LAVERY (1856-1941)
**House of Commons-
Sketch,** 1922-23

20. JOHN LAVERY (1856-1941)
House of Commons – Sketch (Chambre des communes-esquisse), 1922-1923
huile sur panneau, 15 1/4 x 11 1/2 (38,7 x 29,2 cm)
insc. au coin inférieur gauche : J. Lavery
Don de la Second Beaverbrook Foundation
La Galerie d'art Beaverbrook

PROVENANCE : M. A. Aley (chauffeur de Lord Bracken); Lord Beaverbrook (1958);
Second Beaverbrook Foundation; Galerie d'art Beaverbrook.

21. PERCY WYNDHAM LEWIS (1882-1957)
The Mud Clinic, 1937
oil on canvas, 33 1/2 x 23 1/4 (85.1 x 59.1 cm)
insc. l.l.: Wyndham Lewis
Gift of the Second Beaverbrook Foundation
The Beaverbrook Art Gallery

PROVENANCE: Artist; Redfern Gallery Ltd., London; Lord Beaverbrook
(June, 1954), £125; Second Beaverbrook Foundation; Beaverbrook Art
Gallery.

EXHIBITED: The Leicester Galleries, London, England, *Exhibition of
Paintings and Drawings by Wyndham Lewis,* December, 1937, #51. Redfern
Gallery, London, England, *Exhibition of Paintings, Drawings and Water-colours
by Wyndham Lewis,* May 5-28, 1949, #111. Redfern Gallery, London,
England, *Summer Exhibition,* 1952, #30. University of New Brunswick,
Bonar Law-Bennett Library, Fredericton, Canada, *Exhibition of the
Beaverbrook Collection of Paintings and Prints and some Portraits from the
Collection of Sir James Dunn, Bart.,* November 8-20, 1954, #23. The Tate
Gallery, London, England, *Wyndham Lewis and Vorticism,* 1956 (toured), #50. Art
Gallery of Nova Scotia, Halifax, Canada, *Wyndham Lewis (1882-1957),* August 5-
September 5, 1982, #3 (repr.).

PERCY WYNDHAM LEWIS
(1882-1957)
The Mud Clinic, 1937

LITERATURE: Handley-Reid, Charles. *The Art of Wyndham Lewis.* London: Faber and
Faber, 1951, pp.27, 44, 55, 63, 91 (repr. Pl. 21). *Beaverbrook Art Gallery: Paintings.*
Fredericton: University Press of New Brunswick, 1959, p.51 (repr. P1. 68). Lewis
Wyndham. *The Letters of Wyndham Lewis,* ed. by W.K. Rose. London: Methuen and
Co., 1963, pp.504-505. Tweedie, R.A., et al. *Arts in New Brunswick,* Fredericton:
Brunswick Press, 1967 (repr. p.187). Michel, Walter. *Wyndham Lewis: paintings and
drawings.* Toronto: McClelland and Stewart Ltd., 1970, pp.122, 342 (repr. Pl. 109).
Kush, Thomas. *Wyndham Lewis's Pictorial Integer.* Ann Arbor: UMI Research Press,
1981, pp.40, 59-60 (repr. Pl. 24). *Art Gallery of Nova Scotia, Calendar.* May-August,
1982 (unnumbered leaflet), (repr.). Wyndham Lewis. "Introduction." *Wyndham Lewis
and Vorticism.* London: The Tate Gallery, 1956, p.4, 17. Fox, C.J. "Lewis in Canada –
Not a Fallow Time." *The Antigonish Review.* No. 52, Winter 1983, p.23 (repr. p.25).
Mastin, Catharine M.; Robert Stacey and Thomas Dilworth. *"The Talented Intruder"
Wyndham Lewis in Canada, 1939-1945,* 1992, p.118, Fig. 48 (repr.).

21. PERCY WYNDHAM LEWIS (1882-1957)
The Mud Clinic (la clinique de boue), 1937
huile sur toile, 33 1/2 x 23 1/4 (85,1 x 59,1 cm)
insc. au coin inférieur gauche : Wyndham Lewis
Don de la Second Beaverbrook Foundation
La Galerie d'art Beaverbrook

PROVENANCE : L'artiste; Redfern Gallery Ltd., Londres; Lord Beaverbrook (juin 1954),
125 £; Second Beaverbrook Foundation; Galerie d'art Beaverbrook.

EXPOSÉE : The Leicester Galleries, Londres, Angleterre, *Exposition de toiles et de dessins
de Wyndham Lewis,* décembre 1937, n° 51. Redfern Gallery, Londres, Angleterre,
Exposition de toiles, de dessins et d'aquarelles de Wyndham Lewis, 5 au 28 mai 1949,
n° 111. Redfern Gallery, Londres, Angleterre, *Exposition estivale,* 1952, n° 30.
Bibliothèque Bonar Law-Bennett, Université du Nouveau-Brunswick, Fredericton,

Canada, *Exposition de toiles et de gravures de la collection Beaverbrook et de certains portraits de la collection de Sir James Dunn, Bart.*, 8 au 20 novembre 1954, nᵒ 23. The Tate Gallery, Londres, Angleterre, *Wyndham Lewis et le vorticisme*, 1956 (exp. itinérante), nᵒ 50. Art Gallery of Nova Scotia, Halifax, Canada, *Wyndham Lewis (1882-1957)*, 5 août au 5 septembre 1982, nᵒ 3 (repr.).

DOCUMENTATION : Handley-Reid, Charles. *The Art of Wyndham Lewis*. Londres, Faber and Faber, 1951, pp.27, 44, 55, 63, 91 (repr. Pl. 21). *Beaverbrook Art Gallery: Paintings*. Fredericton, University Press of New Brunswick, 1959, p.51 (repr. Pl. 68). Lewis Wyndham. *The Letters of Wyndham Lewis*, pub. par W. K. Rose. Londres, Methuen and Co., 1963, pp.504-505. Tweedie, R.A., et al. *Arts in New Brunswick*, Fredericton, Brunswick Press, 1967 (repr. p.187). Michel, Walter. *Wyndham Lewis: paintings and drawings*. Toronto, McClelland and Stewart Ltd., 1970, pp.122, 342 (repr. Pl. 109). Kush, Thomas. *Wyndham Lewis's Pictorial Integer*. Ann Arbor, UMI Research Press, 1981, pp.40, 59-60 (repr. Pl. 24). *Art Gallery of Nova Scotia, Calendar*, mai à août 1982 (feuillet non numéroté), (repr.). Wyndham Lewis. « Introduction ». *Wyndham Lewis and Vorticism*. Londres, The Tate Gallery, 1956, p.4, 17. Fox, C.J. « Lewis in Canada – Not a Fallow Time ». *The Antigonish Review*, nᵒ 52, hiver de 1983, p.23 (repr. p.25). Mastin, Catharine M.; Robert Stacey et Thomas Dilworth. *« The Talented Intruder » Wyndham Lewis in Canada, 1939-1945*, p.118, fig. 48 (repr.).

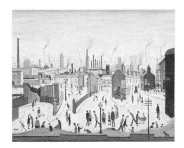

22
LAURENCE STEPHEN LOWRY
(1887-1976)
Industrial View, Lancashire, 1956

22. LAURENCE STEPHEN LOWRY (1887-1976)
Industrial View, Lancashire, 1956
oil on canvas, 24 x 30 (61 x 76.2 cm)
insc. l.r.: L. S. LOWRY 1956.
The Beaverbrook Foundation

PROVENANCE: Artist; The Lefevre Gallery, London; The Beaverbrook Foundation.

EXHIBITED: The Lefevre Gallery, London, England, *Recent Paintings by L.S. Lowry,* March-April, 1956, #5 (as "Industrial Panorama") (possible listing).

LITERATURE: *Beaverbrook Art Gallery: Paintings*. Fredericton: University Press of New Brunswick, 1959, p.51 (as "Industrial Scene, Lancashire").

22. LAURENCE STEPHEN LOWRY (1887-1976)
Industrial View, Lancashire (scène industrielle, Lancashire), 1956
huile sur toile, 24 x 30 (61 x 76,2 cm)
insc. au coin inférieur droit : L. S. LOWRY 1956.
The Beaverbrook Foundation

PROVENANCE : L'artiste; The Lefevre Gallery, Londres; The Beaverbrook Foundation.

EXPOSÉE : The Lefevre Gallery, Londres, Angleterre, *Toiles récentes de L.S. Lowry*, mars et avril 1956, nᵒ 5 (sous le titre « Industrial Panorama ») (inscription possible).

DOCUMENTATION : *Beaverbrook Art Gallery: Paintings*. Fredericton, University Press of New Brunswick, 1959, p.51 (sous le titre « Industrial Scene, Lancashire »).

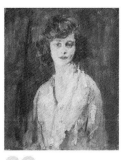

23
AMBROSE MCEVOY
(1878-1927)
Dorothy, 1919

23. AMBROSE MCEVOY (1878-1927)
Dorothy, 1919
oil on canvas, 30 1/2 x 25 3/8 (77.5 x 64.5 cm)
insc. l.l.: McEvoy
Gift of the Second Beaverbrook Foundation
The Beaverbrook Art Gallery

PROVENANCE: Artist (until 1927); Mrs. E.M. Douglas, London (by 1929); Claude Johnson (before 1953); Jackson (art dealers in Manchester); Ian MacNicol, Glasgow; Second Beaverbrook Foundation (1959); Beaverbrook Art Gallery.

EXHIBITED: Unknown exhibition, September-October, 1927. North East Coast Exhibition, Newcastle upon Tyne, England, *Palace of Arts*, May 14-October 26, 1929, #597 (repr.). National Gallery, London, England, *Exhibition of 20th Century British Paintings*, 1940, #431. The Leicester Galleries, London, England, *Ambrose McEvoy 1878-1929: A Retrospective Exhibition*, December, 1953, #64. Beaverbrook Art Gallery, Fredericton, Canada, *From Sickert to Dali: International Portraits*, Summer, 1976, #18.

23. AMBROSE MCEVOY (1878-1927)
Dorothy, 1919
huile sur toile, 30 1/2 x 25 3/8 (77,5 x 64,5 cm)
insc. au coin inférieur gauche : McEvoy
Don de la Second Beaverbrook Foundation
La Galerie d'art Beaverbrook

PROVENANCE : L'artiste (jusqu'à 1927); Mme E.M. Douglas, Londres (vers 1929); Claude Johnson (avant 1953); Jackson (marchand d'œuvres d'art à Manchester); Ian MacNicol, Glasgow; Second Beaverbrook Foundation (1959); Galerie d'art Beaverbrook.

EXPOSÉE : Exposition inconnue, septembre et octobre 1927. North East Coast Exposition, Newcastle upon Tyne, Angleterre, *Palais des arts*, 14 mai au 26 octobre 1929, nᵒ 597 (repr.). National Gallery, Londres, Angleterre, *Exposition de toiles de peintres britanniques du XXᵉ siècle*, 1940, nᵒ 431. The Leicester Galleries, Londres, Angleterre, *Ambrose McEvoy 1878-1929 : une exposition rétrospective*, décembre 1953, nᵒ 64. Galerie d'art Beaverbrook, Fredericton, Canada, *De Sickert à Dali : portraits internationaux*, été 1976, nᵒ 18.

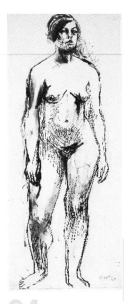

24
HENRY SPENCER MOORE
(1898-1986)
Standing Nude, 1924

24. HENRY SPENCER MOORE (1898-1986)
Standing Nude, 1924
pen, ink and wash on paper, 19 3/4 x 8 1/2 (50.2 x 21.6 cm)
insc. l.r.: Moore./27.
The Beaverbrook Foundation

PROVENANCE: Artist; David Sylvester, London c. 1953; Marlborough Fine Art
(London) Ltd., (June, 1958); The Beaverbrook Foundation.

EXHIBITED: Beaverbrook Art Gallery, Fredericton, Canada, *20th Century British
Drawings in the Beaverbrook Art Gallery,* January 15-February 15, 1986, (toured),
#12. (repr. p.12).

LITERATURE: *The Beaverbrook Art Gallery Quarterly,* January, 1986, no. 34,
1 volume (unpaged). *The Beaverbrook Art Gallery Quarterly,* September, 1986,
no. 35, 1 volume (unpaged).

24. HENRY SPENCER MOORE (1898-1986)
Standing Nude (femme nue debout), 1924
plume, encre et lavis sur papier, 19 3/4 x 8 1/2 (50,2 x 21,6 cm)
insc. au coin inférieur droit : Moore./27.
The Beaverbrook Foundation

PROVENANCE : L'artiste; David Sylvester, Londres, vers 1953; Marlborough Fine
Art (London) Ltd., (juin 1958); The Beaverbrook Foundation.

EXPOSÉE : Galerie d'art Beaverbrook, Fredericton, Canada, *Dessins d'artistes
britanniques du XXᵉ siècle à la Galerie d'art Beaverbrook,* 15 janvier au 15 février 1986,
(exp. itinérante), n° 12. (repr. p.12).

DOCUMENTATION : *The Beaverbrook Art Gallery Quarterly,* janvier 1986, n° 34,
1 volume (non paginé). *The Beaverbrook Art Gallery Quarterly,* septembre 1986, n° 35,
1 volume (non paginé).

25
PAUL NASH (1889-1946)
**Nostalgic Landscape: St. Pancras
Station**, 1928-29

25. PAUL NASH (1889-1946)
Nostalgic Landscape: St. Pancras Station, 1928-29
oil on canvas, 25 x 30 (63.5 x 76.2 cm)
Gift of the Second Beaverbrook Foundation
The Beaverbrook Art Gallery

PROVENANCE: Artist; Margaret Nash; Lord Beaverbrook (by 1954),
£375; Second Beaverbrook Foundation; Beaverbrook Art Gallery.

EXHIBITED: The Leicester Galleries, London, England, *Recent
Work by Paul Nash,* May-June, 1938, #44 (possibly as "St. Pancras
Landscape"). University of New Brunswick, Bonar Law-Bennett
Library, Fredericton, Canada, *Exhibition of the Beaverbrook Collection
of Paintings and Prints and some Portraits from the Collection of Sir
James Dunn, Bart.,* November 8-20, 1954, #26. University of New
Brunswick, Bonar Law-Bennett Library, Fredericton, Canada,

Exhibition of Paintings by Old and Modern Masters, October 19-November 4, 1955, #97
(in catalogue addendum).

LITERATURE: Nash, Margaret, ed. *Fertile Image.* London: Faber and Faber, 1951 (repr.
frontispiece). *Beaverbrook Art Gallery: Paintings.* Fredericton: University Press of New
Brunswick, 1959, p.53 (repr. opp.Pl. 5). Eates, Margot. *Paul Nash: The Master of the
Image 1889-1946.* New York: St. Martin's Press, 1973, p.122.

25. PAUL NASH (1889-1946)
Nostalgic Landscape: St. Pancras Station (paysage nostalgique, station St. Pancras), 1928-1929
huile sur toile, 25 x 30 (63,5 x 76,2 cm)
Don de la Second Beaverbrook Foundation
La Galerie d'art Beaverbrook

PROVENANCE : L'artiste; Margaret Nash; Lord Beaverbrook (vers 1954), 375 £; Second
Beaverbrook Foundation; Galerie d'art Beaverbrook.

EXPOSÉE : The Leicester Galleries, Londres, Angleterre, *Œuvres récentes de Paul Nash,* mai
et juin 1938, n° 44 (apparemment sous le titre « St. Pancras Landscape »). Bibliothèque
Bonar Law-Bennett, Université du Nouveau-Brunswick, Fredericton, Canada, *Exposition
de toiles et de gravures de la collection Beaverbrook et de certains portraits de la collection
de Sir James Dunn, Bart.,* 8 au 20 novembre 1954, n° 26. Bibliothèque Bonar Law-
Bennett, Université du Nouveau-Brunswick, Fredericton, Canada, *Exposition de toiles
de maîtres anciens et modernes,* 19 octobre au 4 novembre 1955, n° 97 (addenda au
catalogue).

DOCUMENTATION : Nash, Margaret, ed. *Fertile Image.* Londres, Faber and Faber, 1951
(repr. en frontispice). *Beaverbrook Art Gallery: Paintings.* Fredericton, University Press of
New Brunswick, 1959, p.53 (repr. opp. pl. 5). Eates, Margot. *Paul Nash: The Master of
the Image 1889-1946.* New York, St. Martin's Press, 1973, p.122.

26
PAUL NASH (1889-1946)
Environment for Two Objects,
1936-1937

26. PAUL NASH (1889-1946)
Environment for Two Objects, 1936-37
oil on canvas, 20 x 30 (50.8 x 76.2 cm)
insc. l.l.: Paul Nash
Gift of Alfred Hecht
The Beaverbrook Art Gallery

PROVENANCE: Ernest Brown and Phillips (by 1946); Miss
Valerie Cooper (by 1947); The Leicester Galleries, London (by
1948); Alfred Hecht, London; Beaverbrook Art Gallery.

EXHIBITED: Rosenberg and Helft Ltd., London, England,
British Contemporary Art, January 21-February 20, 1937, #14.
The Leicester Galleries, London, England, *Exhibition of Recent
Work by Paul Nash,* May-June, 1938, #39. Musée d'Art Moderne, Paris, France,
Exposition internationale d'Art Moderne (organized by UNESCO), November-December,
1946, #38 (in English section as "Fonds de tableaux pour deux objects"). The Tate
Gallery, London, England, *Paul Nash: A Memorial Exhibition,* March 17-May 2,
1948,#43 (as "Environment of Two Objects"). Redfern Gallery Ltd., London, England,
several group exhibitions, late 1940s; Redfern Gallery Ltd., London, England, *The*

Redfern Gallery Coronation Exhibition: Contemporary British Paintings, 1953, #99 (as "Environment of Two Objects"). The Tate Gallery, London, England, *Paul Nash, paintings and watercolours*, November 12-December 28, 1975, #158.

LITERATURE: Evans, Myfanwy. "The Significance of Paul Nash." *The Architectural Review*. September, 1947, vol. 102, no. 609 (repr. p.79). Grigson, Geoffrey. "A Metaphysical Artist." *The Listener*. April 1, 1948, vol. 39, no. 1001, p.548. Eates, Margot. *The Listener*. April 8, 1948, vol. 39, no. 1002, p.585. Eates, Margot (ed.). *Paul Nash: Paintings, Drawings and Illustrations*. London: Lund Humphries, 1948, p.32. Bertram, Anthony. *Paul Nash-The Portrait of an Artist*. London: Faber and Faber, 1955, pp.245, 286 (repr. Pl. 19b). *Beaverbrook Art Gallery: Paintings*. Fredericton: University Press of New Brunswick, 1959, p.53. Eates, Margot. *Paul Nash: The Master of the Image*. New York: St. Martin's Press, 1973, pp.67, 101, 128 (repr. Pl. 81) (as "Environment of Two Objects"). King, James. *Interior Landscapes A Life of Paul Nash*. London: Weidenfeld and Nicolson, 1987, p.130, p.186, p.192 (repr. Pl. 34).

26. PAUL NASH (1889-1946)
Environment for Two Objects (environnement pour deux objets), 1936-1937
huile sur toile, 20 x 30 (50,8 x 76,2 cm)
insc. au coin inférieur gauche : Paul Nash
Don d'Alfred Hecht
La Galerie d'art Beaverbrook

PROVENANCE : Ernest Brown and Phillips (vers 1946); Miss Valerie Cooper (vers 1947); The Leicester Galleries, Londres (vers 1948); Alfred Hecht, Londres; Galerie d'art Beaverbrook.

EXPOSÉE : Rosenberg and Helft Ltd., Londres, Angleterre, *Art britannique contemporain*, 21 janvier au 20 février 1937, n° 14. The Leicester Galleries, Londres, Angleterre, *Exposition d'œuvres récentes de Paul Nash*, mai et juin 1938, n° 39. Musée d'Art Moderne, Paris, France, *Exposition internationale d'Art Moderne* (organisée par l'UNESCO), novembre et décembre 1946, n° 38 (dans la section britannique sous le titre « Fonds de tableaux pour deux objets »). The Tate Gallery, Londres, Angleterre, *Paul Nash : une exposition commémorative*, 17 mars au 2 mai 1948, n° 43 (sous le titre « Environment of Two Objects »). Redfern Gallery Ltd., Londres, Angleterre, plusieurs expositions de groupe, fin des années 1940; Redfern Gallery Ltd., Londres, Angleterre, *Exposition du Couronnement de la Redfern Gallery : toiles de peintres britanniques contemporains*, 1953, n° 99 (sous le titre « Environment of Two Objects »). The Tate Gallery, Londres, Angleterre, *Paul Nash, toiles et aquarelles*, 12 novembre au 28 décembre 1975, n° 158.

DOCUMENTATION : Evans, Myfanwy. « The Significance of Paul Nash ». *The Architectural Review*, septembre 1947, vol. 102, n° 609 (repr. p.79). Grigson, Geoffrey. « A Metaphysical Artist ». *The Listener*, 1er avril 1948, vol. 39, n° 1001, p.548. Eates, Margot. *The Listener*. 8 avril 1948, vol. 39, n° 1002, p.585. Eates, Margot (ed.). *Paul Nash: Paintings, Drawings and Illustrations*. Londres, Lund Humphries, 1948, p.32. Bertram, Anthony. *Paul Nash – The Portrait of an Artist*. Londres, Faber and Faber, 1955, pp.245, 286 (repr. Pl. 19b). *Beaverbrook Art Gallery: Paintings*. Fredericton, University Press of New Brunswick, 1959, p.53. Eates, Margot. *Paul Nash: The Master of the Image*. New York, St. Martin's Press, 1973, pp.67, 101, 128 (repr. Pl. 81) (sous le titre « Environment of Two Objects »). King, James. *Interior Landscapes A Life of Paul Nash*. Londres, Weidenfeld and Nicolson, 1987, p.130, p.186, p.192 (repr. Pl. 34).

27
BEN NICHOLSON (1894-1982)
Still Life on a Table, c. / vers 1930

27. BEN NICHOLSON (1894-1982)
Still Life on a Table, c. 1930
oil on canvas, 20 1/8 x 24 (51.1 x 61 cm)
The Beaverbrook Foundation

PROVENANCE: Whitney W. Straight, Middlesex; Redfern Gallery Ltd., London; Lord Beaverbrook (July 6, 1954), £275 (Le Roux Smith Le Roux as agent); The Beaverbrook Foundation.

EXHIBITED: University of New Brunswick, Bonar Law-Bennett Library, Fredericton, Canada, *Exhibition of the Beaverbrook Collection of Paintings and Prints and some Portraits from the Collection of Sir James Dunn, Bart.*, November 8-20, 1954, #27. University of New Brunswick, Bonar Law-Bennett Library, Fredericton, Canada, *Exhibition of Paintings by Old and Modern Masters*, October 19-November 4, 1955, #98 (in catalogue addendum).

LITERATURE: *Beaverbrook Art Gallery: Paintings*. Fredericton: University of New Brunswick, 1959, p.53.

27. BEN NICHOLSON (1894-1982)
Still Life on a Table (nature morte sur une table), vers 1930
huile sur toile, 20 1/8 x 24 (51,1 x 61 cm)
The Beaverbrook Foundation

PROVENANCE : Whitney W. Straight, Middlesex; Redfern Gallery Ltd., Londres; Lord Beaverbrook (6 juillet 1954), 275 £, (Le Roux Smith Le Roux à titre d'agent); The Beaverbrook Foundation.

EXPOSÉE : Bibliothèque Bonar Law-Bennett, Université du Nouveau-Brunswick, Fredericton, Canada, *Exposition de toiles et de gravures de la collection Beaverbrook et de certains portraits de la collection de Sir James Dunn, Bart.*, 8 au 20 novembre 1954, n° 27. Bibliothèque Bonar Law-Bennett, Université du Nouveau-Brunswick, Fredericton, Canada, *Exposition de toiles de maîtres anciens et modernes*, 19 octobre au 4 novembre 1955, n° 98 (addenda au catalogue).

DOCUMENTATION : *Beaverbrook Art Gallery: Paintings*. Fredericton, Université du Nouveau-Brunswick, 1959, p.53.

28
WILLIAM NEWZAM PRIOR
NICHOLSON (1872-1949)
Roses and Poppies in a Silver Jug,
1937-38

28. WILLIAM NEWZAM PRIOR NICHOLSON (1872-1949)
Roses and Poppies in a Silver Jug, 1937-38
oil on panel, 22 x 24 1/8 in (55.9 x 61.3 cm)
Gift of the Second Beaverbrook Foundation
The Beaverbrook Art Gallery

PROVENANCE: Anonymous collector; Sotheby's London, "Modern
Paintings and Drawings including Canadian Views by Krieghoff,"
October 15, 1952, lot 58 (as "Still-life with roses and poppies in a
silver jug standing on a table"); Roland, Browse & Delbanco, London
(October 15, 1952), £160; Redfern Gallery Ltd., London; Lord
Beaverbrook (August, 1954), £350 (Le Roux Smith Le Roux as
agent), (as "Roses in a Pewter Jug"); Second Beaverbrook Foundation;
Beaverbrook Art Gallery.

EXHIBITED: Roland, Browse and Delbanco, London, England,
Paintings by William Nicholson and Desmond Lord Harmsworth,
March-April, 1954, #4. University of New Brunswick, Bonar Law-
Bennett Library, Fredericton, Canada, *Exhibition of the Beaverbrook Collection of
Paintings and Prints and some Portraits from the Collection of Sir James Dunn, Bart.*,
November 8-20, 1954, #28 (as "Roses in Pewter Jug").

LITERATURE: Browse, Lillian. *William Nicholson*. London: Rupert Hart-Davis, 1956,
p.114, #522. *Beaverbrook Art Gallery: Paintings*. Fredericton: University Press of New
Brunswick, 1959, p.53 (repr. Pl. 48 as "Roses in a Pewter Jug"). Wardell, Michael. "The
Beaverbrook Art Gallery." *The Atlantic Advocate*, September, 1959, vol. 50, no. 1, p.61
(as "Roses in a Pewter Jug").

28. WILLIAM NEWZAM PRIOR NICHOLSON (1872-1949)
Roses and Poppies in a Silver Jug (roses et coquelicots dans un vase d'argent), 1937-1938
huile sur panneau, 22 x 24 1/8 (55,9 x 61,3 cm)
Don de la Second Beaverbrook Foundation
La Galerie d'art Beaverbrook

PROVENANCE : Collectionneur anonyme; Sotheby's, Londres, « Dessins et toiles
modernes, y compris des paysages canadiens de Krieghoff », 15 octobre 1952, lot 58
(sous le titre « Still-life with roses and poppies in a silver jug standing on a table »);
Roland, Browse & Delbanco, Londres (15 octobre 1952), 160 £; Redfern Gallery Ltd.,
Londres; Lord Beaverbrook (août 1954), 350 £ , (Le Roux Smith Le Roux à titre
d'agent), (sous le titre « Roses in a Pewter Jug »); Second Beaverbrook Foundation;
Galerie d'art Beaverbrook.

EXPOSÉE : Roland, Browse and Delbanco, Londres, Angleterre, *Toiles de William Nicholson
et de Desmond Lord Harmsworth*, mars et avril 1954, n° 4. Bibliothèque Bonar Law-
Bennett, Université du Nouveau-Brunswick, Fredericton, Canada, *Exposition de toiles
et de gravures de la collection Beaverbrook et de certains portraits de la collection de Sir
James Dunn, Bart.*, 8 au 20 novembre 1954, n° 28 (sous le titre « Roses in Pewter Jug »).

DOCUMENTATION : Browse, Lillian. *William Nicholson*. Londres, Rupert Hart-Davis,
1956, p.114, n° 522. *Beaverbrook Art Gallery: Paintings*. Fredericton, University Press
of New Brunswick, 1959, p.53 (repr. Pl. 48 sous le titre « Roses in a Pewter Jug »).
Wardell, Michael. « The Beaverbrook Art Gallery », *The Atlantic Advocate*, septembre
1959, vol. 50, n° 1, p.61 (sous le titre « Roses in a Pewter Jug »).

29
WILLIAM NEWENHAM
MONTAGUE ORPEN
(1878-1931)
Dublin Bay from Howth, 1909

29. WILLIAM NEWENHAM MONTAGUE ORPEN (1878-1931)
Dublin Bay from Howth, 1909
oil on pressed paperboard, 21 3/4 x 23 1/4 (55.2 x 59.1 cm)
insc. l.r.: ORPEN 1909
Gift of Miss Cara Copland
The Beaverbrook Art Gallery

PROVENANCE: Artist; Cara Copland, London; Beaverbrook Art
Gallery.

29. WILLIAM NEWENHAM MONTAGUE ORPEN (1878-1931)
Dublin Bay from Howth (baie de Dublin vue de Howth), 1909
huile sur carton rigide, 21 3/4 x 23 1/4 (55,2 x 59,1 cm)
insc. au coin inférieur droit : ORPEN 1909
Don de M^lle Cara Copland
La Galerie d'art Beaverbrook

PROVENANCE : L'artiste; Cara Copland, Londres; Galerie d'art
Beaverbrook.

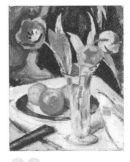

30
SAMUEL PEPLOE
(1871-1935)
Tulips and Oranges,
c. / vers 1932

30. SAMUEL PEPLOE (1871-1935)
Tulips and Oranges, c. 1932
oil on canvas, 18 x 15 (45.7 x 38.1 cm)
insc. l.l.: Peploe
Gift of the Second Beaverbrook Foundation
The Beaverbrook Art Gallery

PROVENANCE: The Leicester Galleries, London; Lord Beaverbrook (by
1954), £189; Second Beaverbrook Foundation; Beaverbrook Art Gallery.

EXHIBITED: University of New Brunswick, Bonar Law-Bennett Library,
Fredericton, Canada, *Exhibition of the Beaverbrook Collection of Paintings and
Prints and Some Portraits from the Collection of Sir James Dunn, Bart.*,
November 8-20, 1954, #30 (as "Tulips").

LITERATURE: *Beaverbrook Art Gallery: Paintings*. Fredericton: University
Press of New Brunswick, 1959, p.54 (repr. p.47).

30. SAMUEL PEPLOE (1871-1935)
Tulips and Oranges (tulipes et oranges), vers 1932
huile sur toile, 18 x 15 (45,7 x 38,1 cm)
insc. au coin inférieur gauche : Peploe
Don de la Second Beaverbrook Foundation
La Galerie d'art Beaverbrook

PROVENANCE : The Leicester Galleries, Londres; Lord Beaverbrook (vers 1954), 189 £;
Second Beaverbrook Foundation; Galerie d'art Beaverbrook.

EXPOSÉE : Bibliothèque Bonar Law-Bennett, Université du Nouveau-Brunswick, Fredericton, Canada, *Exposition de toiles et de gravures de la collection Beaverbrook et de certains portraits de la collection de Sir James Dunn, Bart.*, 8 au 20 novembre 1954, nᵒ 30 (sous le titre « tulips »).

DOCUMENTATION : *Beaverbrook Art Gallery: Paintings.* Fredericton, University Press of New Brunswick, 1959, p.54 (repr. p.47).

31. JOHN PIPER (1903-1992)
Ebbw Vale
gouache, watercolour, and pen and ink on paper laid on pressed
 paperboard, 23 1/4 x 32 (59.1 x 81.3 cm)
insc. l.l.: John Piper
Gift of the Second Beaverbrook Foundation
The Beaverbrook Art Gallery

PROVENANCE: Arthur Jeffress Gallery, London; Lord Beaverbrook; Second Beaverbrook Foundation; Beaverbrook Art Gallery.

EXHIBITED: Arthur Jeffress (Pictures) Gallery, London, England, *Five English Painters*, July 9-August 2, 1957, #9; Beaverbrook Art Gallery, Fredericton, Canada, *20th Century British Drawings in the Beaverbrook Art Gallery*, January 15-February 15, 1986, (toured), #31. (Repr. p.19).

LITERATURE: *Beaverbrook Art Gallery: Paintings.* Fredericton: University Press of New Brunswick, 1959, p.55.

JOHN PIPER (1903-1992)
Ebbw Vale

31. JOHN PIPER (1903-1992)
Ebbw Vale
gouache, aquarelle et plume et encre sur papier appliqué sur carton rigide, 23 1/4 x 32 (59,1 x 81,3 cm)
insc. au coin inférieur gauche : John Piper
Don de la Second Beaverbrook Foundation
La Galerie d'art Beaverbrook

PROVENANCE : Arthur Jeffress Gallery, Londres; Lord Beaverbrook; Second Beaverbrook Foundation; Galerie d'art Beaverbrook.

EXPOSÉE : Arthur Jeffress (Pictures) Gallery, Londres, Angleterre, *Cinq peintres britanniques*, 9 juillet au 2 août 1957, nᵒ 9; Galerie d'art Beaverbrook, Fredericton, Canada, *Dessins d'artistes britanniques du XXᵉ siècle à la Galerie d'art Beaverbrook*, 15 janvier au 15 février 1986, (exp. itinérante), nᵒ 31. (Repr. p.19).

DOCUMENTATION : *Beaverbrook Art Gallery: Paintings.* Fredericton, University Press of New Brunswick, 1959, p.55.

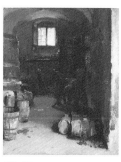

JOHN SINGER SARGENT
(1856-1925)
**Pressing the Grapes:
Florentine Wine Cellar**,
c. / vers 1882

32. JOHN SINGER SARGENT (1856-1925)
Pressing the Grapes: Florentine Wine Cellar, c.1882
oil on canvas, 24 1/8 x 19 5/8 (61.3 x 49.8 cm)
The Beaverbrook Foundation

PROVENANCE: Artist; Arthur Lemon, London; Blanche Lemon, London (widow); Miss E.F. Hawtrey, London (niece); Leicester Galleries, London; The Beaverbrook Foundation.

EXHIBITED: Fine Arts Society, London, July, 1883 (as "Pressing Wine in a Cellar") (possible listing). University of New Brunswick, Bonar Law-Bennett Library, Fredericton, Canada, *Exhibition of the Beaverbrook Collection of Paintings and Prints and some Portraits from the Collection of Sir James Dunn, Bart.*, November 8-20, 1954, #33.

LITERATURE: Stevenson, Robert Alan Mowbray. "J.S. Sargent." *The Art Journal.* March, 1888, vol. 50. p.69. (as "the interior of a cellar with naked figures turning a wine press"). *Beaverbrook Art Gallery: Paintings.* Fredericton: University Press of New Brunswick, 1959, p.58. Mount, Charles Merrill. *John Singer Sargent: A Biography*, 3rd edition. New York: W.W. Norton and Co. Inc., 1960, p.464 (as "Pressing Wine in a Cellar"). Mount, Charles Merrill. "Carolus-Duran and the Development of Sargent." *Art Quarterly.* 1963, vol. 26, no. 4, p.410 fn. (as "a picture of wine pressing in a cellar that is now unknown").

32. JOHN SINGER SARGENT (1856-1925)
Pressing the Grapes: Florentine Wine Cellar (pressurage des raisins : caves à vin de Florence), vers 1882
huile sur toile, 24 1/8 x 19 5/8 (61,3 x 49,8 cm)
The Beaverbrook Foundation

PROVENANCE : L'artiste; Arthur Lemon, Londres; Blanche Lemon, Londres (veuve); Miss E.F. Hawtrey, Londres (nièce); Leicester Galleries, Londres; The Beaverbrook Foundation.

EXPOSÉE : Bibliothèque Bonar Law-Bennett, Université du Nouveau-Brunswick, Fredericton, Canada, *Exposition de toiles et de gravures de la collection Beaverbrook et de certains portraits de la collection de Sir James Dunn, Bart.*, 8 au 20 novembre 1954, nᵒ 33. Fine Arts Society, Londres, juillet 1883 (sous le titre « Pressing Wine in a Cellar »). (Inscription possible).

DOCUMENTATION : Stevenson, Robert Alan Mowbray. « J.S. Sargent ». *The Art Journal,* mars 1888, vol. 50. p.69. (sous le titre « the interior of a cellar with naked figures turning a wine press »). *Beaverbrook Art Gallery: Paintings.* Fredericton, University Press of New Brunswick, 1959, p.58. Mount, Charles Merrill. « John Singer Sargent: a biography », 3ᵉ édition. New York, W.W. Norton and Co. Inc., 1960, p.464 (sous le titre « Pressing Wine in a Cellar »). Mount, Charles Merrill. « Carolus-Duran and the Development of Sargent ». *Art Quarterly.* 1963, vol. 26, nᵒ 4, p.410 fn. (sous le titre « a picture of wine pressing in a cellar that is now unknown »).

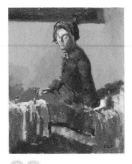

33
WALTER RICHARD
SICKERT (1860-1942)
Bonne Fille, c. / vers 1905-
1906

33. WALTER RICHARD SICKERT (1860-1942)
Bonne Fille, c. 1905-1906
oil on canvas, 18 1/8 x 15 (46 x 38.1 cm)
insc. l.r.: Sickert
The Beaverbrook Foundation

PROVENANCE: Bernard Falk, Hove, Sussex; Christie's London, "Ancient and
Modern Pictures and Water Colour Drawings," November 18, 1955, lot 62; Lord
Beaverbrook (November 18, 1955) 400 guineas (Sparks as agent); The Beaverbrook
Foundation.

EXHIBITED: Dalhousie University Art Gallery, Halifax, Canada, *Walter Richard
Sickert Exhibition*, November-December, 1971. (Unnumbered check-list).

LITERATURE: *Beaverbrook Art Gallery: Paintings*. Fredericton: University Press of
New Brunswick, 1959, p.59 (repr. Pl. 43). Browse, Lillian. *Sickert*. London: Rupert
Hart-Davis, 1960, p.87, #3. Baron, Wendy. *The Camden Town Group*. London:
Scolar Press, 1979, pp.388, 391.

33. WALTER RICHARD SICKERT (1860-1942)
Bonne Fille, vers 1905-1906
huile sur toile, 18 1/8 x 15 (46 x 38,1 cm)
insc. au coin inférieur droit : Sickert
The Beaverbrook Foundation

PROVENANCE : Bernard Falk, Hove, Sussex; Christie's, Londres, « Toiles et aquarelles
d'artistes anciens et modernes », 18 novembre 1955, lot 62; Lord Beaverbrook
(18 novembre 1955), 400 guinées (Sparks à titre d'agent); The Beaverbrook Foundation.

EXPOSÉE : Dalhousie University Art Gallery, Halifax, Canada, *Exposition Walter
Richard Sickert*, novembre et décembre 1971. (Liste de vérification non numérotée).

DOCUMENTATION : *Beaverbrook Art Gallery: Paintings*. Fredericton, University Press
of New Brunswick, 1959, p.59 (repr. Pl. 43). Browse, Lillian. *Sickert*. Londres, Rupert
Hart-Davis, 1960, p.87, nº 3. Baron, Wendy. *The Camden Town Group*. Londres, Scolar
Press, 1979, pp.388, 391.

34
WALTER RICHARD SICKERT
(1860-1942)
The Old Middlesex, c. / vers 1906-07

34. WALTER RICHARD SICKERT (1860-1942)
The Old Middlesex, c.1906-07
oil on canvas, 25 1/4 x 30 3/8 (64.1 x 77.2 cm)
insc. l.r.: Sickert
Gift of the Second Beaverbrook Foundation
The Beaverbrook Art Gallery

PROVENANCE: Leslie G. Wylde; Christie's, London, "Modern Pictures
. . . ," June 17, 1932, lot 119; Therese Lessore (June 17, 1932),
£99.15s.Od; Beaux Arts Gallery (by 1943); Messrs. Hutchinson and Co.
Publishers Ltd., London; Christie's, London, ". . . Sporting Pictures . . . ,"
July 20, 1951, lot 64; Brown and Phillips (July 20, 1951), £260; Leicester
Galleries, London, 1954; Lord Beaverbrook (1954), £525; Second
Beaverbrook Foundation; Beaverbrook Art Gallery.

EXHIBITED: Bernheim-Jeune Gallery, Paris, France, *Exposition Sickert,* January 10-19,
1907, #38 (possible listing as "The Middlesex Music Hall"). Paris, France, *New English
Art Club,* June 30-July 23, 1938, #95 (as "Old Middlesex"). University of New
Brunswick, Bonar Law-Bennett Library, Fredericton, Canada, *Exhibition of the
Beaverbrook Collection of Paintings and Prints and some Portraits from the Collection of
Sir James Dunn, Bart.*, November 8-20, 1954, #34. University of New Brunswick,
Bonar-Law Bennett Library, Fredericton, Canada, *Exhibition of Paintings by Old and
Modern Masters*, October 19-November 4, 1955, #100 (in catalogue addendum).
Dalhousie University Art Gallery, Halifax, Canada, *Walter Richard Sickert Exhibition,*
November-December, 1971. (Unnumbered checklist).

LITERATURE: Browse, Lillian, and R.H. Wilenski. *Sickert*. London: Faber and Faber Ltd.,
1943, p.34 (repr. Pl. 2). *Beaverbrook Art Gallery: Paintings*. Fredericton: University Press
of New Brunswick, 1959, pp.59-60. Browse, Lillian. *Sickert*. London: Rupert-Hart
Davis, 1960, p.86. Baron, Wendy. *Sickert*. London: Phaidon Press, 1973, p.91, 341,
#231 (repr. fig. 160). Baron, Wendy. *The Camden Town Group*. London: Scolar Press,
1979, pp.117, 391.

34. WALTER RICHARD SICKERT (1860-1942)
The Old Middlesex (le vieux Middlesex), vers 1906-1907
huile sur toile, 25 1/4 x 30 3/8 (64,1 x 77,2 cm)
insc. au coin inférieur droit : Sickert
Don de la Second Beaverbrook Foundation
La Galerie d'art Beaverbrook

PROVENANCE : Leslie G. Wylde; Christie's, Londres, « Toiles modernes . . . », 17 juin
1932, lot 119; Thérèse Lessore (17 juin 1932), 99,15 £; Beaux Arts Gallery (vers 1943);
Messrs. Hutchinson and Co. Publishers Ltd., Londres; Christie's, Londres, « . . . Toiles
de sports . . . », 20 juillet 1951, lot 64; Brown and Phillips (20 juillet 1951), 260 £;
Leicester Galleries, Londres, 1954; Lord Beaverbrook (1954), 525 £; Second
Beaverbrook Foundation; Galerie d'art Beaverbrook.

EXPOSÉE : Bernheim-Jeune Gallery, Paris, France, *Exposition Sickert*, 10 au 19 janvier
1907, nº 38 (peut-être inscrite sous le titre « The Middlesex Music Hall »). Paris, France,
New English Art Club, 30 juin au 23 juillet 1938, nº 95 (sous le titre « Old Middlesex »).
Bibliothèque Bonar Law-Bennett, Université du Nouveau-Brunswick, Fredericton,
Canada, *Exposition de toiles et de gravures de la collection Beaverbrook et de certains
portraits de la collection de Sir James Dunn, Bart.*, 8 au 20 novembre 1954, nº 34.
Bibliothèque Bonar-Law-Bennett, Université du Nouveau-Brunswick, Fredericton,
Canada, *Exposition de toiles de maîtres anciens et modernes*, 19 octobre au 4 novembre
1955, nº 100 (addenda au catalogue). Dalhousie University Art Gallery, Halifax,
Canada, *Exposition de Walter Richard Sickert*, novembre et décembre 1971. (Liste
de vérification non numérotée).

DOCUMENTATION : Browse, Lillian, et R.H. Wilenski. *Sickert*. Londres, Faber and
Faber Ltd., 1943, p.34 (repr. Pl. 2). *Beaverbrook Art Gallery: Paintings*. Fredericton,
University Press of New Brunswick, 1959, pp.59-60. Browse, Lillian. *Sickert*. Londres,
Rupert-Hart Davis, 1960, p.86. Baron, Wendy. *Sickert*. Londres, Phaidon Press, 1973,
p.91, 341, nº 231 (repr. fig. 160). Baron, Wendy. *The Camden Town Group*. Londres,
Scolar Press, 1979, pp.117, 391.

35
WALTER RICHARD SICKERT
(1860-1942)
Sunday Afternoon, c. / vers
1912-13

35. WALTER RICHARD SICKERT (1860-1942)
Sunday Afternoon, c.1912-13
oil on canvas, 20 x 12 (50.8 x 30.5 cm)
insc. l.r.: Sickert
The Beaverbrook Foundation

PROVENANCE: Bernard Falk, Hove, Sussex (by 1942); Christie's, London, "Ancient and Modern Pictures and Water Colour Drawings . . . ," November 18, 1955, lot 61; Lord Beaverbrook (November 18, 1955) 800 guineas (Sparks as agent); The Beaverbrook Foundation.

EXHIBITED: The National Gallery, London, England, *Sickert*, August 22-December, 1941, #58. City Art Gallery, Temple Newsam, Leeds, England, *Sickert 1860-1942*, March 28-May 11, 1942, #170. Council for the Encouragement of Music and the Arts, London, England, *Sickert*, 1942, (toured) #18. Hove Museum of Art, Hove England, *Sickert Exhibition*, August 5-September 30, 1950, #27. Southampton Art Gallery, Southampton, England, *The Camden Town Group*, June 16-July 29, 1951, #117. The Scottish Committee of the Arts Council, Edinburgh, Scotland, *An Exhibition of Paintings and Drawings by Walter Sickert*, January, 1953, #49 (repr.). Dalhousie University Art Gallery, Halifax, Canada, *Walter Richard Sickert Exhibition*, November-December, 1971. (Unnumbered checklist). Yale Center for British Art, New Haven, U.S.A., *The Camden Town Group*, April 16-June 29, 1980, #87 (repr., p.71). Royal Academy of Arts, London, England, *Walter Richard Sickert*, November 20, 1992-February 14, 1993. (toured) #74 (p. 221) Van Gogh Museum, Amsterdam, February 26-May 31, 1993.

LITERATURE: Browse, Lillian, and R.H. Wilenski. *Sickert*. London: Faber and Faber Ltd., 1943, p.52 (repr. Pl. 40). Bertram, Anthony. *Sickert*. London and New York: Studio Publications, 1955, p.9 (repr. Pl. 27). *Beaverbrook Art Gallery: Paintings*. Fredericton: University Press of New Brunswick, 1959, p.59 (repr. Pl. 44). Browse, Lillian. *Sickert*. London: Rupert Hart-Davis, 1960, p.87, #4. Baron, Wendy. *Sickert*. London: Phaidon Press, 1973, pp.125-127, 143, 187, 355-356, 362, (repr. Fig. 214) #305. White, Gabriel, and Wendy Baron. *Sickert*. London: Arts Council of Great Britain, 1977-1978, p.44. Baron, Wendy. *The Camden Town Group*. London: Scolar Press, 1979, p.392. Christie, Manson & Woods Ltd. *British and Irish Traditionalist and Modernist Paintings and Water-Colours*. April 1991 (repr. p.79 no. 83).

35. WALTER RICHARD SICKERT (1860-1942)
Sunday Afternoon (dimanche après-midi), vers 1912-1913
huile sur toile, 20 x 12 (50,8 x 30,5 cm)
insc. au coin inférieur droit : Sickert
The Beaverbrook Foundation

PROVENANCE : Bernard Falk, Hove, Sussex (vers 1942); Christie's, Londres, « Toiles et aquarelles d'artistes anciens et modernes . . . », 18 novembre 1955, lot 61; Lord Beaverbrook (18 novembre 1955), 800 guinées (Sparks à titre d'agent); The Beaverbrook Foundation.

EXPOSÉE : The National Gallery, Londres, Angleterre, *Sickert*, 22 août à décembre 1941, n° 58. City Art Gallery, Temple Newsam, Leeds, Angleterre, *Sickert 1860-1942*, 28 mars au 11 mai 1942, n° 170. Council for the Encouragement of Music and the Arts, Londres, Angleterre, *Sickert*, 1942, (exp. itinérante) n° 18. Hove Museum of Art, Hove,

Angleterre, *Exposition Sickert*, 5 août au 30 septembre 1950, n° 27. Southampton Art Gallery, Southampton, Angleterre, *Le groupe de Camden Town*, 16 juin au 29 juillet 1951, n° 117. The Scottish Committee of the Arts Council, Edinburgh, Écosse, *Une exposition de toiles et de dessins de Walter Sickert*, janvier 1953, n° 49 (repr.). Dalhousie University Art Gallery, Halifax, Canada, *Exposition Walter Richard Sickert*, novembre et décembre 1971. (Liste de vérification non numérotée). Yale Center for British Art, New Haven, États-Unis, *Le groupe de Camden Town*, 16 avril au 29 juin 1980, n° 87 (repr., p.71). Royal Academy of Arts, Londres, Angleterre. *Walter Richard Sickert*, 20 novembre 1992 au 14 février 1993. (exp. itinérante) n° 74 (p.221) Van Gogh Museum, Amsterdam, 26 février au 31 mai 1993.

DOCUMENTATION : Browse, Lillian, and R.H. Wilenski. *Sickert*. Londres, Faber and Faber Ltd., 1943, p.52 (repr. Pl. 40). Bertram, Anthony. *Sickert*. Londres et New York, Studio Publications, 1955, p.9 (repr. Pl. 27). *Beaverbrook Art Gallery: Paintings*. Fredericton, University Press of New Brunswick, 1959, p.59 (repr. Pl. 44). Browse, Lillian. *Sickert*. Londres, Rupert Hart-Davis, 1960, p.87, n° 4. Baron, Wendy. *Sickert*. Londres, Phaidon Press, 1973, pp.125-127, 143, 187, 355-356, 362, (repr. Fig. 214) n° 305. White, Gabriel et Wendy Baron. *Sickert*. Londres, Arts Council of Great Britain, 1977-1978, p.44. Baron, Wendy. *The Camden Town Group*. Londres, Scolar Press, 1979, p.392. Christie, Manson & Woods Ltd. *British and Irish Traditionalist and Modernist Paintings and Water-Colours*. avril 1991 (repr. p.79 n° 83).

36
WALTER RICHARD
SICKERT (1860-1942)
Viscount Castlerosse,
1935

36. WALTER RICHARD SICKERT (1860-1942)
Viscount Castlerosse, 1935
oil on canvas, 83 x 27 5/8 (210.8 x 70.2 cm)
insc. l.r.: Sickert/St. Peters in Thanet
The Beaverbrook Canadian Foundation

PROVENANCE: Artist; Sir James Dunn (1935), £250; Lady Dunn (1956); The Beaverbrook Canadian Foundation.

EXHIBITED: Royal Academy of Arts, London, England, *167th Annual Exhibition*, May 6-August 10, 1935, #447. University of New Brunswick, Bonar Law-Bennett Library, Fredericton, Canada, *Exhibition of the Beaverbrook Collection of Paintings and Prints and some Portraits from the Collection of Sir James Dunn, Bart.*, November 8-20, 1954, #53 (as "Lord Castlerosse"). Dalhousie University Art Gallery, Halifax, Canada, *Walter Richard Sickert Exhibition*, November-December 1971 (Unnumbered checklist), (as "Lord Castlerosse"). Beaverbrook Art Gallery, Fredericton, Canada, *From Sickert to Dali: International Portraits*, Summer, 1976, #24 (repr. Pl. 29, p.20). Arts Council of Great Britain, London, England, *Late Sickert Paintings 1927 to 1942,* November 18, 1981-January 31, 1982, (toured) #21 (repr. p.36 colour). Royal Academy of Arts, London, England, *Walter Richard Sickert*, November 20, 1992-February 14, 1993, (toured) #20 p.322. Van Gogh Museum, Amsterdam, February 26-May 31, 1993.

LITERATURE: *Royal Academy Illustrated*. London: Walter Judd Ltd., 1935 (repr. Pl. 103). Furst, Herbert. "The Royal Academy." *Apollo*. June 1935, vol. 21, no. 126, p.351 (repr. p.352). Emmons, Robert. *The Life and Opinions of Walter Richard Sickert*. London: Faber & Faber Ltd., 1942, p.278. Browse, Lillian and R.H. Wilenski. *Sickert*. London: Faber and Faber Ltd., 1943,

p.17. Mosley, Leonard. *Castlerosse.* London: Arthur Barker Ltd., 1956, pp.124-125. *Beaverbrook Art Gallery: Paintings.* Fredericton: University Press of New Brunswick, 1959, p.60. Wardell, Michael. "The Beaverbrook Art Gallery." *The Atlantic Advocate,* September 1959, vol. 50, no. 1, p.60. Phillips, Fred H. "The Beaverbrook Art Gallery in Fredericton." *Canadian Geographical Journal.* November, 1959, vol. 59, no. 5, p.173 (as "Lord Castlerosse"). Browse, Lillian. *Sickert.* London: Rupert Hart-Davis, 1960, p.87, #7. Rothenstein, John. "The Beaverbrook Gallery." *The Connoisseur.* April, 1960, vol. CXLV, no. 585, p.178 (repr. Pl. 6, as "Lord Castlerosse"). Lord Beaverbrook. *Courage: The Story of Sir James Dunn.* Fredericton: Brunswick Press, 1961, p.239, 241, 250-251. Baron, Wendy. *Sickert.* London: Phaidon Press, 1973, p.173, 381, #407 (repr. Fig. 285). *Sickert.* London: The Fine Art Society Ltd., 1973, (unnumbered page opp. Pl. 54). Sutton, Denys. *Walter Sickert: a biography.* London: Michael Joseph, 1976, pp.237-238. White, Gabriel, and Wendy Baron. *Sickert.* London: Arts Council of Great Britain 1977-1978, p.33 (repr. p.35). *Beaverbrook Art Gallery Quarterly.* January, 1982, no. 28, 1 volume (unpaged). "Portraits at the Royal Academy" *The Tailor and Cutter,* May 10, 1935, no. 3577, Volume LXX, p.493. Spalding, Frances. *British Art Since 1900.* London: Thames and Hudson Ltd., 1986, p.89 (repr. Pl. 74).

36. WALTER RICHARD SICKERT (1860-1942)
Viscount Castlerosse (Vicomte Castlerosse), 1935
huile sur toile, 83 x 27 5/8 (210,8 x 70,2 cm)
insc.au coin inférieur droit: Sickert/St. Peters in Thanet
The Beaverbrook Canadian Foundation

PROVENANCE : L'artiste; Sir James Dunn (1935), 250 £; Lady Dunn (1956); The Beaverbrook Canadian Foundation.

EXPOSÉE : Royal Academy of Arts, Londres, Angleterre, *167ᵉ Exposition annuelle,* 6 mai au 10 août 1935, nº 447. Bibliothèque Bonar Law-Bennett, Université du Nouveau-Brunswick, Fredericton, Canada, *Exposition de toiles et de gravures de la collection Beaverbrook et de certains portraits de la collection de Sir James Dunn, Bart.,* 8 au 20 novembre 1954, nº 53 (sous le titre « Lord Castlerosse »). Dalhousie University Art Gallery, Halifax, Canada, *Exposition Walter Richard Sickert,* novembre et décembre 1971 (liste de vérification non numérotée), (sous le titre « Lord Castlerosse »). Galerie d'art Beaverbrook, Fredericton, Canada, *De Sickert à Dali : portraits internationaux,* été 1976, nº 24 (repr. Pl. 29, p.20). Arts Council of Great Britain, Londres, Angleterre, *Toiles de la dernière période de Sickert, de 1927 à 1942,* 18 novembre 1981 au 31 janvier 1982, (exp. itinérante) nº 21 (repr. p.36 en couleur). Royal Academy of Arts, Londres, Angleterre, *Walter Richard Sickert,* 20 novembre 1992 au 14 février 1993, (exp. itinérante) nº 20, p.322. Van Gogh Museum, Amsterdam, 26 février au 31 mai 1993.

DOCUMENTATION : *Royal Academy Illustrated,* Londres, Walter Judd Ltd., 1935 (repr. p.103). Furst, Herbert, « The Royal Academy ». *Apollo,* juin 1935, vol. 21, nº 126, p.351 (repr. p.352). Emmons, Robert, *The Life and Opinions of Walter Richard Sickert,* Londres, Faber & Faber Ltd., 1942, p.278. Browse, Lillian et R.H. Wilenski, *Sickert,* Londres, Faber and Faber Ltd., 1943, p.17. Mosley, Leonard, *Castlerosse,* Londres, Arthur Barker Ltd., 1956, pp.124-125. *Beaverbrook Art Gallery: Paintings,* Fredericton, University Press of New Brunswick, 1959, p.60. Wardell, Michael, "The Beaverbrook Art Gallery." *The Atlantic Advocate,* septembre, 1959, vol. 50, nº 1, p.60. Phillips, Fred H., « The Beaverbrook Art Gallery in Fredericton », *Canadian Geographical Journal,* novembre 1959, vol. 59, nº 5, p.173 (sous le titre « Lord Castlerosse »). Browse, Lillian, *Sickert,* Londres, Rupert Hart-Davis, 1960, p.87, nº 7. Rothenstein, John, «

The Beaverbrook Gallery », *The Connoisseur,* avril 1960, vol. CXLV, nº 585, p.178 (repr. Pl. 6, sous le titre « Lord Castlerosse »). Lord Beaverbrook, *Courage: The Story of Sir James Dunn,* Fredericton, Brunswick Press, 1961, p.239, 241, 250-251. Baron, Wendy, *Sickert,* Londres, Phaidon Press, 1973, p.173, 381, nº 407 (repr. Fig. 285). *Sickert,* Londres, The Fine Art Society Ltd., 1973, (page non numérotée en regard de la Pl. 54). Sutton, Denys, *Walter Sickert: a biography,* Londres, Michael Joseph, 1976, pp.237-238. White, Gabriel et Wendy Baron, *Sickert,* Londres, Arts Council of Great Britain 1977-1978, p.33 (repr.35). *Beaverbrook Art Gallery Quarterly,* janvier 1982, nº 28, 1 volume (non paginé). « Portraits at the Royal Academy », *The Tailor and Cutter,* 10 mai 1935, nº 3577, volume LXX, p.493. Spalding, Frances, *British Art Since 1900,* Londres, Thames and Hudson Ltd., 1986, p.89 (repr. Pl. 74).

37. WALTER RICHARD SICKERT (1860-1942)
H. M. King Edward VIII, 1936
oil on canvas, 72 1/4 x 36 1/4 (183.5 x 92 cm)
insc. l.r.: Sickert
The Beaverbrook Canadian Foundation

PROVENANCE: Artist; Leicester Galleries, London (1936); Sir James Dunn (1936); Lady Dunn (1956); The Beaverbrook Canadian Foundation.

EXHIBITED: Leicester Galleries, London, England, *An Exhibition of Paintings, Drawings, Sculpture, and Prints by Modern Artists,* Summer, 1936, #129 (as "His Majesty The King"). University of New Brunswick, Bonar Law-Bennett Library, Fredericton, Canada, *Exhibition of the Beaverbrook Collection of Paintings and Prints and some Portraits from the Collection of Sir James Dunn, Bart.,* November 8-20, 1954, #52. Dalhousie University Art Gallery, Halifax, Canada, *Walter Sickert Exhibition,* November-December, 1971. (Unnumbered check-list). Beaverbrook Art Gallery, Fredericton, Canada, *From Sickert to Dali: International Portraits,* Summer 1976, #27 (repr. p.22). Arts Council of Great Britain, London, England, *Late Sickert Paintings 1927 to 1942,* November 18, 1981-January 31, 1982, (toured) #29. (repr. p.65). Royal Academy of Arts, London, England, *Walter Richard Sickert,* November 20, 1992-February 14, 1993. (toured) #125 p.332. Van Gogh Museum, Amsterdam, *Walter Richard Sickert,* February 26-May 31, 1993.

LITERATURE: *Beaverbrook Art Gallery: Paintings.* Fredericton: University Press of New Brunswick, 1959, p.60. Wardell, Michael. "The Beaverbrook Art Gallery." *The Atlantic Advocate,* September, 1959, vol. 50, no. 1, pp.60-61. Phillips, Fred H. The Beaverbrook Art Gallery in Fredericton." *Canadian Geographical Journal,* November, 1959, vol. 59, no. 5, p.173 (repr. p.170 as "The Duke of Windsor as Edward VIII"). Browse, Lillian. *Sickert.* London: Rupert Hart-Davis, 1960, p.87 (as "The Prince of Wales"). Rothenstein, John. "The Beaverbrook Art Gallery." *The Connoisseur,* April, 1960, vol. CXLV, no 585, p.178. Lord Beaverbrook, *Courage: The Story of Sir James Dunn.* Fredericton: Brunswick Press, 1961, p.250. *The Atlantic Advocate.* September, 1966, vol. 57, no. 1 (repr. cover colour). *The Sunday Telegraph.* "Once Prince of Wales," March 26, 1967. Coke, Van Deren. *The Painter and the Photograph: from Delacroix to Warhol.* Albuquerque: University of New Mexico Press, 1972, p.99 (as "Portrait of Edward VIII"). Baron Wendy. *Sickert.* London: Phaidon Press, 1973, p.173, 382, #409 (repr. fig. 287). Sutton Denys. *Walter Sickert: a biography.* London: Michael Joseph, 1976, p.243. Ormond, Richard. *The Face of Monarchy: British Royalty Portrayed.* London: Phaidon Press, 1977, p.40 (repr. Pl. 155 colour as "Edward

VIII"). White, Gabriel and Wendy Baron. *Sickert*. London: Arts Council of Great Britain, 1977-1978, p.33. *Beaverbrook Art Gallery Quarterly*, January, 1982, no. 28, 1 volume (unpaged). Spalding, Frances. *British Art Since 1900*. London: Thames and Hudson Ltd., 1986, p.88. Feaver, William. "The British Accent in 20th Century Art." *Art News*, vol. 86, No. 4 (April 1987), p.117. Allen, Brian, et al. *The British Portrait 1660-1960*. Woodbridge, Suffolk: Antique Collector's Club, 1991, p.414. *The Sunday Telegraph*, January 3, 1993. Sylvester, David. *Recent Paintings of Richard Hamilton*. London: Anthony d'Offay Gallery.

37. WALTER RICHARD SICKERT (1860-1942)
H. M. King Edward VIII (Sa Majesté le Roi Edward VIII), 1936
huile sur toile, 72 1/4 x 36 1/4 (183,5 x 92 cm)
insc. au coin inférieur droit : Sickert
The Beaverbrook Canadian Foundation

PROVENANCE : L'artiste; Leicester Galleries, Londres (1936); Sir James Dunn (1936); Lady Dunn (1956); The Beaverbrook Canadian Foundation.

EXPOSÉE : Leicester Galleries, Londres, Angleterre, *Une exposition de toiles, de dessins, de sculptures et de gravures d'artistes modernes*, été 1936, n° 129 (sous le titre « His Majesty The King »). Bibliothèque Bonar Law-Bennett, Université du Nouveau-Brunswick, Fredericton, Canada, *Exposition de toiles et de gravures de la collection Beaverbrook et de certains portraits de la collection de Sir James Dunn, Bart.*, 8 au 20 novembre 1954, n° 52. Dalhousie University Art Gallery, Halifax, Canada, *Exposition Walter Sickert*, novembre et décembre 1971. (Liste de vérification non numérotée). Galerie d'art Beaverbrook, Fredericton, Canada, *De Sickert à Dali : portraits internationaux*, été 1976, n° 27 (repr. p.22). Arts Council of Great Britain, Londres, Angleterre, *Toiles de la dernière période de Sickert, de 1927 à 1942*, 18 novembre 1981 au 31 janvier 1982, (exp. itinérante) n° 29. (repr. p.65). Royal Academy of Arts, Londres, Angleterre, *Walter Richard Sickert*, 20 novembre 1992 au 14 février 1993. (exp. itinérante) n° 125 p.332. Van Gogh Museum, Amsterdam, *Walter Richard Sickert*, 26 février au 31 mai 1993.

DOCUMENTATION : *Beaverbrook Art Gallery: Paintings*. Fredericton, University Press of New Brunswick, 1959, p.60. Wardell, Michael. « The Beaverbrook Art Gallery ». *The Atlantic Advocate*, septembre 1959, vol. 50, n° 1, pp.60-61. Phillips, Fred H. « The Beaverbrook Art Gallery in Fredericton ». *Canadian Geographical Journal*, novembre 1959, vol. 59, n° 5, p.173 (repr. p.170 sous le titre « The Duke of Windsor as Edward VIII »). Browse, Lillian. *Sickert*. Londres, Rupert Hart-Davis, 1960, p.87 (sous le titre « The Prince of Wales »). Rothenstein, John. « The Beaverbrook Art Gallery ». *The Connoisseur*, avril 1960, vol. CXLV, no 585, p.178. Lord Beaverbrook. *Courage: The Story of Sir James Dunn*. Fredericton, Brunswick Press, 1961, p.250. *The Atlantic Advocate*, septembre 1966, vol. 57, n° 1 (repr. en couleur sur la couverture). *The Sunday Telegraph*. « Once Prince of Wales », 26 mars 1967. Coke, Van Deren. *The Painter and the Photograph: from Delacroix to Warhol*. Albuquerque, University of New Mexico Press, 1972, p.99 (sous le titre « Portrait of Edward VIII »). Baron Wendy. *Sickert*. Londres, Phaidon Press, 1973, p.173, 382, n° 409 (repr. fig. 287). Sutton Denys. *Walter Sickert: a biography*. Londres, Michael Joseph, 1976, p.243. Ormond, Richard. *The Face of Monarchy: British Royalty Portrayed*. Londres, Phaidon Press, 1977, p.40 (repr. Pl. 155 en couleur sous le titre «Edward VIII»). White, Gabriel and Wendy Baron. *Sickert*. Londres, Arts Council of Great Britain, 1977-1978, p.33. *The Beaverbrook Art Gallery Quarterly*, janvier 1982, n° 28, 1 volume (non paginé). Spalding, Frances. *British Art*

Since 1900. Londres, Thames and Hudson Ltd., 1986, p.88. Feaver, William. « The British Accent in 20th Century Art ». *Art News*, vol. 86, n° 4 (avril 1987), p.117. Allen, Brian, et al. *The British Portrait 1660-1960*. Woodbridge, Suffolk, Antique Collector's Club, 1991, p.414. *The Sunday Telegraph*, 3 janvier 1993. Sylvester, David. *Recent Paintings of Richard Hamilton*. Londres, Anthony d'Offay Gallery.

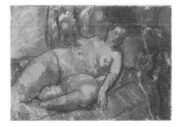

38
MATTHEW ARNOLD BRACY SMITH
(1879-1959)
Reclining Female Nude #1, c. 1925

38. MATTHEW ARNOLD BRACY SMITH (1879-1959)
Reclining Female Nude #1, c. 1925
oil on canvas, 19 7/8 x 28 3/4 (50.5 x 73.1 cm)
The Beaverbrook Foundation

PROVENANCE: Commander Lowis; Miss Fiona Smith; Howard Bliss, London (by 1948); Redfern Gallery, London; Lord Beaverbrook (July 6, 1954), £525 (Le Roux Smith Le Roux as agent); The Beaverbrook Foundation.

EXHIBITED: The British Council, London, England, *Contemporary British Art*, 1948-1949 (toured), #41. University of New Brunswick, Bonar Law-Bennett Library, Fredericton, Canada, *Exhibition of Paintings by Old and Modern Masters*, October 19-November 4, 1955, #67 (as "Reclining Nude, No. 1"). The Leicester Galleries, London, England, *From Gainsborough to Hitchens: Selection of Paintings & Drawings from the Howard Bliss Collection*, January, 1950, #96 (as "Reclining Nude, No. 1 (1925)").

LITERATURE: *Beaverbrook Art Gallery: Paintings*. Fredericton: University Press of New Brunswick, 1959, p.60. Connolly, Cyril. "Matthew Smith: Job and Prospero." *The Sunday Times*. London, 1962. Keene, Alice. "Extract from a biographical study, 1983." *Matthew Smith*. London: Barbican Art Gallery, 1983. pp.19-26. *Beaverbrook Art Gallery Quarterly*. September, 1986, no. 35, 1 volume (unpaged).

38. MATTHEW ARNOLD BRACY SMITH (1879-1959)
Reclining Female Nude #1 (femme nue couchée n° 1), vers 1925
huile sur toile, 19 7/8 x 28 3/4 (50,5 x 73,1 cm)
The Beaverbrook Foundation

PROVENANCE : Commander Lowis; Mⁱˡᵉ Fiona Smith; Howard Bliss, Londres (vers 1948); Redfern Gallery, Londres; Lord Beaverbrook (6 juillet 1954), 525 £, (Le Roux Smith Le Roux à titre d'agent); The Beaverbrook Foundation.

EXPOSÉE : The British Council, Londres, Angleterre, *L'art britannique contemporain*, 1948-1949 (exp. itinérante), n° 41. Bibliothèque Bonar Law-Bennett, Université du Nouveau-Brunswick, Fredericton, Canada, *Exposition de toiles de maîtres anciens et modernes*, 19 octobre au 4 novembre 1955, n° 67 (sous le titre « Reclining Nude, No. 1 »). The Leicester Galleries, Londres, Angleterre, *De Gainsborough à Hitchens : choix de toiles et de dessins tirés de la collection de Howard Bliss*, janvier 1950, n° 96 (sous le titre « Reclining Nude, No. 1 (1925) »).

195

DOCUMENTATION : *Beaverbrook Art Gallery: Paintings*. Fredericton, University Press of New Brunswick, 1959, p.60. Connolly, Cyril. « Matthew Smith: Job and Prospero ». *The Sunday Times*, Londres, 1962. Keene, Alice. « Extract from a biographical study, 1983 ». *Matthew Smith*. Londres, Barbican Art Gallery, 1983. pp.19-26. *Beaverbrook Art Gallery Quarterly*, septembre 1986, n° 35, 1 volume (non paginé).

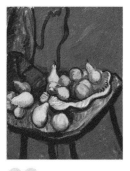

39
MATTHEW ARNOLD
BRACY SMITH (1879-1959)
**Pears with Red Back-
ground**, 1947

39. MATTHEW ARNOLD BRACY SMITH (1879-1959)
Pears with Red Background, 1947
oil on canvas, 36 x 28 1/8 (91.5 x 71.5 cm)
The Beaverbrook Foundation

PROVENANCE: Artist; Arthur Tooth and Sons, Ltd., London; Lord Beaverbrook (July 7, 1954), £550 (Le Roux Smith Le Roux as agent); The Beaverbrook Foundation.

EXHIBITED: Arthur Tooth and Sons Ltd., London, England *Paintings of Various Periods by Matthew Smith*, June 20-July 21, 1951, #8 (repr. no. 8). University of New Brunswick, Bonar Law-Bennett Library, Fredericton, Canada, *Exhibition of the Beaverbrook Collection of Paintings and Prints and some Portraits from the Collection of Sir James Dunn, Bart.*, November 8-20, 1954, #35 (as "Pears with a Red Background"). University of New Brunswick, Bonar Law-Bennett Library, Fredericton, Canada, *Exhibition of Paintings by Old and Modern Masters*, October 19-November 4, 1955, #101 (catalogue addendum) (as "Pears with a Red Background").

LITERATURE: "From Lord Beaverbrook's Art Collection." *Saturday Night*. January 15, 1955 (repr. p.5 as "Pears on a Red Background"). Trueman, Stuart. "An Enduring Gift to New Brunswick: The Lord Beaverbrook Art Gallery." *Canadian Art*. November, 1958, vol. 15, no. 4 (repr. p.279 as "Pears on a Red Background"). *Beaverbrook Art Gallery: Painting*s. Fredericton: University Press of New Brunswick, 1959, p.61 (as "Pears against a Red Background") (repr. Pl. 32 colour). Wardell, Michael. "The Beaverbrook Art Gallery." *The Atlantic Advocate*. September, 1959, vol. 50, no. 1, p.61 (as "Pears against a Red Background") (repr. p.58 colour). Tweedie, R.A., et al. *Arts in New Brunswick*. Fredericton: Brunswick Press, 1967 (repr. p.184 colour, as "Pears against a Red Background"). *Beaverbrook Art Gallery Quarterly*. September, 1986, no. 35, 1 volume (unpaged).

39. MATTHEW ARNOLD BRACY SMITH (1879-1959)
Pears with Red Background (poires sur fond rouge), 1947
huile sur toile, 36 x 28 1/8 (91,5 x 71,5 cm)
The Beaverbrook Foundation

PROVENANCE : L'artiste; Arthur Tooth and Sons, Ltd., Londres; Lord Beaverbrook (7 juillet 1954), 550 £, (Le Roux Smith Le Roux à titre d'agent); The Beaverbrook Foundation.

EXPOSÉE : Arthur Tooth and Sons Ltd., Londres, Angleterre, *Toiles de diverses périodes de Matthew Smith*, 20 juin au 21 juillet 1951, n° 8 (repr. n° 8). Bibliothèque Bonar Law-Bennett, Université du Nouveau-Brunswick, Fredericton, Canada, *Exposition de toiles et de gravures de la collection Beaverbrook et de certains portraits de la collection de Sir James Dunn, Bart.*, 8 au 20 novembre 1954, n° 35 (sous le titre « Pears with a Red

Background »). Bibliothèque Bonar Law-Bennett, Université du Nouveau-Brunswick, Fredericton, Canada, *Exposition de toiles de maîtres anciens et modernes*, 19 octobre au 4 novembre 1955, n° 101 (addenda au catalogue) (sous le titre « Pears with a Red Background »).

DOCUMENTATION : «From Lord Beaverbrook's Art Collection». *Saturday Night*, 15 janvier 1955 (repr. p.5 sous le titre «Pears on a Red Background»). Trueman, Stuart. « An Enduring Gift to New Brunswick: The Lord Beaverbrook Art Gallery ». *Canadian Art*, novembre 1958, vol. 15, n° 4 (repr. p.279 sous le titre « Pears on a Red Background »). *Beaverbrook Art Gallery: Paintings*. Fredericton, University Press of New Brunswick, 1959, p.61 (sous le titre « Pears against a Red Background ») (repr. Pl. 32, en couleur). Wardell, Michael. « The Beaverbrook Art Gallery ». *The Atlantic Advocate*, septembre 1959, vol. 50, n° 1, p.61 (sous le titre « Pears against a Red Background ») (repr. p.58, en couleur). Tweedie, R.A. et al. *Arts in New Brunswick*, Fredericton, Brunswick Press, 1967 (repr. p.184, en couleur, sous le titre « Pears against a Red Background »). *Beaverbrook Art Gallery Quarterly*, septembre 1986, n° 35, 1 volume (non paginé).

40
STANLEY SPENCER
(1891-1959)
**The Garden, Port
Glasgow**, 1944

40. STANLEY SPENCER (1891-1959)
The Garden, Port Glasgow, 1944
oil on canvas, 30 x 20 (76.2 x 50.8 cm)
The Beaverbrook Foundation

PROVENANCE: Artist; Arthur Tooth and Sons Ltd., London; Major J.R. Abbey (January 23, 1945) £180; Arthur Tooth and Sons Ltd., London; Mrs. H. Neame (May 3, 1950) £300; Arthur Tooth and Sons Ltd., London; The Beaverbrook Foundation (April 11, 1962) £1000.

EXHIBITED: Arthur Tooth and Sons Ltd., London, England, *Stanley Spencer C.B.E., R.A.: An Exhibition of Recent Landscapes, Portraits and Flower Paintings*, May 2-June 3, 1950, #12 (as "Garden Scene, Port Glasgow").

LITERATURE: Bell, Keith. *Stanley Spencer: A Complete Catalogue of the Paintings*. London: Phaidon, 1992, cat. No. 318, p.474 (repr. Pl. 305).

40. STANLEY SPENCER (1891-1959)
The Garden, Port Glasgow (le jardin, Port Glasgow), 1944
huile sur toile, 30 x 20 (76,2 x 50,8 cm)
The Beaverbrook Foundation

PROVENANCE : L'artiste; Arthur Tooth and Sons Ltd., Londres; Major J.R. Abbey (23 janvier 1945) 180 £; Arthur Tooth and Sons Ltd., Londres; Mme H. Neame (3 mai 1950) 300 £; Arthur Tooth and Sons Ltd., Londres; The Beaverbrook Foundation (11 avril 1962), 1000 £.

EXPOSÉE : Arthur Tooth and Sons Ltd., Londres, Angleterre, *Stanley Spencer C.B.E., R.A. : Une exposition de toiles récentes de paysages, de portraits et de fleurs*, 2 mai au 3 juin 1950, n° 12 (sous le titre « Garden Scene, Port Glasgow »).

DOCUMENTATION : Bell, Keith, *Stanley Spencer : Un catalogue complet des œuvres*, Londres : Phaidon, 1992, cat. n°. 318, p.474 (repr. Pl. 305).

STANLEY SPENCER (1891-1959)
Kitchen Scene, Cana: Servant Brings News of Miracle, c. 1952

41. STANLEY SPENCER (1891-1959)
Kitchen Scene, Cana: Servant Brings News of Miracle, c. 1952
pencil on paper, 19 7/8 x 29 5/8 (50.5 x 75.2 cm)
Part gift of Mr. Tom LaPierre, part purchase with funds from
 Mr. & Mrs. H. Harrison McCain
The Beaverbrook Art Gallery

PROVENANCE: Tom LaPierre, Mississauga, Ontario; Beaverbrook
 Art Gallery.

LITERATURE: The Beaverbrook Art Gallery Quarterly. September,
 1987, no. 37, 1 volume (unpaged). "Principal Acquisitions of
 Canadian Museums and Galleries," *RACAR.* XV:2 (1988), p.188.

41. STANLEY SPENCER (1891-1959)
Kitchen Scene, Cana: Servant Brings News of Miracle (scène dans la cuisine, à Cana :
 servante annonçant la nouvelle du miracle), vers 1952
crayon sur papier, 19 7/8 x 29 5/8 (50,5 x 75,2 cm)
Don en partie de M. Tom LaPierre, achat en partie avec des fonds provenant de
 M. et Mme Harrison McCain
La Galerie d'art Beaverbrook

PROVENANCE : Tom LaPierre, Mississauga, Ontario; Galerie d'art Beaverbrook.

DOCUMENTATION : *The Beaverbrook Art Gallery Quarterly,* septembre 1987, nº 37,
 1 volume (non paginé). « Principal Acquisitions of Canadian Museums and Galleries »,
 RACAR. XV: 2 (1988), p.188.

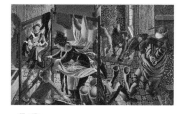

STANLEY SPENCER (1891-1959)
**The Marriage at Cana: A Servant in
the Kitchen Announcing the Miracle**,
1952-53

42. STANLEY SPENCER (1891-1959)
*The Marriage at Cana: A Servant in the Kitchen Announcing the
 Miracle*, 1952-53
oil on canvas, 36 1/8 x 60 1/8 (91.8 x 152.7 cm)
Gift of the Second Beaverbrook Foundation
The Beaverbrook Art Gallery

PROVENANCE: Artist; Arthur Tooth & Sons Ltd., London; Lord
 Beaverbrook (July 7, 1954), £600 (Le Roux Smith Le Roux as agent);
 Second Beaverbrook Foundation; Beaverbrook Art Gallery.

EXHIBITED: Royal Academy of Arts, London, England, *185th
Annual Exhibition*, May 2-August 16, 1953, #145. University of
 New Brunswick, Bonar Law-Bennett Library, Fredericton, Canada,
*Exhibition of the Beaverbrook Collection of Paintings and Prints and some Portraits from
the Collection of Sir James Dunn, Bart.*, November 8-20, 1954,
 #38 (as "The Marriage at Cana"). The National Gallery of Canada, Ottawa, Canada,
Exploring the Collections: Sir Stanley Spencer 1891-1959, February 3-April 4, 1976.
 #9 (as "The Marriage at Cana"). Royal Academy of Arts, London, England, *Stanley
Spencer RA*, September 20-December 14, 1980, #260 (repr. p. 215). Barbican Art
 Gallery, London, England. *Stanley Spencer: The Religion of Love*. January 24-April 1,
 1991. (toured). Art Gallery and Museum, Glasgow, Scotland, April 19-June 16, 1991.
 Laing Art Gallery, Newcastle Upon Tyne, England, June 27-September 4, 1991.

LITERATURE: *Beaverbrook Art Gallery: Paintings*. Fredericton, University Press of New
 Brunswick, 1959, p.61 (repr. Pl. 49 colour as "The Marriage at Cana"). Wardell,
 Michael. "The Beaverbrook Art Gallery." *The Atlantic Advocate*, September, 1959,
 vol. 50, no. 1 (repr. p.60 colour as "The Marriage at Cana"). Collins, Maurice. *Stanley
 Spencer: a biography*. London: Harvill Press, 1962, pp.143, 218-219, 247 (as "The
 Marriage at Cana"). Rothenstein, Elizabeth. *Stanley Spencer*. British Painters Series.
 London: Beaverbrook Newspapers Ltd., 1962, p.4 (as "The Marriage at Cana") (repr.
 Pl. 14 colour as "The Wedding at Cana"). Halliday, F.E. *An Illustrated Cultural History
 of England*. London: Thames and Hudson Ltd., 1967 (repr. Pl. 286-287 as "The
 Wedding at Cana"). Collins, Louise. *A Private View of Stanley Spencer*. London: William
 Heineman, 1972, pp.52, 148, 159 (reference to the series "The Marriage at Cana").
 Beaverbrook Art Gallery Quarterly. September, 1987, no. 37, 1 Volume (unpaged).
 Beaverbrook Art Gallery Tableau. Winter, 1991, no. 1, vol. 4, p.7 (repr. Pl. 7). Bell,
 Keith. *Stanley Spencer: A Complete Catalogue of the Paintings*. London: Phaidon, 1992,
 cat. No. 382, p.498 (repr. Pl. 216 & 217).

42. STANLEY SPENCER (1891-1959)
The Marriage at Cana: A Servant in the Kitchen Announcing the Miracle (le mariage à Cana :
 une servante dans la cuisine annonçant le miracle), 1952-1953
huile sur toile, 36 1/8 x 60 1/8 (91,8 x 152,7 cm)
Don de la Second Beaverbrook Foundation
La Galerie d'art Beaverbrook

PROVENANCE : L'artiste; Arthur Tooth & Sons Ltd., Londres; Lord Beaverbrook
 (7 juillet 1954), 600 £, (Le Roux Smith Le Roux à titre d'agent); Second Beaverbrook
 Foundation; Galerie d'art Beaverbrook.

EXPOSÉE : Royal Academy of Arts, Londres, Angleterre, *185ᵉ exposition annuelle*,
 2 mai au 16 août 1953, nº 145. Bibliothèque Bonar Law-Bennett, Université du
 Nouveau-Brunswick, Fredericton, Canada, *Exposition de toiles et de gravures de la
 collection Beaverbrook et de certains portraits de la collection de Sir James Dunn, Bart.*,
 8 au 20 novembre 1954, nº 38 (sous le titre « The Marriage at Cana »). Le Musée des
 beaux-arts du Canada, Ottawa, Canada, *Explorer les collections : Sir Stanley Spencer
 1891-1959*, 3 février au 4 avril 1976. nº 9 (sous le titre « The Marriage at Cana »).
 Royal Academy of Arts, Londres, Angleterre, *Stanley Spencer RA*, 20 septembre au
 14 décembre 1980, nº 260 (repr. p.215). Barbican Art Gallery, Londres, Angleterre.
 Stanley Spencer : la religion de l'amour, 24 janvier au 1ᵉʳ avril 1991 (exp. itinérante).
 Art Gallery and Museum, Glasgow, Écosse, 19 avril au 16 juin 1991. Laing Art Gallery,
 Newcastle Upon Tyne, Angleterre, 27 juin au 4 septembre 1991.

DOCUMENTATION : *Beaverbrook Art Gallery: Paintings*. Fredericton, University Press
 of New Brunswick, 1959, p.61 (repr. Pl. 49, en couleur, sous le titre « The Marriage
 at Cana »). Wardell, Michael. « The Beaverbrook Art Gallery », *The Atlantic Advocate*,
 septembre 1959, vol. 50, nº 1 (repr. p.60, en couleur, sous le titre « The Marriage at
 Cana »). Collins, Maurice. *Stanley Spencer: a biography*. Londres, Harvill Press, 1962,
 pp.143, 218-219, 247 (sous le titre « The Marriage at Cana »). Rothenstein, Elizabeth.
 Stanley Spencer. British Painters Series. Londres, Beaverbrook Newspapers Ltd., 1962,
 p.4 (sous le titre «The Marriage at Cana») (repr. Pl. 14, en couleur, sous le titre
 «The Wedding at Cana»). Halliday, F.E. *An Illustrated Cultural History of England*.
 Londres, Thames and Hudson Ltd., 1967 (repr. pp.286-287, sous le titre «The Wedding
 at Cana»). Collins, Louise. *A Private View of Stanley Spencer*. Londres, William
 Heineman, 1972, pp.52, 148, 159 (référence à la série «The Marriage at Cana»).
 The Beaverbrook Art Gallery Quarterly, septembre 1987, nº 37, 1 volume (non paginé).

Beaverbrook Art Gallery Tableau, hiver 1991, n° 1, vol. 4 p.7 (repr.p. 7). Bell, Keith, *Stanley Spencer : Un catalogue complet des œuvres*, Londres, Phaidon, 1992. cat. n° 382, p.498 (répr. Pl. 216 et 217).

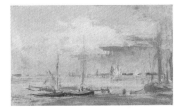

43
PHILIP WILSON STEER (1860-1942)
Maldon, 1920

43. PHILIP WILSON STEER (1860-1942)
Maldon, 1920
oil on canvas, 18 x 30 1/4 (45.7 x 76.8 cm)
insc. l.r.: P.W. Steer 1920
Gift of the Second Beaverbrook Foundation
The Beaverbrook Art Gallery

PROVENANCE: Artist; Alfred Willey; Asa Lingard; J.E. Fattorini; Adams Brothers (by 1945); Maurice Goldman; Arthur Tooth & Sons Ltd., London; Lord Beaverbrook (July 13, 1954), £550 (Le Roux Smith Le Roux as agent); Second Beaverbrook Foundation; Beaverbrook Art Gallery.

EXHIBITED: University of New Brunswick, Bonar Law-Bennett Library, Fredericton, Canada, *Exhibition of the Beaverbrook Collection of Paintings and Prints and some Portraits from the Collection of Sir James Dunn, Bart.*, November 8-20, 1954, #40. University of New Brunswick, Bonar Law-Bennett Library, Fredericton, Canada, *Exhibition of Paintings by Old and Modern Masters*, October 19-November 4, 1955, #103 (in catalogue addendum).

LITERATURE: MacColl, D.S. *The Life, Work and Setting of Philip Wilson Steer.* London: Faber and Faber, 1945, p.218. *Beaverbrook Art Gallery: Paintings.* Fredericton: University Press of New Brunswick, 1959, p.62. Wardell, Michael. "The Beaverbrook Art Gallery." *The Atlantic Advocate*, September, 1959, vol. 50, no. 1, p.61. Laughton, Bruce. *Philip Wilson Steer 1860-1942.* Oxford: Clarendon Press, 1971, p.154, #506. Laughton, Bruce. "Unpublished Paintings by Philip Wilson Steer," *Apollo*, June, 1985, p.412.

43. PHILIP WILSON STEER (1860-1942)
Maldon, 1920
huile sur toile, 18 x 30 1/4 (45,7 x 76,8 cm)
insc. au coin inférieur droit: P.W. Steer 1920
Don de la Second Beaverbrook Foundation
La Galerie d'art Beaverbrook

PROVENANCE : L'artiste; Alfred Willey; Asa Lingard; J.E. Fattorini; Adams Brothers (vers 1945); Maurice Goldman; Arthur Tooth & Sons Ltd., Londres; Lord Beaverbrook (13 juillet 1954), 550 £, (Le Roux Smith Le Roux à titre d'agent); Second Beaverbrook Foundation; Galerie d'art Beaverbrook.

EXPOSÉE : Bibliothèque Bonar Law-Bennett, Université du Nouveau-Brunswick, Fredericton, Canada, *Exposition de toiles et de gravures de la collection Beaverbrook et de certains portraits de la collection de Sir James Dunn, Bart.*, 8 au 20 novembre 1954, n° 40. Bibliothèque Bonar Law-Bennett, Université du Nouveau-Brunswick, Fredericton, Canada, *Exposition de toiles de maîtres anciens et modernes*, 19 octobre au 4 novembre 1955, n° 103 (addenda au catalogue).

DOCUMENTATION : MacColl, D.S. *The Life, Work and Setting of Philip Wilson Steer.* Londres, Faber and Faber, 1945, p.218. *Beaverbrook Art Gallery: Paintings.* Fredericton, University Press of New Brunswick, 1959, p.62. Wardell, Michael. « The Beaverbrook Art Gallery ». *The Atlantic Advocate*, septembre 1959, vol. 50, n° 1, p.61. Laughton, Bruce. *Philip Wilson Steer 1860-1942.* Oxford, Clarendon Press, 1971, p.154, n° 506. Laughton, Bruce. « Unpublished Paintings by Philip Wilson Steer », *Apollo*, juin 1985, p.412.

44
GRAHAM VIVIAN SUTHERLAND (1903-1980)
Somerset Maugham, 1949

44. GRAHAM VIVIAN SUTHERLAND (1903-1980)
Somerset Maugham, 1949
charcoal and gouache on paper laid down on pressed paperboard,
10 1/4 x 11 3/8 (26 x 28.9 cm)
Gift of the Artist
The Beaverbrook Foundation

PROVENANCE: Artist; The Beaverbrook Foundation.

EXHIBITED: The Institute of Contemporary Art, Boston, U.S.A., *Graham Sutherland and Henry Moore*, April 2-April 26, 1953 (toured), #45 (as "Drawing of Somerset Maugham"). Beaverbrook Art Gallery, Fredericton, Canada, *20th Century British Drawings in the Beaverbrook Art Gallery*, January 15-February 15, 1986, (toured), #39. (repr. p.21).

LITERATURE: Wardell, Michael. "The Beaverbrook Art Gallery." *The Atlantic Advocate*, September, 1959, vol. 50, no. 1, p.52. Cooper, Douglas. *The Work of Graham Sutherland.* London: Lund Humphries, 1961, p.58. Tate Gallery Catalogues. *The Modern British Paintings, Drawings, and Sculpture, Volume II: Artists M-Z.* London: The Tate Gallery, 1965, p.708. Berthoud, Roger. *Graham Sutherland: A Biography.* London: Faber and Faber Ltd., 1982, p.225. Smith, Alistair. "Portraits." *Looking into Paintings.* Edited by Elizabeth Deighton. London: Faber and Faber, 1985, p 88.

44. GRAHAM VIVIAN SUTHERLAND (1903-1980)
Somerset Maugham, 1949
fusain et gouache sur papier couché sur carton rigide, 10 1/4 x 11 3/8 (26 x 28,9 cm)
Don de l'artiste
The Beaverbrook Foundation

PROVENANCE : L'artiste; The Beaverbrook Foundation.

EXPOSÉE : The Institute of Contemporary Art, Boston aux États-Unis., *Graham Sutherland et Henry Moore*, 2 au 26 avril 1953 (exp. itinérante), n° 45 (sous le titre « Drawing of Somerset Maugham »). Galerie d'art Beaverbrook, Fredericton, Canada, *Dessins d'artistes britanniques du XXᵉ siècle à la Galerie d'art Beaverbrook*, 15 janvier au 15 février 1986, (exp. itinérante), n° 39. (repr. p.21).

DOCUMENTATION : Wardell, Michael. «The Beaverbrook Art Gallery». *The Atlantic Advocate*, septembre 1959, vol. 50, n° 1, p.52. Cooper, Douglas. *The Work of Graham Sutherland.* Londres, Lund Humphries, 1961, p.58. Tate Gallery Catalogues. *The Modern British Paintings, Drawings, and Sculpture, Volume II: Artists M-Z.* Londres, The Tate Gallery, 1965, p.708. Berthoud, Roger. *Graham Sutherland: A Biography.* Londres,

Faber and Faber Ltd., 1982, p.225. Smith, Alistair. « Portraits ». *Looking into Paintings*. Publié sous la direction d'Elizabeth Deighton. Londres, Faber and Faber, 1985, p.88.

45. GRAHAM VIVIAN SUTHERLAND (1903-1980)
Men Walking, 1950
oil on canvas, 57 1/4 x 38 3/4 (145.4 x 98.4 cm)
The Beaverbrook Foundation

PROVENANCE: Artist; Robert Melville, London (c.1951); Lord Beaverbrook (c.1951-1952); The Beaverbrook Foundation.

EXHIBITED: Galleria Civica d'Arte Moderna, Turin, Italy, *Sutherland*, October-November, 1965, #68 (repr. p.167). Kunsthalle, Basel, Switzerland, *Graham Sutherland*, February 5-March 13, 1966, #59. Ente Manifestazioni Genovesi, Genoa, Italy, *Immagine Per La Citta'*, April 8-June 11, 1972, sezione 2, p.144, 376 (as "Uomo che cammina") (repr. p.172).

LITERATURE: *Beaverbrook Art Gallery: Paintings*. Fredericton: University Press of New Brunswick, 1959, p.65 (repr. Pl. 58). Wardell, Michael. "The Beaverbrook Art Gallery." *The Atlantic Advocate*, September, 1959, vol. 50, no. 1, p.52. Cooper, Douglas. *The Work of Graham Sutherland*. London: Lund Humphries, 1961, p.41, 44, 79 (repr. Pl. 108b). Berthoud, Roger. *Graham Sutherland: A Biography*. London: Faber and Faber Ltd., 1982, p.159.

45. GRAHAM VIVIAN SUTHERLAND (1903-1980)
Men Walking (hommes qui marchent), 1950
huile sur toile, 57 1/4 x 38 3/4 (145,4 x 98,4 cm)
The Beaverbrook Foundation

PROVENANCE : L'artiste; Robert Melville, Londres (vers 1951); Lord Beaverbrook (vers 1951-1952); The Beaverbrook Foundation.

EXPOSÉE : Galleria Civica d'Arte Moderna, Turin, Italie, *Sutherland*, octobre et novembre 1965, n° 68 (repr. p.167). Kunsthalle, Basel, Switzerland, *Graham Sutherland*, 5 février au 13 mars 1966, n° 59. Ente Manifestazioni Genovesi, Gênes, Italie, *Immagine Per La Citta'*, 8 avril au 11 juin 1972, sezione 2, p.144, 376 (sous le titre « Uomo che cammina ») (repr. p.172).

DOCUMENTATION : *Beaverbrook Art Gallery: Paintings*. Fredericton, University Press of New Brunswick, 1959, p.65 (repr. Pl. 58). Wardell, Michael. « The Beaverbrook Art Gallery ». *The Atlantic Advocate*, septembre 1959, vol. 50, n° 1, p.52. Cooper, Douglas. *The Work of Graham Sutherland*, Londres, Lund Humphries, 1961, p.41, 44, 79 (repr. Pl. 108b). Berthoud, Roger. *Graham Sutherland: A Biography*, Londres, Faber and Faber Ltd., 1982, p.159.

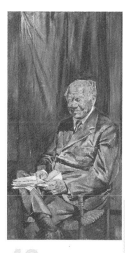

46. GRAHAM VIVIAN SUTHERLAND (1903-1980)
Lord Beaverbrook, 1951
oil over conté on canvas, 68 5/8 x 36 3/4 (174.4 x 93.3 cm)
Bequest of The Dowager Lady Beaverbrook.
The Beaverbrook Art Gallery

PROVENANCE: Artist; Lord Beaverbrook; Lady Beaverbrook; The Beaverbrook Art Gallery.

LITERATURE: Phillips, Fred H. "The Beaverbrook Gallery in Fredericton." *Canadian Geographic Journal* 59, Nov. 1959, repr. pp.171, 173. Rothenstein, John. "The Beaverbrook Gallery." *Connoiseur* 145, April 1960, pp.178-80. "Lord Beaverbrook's Museum." *Newsweek*, Jan. 14, 1957, p.84.

46. GRAHAM VIVIAN SUTHERLAND (1903-1980)
Lord Beaverbrook, 1951
huile sur dessin au crayon conté sur toile, 68 5/8 x 36 3/4 (174,4 x 93,3 cm)
Legs de Lady Beaverbrook-mère.
La Galerie d'art Beaverbrook

PROVENANCE : L'artiste; Lord Beaverbrook; Lady Beaverbrook; la Galerie d'art Beaverbrook.

DOCUMENTATION : Phillips, Fred H. « The Beaverbrook Gallery in Fredericton ». *Canadian Geographic Journal* 59, nov. 1959, repr. pp.171, 173. Rothenstein, John. « The Beaverbrook Gallery ». *Connoiseur* 145, avril 1960, pp.178-80. « Lord Beaverbrook's Museum ». *Newsweek*, 14 janvier 1957, p.84.

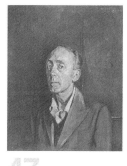

47. GRAHAM VIVIAN SUTHERLAND (1903-1980)
Study of Edward Sackville-West, 1953
oil on canvas, 28 1/2 x 23 1/2 (72.4 x 59.7 cm)
insc. u.r.: Study for E.S.W./GS 1953
The Beaverbrook Foundation

PROVENANCE: Artist; The Beaverbrook Foundation.

EXHIBITED: London Public Library and Art Museum, London, Canada, *Picture of the Month*, December, 1965 (no catalogue). Beaverbrook Art Gallery, Fredericton, Canada, *From Sickert to Dali: International Portraits*, Summer, 1976, #41 (repr. p.30).

LITERATURE: *Beaverbrook Art Gallery: Paintings*. Fredericton: University Press of New Brunswick, 1959, p.65 (repr. Pl. 57). Wardell, Michael. "The Beaverbrook Art Gallery." *The Atlantic Advocate*, September, 1959, vol. 50, no. 1, p.52. Phillips, Fred H. "The Beaverbrook Gallery in Fredericton." *Canadian Geographical Journal*, November, 1959, vol. 59, no. 5, p.173. Cooper, Douglas. *The Work of Graham Sutherland*. London: Lund Humphries, 1961, p.58. Berthoud, Roger. *Graham Sutherland: A Biography*. London: Faber and Faber, 1982, p.225. Alley, Ronald. *Graham Sutherland*. London: Tate Gallery Publications Department, 1982, p.138. Robinson, Cyril. "Beaverbrook's Enduring Gift To His Friends." *Weekend Magazine*. September 12, 1959, vol. 9, no. 37, p.18.

47. GRAHAM VIVIAN SUTHERLAND (1903-1980)
Study of Edward Sackville-West (étude d'Edward Sackville-West), 1953
huile sur toile, 28 1/2 x 23 1/2 (72,4 x 59,7 cm)
insc. au coin supérieur droit : Study for E.S.W./G S 1953
The Beaverbrook Foundation

PROVENANCE : L'artiste; The Beaverbrook Foundation.

EXPOSÉE : London Public Library and Art Museum, London, Canada, *Toile du mois*, décembre 1965 (pas de catalogue). Galerie d'art Beaverbrook, Fredericton, Canada, *De Sickert à Dali : portraits internationaux*, été 1976, n° 41 (repr. p.30).

DOCUMENTATION : *Beaverbrook Art Gallery: Paintings*. Fredericton, University Press of New Brunswick, 1959, p.65 (repr. Pl. 57). Wardell, Michael. « The Beaverbrook Art Gallery ». *The Atlantic Advocate*, septembre 1959, vol. 50, n° 1, p.52. Phillips, Fred H. « The Beaverbrook Gallery in Fredericton ». *Canadian Geographical Journal*, novembre 1959, vol. 59, n° 5, p.173. Cooper, Douglas. *The Work of Graham Sutherland*. Londres, Lund Humphries, 1961, p.58. Berthoud, Roger. *Graham Sutherland: A Biography*. Londres, Faber and Faber, 1982, p.225. Alley, Ronald. *Graham Sutherland*. Londres, Tate Gallery Publications Department, 1982, p.138. Robinson, Cyril. « Beaverbrook's Enduring Gift To His Friends ». *Weekend Magazine*. 12 septembre 1959, vol. 9, n° 37, p.18.

48. GRAHAM VIVIAN SUTHERLAND (1903-1980)
Edward Sackville-West – Study of Head, 1953
charcoal and gouache on paper, 15 3/8 x 10 1/4 (39.1 x 26 cm)
The Beaverbrook Foundation.

PROVENANCE: Artist; The Beaverbrook Foundation.

EXHIBITED: National Portrait Gallery, London, England, *Portraits by Graham Sutherland*, June 24-October 16, 1977, #50 (as "Study of head facing slightly to left") (repr.). Beaverbrook Art Gallery, Fredericton, Canada, *20th Century British Drawings in the Beaverbrook Art Gallery*, January 15-February 15, 1986, (toured), #41. (repr. p.22).

LITERATURE: Wardell, Michael. "The Beaverbrook Art Gallery." *The Atlantic Advocate*, September, 1959, vol. 50, no. 1, p.52. Cooper, Douglas. *The Work of Graham Sutherland*. London: Lund Humphries, 1961, p.58. Berthoud, Roger. *Graham Sutherland: A Biography*. London: Faber and Faber Ltd., 1982, p.225. *Beaverbrook Art Gallery Quarterly*. January, 1986, no. 34, 1 volume (unpaged) (repr).

48. GRAHAM VIVIAN SUTHERLAND (1903-1980)
Edward Sackville-West – Study of Head (Edward Sackville-West – étude de tête), 1953
fusain et gouache sur papier, 15 3/8 x 10 1/4 (39,1 x 26 cm)
The Beaverbrook Foundation.

PROVENANCE : L'artiste; The Beaverbrook Foundation.

48
GRAHAM VIVIAN
SUTHERLAND (1903-1980)
**Edward Sackville-West –
Study of Head**, 1953

EXPOSÉE : National Portrait Gallery, Londres, Angleterre, *Portraits de Graham Sutherland*, 24 juin au 16 octobre 1977, n° 50 (sous le titre « Study of head facing slightly to left ») (repr.). Galerie d'art Beaverbrook, Fredericton, Canada, *Dessins d'artistes britanniques du XX^e siècle à la Galerie d'art Beaverbrook*, 15 janvier au 15 février 1986, (exp. itinérante), n° 41. (repr. p.22).

DOCUMENTATION : Wardell, Michael. « The Beaverbrook Art Gallery ». *The Atlantic Advocate*, septembre 1959, vol. 50, n° 1, p.52. Cooper, Douglas. *The Work of Graham Sutherland*. Londres, Lund Humphries, 1961, p.58. Berthoud, Roger. *Graham Sutherland: A Biography*. Londres, Faber and Faber Ltd., 1982, p.225. *Beaverbrook Art Gallery Quarterly*, janvier 1986, n° 34, 1 volume (non paginé) (repr.).

49. GRAHAM VIVIAN SUTHERLAND (1903-1980)
Study of Churchill – Grey Background, 1954
oil on canvas, 24 x 18 (61 x 45.7 cm)
insc. u.l.: (G S) Study of WSC/
Chartwell August 1954
The Beaverbrook Foundation

PROVENANCE: Artist; The Beaverbrook Foundation.

EXHIBITED: University of New Brunswick, Bonar Law-Bennett Library, Fredericton, Canada, *Exhibition of Paintings by Old and Modern Masters*, October 19-November 4, 1955, #71 (as "Study of Sir Winston Churchill on a grey Background"). Beaverbrook Art Gallery, Fredericton, Canada, *The Churchill Collection*, June-September, 1965 (unnumbered leaflet). London Public Library and Art Museum, London, Canada, *Picture of the Month*, April, 1966 (no catalogue). Beaverbrook Art Gallery, Fredericton, Canada, *From Sickert to Dali: International Portraits*, Summer, 1976, #35 (repr. p.26).

LITERATURE: *Beaverbrook Art Gallery: Paintings*. Fredericton: University Press of New Brunswick, 1959, p.64 (as "Study of Sir Winston Churchill"). Wardell, Michael. "The Beaverbrook Art Gallery." *The Atlantic Advocate*, September, 1959, vol. 50, no. 1 p.52. Cooper, Douglas. *The Work of Graham Sutherland*. London: Lund Humphries, 1961, p.58. "Picture of the Month." *The London Free Press*, April 23, 1966 (repr. p.23). Berthoud, Roger. *Graham Sutherland: A Biography*. London: Faber and Faber, 1982, pp.188, 225. Robinson, Cyril. "Beaverbrook's Enduring Gift To His Friends." *Weekend Magazine*. September 12, 1959, vol. 9, no. 37, p.18 (repr. p.19 colour, detail). Smith, Alistair. "Portraits." *Looking into Paintings*. Edited by Elizabeth Deighton. London: Faber and Faber, 1985, pp.83-118.

49
GRAHAM VIVIAN
SUTHERLAND (1903-1980)
**Study of Churchill – Grey
Background**, 1954

49. GRAHAM VIVIAN SUTHERLAND (1903-1980)
Study of Churchill – Grey Background (étude de Churchill – sur fond gris), 1954
huile sur toile, 24 x 18 (61 x 45,7 cm)
insc. au coin supérieur gauche : (G S) Study of WSC/
Chartwell August 1954
The Beaverbrook Foundation

PROVENANCE : L'artiste; The Beaverbrook Foundation.

EXPOSÉE : Bibliothèque Bonar Law-Bennett, Université du Nouveau-Brunswick, Fredericton, Canada, *Exposition de toiles de maîtres anciens et modernes*, 19 octobre au 4 novembre 1955, nᵒ 71 (sous le titre « Study of Sir Winston Churchill on a grey Background »). Galerie d'art Beaverbrook, Fredericton, Canada, *La collection Churchill*, juin à septembre 1965 (dépliant non numéroté). London Public Library and Art Museum, London, Canada, *Toile du mois*, avril 1966 (pas de catalogue). Galerie d'art Beaverbrook, Fredericton, Canada, *De Sickert à Dali : portraits internationaux*, été 1976, nᵒ 35 (repr. p.26).

DOCUMENTATION : *Beaverbrook Art Gallery: Paintings*. Fredericton, University Press of New Brunswick, 1959, p.64 (sous le titre « Study of Sir Winston Churchill »). Wardell, Michael. « The Beaverbrook Art Gallery ». *The Atlantic Advocate*, septembre 1959, vol. 50, nᵒ 1 p.52. Cooper, Douglas. *The Work of Graham Sutherland*. Londres, Lund Humphries, 1961, p.58. « Picture of the Month ». *The London Free Press*, 23 avril 1966 (repr. p.23). Berthoud, Roger. *Graham Sutherland: A Biography*. Londres, Faber and Faber, 1982, pp.188, 225. Robinson, Cyril. « Beaverbrook's Enduring Gift To His Friends ». *Weekend Magazine*, 12 septembre 1959, vol. 9, nᵒ 37, p.18 (repr. p.19, détail en couleur). Smith, Alistair. « Portraits ». *Looking into Paintings*. Publié par Elizabeth Deighton. Londres, Faber and Faber, 1985, pp.83-118.

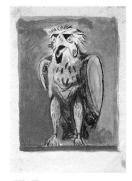

50
GRAHAM VIVIAN
SUTHERLAND (1903-1980)
Colour Drawing of a Bird,
1955

50. GRAHAM VIVIAN SUTHERLAND (1903-1980)
Colour Drawing of a Bird, 1955
gouache, pencil, charcoal and india ink on paper, 11 1/2 x 9 3/4 (29.2 x 24.8 cm)
insc. l.r.: G.S.1955
 l.l.: For Max/with admiration/& affection
Gift of Lord Beaverbrook
The Beaverbrook Art Gallery

PROVENANCE: Artist; Lord Beaverbrook (May 25, 1962); Beaverbrook Art Gallery.

EXHIBITED: Beaverbrook Art Gallery, Fredericton, Canada, *20th Century British Drawings in the Beaverbrook Art Gallery*, January 15-February 15, 1986, (toured), #63. (repr. p.28).

50. GRAHAM VIVIAN SUTHERLAND (1903-1980)
Colour Drawing of a Bird (dessin en couleur d'un oiseau), 1955
gouache, crayon, fusain et encre de Chine sur papier, 11 1/2 x 9 3/4 (29,2 x 24,8 cm)
insc. au coin inférieur droit : G.S.1955
au coin inférieur gauche : For Max/with admiration/& affection
Don de Lord Beaverbrook
La Galerie d'art Beaverbrook

PROVENANCE : L'artiste; Lord Beaverbrook (25 mai 1962); Galerie d'art Beaverbrook.

EXPOSÉE : Galerie d'art Beaverbrook, Fredericton, Canada, *Dessins d'artistes britanniques du XXᵉ siècle à la Galerie d'art Beaverbrook*, 15 janvier au 15 février 1986, (exp. itinérante), nᵒ 63. (repr. p.28).

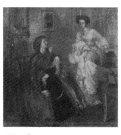

51
HENRY TONKS (1862-1937)
Hunt the Thimble, 1909

51. HENRY TONKS (1862-1937)
Hunt the Thimble, 1909
oil on canvas, 30 1/4 x 30 (76.8 x 76.2 cm)
insc. l.r.: Henry Tonks/1909
Gift of the Second Beaverbrook Foundation
The Beaverbrook Art Gallery

PROVENANCE: Artist; Thomas Geoffrey Blackwell (by 1936); Rt. Hon. Vincent Massey; Massey Foundation; Arthur Tooth & Sons Ltd., London; Mrs. J.B. Priestley, Arthur Tooth & Sons Ltd., London; Lord Beaverbrook (June 9, 1955), £250; Second Beaverbrook Foundation.

EXHIBITED: New English Art Club, London, England, *The Forty-First Exhibition of Modern Pictures*, Summer, 1909, #24 (as "Hunt the thimble" or "the little cheat"). Tate Gallery, London, England, *Exhibition of Works by Professor Henry Tonks*, October 6-November 15, 1936, #5. Barbizon House, London, England, *Henry Tonks*, June, 1937, #8. University of New Brunswick, Bonar Law-Bennett Library, Fredericton, Canada, *Exhibition of Paintings by Old and Modern Masters*, October 19-November 4, 1955, #75.

LITERATURE: Hone, Joseph. *The Life of Henry Tonks*. London: William Heinemann Ltd., 1939, pp.325, 358, 365, 372. *Beaverbrook Art Gallery: Paintings*. Fredericton: University Press of New Brunswick, 1959, p.66 (repr. Pl. 42). Wardell, Michael. "The Beaverbrook Art Gallery." *The Atlantic Advocate*, September, 1959, vol. 50, no. 1, p.61.

51. HENRY TONKS (1862-1937)
Hunt the Thimble (cache-tampon), 1909
huile sur toile, 30 1/4 x 30 (76,8 x 76,2 cm)
insc. au coin inférieur droit : Henry Tonks/1909
Don de la Second Beaverbrook Foundation
La Galerie d'art Beaverbrook

PROVENANCE : L'artiste; Thomas Geoffrey Blackwell (vers 1936); le très honorable Vincent Massey; Massey Foundation; Arthur Tooth & Sons Ltd., Londres; Mme J.B. Priestley, Arthur Tooth & Sons Ltd., Londres; Lord Beaverbrook (9 juin 1955), 250 £; Second Beaverbrook Foundation.

EXPOSÉE : New English Art Club, Londres, Angleterre, *La quarante-et-unième exposition de toiles modernes*, été 1909, nᵒ 24 (sous le titre « Hunt the thimble » ou « the little cheat »). Tate Gallery, Londres, Angleterre, *Exposition d'œuvres du professeur Henry Tonks*, 6 octobre au 15 novembre 1936, nᵒ 5. Barbizon House, Londres, Angleterre, *Henry Tonks*, juin 1937, nᵒ 8. Bibliothèque Bonar Law-Bennett, Université du Nouveau-Brunswick, Fredericton, Canada, *Exposition de toiles de maîtres anciens et modernes*, 19 octobre au 4 novembre 1955, nᵒ 75.

DOCUMENTATION : Hone, Joseph. *The Life of Henry Tonks*. Londres, William Heinemann Ltd., 1939, pp.325, 358, 365, 372. *Beaverbrook Art Gallery: Paintings*. Fredericton, University Press of New Brunswick, 1959, p.66 (repr. Pl. 42). Wardell, Michael. « The Beaverbrook Art Gallery ». *The Atlantic Advocate*, septembre 1959, vol. 50, nᵒ 1, p.61.

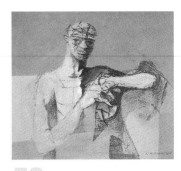

52

JOHN KEITH VAUGHAN (1912-1977)
Figure Resting by a Tree Branch,
1946

52. JOHN KEITH VAUGHAN (1912-1977)
Figure Resting by a Tree Branch, 1946
gouache and crayon on pressed paperboard, 16 x 19 1/8
(40.6 x 48.6 cm)
insc. extreme left edge: £25/-/-Figure Resting by a Tree Branch
Gouache and Crayon (15 x 13)
 l.r.: Keith Vaughan/1946
Gift of the Second Beaverbrook Foundation
The Beaverbrook Art Gallery

PROVENANCE: The Leicester Galleries, London; Lord Beaverbrook
(1957); Second Beaverbrook Foundation; Beaverbrook Art Gallery.

EXHIBITED: Commonwealth Society of Artists, London, England;
The Leicester Galleries, London, England, *Artists of Fame and Promise*,
August-September, 1957, #16. Beaverbrook Art Gallery, Fredericton,
Canada, *20th Century British Drawings in the Beaverbrook Art Gallery*,
January 15-February 15, 1986, (toured), #65. (repr. p.29).

LITERATURE: *Beaverbrook Art Gallery: Paintings*. Fredericton: University Press of New
Brunswick, 1959, p.68 (as "Study of a Labourer"). *The Beaverbrook Art Gallery Quarterly*.
January, 1986, no. 34, 1 volume (unpaged).

52. JOHN KEITH VAUGHAN (1912-1977)
Figure Resting by a Tree Branch (personnage au repos près d'une branche d'arbre), 1946
gouache et crayon sur carton rigide, 16 x 19 1/8 (40,6 x 48,6 cm)
insc. à la bordure extrême gauche : 25 £,/-/- Figure Resting by a Tree Branch Gouache and
 crayon (15 x 13)
au coin inférieur droit : Keith Vaughan/1946
Don de la Second Beaverbrook Foundation
La Galerie d'art Beaverbrook

PROVENANCE : The Leicester Galleries, Londres; Lord Beaverbrook (1957); Second
Beaverbrook Foundation; Galerie d'art Beaverbrook.

EXPOSÉE : Commonwealth Society of Artists, Londres, Angleterre; The Leicester Galleries,
Londres, Angleterre, *Artistes renommés et prometteurs*, août et septembre 1957, n° 16.
Galerie d'art Beaverbrook, Fredericton, Canada, *Dessins d'artistes britanniques du XXᵉ siècle
à la Galerie d'art Beaverbrook*, 15 janvier au 15 février 1986, (exp. itinérante), n° 65.
(repr. p.29).

DOCUMENTATION : *Beaverbrook Art Gallery: Paintings*. Fredericton, University Press of
New Brunswick, 1959, p.68 (sous le titre « Study of a Labourer »). *The Beaverbrook Art
Gallery Quarterly*, janvier 1986, n° 34, 1 volume (non paginé).

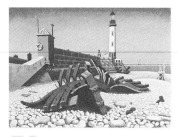

53

EDWARD ALEXANDER
WADSWORTH (1889-1949)
The Jetty, Fécamp, 1939

53. EDWARD ALEXANDER WADSWORTH (1889-1949)
The Jetty, Fécamp, 1939
tempera on canvas laid on panel, 25 1/8 x 35 1/8
 (63.8 x 89.2 cm)
Gift of the Second Beaverbrook Foundation
The Beaverbrook Art Gallery

PROVENANCE: Artist; Mrs. Edward Wadsworth (by 1951);
Arthur Tooth & Sons Ltd., London; Lord Beaverbrook (July 7,
1954), £350 (Le Roux Smith Le Roux as agent); Second
Beaverbrook Foundation; Beaverbrook Art Gallery.

EXHIBITED: Council for Encouragement of Music and the
Arts, London, England, *A Third Exhibition of Contemporary
Paintings,* 1944, #50. The Tate Gallery, London, England,
Edward Wadsworth 1889-1949: A Memorial Exhibition, February 2-March 19, 1951,
#38. Bradford City Art Gallery, Bradford, England, *Festival of Britain: Exhibition of
Works By Bradford Artists, 1851-1951,* June 1-August 26, 1951, #94. University of
New Brunswick, Bonar Law-Bennett Library, Fredericton, Canada, *Exhibition of the
Beaverbrook Collection of Paintings and Prints and some Portraits from the Collection of Sir
James Dunn, Bart.,* November 8-20, 1954, #43. University of New Brunswick, Bonar
Law-Bennett Library, Fredericton, Canada, *Exhibition of Paintings by Old and Modern
Masters,* October 19-November 4, 1955, #104 (in catalogue addendum).

LITERATURE: "From Beaverbrook's Art Collection." *Saturday Night,* January 15, 1955
(repr. p.5). Roux, Mariell. "Coast to Coast in Art." *Canadian Art,* vol. XII, no. 2,
Winter, 1955 (repr. p.79). *Beaverbrook Art Gallery: Paintings*. Fredericton: University
Press of New Brunswick, 1959, p.68 (repr. Pl. 65).

53. EDWARD ALEXANDER WADSWORTH (1889-1949)
The Jetty, Fécamp (la jetée, Fécamp), 1939
tempéra sur toile appliquée sur panneau, 25 1/8 x 35 1/8 (63,8 x 89,2 cm)
Don de la Second Beaverbrook Foundation
La Galerie d'art Beaverbrook

PROVENANCE : L'artiste; Mme Edward Wadsworth (vers 1951); Arthur Tooth & Sons
Ltd., Londres; Lord Beaverbrook (7 juillet 1954), 350 £, (Le Roux Smith Le Roux à
titre d'agent); Second Beaverbrook Foundation; Galerie d'art Beaverbrook.

EXPOSÉE : Council for Encouragement of Music and the Arts, Londres, Angleterre,
Troisième exposition de toiles contemporaines, 1944, n° 50. The Tate Gallery, Londres,
Angleterre, *Edward Wadsworth, 1889-1949 : une exposition commémorative,* 2 février
au 19 mars 1951, n° 38. Bradford City Art Gallery, Bradford, Angleterre, *Festival de
Grande-Bretagne : exposition d'œuvres de Bradford Artists, 1851-1951,* 1ᵉʳ juin au 26 août
1951, n° 94. Bibliothèque Bonar Law-Bennett, Université du Nouveau-Brunswick,
Fredericton, Canada, *Exposition de toiles et de gravures de la collection Beaverbrook et de
certains portraits de la collection de Sir James Dunn, Bart.,* 8 au 20 novembre 1954, n° 43.
Bibliothèque Bonar Law-Bennett, Université du Nouveau-Brunswick, Fredericton,
Canada, *Exposition de toiles de maîtres anciens et modernes,* 19 octobre au 4 novembre
1955, n° 104 (addenda au catalogue).

DOCUMENTATION : « From Beaverbrook's Art Collection ». *Saturday Night*, 15 janvier 1955 (repr. p.5). Roux, Mariell. « Coast to Coast in Art ». *Canadian Art*, vol. XII, nº 2, hiver 1955 (repr. p.79). *Beaverbrook Art Gallery: Paintings*. Fredericton, University Press of New Brunswick, 1959, p.68 (repr. Pl. 65).

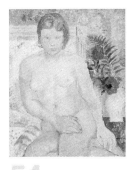

JOHN CHRISTOPHER WOOD (1901-1930)
Nude Girl with Flowers,
c. / vers 1925-26

54. JOHN CHRISTOPHER WOOD (1901-1930)
Nude Girl with Flowers, c.1925-26
oil on canvas, 29 1/8 x 23 3/4 (74 x 60.3 cm)
Gift of the Second Beaverbrook Foundation
The Beaverbrook Art Gallery

PROVENANCE: Redfern Gallery Ltd., London; D.J.W. Dryburgh (c.1956); Second Beaverbrook Foundation (April 12, 1958) (Alec Martin as agent); Beaverbrook Art Gallery.

LITERATURE: Newton, Eric. *Christopher Wood 1901-1930*. London: William Heinemann Ltd., 1938, p.69, #162 (as "Nude with Poppies"). *Beaverbrook Art Gallery: Paintings*. Fredericton: University Press of New Brunswick, 1959, p.70 (repr. Pl. 31 colour).

54. JOHN CHRISTOPHER WOOD (1901-1930)
Nude Girl with Flowers (fille nue avec des fleurs), vers 1925-1926
huile sur toile, 29 1/8 x 23 3/4 (74 x 60,3 cm)
Don de la Second Beaverbrook Foundation
La Galerie d'art Beaverbrook

PROVENANCE : Redfern Gallery Ltd., Londres; D.J.W. Dryburgh (vers 1956); Second Beaverbrook Foundation (12 avril 1958) (Alec Martin à titre d'agent); Galerie d'art Beaverbrook.

DOCUMENTATION : Newton, Eric. *Christopher Wood 1901-1930*. Londres, William Heinemann Ltd., 1938, p.69, nº 162 (sous le titre « Nude with Poppies »). *Beaverbrook Art Gallery: Paintings*. Fredericton, University Press of New Brunswick, 1959, p.70 (repr. Pl. 31 en couleur).

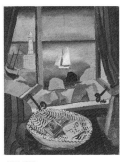

JOHN CHRISTOPHER WOOD (1901-1930)
Window, St. Ives, Cornwall,
1926

55. JOHN CHRISTOPHER WOOD (1901-1930)
Window, St. Ives, Cornwall, 1926
oil on canvas, 30 1/4 x 24 (76.8 x 61 cm)
insc. l.r.: Christo*her*/Wood/26
Gift of the Second Beaverbrook Foundation
The Beaverbrook Art Gallery

PROVENANCE: W. Nicholson (by 1935); Redfern Gallery Ltd., London; Lord Beaverbrook (1954), £175; Second Beaverbrook Foundation; Beaverbrook Art Gallery.

EXHIBITED: The Redfern Gallery, London, England, *Christopher Wood Exhibition*. March, 1936 (possible listing). The New Burlington Galleries, London, England, *Christopher Wood Exhibition of Complete Works,* March 3-April 2, 1938, #328 (as "Window in Cornwall")." The Redfern Gallery, London, England, *Victor Pasmore/Hans Seiler/Christopher Wood: Collages and Ceramics*, May 1-May 31, 1952, #27 (as "Window at St. Ives, Cornwall"). University of New Brunswick, Bonar Law-Bennett Library, Fredericton, Canada, *Exhibition of the Beaverbrook Collection of Paintings and Prints and some Portraits from the Collection of Sir James Dunn, Bart.,* November 8-20, 1954, #44. University of New Brunswick, Bonar Law-Bennett Library, Fredericton, Canada, *Exhibition of Paintings by Old and Modern Masters*, October 19-November 4, 1955, #105 (in catalogue addendum).

LITERATURE: Newton, Eric. *Christopher Wood 1901-1930*. London: William Henderson Ltd., 1938, p.66, #129 (as "Window in Cornwall"). Wardell, Michael. *The Beaverbrook Art Gallery*. Fredericton: *The Atlantic Advocate*. 1959, p.15 (repr. p.13 colour). *Beaverbrook Art Gallery: Paintings*. Fredericton: University Press of New Brunswick, 1959, p.70. "Beaver's Greatest Landmark." *Time*. Canadian Edition, September 28, 1959, vol. LXXIV, no. 13, (repr. p.54, colour, as "Window, St. Ives"). "Art Reproductions" (advertisement). *The Atlantic Advocate*. April, 1960, vol. 50, no. 8, p.93 (repr.). Wardell, Michael. "Friends of the Beaverbrook Art Gallery." *The Atlantic Advocate*. September, 1960, vol. 51, no. 1 (repr. p.59 colour).

55. JOHN CHRISTOPHER WOOD (1901-1930)
Window, St. Ives, Cornwall (fenêtre, St. Ives, Cornwall), 1926
huile sur toile, 30 1/4 x 24 (76,8 x 61 cm)
insc. au coin inférieur droit : Christo*her*/Wood/26
Don de la Second Beaverbrook Foundation
La Galerie d'art Beaverbrook

PROVENANCE : W. Nicholson (vers 1935); Redfern Gallery Ltd., Londres; Lord Beaverbrook (1954), 175 £; Second Beaverbrook Foundation; Galerie d'art Beaverbrook.

EXPOSÉE : The Redfern Gallery, Londres, Angleterre, *Exposition Christopher Wood*, mars 1936 (inscription possible). The New Burlington Galleries, Londres, Angleterre, *Exposition des œuvres complètes de Christopher Wood*, 3 mars au 2 avril 1938, nº 328 (sous le titre « Window in Cornwall »). The Redfern Gallery, Londres, Angleterre, *Victor Pasmore/Hans Seiler/Christopher Wood : collages et céramiques*, 1ᵉʳ au 31 mai 1952, nº 27 (sous le titre « Window at St. Ives, Cornwall »). Bibliothèque Bonar Law-Bennett, Université du Nouveau-Brunswick, Fredericton, Canada, *Exposition de toiles et de gravures de la collection Beaverbrook et de certains portraits de la collection de Sir James*

Dunn, Bart., 8 au 20 novembre 1954, nᵒ 44. Bibliothèque Bonar Law-Bennett, Université du Nouveau-Brunswick, Fredericton, Canada, *Exposition de toiles de maîtres anciens et modernes*, 19 octobre au 4 novembre 1955, nᵒ 105 (addenda au catalogue).

DOCUMENTATION : Newton, Eric. *Christopher Wood 1901-1930*. Londres, William Henderson Ltd., 1938, p.66, nᵒ 129 (sous le titre « Window in Cornwall »). Wardell, Michael. *The Beaverbrook Art Gallery*. Fredericton, *The Atlantic Advocate*. 1959, p.15 (repr. p.13, en couleur). *Beaverbrook Art Gallery: Paintings*. Fredericton, University Press of New Brunswick, 1959, p.70. « Beaver's Greatest Landmark ». *Time*. Édition canadienne, 28 septembre 1959, vol. LXXIV, nᵒ 13, (repr. p.54, couleur, sous le titre, « Window, St. Ives »). « Art Reproductions » (publicité). *The Atlantic Advocate*, avril 1960, vol. 50, nᵒ 8, p.93 (repr.). Wardell, Michael. « Friends of The Beaverbrook Art Gallery ». *The Atlantic Advocate*, septembre 1960, vol. 51, nᵒ 1 (repr. p.59, en couleur).

DOCUMENTATION : Newton, Eric. *Christopher Wood 1901-1930*. Londres, William Heinemann Ltd., 1938, p.78, nᵒ 523. *The Beaverbrook Art Gallery Quarterly*, janvier 1986, nᵒ 34, 1 volume (non paginé) (repr.).

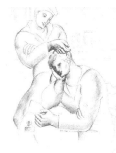

56
JOHN CHRISTOPHER
WOOD (1901-1930)
Sailors at Villefranche,
1928

56. JOHN CHRISTOPHER WOOD (1901-1930)
Sailors at Villefranche, 1928
pencil on paper, 14 7/8 x 12 (37.8 x 30.5 cm)
Gift of the Second Beaverbrook Foundation
The Beaverbrook Art Gallery

PROVENANCE: The Arthur Jeffress Gallery (by 1938); Second Beaverbrook Foundation (April 2, 1958); Beaverbrook Art Gallery.

EXHIBITED: The New Burlington Galleries, London, England, *Christopher Wood Exhibition of Complete Works*, March 3-April 2, 1938, #489. Rodman Hall Arts Centre, St. Catherines, Canada, *Selected Drawings – Director's Choice*, January 7-31, 1977 (unnumbered catalogue) (as "Two Sailors"). Beaverbrook Art Gallery, Fredericton, Canada, *20th Century British Drawings in the Beaverbrook Art Gallery*, January 15-February 15, 1986, (toured), #66. (repr. p.30 and cover).

LITERATURE: Newton, Eric. *Christopher Wood 1901-1930*. London: William Heinemann Ltd., 1938, p.78, #523. *The Beaverbrook Art Gallery Quarterly*. January, 1986, no. 34, 1 volume (unpaged) (repr.).

56. JOHN CHRISTOPHER WOOD (1901-1930)
Sailors at Villefranche (marins à Villefranche), 1928
crayon sur papier, 14 7/8 x 12 (37,8 x 30,5 cm)
Don de la Second Beaverbrook Foundation
La Galerie d'art Beaverbrook

PROVENANCE : Arthur Jeffress Gallery (vers 1938); Second Beaverbrook Foundation (2 avril 1958); Galerie d'art Beaverbrook.

EXPOSÉE : The New Burlington Galleries, Londres, Angleterre, *Exposition des œuvres complètes de Christopher Wood*, 3 mars au 2 avril 1938, nᵒ 489. Rodman Hall Arts Centre, St. Catherines, Canada, *Sélection de dessins – choix du directeur*, 7 au 31 janvier 1977 (catalogue non numéroté), (sous le titre « Two Sailors »). Galerie d'art Beaverbrook, Fredericton, Canada, *Dessins d'artistes britanniques du XXᵉ siècle à la Galerie d'art Beaverbrook*, 15 janvier au 15 février 1986, (exp. itinérante), nᵒ 66. (repr. à la page 30 et sur la couverture).

**Selected
Bibliography**

**Références
bibliographiques**

Alley, Ronald. *Francis Bacon.* London / Londres: Thames and Hudson, 1964.

Alley, Ronald. *Graham Sutherland.* London / Londres: The Tate Gallery, 1982.

Arcangeli, Francesco. *Sutherland.* Milan: Fratelli Fabbri Editori, 1973.

Barbican Art Gallery. *Stanley Spencer: The Apotheosis of Love.* London / Londres: Barbican Art Gallery, 1991.

Baron Wendy, *The Camden Town Group.* London / Londres: Scolar Press, 1979.

Baron, Wendy. *Sickert.* London / Londres: Phaidon, 1973.

Baron, Wendy and/et Richard Shone, ed. *Sickert Paintings.* London / Londres: Royal Academy of Arts, 1992.

Beaverbrook Art Gallery: Paintings. Fredericton: University Press of New Brunswick, 1959.

Bell, Keith. *Stanley Spencer: A Complete Catalogue of the Paintings.* London / Londres: Phaidon, 1992.

Berthoud, Roger. *Graham Sutherland: A Biography.* London / Londres: Faber and Faber Limited, 1982.

Bertram, Anthony. *Paul Nash: The Portrait of an Artist.* London / Londres: Faber and Faber, 1955.

Bissell, Claude. *The Imperial Canadian: Vincent Massey in Office.* Toronto: University of Toronto Press, 1986.

Bissell, Claude. *The Young Vincent Massey.* Toronto: University of Toronto Press, 1981.

Blamires, David. *David Jones: artist and writer.* Toronto: University of Toronto Press, 1972.

Bowness, Alan. *Barbara Hepworth: drawings from a sculptor's landscape.* London / Londres: Cory Adams & Mackay, 1966.

Browse, Lillian. *William Nicholson.* London / Londres: Rupert Hart-Davis, 1956.

Causey, Andrew. *Edward Burra: Complete Catalogue.* Oxford: Phaidon Press Limited, 1985.

Chisholm, Anne and/et Michael Davie. *Beaverbrook: A Life.* London / Londres: Hutchinson Publishing Co. Ltd., 1992.

Compton, Susan, ed. *British Art in the 20th Century: The Modern Movement.* London / Londres: Royal Academy of Arts, 1985.

Cooper, Douglas. *The Work of Graham Sutherland.* London / Londres: Lund Humphries, 1961.

Cursiter, Stanley. *Peploe: An intimate memoir of an artist and his work.* Edinburgh: Thomas Nelson and Sons Ltd., 1947.

De-la-Noy, Michael. *Eddy, The Life of Edward Sackville-West.* London / Londres: Bodley Head, 1988.

Eates, Margot. *Paul Nash: The Master of the Image, 1889-1946.* New York: St. Martin's Press, 1973.

Farr, Dennis. *English Art 1870-1940.* Oxford: Oxford University Press, 1978.

Feaver, W. *Thirties, British art and design before the war.* London / Londres: Hayward Gallery, 1980.

Fry, Roger. "The Exhibition of Fair Women." *The Burlington Magazine*, April 1909.

Gourlay, Logan, ed. *The Beaverbrook I Knew.* London / Londres: Quartet Books Limited, 1984.

Green, Martin. *Children of the Sun: A Narrative of "Decadence" in England After 1918.* New York: Basic Books, 1976.

Halliday, F.E. *An Illustrated Cultural History of England.* London / Londres: Thames and Hudson, 1967.

Harries, Meirion and/et Susie. *The War Artists: British Official War Art of the Twentieth Century.* London / Londres: Michael Joseph in association with the/en collaboration avec le Imperial War Museum and/et la the Tate Gallery, 1983.

Hayes, William A. *The Canadian; Beaverbrook.* Don Mills, Ontario: Fitzhenry and Whiteside Limited, c.1979.

Heron, Patrick. *Ivon Hitchens.* Harmondsworth, Middlesex: Penquin Books Ltd, 1955.

Holroyd, Michael. *Augustus John: The Years of Innocence* (Volume 1), London / Londres: William Heinemann Ltd., 1974.

Holroyd, Michael. *Augustus John: A Biography* (Volume II) *The Years of Experience.* London / Londres: William Heinemann Ltd., 1975.

John, Augustus. *Chiaroscuro.* Oxford: Alden Press, 1952.

Keene, Alice. Extract from a biographical study, 1983 *Matthew Smith.* London / Londres: Barbican Art Gallery, 1983.

Kidd, Janet Aitken. *The Beaverbrook Girl.* London / Londres: William Collins Sons & Co. Ltd., 1987.

King, James. *Interior Landscapes: A Life of Paul Nash.* London / Londres: Weidenfeld and Nicholson, 1987.

Konody, Paul George and/et Sidney Dark. *Sir William Orpen: Artist & Man.* London / Londres: Seeley Service & Co. Limited, 1932.

Kush, Thomas. *Wyndham Lewis's Pictorial Integer.* Ann Arbour: U.M.I. Research Press, 1981.

Laughton, Bruce. *Philip Wilson Steer.* Oxford: Clarendon Press, 1971.

Levy, Mervyn. *The Paintings of L.S. Lowry.* London / Londres: Jupiter Books, 1975.

Lord Beaverbrook. *Courage: The Story of Sir James Dunn.* Fredericton: Brunswick Press, 1961.

Lumsden, Ian. *20th Century British Drawings in The Beaverbrook Art Gallery.* Fredericton: The Beaverbrook Art Gallery/la Galerie d'art Beaverbrook, 1986.

MacInnes, Colin. *Thelma Hurlbert.* London / Londres: Whitechapel Art Gallery, 1962.

Marsh, Edward. *A Number of People.* New York and London / New York et Londres: Harper and Brothers Publishers, 1939.

Morphet, Richard. *British Painting 1910 – 1945.* London / Londres: The Tate Gallery.

Mosley, Leonard. *Castlerosse.* London / Londres: Arthur Barker Ltd., 1956.

Orpen, William. *An onlooker in France, 1917-1919.* London / Londres: Williams & Norgate, 1921.

Orpen, William. *Stories of old Ireland and myself.* London / Londres: Williams & Norgate, 1924.

Peppiatt, Michael. *Francis Bacon.* London / Londres: Weidenfeld & Nicholson, 1996.

Pople, Kenneth. *Stanley Spencer: A Biography.* London / Londres: William Collins Sons & Co. Ltd., 1991.

Read, Herbert. "Barbara Hepworth: A New Phase." *The Listener,* XXXIX No. 1002, 1948.

Read, Herbert. *Paul Nash.* Harmondsworth, Middlesex: Penguin Books Ltd., 1944.

Révai, Andrew, ed. *Sutherland, Christ in Glory in the Tetramorph.* London / Londres: The Dallas Gallery Ltd., 1964.

Ritchie, Andrew Carnduff. *Masters of British Painting 1800-1950.* New York: Museum of Modern Art, 1956.

Robins, Anna Greutzner. *Modern Art in Britain 1910-1914.* London / Londres: Merrell Holberton Publishers, 1997.

Rothenstein, John. *Brave Day, Hideous Night.* London / Londres: Hamish Hamilton, 1966.

Rothenstein, John. *Modern English Painters,* Vol.1. London / Londres: Macdonald & Co., 1984.

Rothenstein, John. *Modern English Painters: Hood to Hockney.* Vol. 3. London / Londres: Eyre & Spottiswoode, 1974.

Rothenstein, John. *Modern English Painters: Lewis to Moore.* New York: St. Martin's Press, 1976.

Rothenstein, John. *Modern English Painters: Sickert to Smith.* Vol. 1 London / Londres: Eyre & Spottiswoode, 1952.

Rothenstein, John. *Paul Nash (1889-1946): British Painters Series.* London / Londres: Beaverbrook Newspapers Limited, 1961.

Royal Academy of Arts. *L.S. Lowry RA 1887-1976.* London / Londres: Royal Academy of Arts, 1976.

Royal Academy of Arts. *Stanley Spencer RA.* London / Londres: Weidenfeld and Nicolson, 1980.

Russell, John. *Francis Bacon.* London / Londres: Thames & Hudson, 1979.

Rutherston, Albert, ed. *Contemporary British Artists: Sir William Orpen.* London / Londres: Ernest Benn Ltd., 1923.

Sackville-West, Edward. *Graham Sutherland.* Harmondsworth, Middlesex: Penguin Books Ltd., 1955.

Shone, Richard, *Bloomsbury Portraits.* Oxford: Phaidon Press Limited, 1976.

Shone, Richard. *The Century of Change: British painting since 1900.* Oxford: Phaidon Press Limited, 1977.

Steen, Marguerite. *William Nicholson.* London / Londres: Collins, 1943.

Stevenson, R.A.M. "J.S. Sargent," *The Art Journal.* Vol. 50 (March 1988).

Sylvester, David, ed. *Henry Moore: Sculpture and Drawings,* 1921-1948, Vol. 1. London/Londres: Percy Lund, Humphries & Company Ltd., 1957.

Taylor, A.J.P. *Beaverbrook.* New York: Simon and Schuster, 1972.

Tippett, Maria. *Art at the Service of War: Canada, Art and the Great War.* Toronto: University of Toronto, 1984.

Tweedie, R.A. *On With the Dance.* Fredericton: New Ireland Press, 1986.

Wilkinson, Alan G. *The Drawings of Henry Moore.* London/Londres: The Tate Gallery, 1977.

Windsor, Alan, ed. *Handbook of Modern British Painting 1900 -1980.* Aldershot: Scolar Press, 1992.

Woodeson, John. *Mark Gertler: Biography of a Painter.* Toronto: University of Toronto Press, 1973.

Index

A

ARMSTRONG, JOHN (1893-1973) 64-65, 178
Autumn Arrangement: Right to Left, 1952 93, 184

B

BAWDEN, EDWARD (1903-1989) 66-67, 178
Bonne Fille, c. / vers 1905-1906 129, 192
BUHLER, ROBERT (1916-1989) 68-69, 178
BURRA, EDWARD JOHN (1905-1976) 70-71, 179

C

Chromatic Fantasy, c. / vers 1934 79, 180
Colour Drawing of a Bird, 1955 163, 201
Crucifixion, The, 1953 73, 179
Crucifixion, The, 1954 91, 184

D

DE LÁSZLÓ, PHILIP ALEXIUS (1869-1937) 100-101, 186
DE MAISTRE, ROY (1894-1968) 72-73, 179
Dorelia, c. / vers, 1916 95, 184-185
Dorothy, 1919 109, 187
Dublin Bay from Howth, 1909 121, 190
DUNLOP, RONALD OSSORY (1894-1973) 74-75, 179

E

Ebbw Vale 125, 191
Edward Sackville-West – Study of Head, 1953 159, 200
Environment for Two Objects, 1936-1937 115, 188-189

Figure Resting by a Tree Branch, 1946 167, 202

Francis Bacon, 1952 69, 178

F

FREUD, LUCIAN (b. / né 1922) 76-77, 180

G

Garden, Port Glasgow, The, 1944 142-143, 196

GERTLER, MARK (1891-1939) 78-79, 180

GILMAN, HAROLD (1876-1919) 80-83, 181-182

GORE, SPENCER FREDERICK (1878-1914) 84-85, 182-183

GRANT, DUNCAN JAMES CORROW (1885-1978) 86-87, 183

H

H. M. King Edward VIII, 1936 137, 194

Halifax Harbour, 1918 83, 182

HEPWORTH, BARBARA (1903-1975) 88-89, 183

HILLIER, TRISTRAM PAUL (1905-1983) 90-91, 184

HITCHENS, SYDNEY IVON (1893-1979) 92-93, 184

Hotel Bedroom, 1954 77, 180

House of Commons-Sketch, 1922-23 103, 186

Hunt the Thimble, 1909 165, 201

Hyacinth in a Landscape, 1948 65, 178

I

Industrial View, Lancashire, 1956 107, 187

Italian Peasant Girl, An, 1891 101, 186

J

Jetty, Fécamp, The, 1939 169, 202

JOHN, AUGUSTUS EDWIN (1878-1961) 94-97, 184-185

JONES, DAVID MICHAEL (1895-1974) 98-99, 185

K

Kitchen Scene, Cana: Servant Brings News of Miracle, c. 1952 145, 197-198

L

LAVERY, JOHN (1856-1941) 102-103, 186

LEWIS, PERCY WYNDHAM (1882-1957) 104-105, 186

Lord Beaverbrook, 1951 1, 155, 199

LOWRY, LAURENCE STEPHEN (1887-1976) 106-107, 187

M

Maldon, 1920 149, 198

Marriage at Cana: A Servant in the Kitchen Announcing the Miracle, The, 1952-1953 147, 197-198

McEVOY, AMBROSE (1878-1927) 108-109, 187

Men Walking, 1950 153, 199

Mixed Flowers, 1957 71, 179

MOORE, HENRY SPENCER (1898-1986) 110-111, 188

Mount Edith, Canmore, Alberta, 1950 67, 178

Mrs. Langsford, No. 1, 1930 87, 183

Mud Clinic, The, 1937 105, 186

N

NASH, PAUL (1889-1946) 112-115, 188-189

NICHOLSON, BEN (1894-1982) 116-117, 189

NICHOLSON, WILLIAM NEWZAM PRIOR (1872-1949) 118-119, 190

Nostalgic Landscape: St. Pancras Station, 1928-29 113, 188

Nude Girl with Flowers, c. / vers 1925-26 171, 203

O

Old Middlesex, The, c. / vers 1906-1907 131, 192

Operation: Case For Discussion, The, 1949 89, 183

ORPEN, WILLIAM NEWENHAM MONTAGUE (1878-1931)
 120-121, 190

P

Pears with Red Background, 1947 141, 196

PEPLOE, SAMUEL (1871-1935) 122-123, 190-191

PIPER, JOHN (1903-1992) 124-125, 191

Pressing the Grapes: Florentine Wine Cellar, c. / vers 1882 127, 191

R

Reclining Female Nude #1, c. / vers 1925 139, 195-196

Roses and Poppies in a Silver Jug, 1937-38 119, 190

S

Sailors at Villefranche, 1928 175, 204

SARGENT, JOHN SINGER (1856-1925) 126-127, 191

Shove Ha' Penny, c. / vers 1926 97, 185

SICKERT, WALTER RICHARD (1860-1942) 128-137, 192-194

SMITH, MATTHEW ARNOLD BRACY (1879-1959) 138-141, 195-196

Somerset Maugham, 1949 151, 198

SPENCER, STANLEY (1891-1959) 142-147, 196-198

Standing Nude, 1924 111, 188

STEER, PHILIP WILSON (1860-1942) 148-149, 198

Still Life on a Table, c. / vers 1930 117, 189

Study of Churchill – Grey Background, 1954 161, 200-201

Study of Edward Sackville-West, 1953 157, 199-200

Sunday Afternoon, c. / vers 1912-13 133, 193

SUTHERLAND, GRAHAM VIVIAN (1903-1980) 150-163, 198-201

T

TONKS, HENRY (1862-1937) 164-165, 201

Tulips and Oranges, c. / vers 1932 123, 190-191

V

VAUGHAN, JOHN KEITH (1912-1977) 166-167, 202

Verandah, Sweden, The, 1912 81, 181-182

Viscount Castlerosse, 1935 135, 193-194

W

WADSWORTH, EDWARD ALEXANDER (1889-1949) 168-169, 202

Welsh Ponies, 1926 99, 185

Window, St. Ives, Cornwall, 1926 173, 203-204

Woman Standing in a Window, c. / vers 1908 85, 182

WOOD, JOHN CHRISTOPHER (1901-1930) 170-175, 203-204

Young Woman, A, c. / vers 1930 75, 179

This catalogue was designed and typeset by Julie Scriver of Goose Lane
 Editions, Fredericton.
Colour separations by Nova Scotia Digital, Halifax.
Printed by McCurdy Printing, Halifax.

The typefaces are AGaramond and Helvetica issued in digital format
 by Adobe Systems. The paper is 200M Jenson Satin.

Photography by Gammon/Burke Photography, Fredericton (cat.
nos 9, 11, 12, 16, 17, 20, 30, 33, 34, 36, 38, 55, 56); Keith Minchin,
Fredericton (cat. nos. 1, 2, 3, 4, 5, 6, 7, 10, 13, 14, 15, 18, 19, 21, 22,
23, 24, 25, 26, 27, 29, 31, 35, 37, 39, 40, 41, 42, 43, 44, 45, 46, 47,
48, 49, 50, 51, 52, 53, 54); and Andrew Myatt, Sackville (cat. nos. 8,
32, 28).

La conception et la mise en page de ce catalogue one été par Julie Scriver
 de Goose Lane Editions, Fredericton.
Séparations couleures par Nova Scotia Digital, Halifax.
Imprimé par McCurdy Printing, Halifax.

Le texte a été composé en AGaramond et Helvetica en format digital
 de Adobe Systems. Imprimé sur du papier 200M Jenson Satin.

Photographies par Gammon/Burke Photography, Fredericton (n[os] de
catalogue 9, 11, 12, 16, 17, 20, 30, 33, 34, 36, 38, 55, 56); Keith
Minchin, Fredericton (n[os] de catalogue 1, 2, 3, 4, 5, 6, 7, 10, 13, 14,
15, 18, 19, 21, 22, 23, 24, 25, 26, 27, 29, 31, 35, 37, 39, 40, 41, 42,
43, 44, 45, 46, 47, 48, 49, 50, 51, 52, 53, 54); et Andrew Myatt,
Sackville (n[os] de catalogue 8, 32, 28).